艺术创意产业的理论研究

U0368851

张波 著

中国建筑工业出版社

图书在版编目（CIP）数据

艺术创意产业的理论研究／张波著. —北京：中国建筑工业出版社，2015.3

ISBN 978-7-112-17899-5

Ⅰ. ①艺…　Ⅱ. ①张…　Ⅲ. ①文化艺术－产业发展－理论研究－中国　Ⅳ. ①J124

中国版本图书馆CIP数据核字（2015）第047822号

责任编辑：陈仁杰
责任校对：张　颖　刘梦然

艺术创意产业的理论研究
张波　著

*

中国建筑工业出版社出版、发行（北京西郊百万庄）

各地新华书店、建筑书店经销

北京锋尚制版有限公司制版

北京云浩印刷有限责任公司印刷

*

开本：787×1092毫米　1/16　印张：16　字数：290千字

2015年6月第一版　2015年6月第一次印刷

定价：48.00元

ISBN 978 - 7 - 112 - 17899 - 5

（27152）

自英国倡导创意产业以来，经过十多年的发展，无论是在艺术创意实践上还是在深层理论研究上，都已经进入理性阶段，这种理性要求来自于当前国内外的经济形势、各国取得的成就、局部地区范围内的暴力事件对本国的影响、传统思维对创意产业的束缚、创意产业自身的复杂性以及不确定性等因素。

我国政府也在积极应对世界范围内的创意产业热潮，特别是十八大以来，在习近平总书记的领导下，相继出台了一些政策，加快了我国创意产业的发展速度。当我们在欢呼我国取得巨大的创意产业产值时，也应该冷静、理性地审视在北京、上海、深圳等创意城市中出现的一些现象，比如：一些地区的艺术村开始出现衰微，房租水涨船高导致艺术家的分流，如何更好地鼓励那些处于"破落"阶段的艺术家继续保持他们对艺术纯真的追求，我国画廊营业值是绝对增长还是相对增长等。

张波同志的研究，主要集中在理论层面的剖析。目前我国有关创意产业的研究主要集中在宏观战略发展问题上，一些学者也在提倡应该加强微观层面的研究。张波同志的研究，注意到了这一点，做到宏观与微观的结合。他的宏观研究综合了艺术史、美学、经济理论、艺术创意实践、视觉理论、图像理论等方面的研究成果，用以分析当前的一些理论问题，比较全面地回答了有关艺术的原真性问题与经济性问题的矛盾，资本如何划分，这些资本又是如何渗透在经济活动中的，世界范围内的创意产业对艺术家的创造力有哪些要求。他的微观研究主要来自于多年的艺术实践——绘画、书法、设计等方面的经验，因此在他的文章中渗透着一些材料、技艺、技法等方面的内容。

2014年10月15日上午，中共中央总书记习近平在人民大会堂主持召开文艺工作座谈会，共商我国文艺繁荣发展大计，强调"一部好的作品，应该是把社会效益放在

首位，同时也应该是社会效益和经济效益相统一的作品。"这就是要求艺术家既要坚持艺术创作的本真性和人文关怀，又不能在市场经济大潮中迷失方向，不能在为什么人的问题上发生偏差，否则文艺就没有生命力。张波同志的文章也反映了这些思想。

当然，由于时间紧促、任务繁重，理论跨度较大，书中难免出现一些不被认同的观点，错误之处也在所难免，还望各位专家不吝赐教、批评改正。

黄建新

浙江财经大学副校长

中国书法产业研究所所长

2015年5月19日

创意产业是在全球消费社会背景下发展起来的新型产业，本文对西方国家的文化艺术产业/创意产业的发展历程、定义、理论建构做了总体梳理，并与传统制造业做了比较。艺术创意产业是以历史文化为渊源、以科技为支撑，通过艺术的表现性价值或思想的表现性价值来增加产品形式美感、提高高附加值，并受版权保护的产业。它是传统文化产业结束后的突破、新生、超越和凝练性的集中表达，而不是简单地延续，其出发点、延伸性、企业性质、消费性质、国家注意力度、创意产品与终端使用者之间的关系，都与传统企业不同。

艺术创意产业的出现，标志着人类发展开始脱贫致富、真正超越了各种束缚——自然、资源、物质、财富、权力、阶层、医疗保健、教育，从更广的范围（全球范围内的各个阶层）、更深的层次（从自发到自觉，从物质需求到个性化精神需求），依靠自身的智慧、情感、创造性成果，实现更高层次的自我发展与精神满足之路。它是政治经济学、技术、美学、艺术、生产力发展水平、世界市场状况、企业重构、意识形态、民族意识、民族认同、身份认同、文化扩张、话语权等诸多力量在现实语境中交汇、碰撞后的综合体现。

目前创意产业学术界在一些问题上还存有争议，如功利性与非功利性、艺术能否介入商业领域、产品的意识形态与大众性、机械复制性与艺术本真性、雅俗之争等。对于这些争议，需要联系市场、艺术交易、艺术存在的历史环境、法兰克福学派、康德与黑格尔的美学观点，消除二元对立的观念障碍来认识。艺术是艺术品、艺术家、历史环境的综合体，如果艺术仅仅作为一种观念认知，保证其独立性而不能被经济价值所左右的话，那么艺术品，就很难做到这一点。皮埃尔·布迪厄文化资本概念的提出，以及艺术创意产业的价值体系，为这些争议的解决提供了新的参照维度。

由于创意产业兴起时间短，在目前的研究中，多关注现状，而对古代艺术产业状

况有所忽略，其中个别观点难免有失偏颇。通过考察西方艺术产业的早期形态，我们发现现代社会经济活动中的资助（国家资助、社会团体资助、个人资助与捐款）国家统一管理、专业分工、专业市场、专业公司等产业组织形态，在西方，至少古希腊时期就具备这些雏形了，有的已经形成了严密的管理体系；而在中国，至少在夏商周时期也具备这些形态和要素。这些组织形态、制度、管理方式，在现代社会中仍然部分地被采用。

对于艺术创意如何产业化，其间经历了哪些过程？需要哪些定位和市场调查？其媒体策略如何？需要哪些资源整合？如何实现产业链组合？《阿凡达》成功的秘密是什么？创意时代的原则有哪些？都是本文需要做出的回答。在从创意到艺术产业化的过程中，面向对象的创意与设计首先需要对市场需求和消费者进行细分，确定创意定位。全球同步立体式传播加剧了艺术创意产业的整合力度和难度。艺术创意产业应坚持系统性、持久性、原创性、真实性、易懂性、适度性、灵活性原则。

艺术产业链的形成与拓展可从日常生活途径、功能拓展、材料拓展、生产流程的改变、使用习惯的培养与改变、增加附加值几个方面入手。借助艺术创意产业的渗透机制、融合机制、转换机制，以及创意产业的分类，可以设定一定的拓展路径。创意产品具有观念性效应和循环性效应。创意产品中渗透的观念，既对产品来源国产生观念影响，也对产品输入国产生影响。创意聚集应该从规模效应、观念效应、资本聚集系统三个方面入手，统筹考虑。

科技的发展，改变了艺术创意产业的结构，艺术创意产业不仅具有个人性，也具有社会性；不仅具有强大的经济效应，同时还具有风险性与不确定性。西方发达国家十多年来在创意产业实践中所取得的经验和启示，关键是在人文科学、社会秩序、技术、教育理念、人才培养方式、市场规范、资本融资、信用保护、版权保护、政策鼓

励、制度透明、效率优先等方面做配套改革，仅仅依靠单方面的改革是不够的。只有这样，在西方大国已经初步完成瓜分创意产业世界市场的前提下，才能够重新洗牌，重塑市场格局。

从意识形态的理论渊源来看，这些理论是西方国家，特别是以美国为首的知识分子提出的理论；从产品来源来看，也是以西方大国为主。那么，这些意识形态理论及其产品到底是在反对本国的意识形态呢；还是反对输出国的意识形态呢？简言之，创意产品及其观念、意识形态会对全球的社会公众产生影响。因此，对这些问题既不能夸大也不能忽视，从创意产业的属性来看，它是兼具艺术性与经济性的混合型产业，最终目的是实现交换价值，追求经济价值的最大化。因此，在经济价值的制约下，创意产品必须考虑到广大受众的接受心理和消费行为，换言之，创意产业尽其可能在追求一种普世的价值观。

公众的需求与选择是多样性的，既有纯粹娱乐性的消费者，也有专业品位的消费者。从创意产品的构成来看，既有纯粹娱乐性的产品，也有更深刻地探讨人的复杂性的产品，还有涉及有关反恐、反战、宗教问题的产品，以及极具时尚性的时装、珠宝首饰、网络交友、网络安全等创意产品。创意产品/产业是多样性的统一，即个人性与社会性、艺术性与经济性、思想性与物质性、精神性与娱乐性、功能性与审美性的统一。这必然对艺术家的创造力提出更高的要求，对于艺术的创造力涉及准确的表达能力、信息分析能力、塑造能力、风格演变的能力、建立世界坐标体系的能力、探索自然本质的能力。因此，对艺术创意产业的研究与开发，应树立一种系统观、科学观、艺术观。

目 录　│ Contents　│

序

前　言

01　第一章　创意产业的源流

第一节　时代背景 …………………………………………002

一、工业帝国的挽歌　002

二、消费市场的转向　003

三、文化转向　004

四、信息技术革命　005

第二节　概念的演变 …………………………………………006

一、法兰克福学派与文化工业　006

二、对法兰克福学派思想的评价　010

三、丹尼尔·贝尔的几个关键性概念　012

四、文化企业　014

五、文化政策和语态的转变　015

第三节　概念的比较 …………………………………………017

一、创意产业　018

二、文化产业　020

三、内容产业　021

四、知识产业　022

五、符号产业　023

六、UIS同心圆模式　024

第四节　艺术创意产业的概念界定　·············025

一、英国"创意产业"概念的特色　025

二、概念的界定　027

第五节　艺术创意产业与传统产业的区别　·············029

一、企业性质不同　029

二、消费性质不同　031

02　第二章　艺术介入创意产业的可能性

第一节　观念分歧的来源　·············034

一、康德的审美不涉利害观　034

二、黑格尔的绝对精神　037

三、市场问题　038

第二节　艺术的商业性　·············040

一、西方艺术商业性的历史考证　040

二、艺术的载体　041

第三节　功利性矛盾的解决　·············043

一、消除二元对立的观念障碍　043

二、价值理论的演变·045

三、文化资本　048

03　第三章　西方艺术产业的早期形态

第一节　远古时代的艺术产业　·············052

一、氏族部落的集体分工与协作　052

二、国家统一管理的开始　054

三、古希腊罗马的艺术产业特征　056

第二节　中世纪时期　·············058

一、个人（家族、集团、财阀）资助　058

二、行会　060

三、手工作坊与机器制造　061

四、专业市场与自由艺术市场 062

五、自由艺术家与艺术保护人 064

六、艺术产业化的兴盛 065

七、机械复制的开始 065

第三节 近现代商业艺术 ·······················066

一、艺术展览的开始 066

二、公私领域的赞助 068

三、机械复制时代的公司形态变迁 071

04 第四章 从创意到艺术产业化

第一节 面向对象的构思定位 ·····················076

一、面向对象的艺术创意与设计 076

二、市场需求与细分 077

三、创意定位 079

四、消费者分析 080

第二节 艺术创意的物化生产 ·····················082

一、机械复制技术的发展 082

二、生产流程中的复制性 083

第三节 艺术创意产业的整合传播 ·················085

一、媒体整合 085

二、全球同步立体式传播 087

三、《阿凡达》的成功 088

四、目标与品牌 090

第四节 创意传播的原则 ·······················093

一、系统性原则 093

二、持久性原则 093

三、原创性原则 094

四、真实性原则 095

五、易懂性原则 096

六、适度性原则 097

七、灵活性原则 098

第五节 艺术产业链的形成与拓展 ················099

一、日常生活途径 099

二、功能拓展 100

三、材料拓展 101

四、生产流程的改变 102

五、使用习惯的培养与改变 103

六、增加附加值 105

七、产业链拓展的路径 106

第六节 创意聚集 ················109

一、规模效应 109

二、观念效应 110

三、资本聚集系统 112

05 第五章 艺术创意产业的结构

第一节 艺术创意产业的结构 ················116

一、艺术创意产业的分类 116

二、英国创意产业的结构关系 119

第二节 科技对艺术产业的影响 ················121

一、产生新的增长点 121

二、个体创意者的兴起 123

三、"专业复合体"创意 124

四、超真实与奇观 125

第三节 艺术创意产业的结构特征 ················127

一、错位与紧缩 127

二、同心圆辐射特征 128

三、"双微笑曲线"特征 129

四、哑铃状或葫芦状结构特征 129

五、多变性与不确定性 130

六、"雁尾倒置"特征 131

第四节 艺术创意产业的竞争优势 ……………………………133

一、人才优势 133

二、波特理论的产业优势 133

三、技术优势 135

第五节 艺术创意产业的定位 ……………………………136

一、价值链竞争 136

二、培育新型产业与带动战略 138

三、达沃斯文化竞争 140

第六节 产业结构调整的意义 ……………………………142

一、促使创意产业结构升级 142

二、增强国际竞争力 143

三、优化资源配置 144

06 第六章 艺术产业的创造性

第一节 创新理论的演变 ……………………………148

第二节 艺术创造性的演变 ……………………………151

第三节 艺术产业组织的创造性 ……………………………156

第四节 艺术创造力的表现 ……………………………159

一、信息分析能力 159

二、塑造能力 161

三、准确表达能力 165

四、建立世界坐标体系的能力 168

五、探索自然本质的能力 171

07 第七章 艺术在创意产业中的地位与作用

第一节 艺术地位的变化 ……………………………176

一、艺术的边缘化 176

二、从边缘到中心 177

三、艺术在文化政策中的地位 178

四、艺术在创意产业中的地位 179

第二节　艺术的形式美作用 ·················181

一、艺术形式的演变　181

二、艺术形式演变的规律　183

三、现代装饰的途径　185

第三节　艺术的精神作用 ·················186

一、艺术精神　186

二、艺术的境界　187

三、审美愉悦性　188

四、体验与满足　189

第四节　艺术的唤起性作用 ·················191

第五节　艺术的渗透作用 ·················193

第六节　艺术的推动作用 ·················195

第七节　艺术创意的软实力 ·················197

第八节　艺术的人伦关怀作用 ·················199

08　第八章　艺术创意产业的发展趋势

第一节　艺术创意产业的现状与格局 ·················202

第二节　前瞻性分析与对策 ·················207

一、人文科学　207

二、科学技术　209

三、艺术创新　209

四、社会秩序　211

第三节　发展趋势 ·················213

一、国家战略性设计　213

二、虚拟情感设计　214

三、民族文化认同设计　216

四、群体身份认同设计　218

五、炫耀性消费设计　220

六、从低度信任到高度信任　223

七、传统手工艺的新生　226

八、个体创意者的兴起　229

结　论 ·················· 231

参考文献 ·················· 233

致　谢 ·················· 241

第一章
Chapter 1

创意产业的源流

自1996年澳大利亚政府提出"创意产业",1997年经英国政府托尼·布莱尔和克里斯·史密斯的大力倡导,到如今已有近20年。由于英国伦敦的艺术及设计在世界上占有重要地位,所以英国的"创意产业"影响巨大。英国关于"创意产业"的概念和分类,几乎成为其他国家的母本。此后,世界各国根据自己的国情,进行了不同程度的演绎,这使得"创意产业"的概念复杂起来。现在创意产业研究从渊源上梳理的不多,即使有,大多数也是从德国经济学家熊彼特、罗默、凯夫斯、霍金斯等开始;能够追溯到法兰克福学派的,或本雅明的《机械复制时代的艺术作品》是比较早的,但他们都一带而过,缺乏深入分析。因此有必要从渊源上对这些因素做一个梳理,这样有助于全面理解创意产业的内涵。

第一节 | 时代背景

一、工业帝国的挽歌

自18世纪末开始到19世纪30年代,英国大规模展开工业革命以来,蒸汽机、煤、铁和钢构成工业革命生产的四项主要原材料,进入了煤炭—钢铁时代。在随后的第二次工业革命中,电力、电信等资源不断被开发出来,工业标准化生产体系逐渐在全球范围内建立起来,进一步推动了从工场手工业向机器大工业转变。英国在此期间逐渐成为日不落工业帝国的代名词。20世纪50年代,世界经济产业结构发生深刻转变,城市功能从工业型向服务型转变,第三产业在产业结构中的比重不断上升,文化工业随之获得长足发展。卡斯特斯采用"采集业"、"转型产业"和"服务业"来替代传统产业分类,将产业重新划分(Castells, 1996):

采集业:农业、矿业;

转型企业:建筑、公用事业、制造业;

供销服务:运输、通信、批发;

生产服务:银行、保险、地产、工程、会计、法律服务,以及其他各式各样的生产服务;

社会服务:医药、医院、教育、福利、宗教服务、非营利组织、邮政、政府等;

个人服务:国内航线、旅店、饮食场所、修理、干洗、美容美发,以及难以归类的各种服务。

服务业的兴起,为以后创意产业从产品和服务两个层面,特别是提供精神产品服

务来分析创意产业奠定了基础。第二次世界大战后，英国工业体系发展的相当完备，但是帝国的国际地位急剧下降。20世纪八九十年代，英国经济长期处于停滞状态，社会就业压力空前增大。为了提高在国际上的地位和话语权，重塑英国在全球的竞争力，英国急需突破经济发展困境，寻找到新的经济增长点，拯救英国经济。20世纪80年代，在欧美经济不景气的同时，欧美公司在向高科技与文化产业转型上所表现出来的优势更令人震惊，尽管研发费用着实不菲。英国急于发展创意产业，从世界市场背景来说，还是基于下文中的几个因素。

二、消费市场的转向

尼古拉斯·迦纳姆（Nicholas Garnham，1990）认为，发达资本主义国家国内对节省劳动力的电子消费产品的需求点燃了20世纪五六十年代的"黄金时期"，但是到20世纪70年代初，西方市场很快饱和了。20世纪80年代，在欧美经济不景气的同时，亚洲四小龙等许多新兴工业国家的经济持续高速增长。世界市场变得越来越分裂和不稳定，大众市场转向"小众"市场或"窄众"市场。在工业化的西方世界，正在进行从生产者主导，标准化的产品、货物和服务市场，向消费者和生产者共同主导的、人性化的服务和体验市场转变。

美国的研究表明，在1959~1969年期间，产品生产每年增值5.6%，而"体验"的创造每年增长8.9%。"据经济合作与发展组织（OECD）统计，在20世纪七八十年代的大多数国家，工作时间显著下降（Vogel，1998）。其次，即使在工作时间和休闲时间之比相对稳定的美国，花费在媒介消费上的时间也已经有了显著增长，由每周50.7小时飙升至65.5小时（Vogel，1998）。休闲时间很大程度上由电视所支配。""娱乐支出所构成的个人消费支出总量翻了一番，从4.3%上升到8.6%。"[①]

这时，人们对商品的关注从实用价值转向了非实用价值，人们希望买到新鲜、独特、个性的商品；公民权开始深入到特定趣味文化群体和商品中去，起到"主流社会"之外的社会身份构建和认同的作用；而富有阶层开始"炫耀性消费"，即商品的"象征性"价值。总的来说，自我作为消费者和公民的统一体，"对舒适的追求与对自由的渴望结合在一起，这种结合使得消费者的公民权利和在公共其他领域的话语权得到加强。"[②]

① （美）大卫·赫斯孟德夫. 文化产业[M]. 张菲娜译. 北京：中国人民大学出版社，2007：113.

② （澳）约翰·哈特利. 创意产业//创意产业读本[C]. 北京：清华大学出版社，2007：13.

三、文化转向

1. 文化转向

从20世纪50年代开始，文化研究从"语言转向"转移到以影视为代表的视觉文化研究上，（后）结构主义大量基于符号、意识形态的文本分析盛行，派生出符号学派的研究。大卫·哈维（Davie Harvery）的《后现代状况》中指出，在一个文化交易不可预期的新时期，文化产业对于控制符号系统非常重要（Harvery，1989）。20世纪70年代，文化研究从政治行动主义和思潮中获得灵感，他们不去关注经济和资源再分配问题，而把性别、种族、性等社会认同问题作为研究焦点，涌现出大量具有政治色彩的概念，如媒介帝国、霸权理论、话语权、知情权、把关人、后殖民主义等。对社会认同的关注意味着放弃了通过建立联合体来反对由于经济和政治权力而导致的压迫的计划。

由于文化产业身兼双重角色——作为生产系统和作为文本生产者，我们需要考虑两方面的问题，一是聚焦于政治经济学的再分配的政治学问题，一是聚焦于文化认同问题的认知政治学问题（Fraser，1997）。这些研究成果也被经济学家所吸取，融入批判政治经济学中去，如卡伦（Karran，1996）的著作中综合了政治经济学、传播学、文化社会学的各种研究方法；马拉特拉（Mattelart）在《传播学理论》中将注意力投向公共行为主义；文森特·莫斯科、彼得·戈尔丁和格雷厄姆·莫多克对于批判主义政治经济学的方法对媒介和文化研究的重要综述等。

2. 空间转向

根据大卫·赫德（Davie Held，1999）的研究，1870～1914年是采集业的金本位时期；两次世界大战期间是消费品的卡特尔形式；第二次世界大战后，尤其是20世纪60年代后呈现全球经济一体化趋势。与此同时，也是第一、二产业（农业、制造业）向第三产业（服务业）不断转变的过程。

20世纪90年代后，旨在通过国家间协商以减少并消除关税及其他"自由贸易"壁垒的关贸总协定（CATT）在1993年谈判中达成马拉喀什协议（Marrrakesh Agreement），在1995年促成世界贸易组织（WTO）的形成。对贸易限制的解除有助于激发各类公司部分形成商业活动的国际化。经济作为一个整体，其普遍的国际化影响到了文化产业。但是，各国海关也面临着无法分类，难以统计进出口新兴产业数据的困难。这时，对创意产业概念的界定及新的分类提上日程。

四、信息技术革命

现代信息技术是建立在微电子学和计算机技术基础上的信息处理技术。20世纪50年代，计算机技术、通信技术、高密度存储和传感技术发展成熟，20世纪80年代电子模拟媒体转向数字媒体，成为信息技术的三大支柱之一。20世纪70年代出现了"智能网络"，此刻，图像、文本、图形和音乐已经能够同构智能网络与电话会谈并驾齐驱了。

电信技术的这些创新对于文化产业的传播方式极其重要——包括互联网以及万维网，也包括数字电视和私人信息网络。互联网兴起后，新的数字技术创造出来的网络空间蕴含着众多内容的新机会：图形、影像、音乐、话语权、新文本、故事，网民基于互联网的连接性而创造的大量"内容"涌现出来，包括各种各样的交互形式——因特网、万维网、微软、诺基亚、雅虎、亚马逊、bbs、聊天室、电子邮件、MOOs、MUDs等，人们形容这一社会为"信息社会"。这时人们意识到价值不是来自产品加工，而是来自信息的处理。"信息创造价值"或"知识经济"成为社会流行观念。

最初各国仍然致力于IT技术方面的竞争，1996年大卫·伊森伯格在《愚笨网络的崛起：为啥那么智能型网络曾一度是好的构想，可是如今却光芒不再?》报告中激进地质疑然IT技术是否仍然能够保持产业竞争力优势。2000年网络泡沫经济的崩溃，使得政府、企业清楚地认识到，人们感兴趣的是思想和知识，而不是信息；人们感兴趣的是经验，而不是连接性（约翰·哈特利，2007）。正如约翰·霍金斯所言：将为自己生活在信息社会而深感自豪。但是，作为一个有思想、有感情、有创造精神的存在——尤其是在心情愉快的一天，我还想要一些更美好的东西。我们需要信息。但是，我们还需要积极主动地、明智地、持久地去挑战信息。总而言之，我们应具有创造性。这正是"内容产业"概念提出的社会背景。

从上述的分析中可以看出，创意产业的产生与下列几个因素密切相关：

1. 生产力的提高，使得人民日益摆脱贫困，走向富裕、健康，接受高等教育；

2. 休闲时间的增加，工资的提高；

3. 技术的快速发展与变革；

4. 社会中各种力量的互动与交流、较量，包括政治家、经济家、知识分子、艺术家、民族意识、公众、消费者等；

5. 对生命情感的关注。

如果简单来划分的话，那就是技术（生产力）与公众（消费者）之间的互动。

第二节 | 概念的演变

一、法兰克福学派与文化工业

对"文化产业"概念的追溯，通常联系到法兰克福学派。从1947年阿多诺和霍克海默在《启蒙辩证法——哲学断片》的"文化工业：作为大众欺骗的启蒙"一题中，首次提出"文化工业"概念后，到如今已经快70个年头了。期间世界经济形式、科学技术、文化研究变化莫测，大众文化、媒介帝国、信息社会、知识社会、文化企业、内容文本、文化产业、创意产业等概念层出不穷，这些因素都对创意产业概念的提出产生了深刻影响。

（一）法兰克福学派

阿多诺和霍克海默在《启蒙辩证法——哲学断片》中的"文化工业：作为大众欺骗的启蒙"，首次提出"文化工业"的概念。他们对文化工业的批评主要集中在如下四点上：

1. 大众文化工业对严肃文化的威胁

文化工业的发展使效果、修辞，以及技巧细节都凌驾于作品本身的优势地位，它从外部祛除了真理，同时又在内部用谎言把真理重建起来。

轻松艺术是自主性艺术的影子，是社会对严肃艺术所持有的恶意。艺术和消遣都服从于同一套虚假程式。今天，文化与娱乐的结合不仅导致了文化的腐败，同时也不可避免会产生娱乐知识化的结果……娱乐变身成了一种理想，取代了更高级的东西，它通过一种比广告商贴出来的标语还要僵化的模式，彻底剥夺了大众，剥夺了更高级的东西。它从主观出发，对真理进行内在约束，往往要比想象中的约束更容易受到外在力量的控制。文化工业把娱乐变成了一种人人皆知的谎言，变成了宗教畅销书、心理电影，以及妇女系列片都可以接受的胡言乱语，变成了得到人们一致赞同的令人尴尬的装饰……无论是真理，还是风格，文化工业彻底揭示了它们宣泄的特征。今天，大众文化的道德水准已经像昨天的儿童读物那样廉价了。一旦廉价的大众奢侈品，以及与之相应的产品被生产出来，就会产生大量的骗子。艺术商品本身也就变了质……艺术抛弃了自己的自主性，反而因为自己变成消费品而感到无比自豪……最终造成了社会扼杀艺术的结果。①

① （德）霍克海默，阿道尔多诺. 启蒙辩证法[M]. 郭敬东，曹卫东译. 上海：上海人民出版社，2006：112～142.

2. 技术对人的异化作用

今天，受骗的大众甚至比那些成功人士更容易受到成功神话的迷惑。他们始终固守着奴役他们的意识形态。普通人热爱着对他们的不公。整个文化工业把人类塑造成能够在每个产品中都可以进行不断再生产的类型。只有电影里的人物遭受到暴力的侵犯，才能给人们带来享受，随后，这种享受便会转化成对观众施加的保留，使他们的注意力不断分散掉。今天，正因为每个人都可以代替他人，所以他才具有人的特性：他是可以相互转变的，是一个复制品。作为一个人，他完全是无价值和无意义的。人类之间最亲密的反应都已经被彻底物化了，事实上，工业已经把整个人类，以至于每个人都变成了这种无所不包的公式。人格所能表示的，不过是龇龇牙、放放屁和煞煞气的自由。①

3. 对资产阶级"意识形态"的批判

马尔库塞则使用了"单向度的人"来指那些丧失否定、批判和超越能力的人。在他看来，面对发达工业社会成就的总体性，批判理论失去了超越这一社会的理论基础。这一空白使理论结构自身也变得空虚起来。单向度的人始终在两种矛盾的假设之间摇摆不定："① 对可以预见的未来来说，发达工业社会能够遏制质变；② 存在着能够打破这种遏制并推翻这一社会的力量和趋势。""政治意图已经渗透进处于不断进步的技术，技术的逻各斯被转变成依然存在的奴役状态的逻各斯……即使人也工具化。"②在这部著作中，马尔库塞的批判和阿多诺的思想基本上是一致的。他认为："通过消除高级文化中敌对的、异己的和越轨的因素，来克服文化同社会现实之间的对抗。"这是对文化的双向清洗。

4. 对极权主义的批评

阿多诺认为，文化工业的取乐代替了快乐，它所带来的满足能够一直维持到大屠杀的那一天。社会的恐怖就在于，权威一旦吞噬了人们的反抗能力，就会孤立无援，永远让自己的一言一行变得温和而雅，而这正是法西斯主义的伎俩。马尔库塞认为，当代发达工业社会具有排他性，"势必成为极权主义。因为，'极权主义'不仅是社会的一种恐怖的政治协作，而且也是一种非常恐怖的经济技术协作。"③在发达工业社会中，科学技术愈是发达，极权主义意识形态就愈能通过传播媒介来加强对大众文化的控制。

① （德）霍克海默，阿道尔多诺. 启蒙辩证法[M]. 郭敬东，曹卫东译. 上海：上海人民出版社，2006：120~151.
② （德）赫伯特·马尔库塞. 单向度的人[M]. 刘继译. 上海：上海译文出版社，1989. 2：52.
③ （德）赫伯特·马尔库塞. 单向度的人[M]. 刘继译. 上海：上海译文出版社，1989. 2：5.

5. 本雅明的技术民主思想

艺术介入创意产业，需要将产品进行机械复制，大批量生产，从而可以降低成本，赋予原作更大的社会影响力。这取决于艺术在社会整体及特定作品结构中地位的意义。瓦尔特·本雅明比阿多诺和马尔库塞更早地关注了机械复制性问题，他没有像后者那样采取激烈的批判态度，而是流露出一种无可奈何的惋惜。但本雅明却给世人留下无限的思考空间。关于本雅明著作的翻译，目前国内有三个版本。较早的版本是王才勇翻译的《机械复制时代的艺术》（2001年，北京中国城市出版社出版）；第二个是《机械复制时代的艺术》（李伟、郭东编译，重庆出版社，2006年10月版），简称重庆版；第三个是《迎向灵光消逝的年代：本雅明论艺术》（许绮玲、林志明译，广西师范大学出版社，2010年3月版），简称广西版。在比较三个版本翻译的异同上，笔者发现，广西版在"此时彼地"和"灵光"这两个词语的翻译上胜于重庆版"光晕"，但除此之外，重庆版更具有专业性——艺术味和哲学味。如用"原真性"而不是广西版的"真实性"；用"巫术"替代"魔法"，这更符合艺术创作"此时彼地"的情景，以及艺术史写作惯例。在论述中，笔者会在比较后相互穿插引用的。

本雅明很少去作一些尖锐的意识形态问题的批判，因为这些新的观念（即创作天赋、永恒价值与神秘等）对法西斯主义的目标完全派不上用场。本雅明认为机械复制技术改变了传统的艺术创作方式，特别是对艺术品的复制和电影艺术产生很大的影响。通过许许多多的复制品，取代了独一无二的存在，即艺术灵韵的消逝。人们依照何种理念和原则去理解艺术品，对艺术创作来说是至关重要的。所以，本雅明在开篇还是肯定机械复制技术的进步性和合理性："艺术作品在原则上总是可复制的……对艺术品的机械复制较之于原来的作品还表现出一些创新"，[①]并且列举很多机械复制技术给艺术带来的诸多进步的影响。

本雅明是从艺术生产的理论出发，从制造技术的角度，剖析了古典艺术与现代机械复制艺术的区别——艺术灵光的消逝。当然这也不是绝对，相反，他也坚持机械复制艺术不再以仪式为基础，而建筑于政治学之上的。"艺术发展倾向的论题所具有的辩证法在现行生产条件下，在上层建筑中的表现同在经济结构中的表现一样明显。低估这些论题所具有的斗争价值是一种错误……相反在政治艺术上，却是有益于革命需求的。"[②]面对世界的堕落，面对机械复制时代艺术"灵光"的消逝，掩饰不住他内心

① （德）瓦尔特·本雅明. 机械复制时代的艺术作品[M]. 王才勇译. 北京：中国城市出版社，2001：5.
② （德）本雅明. 机械复制时代的艺术. 李伟，郭东编译. 重庆：重庆出版社，2006. 10：原版序.

的忧虑，仍然寄艺术以救赎的希望。在他看来，古典艺术的灵光，是艺术生命的体现，机械复制技术制造了万物皆同的感觉，消除了古典艺术的距离和唯一性，导致了古典艺术"灵光"的消逝，意义不限于艺术领域。"即使是最完美的复制品也总是少了一样东西：那就是艺术作品'此时彼地'——独一无二地现身于它所在之地——就是这独一的存在，且唯有这独一的存在，决定了它的整个历史。"原作的"此时彼地"形成所谓的作品真实性，机械复制所创造的崭新条件虽然可以使艺术作品的内容保持完好无缺，却无论如何贬抑了原作的"此时彼地"。"我们可以借'灵光'的观念为这些缺憾做个总结：在机械复制时代，艺术作品被触及的，就是它的'灵光'；这类转变过程具有征候性，意义则不限于艺术领域。"①

本雅明认为，一种艺术独特性与它深深植根于传统的组织结构是分不开的。这种传统本身是有生气的、易于变化的。艺术作品是为崇拜仪式而产生的，然而，艺术作品一旦不再具有任何仪式的功能便只能失去它的灵光，换句话说，原真性艺术作品的独特价值体现在仪式当中，机械复制技术在世界历史上第一次把艺术作品从它对仪式的寄生式依赖关系中解放出来。对艺术品的接受有着两种不同方面的侧重，其中有两个方面最为突出：① 对艺术品崇拜价值的侧重；② 对艺术品展示价值的侧重。各种复制技术强化了艺术品的展示价值，而将艺术品的崇拜价值隐藏起来。

理查德·沃林认为，在20世纪30年代的作品中，本雅明要努力调和一些不可调和的事物：一种严肃地主张进化论的历史发展理论（这类主张本雅明当然不以为然），以及与此相反的一种弥赛亚历史观，这种观点认为，只有那些把自己呈现为已经形成的历史统一体决裂的突破性行为才是有意义的。②在本雅明看来，艺术家只能创作一个被赋形的总体性：他把秩序投射进混乱，而且还是一种显而易见的、象征性的审美秩序。在本雅明看来，使世界恢复和谐与秩序的可能性在救世主或弥赛亚，通过纯粹艺术的手段可以达到整个目的的艺术家有狂妄之罪。应当正确理解的是：创作的行为是一种神圣的行为，艺术作品最多可以被理解为对和谐生活的预想。

本雅明忠于犹太教——马克思主义的禁止偶像崇拜传统，因此他拒绝在包含在艺术作品中的当下和乌托邦终点之间所指出任何直接的相关性，在断片式艺术作品中也禁止偶像崇拜。对本雅明来说，历史生活约束显得无可救赎，它就越是无情地把自己表现为一堆颓废，就越是更多地指向那超越历史生活，救赎已经在那里暗结珠胎的领

① （德）本雅明. 迎向灵光消逝的年代[M]. 许绮玲，林志明译. 桂林：广西师范大学出版社，2010：62-63.
② （美）理查德·沃林，瓦尔特·本雅明：救赎美学. 吴勇立，张亮译. 南京：江苏人民出版社，2008：导言.

域。通过对人类无可救药的堕落状况进行特征鲜明的刻画，艺术作品驳斥了堕落的历史生活里的和解假象，其目的就是为了更迫切地召唤出超越的需要。如果影响重大的艺术作品超越了苦难和压迫的历史连续性，并且赢得了与被救赎的生活状态的亲和性，那么，它们就应该立刻停止为这种可能性提供本体论保障。理查德·沃林对此评价道："悲苦剧教育性的、被反复强调的寓言内容就是通过死亡获得救赎的这个主题。在一个彻底无望的、世俗的、尘世存在的背景下，思维的不可避免性被看作是解放的保证。"本雅明在论《亲和力》中指出："一旦进入真理内容的哲学平台，研究才超越其最初阶段及评说，跃入其最终目的，即严格意义上的批评，只有在这个阶段上，作品的救赎意义才能彰显。"①

芬兰教育部文化事务顾问汉娜尔·考维恩（Hannele Koivunen）女士对此指出，20世纪40年代，法兰克福学派的阿多诺和霍克海默首先使用了"文化产业"这个词。紧接着本雅明看出了艺术和技术的进步为民主和解放提供了机会。根据他的观点，艺术品的复制可以把艺术从宗教仪式的古老传统中解放出来。这两种观点——阿多诺和霍克海默对文化产业的消极定义和本雅明强调自由的定义——引发了战后对大众文化的争论。施拉姆谈到机械复制技术带来的变化时说："印刷的书籍在某些国家使得教育有可能普及到几乎所有的儿童。报纸给咖啡馆增添了新的功能。邮购货物单形成了另外一种类型的集市，而广告则使得大百货商店成为人们川流不息的市场。电影和电视使江湖艺人成为正规化。"②从现实的角度讲，历史中存在的，但面临濒危的艺术产品的声音、图像，在机械复制技术的帮助下，可以完成保存、复制、复原、改善与管理等多种方式，既可以保护文化遗产，也使得艺术品能够在生产领域随意流通。

二、对法兰克福学派思想的评价

法兰克福学派主要观点是，资产阶级通过文化工业技术，将意识形态隐藏在科学、商业，以及政治中的惯例。语言、思想、艺术、文学和哲学也都受制于这些惯例和意识形态。通过文化工业产品不断向大众灌输繁荣假象，麻痹他们的思想和判断力。这必将导致启蒙的自我毁灭和人类的自我毁灭。

这些观点在当时来说，都是非常激进、尖锐的。这种理论的背景是，自工业革命以来，欧洲学术界就一直存在着批判现实主义的文化传统，即雷蒙·威廉斯所谓的

① （美）理查德·沃林，瓦尔特·本雅明：救赎美学. 吴勇立，张亮译. 南京：江苏人民出版社，2008：23-63.
② （美）威尔伯·施拉，威廉·波特. 传播学概论[M]. 李启，周立方译. 北京：北京大学出版社，2007. 68.

"文化与社会"的传统。它的核心思想是，工业革命之前存在的和谐、有机的文化受到了人为的工业文明的侵蚀，导致当代的精神和文化危机，摆脱危机的出路在于发现和扩大有机的社会（Community）和文化价值。有的经济学家不同意这种观点，也有的没去关注这些问题。这是因为时代语境不同了，研究的出发点和方法也不同。法兰克福学派理论侧重于"意识形态"，多使用哲学、政治学、美学概念，如启蒙思想、真理、极权主义、异化、工具性等；而经济学家侧重于"应用性"，多使用经济学、社会学、管理学概念，如产业、生产、集群、市场、产业链、价值链等。

除此之外，两者的不同还应理解为：出于生存本能和生命安全的恐惧。反犹主义一直存在于欧洲，特别是1934年希特勒上台后实施种族灭绝政策，大批犹太学者流亡国外。无论是作为个人还是整个犹太民族，对法西斯主义有着一种特殊的恐惧感。当他们刚刚脱离屠杀噩梦后，来到一个陌生的世界，并且也是一个即将崛起的工业帝国，它会不会步德国法西斯的后尘而再次遭遇同样的厄运呢？这正是他们所担忧的。所以，马丁·杰伊在《法兰克福学派史》中的评价非常贴切：纳粹的经验深深地刺伤了研究所的成员，使他们根据法西斯的潜能来判断美国社会。卡西尔寄启蒙思维的任务："不仅在于分析和解剖它视为必然的那种事物的秩序，而且在于产生这种秩序，从而证明自己的现实性和真理。"[1]一句话，那就是文化悲观主义笼罩着欧洲。

工业革命前期，工业产品中很少渗透意识形态，在法兰克福学派批判的文化产业时期，也不是说没有意识形态问题。这里的意识形态区别在于，前期的意识形态是自上而下地渗透、灌输，意识形态的把关人掌控在上层社会和资本家手中，是隐形的，是单向流动的，对于受众而言，他们很少有意识、能力、知识去分析、批判、反思这些意识形态。根据报刊新闻史的研究可知，工业革命前后的传媒业所推出的、面向大众的内容产业——廉价报刊、新闻、故事、画报、小说，到处充斥着凶杀案、色情、诱惑、低级的内容。可见，法兰克福学派的批判并不一无是处，而这些恰恰是前期法兰克福学派所担忧的，也是他们批判文化工业的目的所在——即应该建立一种自我认知、反思、批判、启蒙的能力，其目的是更加关注人的生存状态及条件。

现代创意产业中的意识形态是双向的，既有隐形的也有显性的，随着教育、审美、知识的普及，公众有能力去分析、批判、反思这些意识形态，并且做出自己的选择，把关人的垄断局面开始松弛，消费者、公众、亚文化群体开始有意识、有目的、

① （德）恩斯特·卡西尔. 启蒙哲学[M]. 顾伟铭译. 济南：山东人民出版社，2007：4.

有策略地进行反渗透。互联网出现后，内容产业的大量涌现，可以看做是公众自我反思、自我意识、自我推广的加强，可以说法兰克福学派所担忧的、所提倡的自我认知、反思、批判、启蒙的能力，在技术和教育、生产力逐步提高的历史条件下，在现实中得到了回应和实现。

正如赫斯孟德夫和贾斯汀·奥康纳所言："本书重点不是简单地判明这两位德国知识分子在20世纪中期所写的东西是错的。阿多诺和霍克海默是重要的，因为他们所提供的思维模式至今仍普遍为我们所用……阿多诺和霍克海默对文化工业化极度悲观主义的解读，是最完整也是最聪明的。""阿多诺对大众化、工业化或'美国化'的担忧，以及围绕着保护欧洲传统文化不受以上威胁的文化政策所展开的辩论，有共鸣之处。"重要的是，他们闪烁着思绪与智慧的光芒，引导我们更加警惕文化产品的肤浅与堕落，提高思想性、表现性。在现实中，以英国安迪·沃霍的《玛丽莲·梦露》、汉米尔顿的《是什么使今天的家庭如此独特、如此具有魅力》等为代表的波普艺术大行其道，影响了美国。美国和意大利不少艺术家在热情赞扬"工业美学"或"机械美学"——速度、力量、变化，然而，这部分波普艺术所表现出来的意境、意义、神情，同古典主义或（新）印象派、表现主义大相径庭。至于法兰克福学派另外一位人物——本雅明，并没有像阿多诺那样悲观，相反，稍微带有点乐观态度，这将在后文中论述。

三、丹尼尔·贝尔的几个关键性概念

1973年丹尼尔·贝尔在《后工业社会的来临》一书中论述了后工业社会的转型，还提出了几个比较重要的概念，即"信息社会"、"知识社会"和"文化产业"概念。他的思想对今后社会的发展影响很大，丹尼尔的"信息社会"、"知识社会"和"文化产业"预言，与现实正好吻合，极其准确，下面简单分析。

丹尼尔·贝尔认为在后工业社会物质财富的不平等被知识水平的不平等所替代，新的稀缺性问题集中表现在信息成本和闲暇生活的时间成本，知识中技术成分的比重不断提高。简单讲，第一，社会正在从一个商品生产社会，转变为一个信息社会或知识社会；第二，在知识形态方面，抽象的轴心从零零碎碎的经验或试验摸索转变为理论；第三，出现了知识创新和制定政策的规范化理论知识。后工业社会与现代社会存在着五方面的不同：

① 经济方面：从产品生产经济转变为服务性经济；

② 职业分布：专业与技术人员阶级处于主导地位；

③ 中轴原理：理论知识处于中心地位，它是社会革新与制定政策的源泉；

④ 未来的方向：控制技术的发展，对技术进行鉴定；

⑤ 制定决策：创造新的智能技术。①

丹尼尔·贝尔的"后工业社会的轴心原则，强调理论知识的中心地位和规范化"，正好预言了10年后20世纪80年代"信息技术"和"知识社会"发展的特征。由于《后工业社会的来临》一书影响甚大，"信息社会"或"知识社会"几乎取代了阿多诺和霍克海默提出"文化工业"一词。今天，"内容产业"与丹尼尔的"信息社会"、"信息技术"有着直接的联系；"知识产业"与"知识社会"也有着极大的联系。

关键的是，丹尼尔·贝尔在《后工业社会的来临》中提出了"文化产业"概念："后工业社会的另一个主要特征就是闲暇时间的增多，随着闲暇时间的增多，人们对消费性、娱乐性、休闲性和益智性的需求上升。各种不同层次的文化受众，呈现出对不同种类文化产品的需求，满足这些需求必然要求社会生产转向消费、闲暇和服务，催生以工业生产方式制造文化产品的行业——文化产业。"②

在丹尼尔看来，专业化是取得地位的一个衡量标准，而专业性就是知识，就是智能技术，"广泛地说，如果工业社会以机器技术为基础，后工业社会是由知识技术形成的。"但是后人在引用丹尼尔·贝尔的后工业社会理论时，对"信息变为占中心地位的资源……专业化是取得地位的一个衡量标准"这个论断，只提取了"信息社会"或"知识社会"的中心地位，而忽略了后面的因素。在丹尼尔·贝尔的后工业社会理论中，"知识"、"信息"、"智能技术"、"个人"、"服务"这些词语是同等重要的，也是他一再强调的。英国政府创意产业的概念和约翰·霍金斯、丹尼尔·贝尔的界定非常接近，他们强调创意的三个基本条件是："个人性、独创性、意义"，并且界定了后来他又加上了"有用的"这一条件，形成POMU（即 personal, original, meaning, useful）。恰恰是忽略"个人"、"服务"这几个因素，造成了"创意产业"范围的不同。今天我们回顾一下英国或霍金斯对"创意产业"概念的界定，可以看到，他们三者都共同强调"智慧"、"技术"、"个人"、"服务"，这难道只是偶然，还是存在着某些必然联系？实际上，在丹尼尔·贝尔的文章中，基本理顺了三大产业——农业、工业、服务业的发展脉络，强调第三产业——服务业在物质与精神上的高层次追求。看

① （美）丹尼尔·贝尔. 后工业社会的来临[M]. 高铦等译. 北京：新华出版社，1997：507.

② （美）丹尼尔·贝尔. 后工业社会的来临[M]. 高铦等译. 北京：新华出版社，1997：44.

来，产业的发展使人类的物质生产和精神文明发展到一个新的阶段——创意产业阶段。

需要注意的是，丹尼尔·贝尔并不是这三个概念的首创者，汉娜尔·考维恩在《从默认的知识到文化产业》中指出："1965年，马克拉伯（Machlup）基于他对信息技术对国民经济贡献的认识，提出了'知识工业'这一概念。随后，德国诗人和随笔作家汉斯·马格涅斯·恩泽斯伯格（Hans Magnus Enzensberger）在1968年写作了《意识工业》一书。这之后，斯坦福大学研究人员正式提出了'信息工业'的概念。"[1]只是因为他的著作影响广泛，抑或是其他学者首次提出的概念因翻译、传播等原因的限制，而在研究时遭受忽略。

四、文化企业

实际上，英国工业帝国的挽歌不仅限于英国，任何一个其他国家的工业发展到一定水平和极限后，也可能会出现同英国类似的转型和选择。这是因为，在一定历史时期内，工业发展水平，国内外市场消费需求量、需求性质和类型，都是既定的。英国作出这样的历史选择，也是工业发展的积极主动，甚至是无奈的出路。

在工业以其自身规律发展过程中，文化也在以自身的方式、规律发展，并对现实作出积极的反思和批判。20世纪80~90年代在社会形成大的文化氛围或时代精神时，各种的亚文化群体价值观、社会认同、亚文化认同、身份认同、权力观以前所未有的势头猛烈凸显出来，成为重要的社会议题。新时代的公众接受普遍教育，面对社会文化变革的影响，他们头脑中充满新方式和新思维，将自己的价值灌输到其所创造的文本中去。

各个企业不失时机地抓住这些敏感话题，融入商品中，形成所谓的文化产品。1999年10月世界银行提出，文化是经济发展的重要组成部分，文化也将是世界经济运作方式与条件的重要因素。企业越来越注重商品的文化性，经济学界提出"企业文化"与"文化企业"的概念。考虑到1980年以来的文化产业变迁，面对经济与政治进程的互动，文化企业开始呼吁转变价值观念，它们并非简单地迎合消费者的潜在需求，而是出于经济利益考虑，自发地帮助消费者进行新需求的定型。在这一段时期内，"文化企业"与"企业文化"成为流行语。

① （芬）汉娜尔·考维恩. 从默认的知识到文化产业[C]// 林拓. 世界文化产业发展前沿报告2003-2004. 北京：社会科学文献出版社，2004：110.

在这方面典型案例就是意大利著名服装公司贝纳通（Benetton），其广告中大量融入有关反种族歧视、反性别歧视、反战争、反宗教歧视等社会热点问题。还没剪断脐带的新生婴儿、被手铐合铐在一起的黑人与白人、接吻的牧师和修女、怀抱白人婴儿喂奶的黑人妇女、被亲属拥抱的濒死的艾滋病患者、战争中阵亡士兵沾血的迷彩服、浑身沾满石油欲飞不能的海鸟……极具震撼力和感染力。贝纳通的广告成为艺术设计中不可多得的佳作，它的创作思想反映着社会差异、反映现实、反映言论自由与表达权益，传递着超越性、社会等级及国别，更是具有叙事意义。

五、文化政策和语态的转变

由于法兰克福学派影响巨大，"文化工业"一语成为二战后最为流行的术语，被广泛应用于批评现代文化生活中人们所察觉的限制与局限。德国学派遵循着同一逻辑，喜欢将"Industry"（文化工业）看作是对人具有支配性和控制性的意识形态工业，视为一个整体观念来考察，因而用作单数时"文化工业"与"文化产业"的概念区别，一是体现在单数与复数的不同上：单数（Cultural Industry）指文化工业；复数（Cultural Industries）指文化产业。二是态度不同。

但是不同学者对阿多诺和霍克海默的观点，所作出的反应是不同的。英国伯明翰学派、意大利（特别是葛兰西理论）和法国（特别是阿尔都塞理论），都摈弃了阿多诺和霍克海默对工业时期文化生产的尖锐态度，以多元主义视角来审视文化工业。贾斯汀·奥康纳将其分为三个阶段：第一阶段是霍格特（Hoggart, 1957）与雷蒙德·威廉姆斯关于"普通文化"与"官方文化"具有同等合法性阶段；第二阶段是将消费看做是以积极的符号形式去抵抗主流社会秩序时期（Hall，1976；Gilroy，1992）；第三阶段是20世纪70年代文化转向期，他们放弃了真正的经济分析，转而进行文本分析，即关于符号的控制与反控制研究。

英国伯明翰学派代表人物约翰·费斯克认为，文化艺术产业是工业化社会中意义的生产和流动，是工业现代化社会中生活的方法，它涵盖了这种社会的人生经验的全部意义。伯明翰学派强调法兰克福学派的"文化工业"理论忽视了大众的创造性和积极能动性，大众在接受"文化产业"产品时并非是完全被动和消极的，而是有自己的主张和见解。

实际上，法兰克福学派的理论思想和同期的传播学"魔弹论"非常接近。该理论认为大众接受传媒的信息如同中枪一样具有"魔弹"效果，然而现在传播学也逐渐认

识到这种理论的不足，肯定了大众的目的性选择，提出了"有限效果论"观点，这种理论和伯明翰学派的观点很接近。

在营销学和广告学中，所对应的转变是：从"纸上推销术"到"独特的销售"理论的转变，从"4Ps"到"4Cs"的转变，以及如今的"整合营销"理论。这种转变的核心思想，就是确立了"以消费者为中心"的营销理念，关注消费者的个性化差异和需求。

法国知识分子更喜欢采用复数形式"Cultural Industries"，以区分产业类别的不同以及它们的复杂程度。特别是伯纳德·米亚基（Bernard Miège，1989），认为文化并不像阿多诺所言那样，被资本及"工具理性"所挟制。文化工业一词"也被社会学家［最著名的是莫林（Morin，1962）；余埃特（Huet et al，1978）；米亚基（Miège，1979）］、活动家和政策制定者所接受，并且转化为'文化产业'一词"。后来欧洲委员会和联合国教科文组织（UNESCO）把"文化工业"这一概念由单数形式改为复数形式，也是出于这个原因。在现代文化语境中，采用复数形式的"Industries"，已不再被看作是具有意识形态的性质了。为了和以前具有批判性质的"文化工业"相区别，在翻译时，国内一般采用"文化产业"一词，单纯地指具体的产业门类，所以采用复数形式。

20世纪70年代后，文化产业被纳入国家文化政策的规定，为了维护国家文化安全，法国开始更加积极、民主地制定一系列文化保护政策和发展生产政策。20世纪80年代英国大伦敦议会（GLC）有关文化产业规划，第一次在引申意义上使用"文化产业"一词。法国希拉克总统1995年规定拨款数目不少于国家经费总预算的1%，如今的法外交部每年都有一亿欧元的文化预算。法国各级地方政府部门，包括区级政府也都通过拨款、补助、赞助奖金等形式参与文化建设。北欧芬兰、瑞士、瑞典等国的创意产业发展迅速，这些国家产业政策基本方针是文化、信息、设计为大众服务，将积累的财富更多地投入到教育、科研和福利上，重视科技创新，评估文化的重要性。在2011年世界经济论坛（WEF）公布的2010~2011年全球竞争力报告显示，芬兰的排名居世界第四位。如今芬兰用一只愤怒的小鸟向世界表达信心的新象征，代表的是芬兰创意产业。欧盟也设立多种多国文化发展资金援助项目，在"文化2000"计划中，共拨款1.67亿欧元；"外加媒体节目"计划，共拨款4亿欧元，以对抗美国文化产业。

目前大部分国家对创意产业的管理政策主要是以政府扶持和保护为主，采取国家

拨款、立法和行政管理、基金会、艺术协会等为辅的手段。可以说，在新时代，无论是国家安全、学术研究，还是经济发展、产业转型、提高就业，以及公众对艺术的自觉追求，都成为催生创意产业的催化剂。

第三节 | 概念的比较

世界各国对创意产业的概念有不同程度的延伸。由于"创意"没有一个客观公正的标准来测量，缺乏共识，创意产业因而没有国际公认的定义，不同的经济体系各自有不同的界定。文化产业、内容或版权产业及经验产业等用词，常与创意产业相提并论。凡此重重，都令各地创意产业的工作十分困难。现在对创意产业概念的界定有如下特点：一是注重词意辨析，主要区别在"文化"、"创意"、"内容"、"产业"、"经济"这几个词上；二是不进行定义，直接引用相关学科或组织、国家的概念界定；三是注重从三次技术革命的背景来梳理创意产业。

对于创意产业概念的界定，需要结合文化研究、哲学、美学、社会学、政治经济学来统筹考虑，这是因为，在社会发展过程中，上述因素往往是相互影响的。而这恰恰是造成创意产业概念界定困难的原因。实际上，创意产业概念难以达成共识的一个原因，不在于有没有一个客观公正的标准来测量，而是源于上述各种理论研究的方向和思想不同。正如前香港大学文化政策研究中心总监许焯权所说的那样，创意产业并非全新鲜的东西，而其中包含许多传统经济活动，但创意产业的概念提供了一个合时的分析工具，协助我们瞭望一个崭新的经济现况。

实际上，创意产业的前期研究和后期发展，不仅吸收了传统经济活动，而且不同程度地吸收了法兰克福学派及其他理论思想，才是造成目前这种状况。现将这些思想和理论归纳为表1-1：

文化研究理论演变表　　　　　　　　　　　　　　　　表1-1

年代	国家	理论	代表人物	代表文本	基本概念
1840年	德国	马克思主义	马克思	《共产党宣言》《资本论》	阶级斗争；人性异化；拜物教
1900~20年代	奥地利瑞士	精神分析	弗洛伊德、荣格	《梦的解释》《文明与不满》	人的行为受"潜意识"影响；自然主义；集体潜意识

年代	国家	理论	代表人物	代表文本	基本概念
1940年代	德国	文化工业	阿多诺、霍克海默、马尔库赛、哈贝马斯	《启蒙辩证法——哲学断片》《单向度的人》《公共领域的诸种机制》	文化工业：作为大众欺骗的启蒙；公共领域是"由私人集合而成的公共领域"
1947年	意大利	文化霸权理论	葛兰西	《狱中札记》	文化霸权；市民社会；有机知识分子
1950年代	法国	结构主义	罗兰·巴特	《影像，音乐，文本》《神话》《符号学原理》；《流行体系》	符号结构所隐藏的意识形态、等级；神话；写作的零度
1960年代后期	法国	后结构主义	雅克·德里达	《人类科学论述中的结构、符号和嬉耍》《书写与差异》	"去中心"的概念使得社会价值与标准受到挑战
1960年代后期	英国	伯明翰学派	理查德·霍加特、斯图亚特·霍尔	《文化的用途》《文化与社会》《漫长的革命》	对大众文化的肯定；文化理论是对整个生活方式的各个因素之间关系的研究
1970年代后期	法国	后结构主义霸权理论	米歇尔·福柯、杰雷米·边沁	《规训与惩罚》或《监视与惩罚》《知识与权力》《全景监狱》	全景监狱；权力是从无数的点出发，并在各种各样的关系中诞生的产物；监视是一种用目光约束对方的结构
1980年代	加拿大	后现代主义	利奥塔	《后现代状况》	现代社会中的"小叙事"，兴起与"大叙事"崩溃的状况
1986年	美国	文化唯物论	詹明信	《晚期资本主义的文化逻辑》《后现代主义与文化理论》	文化逻辑；构成原则，社会经验和理论叙事的连贯性和不连贯性，总体性
1960年代末	法国	消费主义理论	让·鲍德里亚	《仿真与拟像》《消费社会》《物的符号体系》	仿真；消费是一种积极的关系，是一种系统的行为和总体反应的方式；符号逻辑、神话
1978年	美国	后殖民主义	爱德华·萨伊德	《文化与帝国主义》《东方主义》	"他者"经过媒体"再现"后形象受到扭曲

一、创意产业

英国政府的"创意产业"概念："是指那些从个人的创造力、技能和天分中获取发展动力的企业，以及那些通过对知识产权的开发创造潜在财富和就业机会的活动。"这个概念和约翰·霍金斯的创意产业定义很接近：创意产业是指那些从个人的

创造力、技能和天分中获取发展动力的企业，以及那些通过对知识产权的开发创造潜在财富和就业机会的活动。创意就是催生某种新事物的能力，它表示一个或多人创意和发明的产生，这种创意和发明必须是个人的、原初的，且具有深远意义的。这个概念强调创意产品或服务在创意或文化方面的原创性、商业化、财富和创造就业机会。

凯夫斯在《创意产业经济学》中，将创意产业定义为：创意产业提供我们宽泛地与文化的、艺术的或仅仅是娱乐的价值相联系的产品和服务。它们包括书刊出版视觉艺术（绘画与雕刻），表演艺术（戏剧、歌剧、音乐会、舞蹈），录音制品，电影电视，甚至时尚，玩具和游戏。凯夫斯总结了创意产业的七个特点，分别是：

1. 创意产业的需求具有不确定性；

2. 创意者十分关注自己的产品；

3. 创意产品需要多种技能才能完成；

4. 创意产品特别关注自身的独特性和差异性；

5. 创意产品注重纵向区分；

6. 时间因素对于一个创意产品的升值具有重大意义；

7. 创意产品在存续与营利两方面都具有持久性。①

美国著名经济学家理查德·E·凯夫斯（Richard E. Caves）认为：创意产业所提供商品和服务具有文化价值、艺术价值或单纯的娱乐价值，包括书籍、杂志印刷业，视觉艺术，表演艺术，有声唱片，电影和电视节目，以及时装、玩具和游戏等。他习惯称为"创造性活动"或"创造产业"。在他看来，创意产业能够全面影响当代文化商品的供求关系及产品价格。

美国密苏里州经济研究与信息中心发布的《创意与经济：密苏里州创意产业的经济影响的评估报告》，对创意产业作出如下表述：创意产业是指雇佣大量艺术、传媒、体育从业人员的产业。产业对艺术的依赖度是通过计算下列工作产业内所占的比例确定，这些工作属于"艺术、设计、体育和传媒行业"类。分类是根据联邦政府所制定的"职业分类标准"进行的。任何产业只要其艺术相关的职业比行业艺术雇员平均值高至少一个标准差，即可被界定为创意产业。在本研究里，任何产业的创意工作的雇员超过10%（等于比平均值高一个标准差）即被定义为创意产业。

该定义突出了艺术对就业率和经济发展的贡献。它是通过如下三个基本点来界定

① （美）理查德·E·凯夫斯. 创意产业经济学[M]. 孙绯等译. 北京：新华出版社，2004，序.

创意产业的：第一，与艺术、设计、体育和传媒行业相关；第二，创意型企业是有新的文化创意和运作方式的企业；第三，创意工作者应该超过同类传统行业的10%。这一条成为划分是否成为创意产业的实际操作性标准。

联合国贸易与发展会议、世界知识产权组织、澳大利亚、新西兰、新加坡、中国香港倾向于英国的定义。如同世界知识产权组织的定义那样，创意产业的产品或服务包含实质性的艺术元素或创造性的努力。中国香港1999年，艺发局在文化界讨论的基础上首次提及"创意产业"这个概念，2005年改用"文化及创意产业"。

可见，创意产业派侧重的是艺术对就业率和经济发展的贡献，这是区别于其他学派的显著特点。联系丹尼尔的后工业理论，可以确定的是，知识经济是在科学知识充分发展的社会中发展起来的一种经济形式，因此只有在那些高新技术非常发达的国家才能出现和发展。但是文化产业和创意产业却绕过这个栅栏，强调的是以文化和艺术的表现形式理念来促进经济的发展，依靠的是文化历史资源和个人的智慧性（idea/点子）。文化产业或创意产业虽然也要求高度发达的高新技术，但又不完全依赖高新技术。创意产业成功的案例告诉我们，创意产业需要高新科技的支持，然而失败的案例（如电影《无极》、动画《贝奥武夫》）也告诉我们，仅仅依靠科技并不能成就创意产业的繁荣和长远发展。

二、文化产业

德国、芬兰、西班牙、中国等国家习惯使用"文化产业"一词，中国台湾最高行政机关使用折中概念"文化创意产业"。世界知识产权组织、联合国教科文组织区别了"产业"、"产品"等概念，认为文化产业本质上是无形的和文化性的创造性内容的原创、制作和商品化结合在一起的产业。这些内容受到版权保护，并可以采取产品或服务的形式。文化产业通常包括印刷、出版、多媒体、视听、音像制品以及手工艺品和设计。实际上，联合国教科文组织的"文化产业"与"内容产业"几乎是等同的。它对文化产品（cultural goods）的定义是：表达理念、象征和生活方式的消费品。它们传达信息或提供娱乐，保持并有助于建构群体身份，而且影响文化实践。它们是个人或集体创造的结果。文化产物（cultural products）是文化产品和文化服务的总称。文化服务（cultural service）包括一整套针对文化实践的措施和支持设施，由政府、私人、准公共机构或公司提供给社会。

美国经济学家大卫·赫斯孟德夫的定义是："文化产业通常指的是与社会意义的

生产最直接相关的机构"，或者"从事文本的生产和流通"的产业。①从这一点上可以看出，大卫·赫斯孟德夫的"文化产业"概念和联合国教科文组织的"文化产品"非常接近，都借用了符号学的有关象征理论或者是文化研究中的身份认同、文化认同等理论。实际上，符号学是从后结构主义理论、语言学发展而来的，而文化研究、媒介理论、政治经济学等又相互交叉、相互影响。所以，创意产业的概念从学理上可以找到渊源，在定义中就存在着这种渗透现象。

三、内容产业

"内容产业"首先出现在1995年的"西方七国信息会议"。1996年欧盟《信息社会2000计划》把"内容产业"规定为制造、开发、包装和销售信息产品及其服务的产业，包括印刷品、电子出版物、音像传播等。1998年经联合组织《作为新增长产业的内容》定义为"由主要生产内容的学习和娱乐业所提供的新型服务产业。"美国虽然使用"版权产业"，但定义仍然把版权产业视为"可商品化的信息内容产品业"；美国IIPA最初将版权界定为：核心、部分、发行、版权关系4部分。后来为了和世界知识产权组织（WIPO）相一致，采用了核心、交叉、部分、边缘产权的4分法。芬兰1999年发表了《文化产业最终报告》，将文化产业定义为"基于意义内容的生产活动"，强调内容生产而不提及工业标准。欧美"Info2000计划"中把"数字内容产业"定义为"那些制造、开发、包装和销售信息产品及其服务的产业"。爱尔兰、日本和韩国有时使用"数字内容产业"，或"创意性内容产业"。美国、墨西哥、加拿大等国采用"版权产业"的称谓，视为"可商品化的信息内容产品业"，这是从法律角度来界定概念的。

可见内容产业是数字化时代创意产业新的组合方式和资源配置方式，关注的是数字产品的文化内容。"内容"一词除了与互联网、数字技术有联系外，在理论上也与文化内容、文化价值、历史价值、符号、象征意义、意识形态等联系在一起。创意产业通过将文化、历史、艺术的符号意义融进在产品中，对于某一亚文化群体的人来说，成为他们身份认同或区别的标志。广告产业本身属于创意产业的一个子类，但是在某种意义上，广告产业又重新创造了一些新的符号意义，属于二次创造。符号学派将文化产业理解作为符号文本的生产和流通，而文本和内容、符号是联系在一起的，

① （美）大卫·赫斯孟德夫. 文化产业[M]. 张菲娜译. 北京：中国人民大学出版社，2007：13.

所不同的是，后期的符号研究重点转向文本或内容中的意识形态、消费主义等。

四、知识产业

世界知识产权组织对创意产业的定义是：一系列产业部门，其中包括文化产业，加上文化和艺术的生产，这些活动是以个人为单位的，既有现场的服务，也有制成品。创意产业的产品或服务包含实质性的艺术元素或创造性的努力（世界产权组织，2003）。

世界知识产权保护（WIPO）组织是从知识产权保护的角度来定义创意产业的。这种方法将创造力视为一个难以界定的概念，更重要的是难以衡量。因此，概念定义的焦点放在版权上。版权是一个可以定义和测量的概念，并包括相关的创意，如（1）一套经济权利，（2）个人和公众之间的平衡利息，（3）财务机制，以奖励创造者，（4）经济的概念（Gantchev，2008）。WIPO保护这些行业涉及的创造、制造、生产、广播、分配和消费的版权作品。世界知识产权组织指南（2003）提供一个划分创意产业与产权保护的系统与方法，确定了60类产品受知识产权保护。创意产业体现了创造力的产品和服务，有别于那些需要传达给消费者的产品和服务。

在霍金斯那里，创意产业与版权产业是等同的，包括版权、专利、商标和设计。霍金斯认为，知识产权法的每一形式都有庞大的工业与之相应，限定在一个脑力工作占优势、所产出的结果是知识产权的产业里，加在一起"这四种工业就组成了创造性产业和创造性经济"。这四类的每一类都有自己的法律实体和管理机构，每一类都产生于保护不同种类的创造性产品的愿望。创意经济是由创意产品之间进行的交易。每次交易或许都有两个相互补充的价值：无形的知识产权价值和有形载体或物质的价值。

美国IIPA最初将版权界定为：核心、部分、发行、版权关系4部分。后来为了和世界知识产权组织（WIPO）相一致，采用了核心、交叉、部分、边缘产权的4分法。其中："核心版权产业"指的是专门、全部地从事创造、生产与制造、表演、宣传、传播、展示或发行与销售作品和其他版权保护内容的产业（（加）亨德里克·范德波尔. 2007年全球经济中的文化和创意产业：测度与政策）。"交叉版权产业"是指与核心版权产业共同消费的产品或者辅助设备。这些产业可以在分析生产过程的后向连接时得到确定。或指的是那些生产、制造和销售其功能主要是为了促进有版权作品的创造、生产或使用的设备的产业；"部分版权产业"指的是只有相对一小部分的产品或生产过程与版权保护的内容相关，其特征在于显著的服务构成；"边缘版权产

业"指的是与版权内容的相关性很小，但仍然具有相关性，因为其部分业务来自版权（（瑞士）迪米特·甘特雪夫. 创意产业的知识产权保护）。这种方式，又和2009年联合国教科文组织统计研究所（UIS）同心圆模式非常接近。阿特金森（Atkinson）和科特（Court）1998年提出了一个中庸观点，即新经济就是知识经济，而创意经济则是知识经济的核心和动力。这个观点和霍金斯一样，融合了科技表现与艺术创意。

五、符号产业

符号学是随着（后）结构主义的转向而兴起的学派，常见于一些美学家或部分经济学家的著作，如拉什和尤里（Lash & Urry）的《符号与空间经济学》。"不管是史学、人类学或者泛文化研究，都已提供了足够的证据，表明商品对人们之所以重要，不仅是因为它能够被使用，更是它的符号意义。"[①]符号学派将文化产业理解作为符号文本的生产和流通。这个概念没有考虑到手工业艺术，并优先考虑媒体提出的社会政治、意识形态问题。比较著名的分析是罗兰·巴特在《流行体系：符号学与服饰符码》中指出：流行时装符号可以说居于独一无二（或寡头）概念和集体意象的结合点上，它既是人们强加的，同时又是人们所要求的。"时装描述的功能不仅在于提供一种复制现实的样式，更主要的是把时装作为一种意义（sens）来加以广泛传播。"[②]日本学者日下公人在20世纪80年代也提出：文化产业的目的就是创造一种文化符号，然后销售这种文化和文化符号。赫斯孟德夫更愿意称创意人员为"符号创造者"，源自于对符号创意的浪漫情怀与言论自由的传统，使文化产业长期重视道德性与创意性的自主权。

创意产业符号学派定义的优点在于强调其产品的非商业价值。克里斯·比尔顿（Chris Bilton）和鲁思·利里（Ruth Leary）（2002）认为："创意产业"生产"符号产品"（思想、体验和形象），其中，价值主要通过使用符号意义来实现。它们的价值有赖于终端使用者（观众、听众、读者和消费者）解读和发现这些符号意义的价值；"符号产品"的价值因而有赖于使用者对这些产品的理解，如同它有赖于原创内容，而那种价值有可能会，也有可能无法转换成经济回报。（Bilton and Leary，2002：50）这一创意产业的定义十分有用，因为它承认了创意生产中的非经济方面的因素，创意生产与意义符号系统之间的关系以及符号生产和设计在鞋类、汽车和移

① （美）威廉·阿伦斯著. 当代广告学[M]. 丁俊杰，程坪等译. 北京：人民邮电出版社. 2006：195.
② （法）罗兰·巴特. 流行体系：符号学与服饰符码. 敖军译. 上海：上海人民出版社，2000：9.

动电话等纷繁的加工类消费品中日益重要的作用。在这个意义上讲，它不像其他重要的公共投资或高度商业化的活动部门那样，能够大量输入和溢出到其他行业，带动相关产业发展。

六、UIS同心圆模式

2009 年联合国教科文组织统计研究所（UIS）公布了《2009 年联合国教科文组织文化统计框架》，开始采用新的文化统计框架。这个新的框架共花费4年时间，在1986 年文化统计框架的基础上修订而成，一大批专家、学者、统计人员、联合国教科文组织会员国和国际组织都为此做出贡献。经过修订后的文化统计方法充分考虑了1986 年以来文化领域出现的新概念，其中也包括与新技术（它们对文化以及人们同文化打交道的方式产生了显著的影响）、非物质遗产、演变中的文化实践和政策相关的概念。2009 年文化统计框架是按照可以在国际国内通用的方法设计，主要目的是通过对"文化"的共识、标准化的定义和国际经济与社会分类标准来促进国际对比。

联合国教科文组织统计研究所的同心圆模式是一个分层模型，重点在于（关注）创意的原创性。这包括核心层，其中包括表演艺术、电影、文学，视觉艺术，工艺和当代艺术、博物馆和图书馆；第二层覆盖书籍和杂志的出版、报纸、文化服务、录音、视频和电脑游戏、广播和电视；第三层包括广告、建筑设计与时尚。同心模型认为，文化产品和文化服务代表了两种类型的价值：经济的和文化的。这种方法可以用文化产品和文化服务作为一个独特的商品种类来定义。这种方法通常用在文化价值相关的领域。UIS同心圆模式为文化和文化统计提供了一个新的多元化视角。同心圆结构表明，文化产业所生产的商品和服务是它的文化价值。文化的核心内容必须是独特的、原创的，以及有意义的，所以，这点又绕到最初创意产业的概念上了。

总之，无论如何，在创意产业兴起后的十年中，上述概念取得了连贯性的进展，并朝着建立普遍认同的理论和实证框架方向发展。这些概念虽然千变万化，但是它们都相互交叉、相互影响，其理论渊源之间的逻辑可以表示为：文化—内容—艺术—内容—符号—象征—意义—认同—价值—消费—满足—情感—文化。

第四节 | 艺术创意产业的概念界定

一、英国"创意产业"概念的特色

撒切尔夫人执政后，倡导新保守主义，着力打造"维多利亚价值观"——自力更生的精神和拼搏精神，更加鼓励私有化和自由竞争，席卷英国政治、文化和社会领域。朋克和后朋克风格促生了大伦敦议会（GLC）有关文化产业规划，20世纪80年代，GLC第一次在引申意义上使用"文化产业"一词，国家资助公共资助体系之外的那些文化活动和商业操作，要求企业和个人要创新，有差异化才能有市场，这样也刺激了创意产业的发展。它的资助特点是：首先是国家资助体系之外的那些文化活动（大众生产）和商业运作是重要的财富和就业机会创造者；其次，人们所消费的文化产品，如电视、广播、电影、音乐、图书、广告、音乐会等，大多数与公共资助体系无关。GLC的文化战略包含着一条经济路线，试图把文化产业界定为与艺术紧密联系的产业，将它称之为"艺术与文化产业"，包括"传统的艺术部门和商业性文化活动"。有的学者称之为"文化部门"，有的则称为"文化产业"。GLC常常把它们等同于大众生产，关键是它能够创造财富和就业机会。没有它，大伦敦议会的文化产业战略史将是不可想象的，大伦敦议会在1979年和1986年期间的工作被看作地方文化产业战略的第一步。

1986年，大伦敦议会被取消，但是文化产业政策的议程并没有消失，而被其他大城市或组织保留下来，成为地方文化战略的一个重要组成部分。1987年大选后，"艺术和文化"被纳入国家和城市经济复兴的整体战略规划之中，各大城市围绕着如何发展未来经济而展开努力。当政府经济部门还束手无策的时候，艺术起到了先锋作用，并取得了瞩目的成就。霍克斯顿区、谢菲尔德、曼彻斯特、旺兹沃思（Wandsworth）、韦克菲尔德（Wakefield）是英国的老工业区，该地区规划通过引进艺术创意产业来改造老工业，带动产业结构升级，取得了很好的效果。1983 年英国著名媒体理论家尼古拉斯·伽汉姆（Nicholas Garnham）为文化工业"平反"，恢复名誉做了大量工作。伽汉姆从文化工业/产业的角度来解决文化政策问题，为文化的商业生产创造条件，也就是用经济手段来实现文化的经济化目标。这个阐述，连同丹尼尔·贝尔提出的"文化产业"，具有承上启下的作用，即摆脱了"文化工业"的影响，又为今后"创意产业"概念奠定了基础。

查尔斯·兰德利为代表的"联合传媒公司"（Comedia）借鉴大伦敦议会经验，

继续为新工党的创意产业政策提供整体的理论分析指导。这些都为今后创意产业研究奠定基础。1990年，英国政府委托本国的文化委员会会同影视协会和手工艺委员会等部门起草英国文化发展战略。1993年，英国"国家文化艺术发展战略"以"创造性的未来"为题，明确提出了创意产业的创造性内涵，这是英国有史以来第一次以官方文件的方式颁布的国家文化政策。

在看到澳大利亚提出的"创意产业"概念后，1997年，英国首相托尼·布莱尔执政后，引用了这一概念。1997英国文化媒体体育部（DCMS）成立了创意产业分部和特别工作组，这是英国文化创意产业最主要的管理部门和最权威的机构，它主要致力于提高英国创意产业的作用与地位，帮助他们达到其经济目的，以此来推动英国创意产业的全面发展。1998年英国正式采用"创意产业"的概念，将其定义为"源于个人创造力与技能及才华、通过知识产权的生成和采取具有创造财富并增加就业潜力的产业"，并划分出13个行业，分别是软件开发、出版、广告、电影、电视、广播、设计、视觉艺术、工艺制造、博物馆、音乐、流行业及表演艺术。

霍金斯对创意产业概念的定义，其聪明之处在于有意绕开/消融了知识产权与创意两者之间的隔阂，可以说是艺术与技术的有机融合。实际上霍金斯在《创意经济》中也有点抱怨，认为英国文化体育媒介部将创意产业过分集中在艺术范围内，而忽略了科技中的创意。这个抱怨从反面反映了创意产业最初是与艺术而不是技术紧密联系的产业。当然，他的抱怨是有道理的，科技也包含着创意。

经过多年的努力，英国完成了从世界工业中心到最酷首都的华丽转身，赢得全球三大广告产业中心之一、全球三大电影制作中心之一和国际设计之都的称号。视觉特效出自英国动漫工作室远远突破了小说的范畴，全球经济收益高达上百亿美元。

那么到底是什么原因促使布莱尔政府撤换撒切尔政府时期的"文化"一词而改用"创意"一词呢？难道仅仅是因为政治权力的更迭、抑或是因为布莱尔年轻好胜？这个解释不完美，因为欧洲政坛一致奉行稳定的政策思想，实际上布莱尔政府仍然沿用了撒切尔时期的文化政策与措施。

具体而言，主要原因有三个：一是英国，特别是伦敦的艺术与设计一直是影响世界的风向标，英国的原创性和创意设计备受认同。伦敦是国际艺术交易市场中心，最负盛名的非索斯比和克里斯蒂拍卖行莫属，无论是资历、规模，还是影响力方面都远远超过其他同行，每年这两家拍卖行拍卖的艺术品数量占全世界总量的一半以上，几乎垄断了所有的举世瞩目的文物和艺术品的拍卖。其二，艺术在改造英

国旧形象过程中发挥了很大作用。由于艺术与创意联系紧密，在很大程度上启发了布莱尔。其三是在上述文化企业/产业的发展过程中，存在着一些问题，主要是文化的概念过于宽泛，文化企业没有很好地挖掘文化内容、价值、精神、思想，而大多流于表层形式。而创意产业的发展要求弥补上述缺点，创意灵感需更深入地挖潜这些价值观和文化精神。

从英国创意产业的分类上来看，无论是名称和内容的界定，还是所涵盖的领域，它们都是与艺术创意紧密联系的产业。从英国的创意产业强项来看，都是与艺术、科技、软件联系紧密的产业，尤其体现在以数字技术为支撑的传媒、出版、影视制作、动漫、娱乐产品及设计等领域。英国的电脑游戏软件非常成功，占了世界销售总额的三成。最著名的是由Eidos公司所推出的"古墓丽影"（Tomb Raider）冒险游戏系列。这款游戏角色定位是身材性感火辣、剽悍敏捷却又有着高度知性的动作派女性考古学家劳拉（Lara Croft），被视为终极"虚拟宝贝"。这个游戏被改编为三部电影，其中第一部由安吉丽娜·朱莉主演，形象气质与游戏角色非常吻合。在设计领域，19世纪工业革命以来的许多改变生活方式的重要发明，如电话、电报、文字短信、喷气引擎、一级方程式赛车等，都出自英国创意设计师之手。2012年英国伦敦奥运会开幕式展现了英国工业革命以来的诸多科技成就。当今，苹果的IPOD、迪奥奢华时装、宝马的MINI汽车等世界名牌的创意灵感也都来自英国设计师。英国公司正在最新设计的空客A350，乘客将被允许在飞机上"煲电话粥"。

由于"艺术"与"创意"是紧密联系在一起的，鉴于这几点，布莱尔政府没有像其他国家那样采用"文化产业"，而是采用"创意产业"一词，以突显英国特色，也就是自然的事情了。

二、概念的界定

综合上述，这时我们才可以给"艺术创意产业"下一个定义。所谓艺术创意产业，就是伴随着对自由舒适生活的渴望和高层次精神的向往（Hartley，1996），人们越来越追求艺术的表现性价值或思想性价值的产业。对自由的渴望表现在公民身份、权力、文化认同和身份认同中，对舒适生活的向往——不单是特权阶层，而是全体人口都能获得丰富的物质，免于匮乏的梦想。这两者一直贯穿在社会从贫困、落后走向民主、自由、富裕的发展过程中。只有在过去的二百年中，发达国家及地区才开始进入历史上少有的繁荣时期，社会的进步和繁荣才开始惠及10%以上的人口，西方

贫困人口的比例从90％降到30％、20％或更低。①这就是约翰·哈特利（在《创意产业》）和内森·罗森堡、L. E. 小伯泽尔（《西方现代社会的经济变迁》）所想要表达的思想。

如果联系美学思想，艺术创意产业简言之，就是以艺术的创造力、想象力为出发点，表现人类生命情感的产业。所谓情感，在苏珊·朗格那里，"就是指伴随着某种十分复杂但又清晰鲜明的思想活动而产生的有节奏的感受，还包括全部生命感受、爱情、自爱，以及伴随着对死亡的认识而产生的感受。"至于文化安全、文化形象、软实力、竞争力等，是"创意产业"概念的外延而不是内涵。从创意产业的官方统计数据来看，在商业营业额中，真正来自"创造性起源"的比例要比知识经济的其他部分大得多。

"创意产业"关注个人表现性、关注自我，推崇源于个人的创造性，强调创意产品的象征性意义，注重的是人类情感和价值的体现。之所以这样讲，是因为自现代艺术——印象派开始，到后现代艺术，就一直注重人类情感的表现，以及艺术的原创性。关于情感的表现，无论是在艺术家那里，如塞尚、高更、梵·高、毕加索、马蒂斯、康定斯基、马列维奇和蒙德里安、爱德华·蒙克、费丁南德·霍德勒尔、克里斯钦·罗耳夫、詹姆士·恩赛尔、阿列克赛·丰·亚夫伦斯基、埃米尔·诺尔德、恩斯特·巴拉赫；或者在美学家那里，如克罗齐的《美学原理》、苏珊·朗格的《艺术问题》、克莱夫·贝尔提出"有意味的形式"、莫里茨·盖格尔《艺术的意味》，他们共同强调的就是情感与创造。苏珊·朗格认为："所谓艺术就是'创造出来的表现形式'或'表现人类情感的外观形式'"。②艺术在创造中关注了人类的情感，表现出生命的创造力，从而获得生命的升华。

戴维·思罗斯比（David Throsby）教授确认了创意产业表现性价值的六种文化维度：

（1）美学价值：反映美丽、和谐、形式，以及其他审美特征；

（2）精神价值：对所有人类共享的精神意义的追求，这种追求可能是长期的，也可能是宗教的。精神价值产生的益处包括理解、洞察力和意识；

（3）社会价值：艺术作品的一个重要方面就是在不同的单独个体之间产生共鸣的能力。它照亮了我们所在的社会的特征——我们传承与创造的一种延续，只有在这

① （美）内森·罗森堡，L. E. 小伯泽尔. 西方现代社会的经济变迁[M]. 北京：中信出版社，2009. 6：5.
② （美）苏珊·朗格. 艺术问题[M]. 藤守尧，朱疆源译. 北京：中国社会科学出版社，1983. 105.

种延续当中友谊与共性才能茁壮成长；

（4）历史价值：历史学家JH Plumb说过，我们的每个人都是历史人，镶嵌在一个时间创造的模式之中。艺术作品的部分重要性在于，它们提供了一个特殊的时间截面的快照，反映了作品产生的时代，带给人一种清晰的并与现在紧密相关的连续感；

（5）符号价值：表达对象是意义的仓库，个人可以从中提取意义。在一定程度上，个体会从一个作品中提炼其意义，而存在于作品及其价值之中的符号价值也会同时传递给消费者；

（6）真确性价值：这一点强调了作品所描绘的内容是真实的、原创的和独特的。[①]

这样，创意产业的价值体系可以概括为经济价值体系和文化价值体系两种。法国雪铁龙汽车充分发挥法兰西文化特色，一向以惊艳、浪漫、温馨、时尚、创新为特点，满足了高端消费者充分享受温馨的天伦之乐，这些车型是经济价值及六种文化维度价值的完美结合。

这个定义对很多学者来说也许并不完美，因为"创意产业"本身就是一个复杂、多变的概念。相对而言，这个概念连同创意产业的两个价值体系，基本上可以解释目前在创意产业学术界一直存有争议的矛盾。不管差别如何，世界各国都在共同传递一个声音，即对创意产业的充分重视和认可。

第五节 ｜ 艺术创意产业与传统产业的区别

一、企业性质不同

1. 创意产业是传统文化产业结束后的突破、新生、超越和凝练性的集中表达，而不是简单地延续。

2. 横向链接而不是垂直分工。在价值链上，创意产业属于非线性逻辑；而传统文化业属于线性逻辑。美国斯坦福大学和麻省理工学院已经开发了"T"型劳动力表征：纵轴表示重要的专业深度；作为纵轴重要的补充，横轴表示对其他学科和专业领域的敏感度。创意产业的企业和战略技能就是专业知识加上对其他学科和专业的敏感，这不仅仅是因为创意职业需求柔性的企业家管理工作模式。

3. 创意产业面对的是市场的不确定性、复杂性，而传统文化产业的目标市场相对

① （澳）戴维・思罗斯比. 经济学与文化[M]. 王志标，张峥嵘译. 北京：中国人民大学出版社，2011.

确定。创意产业并不一定具有明显的功利性意图，它注重思想和意义，虽然后期必然要与经济交换产生联系，它的过程就是从绝对的非商业化走向商业化和高科技；而传统文化产业却是明显地以商业功利为目的，它是直接的商业——商业，它具有法兰克福学派所批评的思想和内容的肤浅特征性。特里·弗卢认为"符号产品"对"创意产业的定义十分有用，因为它承认了创意生产中的非经济方面的因素，创意生产与意义符号系统之间的关系，以及符号生产和设计在纷繁的加工类消费品中日益重要的作用。"①

4. 延伸具有无限性。创新在创意产业中能够涉及价值链上的任何一点，是动态的，没有终点；而传统文化产业的延伸相对有限，是静态的，有一定限度。

5. 它表现为在技术、内容、媒介、分工等方面的跨界、融合，杂糅等形式，而传统文化产业却是独立单元，以分工为特征。

6. 创意产业更注重和艺术的天然联系。这一点可以从各国对创意创业的分类上看出，它们都与艺术（家）有着不可分割的联系，是绝对重要的主体。这个术语将艺术和媒体的经济价值摆到主要位置上。在从文化上特定的非商业化走向全球化和商业化的连续过程中，"普遍存在的创造性而非文化的特定性成为内容的特点，驱动这一前进"。（斯图尔特·坎宁安. 创意企业）创意工作，一直是作为作家、艺术家、电影导演或时尚设计师的标志，如今则延伸到了更广泛的高度"个体化"的劳动大军。

7. 工业时代标准难以对创意产业做出反应和评估。目前无论是联合国教科文组织、国际贸易部或各国政府，关于创意产业的分类是不够统一的。它们共同的特征自身自外而内地进行产业分类。而实际上应该自内而外地来划分，当用"创意"来统领产业链或价值链的时候，这种自外而内的分类造成的差别会自动消失。如创意文本——形象设计——影视、动漫、游戏等——图书出版、影像发行——知识产权——纪念性产品、游乐园、景观、观光旅游等，无限循环——当然，这是一种理想模式。典型的案例就是《哈利·波特》及迪士尼的运作模式。

8. 国家注意力的不同。各国创新体制慎重考虑到创意产业的变化，将文化与创意推至国际公共政策的中心，美国国家科学院关于"超越生产力"的探索反映了这一点，它们是"寻求购买基于创新的数字艺术和设计的投资策略的很好实例"。（Mitchell et al. 2003）关注文化身份与社会权力的"体验性消费"。

9. 创意产品与终端使用者之间存在着某种默契与灵性对应，具有"一对一"的

① 特里·弗卢. 创意经济//（澳）约翰·哈特利. 创意产业读本[C]. 曹书乐等译. 北京：清华大学出版社，2007：280.

特征，观众、听众、读者和消费者会去积极地解读和发现创意产品的符号意义和价值，他们有足够的空间去做自由选择；而"符号产品"的价值因而有赖于使用者对这些产品的偏好和理解。而传统文化产业却是"一对多"，符号意义和价值不是凸显的，终端使用者的选择是有限度的，甚至是被动的。布雷夫曼描述了市场变成各种各样的商业服务这一变化对20世纪上半叶人类关系结构产生的影响："这样一来，人们已不再依靠以家庭、朋友、社区、年长者和儿童为形式的社会组织，但是除了很少的一些例外，人们必须去市场，也只能去市场，不仅是为了衣、食与住，而且还为了娱乐、逗、安全和照顾年幼的、年老的、病人和残疾人。最后，不仅是物质需要和服务需要，而且生活中的感情也需要通过市场得以宣泄。"（杰里米・里夫金. 当市场让位于网络……一切为了服务）即全球化和多媒体与电讯技术的汇流使消费者从文化信息的被动接受者转变为创意内容的积极的共同创造者。虽然创意者努力寻找观众和市场，但他的行为却是个人化的价值的纯粹表现，恰是这种价值使创意者和使用者之间有一个特殊的联系，而且双方从中受益。

10. 创意是投入，而非产出。

二、消费性质不同

传统消费关注的是实用功能，创意消费关注的是文化身份、社会权力、体验性消费、炫耀性消费。创意时代的消费越来越被视为一种形式的自我展现和个性训练，其核心元素是文化、创意和艺术展现。正如社会学家Tony Giddens所说的那样：在当今世界上，个体是以其作出的选择来展示其个性的。在理查德・佛罗里达看来，只有"创造性"才是构筑，并因此认定自己的身份是"有创意的人"。

早在19世纪末，美国学者凡勃论（Thorstein Veblen）发表了《有闲阶级论》，提出艺术品位来源于有闲阶级通过"炫耀性消费"展示他们财富地位的需要。如今这种炫耀性消费通过追加附加值而普及开来，这是一种虚假消费，公众消费的不是它的功能，而是具有特殊象征意义的"符号"。罗兰・巴特引用黑格尔的话说，人的身体与衣服处于意指关系：身体作为一种纯粹的感觉能力，是不能意指的。衣服保证了信息从感觉到意义的传递。对于那些时尚产业来说，"流行时装符号可以说是作为一种意义来加以传播"。他用"神话"来解释一种"杜撰的殖民主义特质"的传播体系，这种"神话""使偶然性显得是永恒……在人类交流的所有层面，神话运作将反自然

反转为伪自然。"①而现代消费者，恰恰是利用或者是喜欢艺术创意产业的这种"使偶然性显得是永恒"的魔力，成为彰显个性、身份、文化的符号。

理查德·佛罗里达描述的新兴起的创意新贵阶层事实上都是"符号"消费的忠实粉丝。消费的不是物质而是这些"符号"的象征性价值和意义，正如历史学家加里·克罗斯（Gary Cross）对20世纪消费所作出的全面评价所表明的那样，这些新贵的消费习惯围绕着巨型宅第和住宅区进行，并通过他们夫人购买奢侈品的"替代性消费"进行，也通过参加像打高尔夫球这样的"炫耀财富的消磨时间活动"来表现。由此看来，"他们的的确确是一个休闲阶层，炫耀的不仅仅是他们的商品，也是他们的懒惰"（理查德·佛罗里达. 体验型生活），还有他们的社会地位、身份特性——口味上即区别于他人，又"为了识别那些分享自己的别具一格风格和爱好的人并与他们保持一致"（本·马尔本）、生活体验——刺激和解放场面，以及令人心醉的探险感，他们穿梭于"本·马尔本生动地描述伦敦苏荷区的街头景象"——夜总会、化妆舞会、交响乐、咖啡馆、书店、画廊、街头……

阿列克西·德·托克维尔（Alexis de Tocqueville）是最早从欧洲特有的社会风俗角度论述高雅艺术消费的社会思想家之一，他的观念是：在人人平等的社会规范之中，"雅"、"俗"文化传统的差距缩小了。这在某种程度上应该归功于技术的民主性及艺术的普及，这些因素使得公众能够享受到以前贵族或者精英文化所享有的成果和权力，可以说，创意产业功不可没，创意产业的任务就是将这种高端的、精英的文化以产业化的形式传递、销售给公众，使公众能够享有、消费、使用这些文化艺术。

从宏观历史的角度才可以看出艺术变革及创意产业的意义所在：在后现代思想家那里，最推崇的是创造性的活动。在格里芬看来，创造性是人性的一个基本方面，每个人既是"创造性"的存在物，又体现了创造性的能量，后现代精神的最重要特征：力图克服导致现代社会机械化的方法，强调内在联系性、有机性和创造性，"后现代思想将产生一种新的态度。这个神圣实在是我们的创造主……他从内部激发我们，催促我们去以做理想的方式创造自己……有了这些梦想，人们就能实现自己最深厚的创造性潜能。"②恐怕这是艺术创意产业对人类最大的贡献吧。

① （法）罗兰·巴尔特. 今日神话[C]//罗兰·巴尔特, 让·鲍德里亚等著. 形象的修辞. 吴琼等编. 北京：中国人民大学出版社, 2005：23.

② 大卫·雷·格里芬. 和平与后现代范式//（美）大卫·雷·格里芬. 后现代精神[C]. 中央编译出版社, 1997：215.

第二章

Chapter 2

艺术介入创意产业的可能性

艺术能否进行产业化运作？对于这一问题，美学家们坚持艺术的非功利性，认为艺术介入商业会损伤艺术的非功利性价值；而经济学家关注经济效益，对功利性和非功利性的区别，不是太在意。两者之间的观念碰撞激烈。这是因为那些哲学家在考察艺术时，将注意力过多地集中在艺术成品上，以及审美带来的愉悦感，很少关注艺术创作过程与艺术交换。而对于商业的贪婪、唯利是图，恰恰是美学家和社会学家们所不齿的。

要解决这一分歧，首先做到如下三点，才能消除观念差别，融合美学界与经济界之间的分歧：一、消除二元对立的观念障碍，科学对待艺术的功利性和非功利性；二、正确认识"艺术"的含义，特别是联系艺术创作、生产过程、流通渠道、营销措施、技能、技艺、手工艺品等；三、历史地考察艺术的创造性、商业性。

第一节 | 观念分歧的来源

一、康德的审美不涉利害观

在全球经济一体化和全球艺术产业化的背景下，进行艺术产业链拓展研究，首先要从学理上解释清楚，即艺术能否发展为产业，否则，根本无法或者没有必要研究，更谈不上发展创意产业或者艺术产业了。观念的影响远远大于战争的毁灭。在我国艺术产业发展过程中，尽管我国中央政府及上述经济、学术组织一直提倡文化产业，然而，在不少人的观念中，仍然对艺术能否介入经济产业持怀疑甚至是反对态度。所以我们看到两个阵营：一方面是红红火火的经济学家、社会学家、艺术界在从事着文化艺术（书法）产业研究与实践；而另一阵营中仍抱着艺术的崇高性与本真性不放，对艺术产业不屑一顾。科学家提醒我们社会变量是复杂的，不能简单相信这种因果关系。而实际上，我们也清醒地看到在热潮背后隐含的不足，这正是我们亟待解决的问题。观念与信仰有个人选择的自由，不可强求，也不能简单否定，问题是我们必须找到他们反对、排斥的理由，对症下药，才能找到正确解决问题的办法，鞋子合不合适，必须穿了才知道。

"审美不涉利害"这一美学命题，并不始于康德，但都是从伦理学价值引申到审美领域的概念，是零散的经验性描述。康德美学思想主要集中在《判断力批判》，他以"审美不涉利害"作为他美学理论大厦的基石，对其做了最系统、最完整的论述，真正使美学独立出来，成为一门新的科学。康德的"审美不涉利害"也成为现代美学

和传统的古典美学的分水岭。"在美学方面，康德说出了第一句合理的话。"①黑格尔这句话，充分说明了康德在西方美学发展史中的重要地位和作用。美国美学史家杰罗姆·斯托尔皮兹曾说："除非我们能理解'无利害性'这个概念，否则我们就无法理解现代美学。"②

要理解康德的"审美不涉利害"、美的普遍性、无目的的合目的性及必然性、共通感，必须明白他研究的前提，即康德对这一命题——审美判断的普遍性——的研究不是经由概念而是通过一先天绝对性的假设推导出来的。康德的论证逻辑是这样的：首先假设存在一种先验的、绝对的知识的存在，由此推断出"美的普遍性"，同时又假设人具有某种感官等生理和心理方面的共同性。先验假设推导出共同感的普遍性，而共同感的普遍性又反过来证实了美的普遍性、审美的无目的的合目的性及必然性美，最终证实了"审美不涉利害"这一美学命题的成立。

首先，早在《判断力批判》之前，康德在《纯粹理性批判》中，将判断分为分析判断、综合判断及先天综合判断三种，而先天综合判断具有普遍性，是先天原理和感性经验结合的。经验有纯粹知识与经验知识之分，康德假设："在思维时，被思维为必然者，则此命题为先天的判断；此命题更非由任何命题引申而来（除亦具有必然的判断之效力者），此命题为绝对的先天的判断。第二，经验从未以真实严格之普遍性赋予其判断，而仅由归纳与之假定的、比较的普遍性。"③经验的普遍性是有限的，经验来自于知识，"但经验绝非限定吾人悟性之唯一领域"，是以经验不与吾人以真实之普遍性，"在人类知识中有必然而又普遍（自最严格之意义言之）之判断，即纯粹的先天判断，此固极易显示者也。"并且"哲学须有一张规定先天的知识之可能性"，"正赖此类知识，吾人之理性乃得在感官世界以外经验所不能导引不能较正的领域，从事于'吾人所视为较之悟性在现象领域中所习知者更为重要其目的更为高贵'之研究"。④正是通过这种先天的、绝对的普遍性，康德才得以完成他的美学大厦结构。

康德还从形式逻辑判断的质、量、关系和方式四个方面来分析审美判断的，他排除了概念属性（如"花"直涉形式而不涉内容、意义等属性，属性是以概念形式认识到的）、欲念（快感或不快感）、道德利害（愉快、善、美）层面的因素的干扰，认为审美不涉及概念和利害，以及美与感官的愉快和善都有区别，在质的分析中，对美的

① 马新国. 康德美学研究[M]. 北京：北京师范大学出版社，1995：144.
② 中国社会科学院哲学研究所美学研究室. 美学译文(3)[M]. 北京：中国社会科学出版社. 1984：17.
③ （德）康德纯粹理性批判[M]. 蓝公武译. 北京：商务印书馆，1995：28.
④ （德）康德纯粹理性批判[M]. 蓝公武译. 北京：商务印书馆，1995：29-31.

定义就是：审美趣味是一种不凭任何利害计较而单凭快感或不快感来对一个对象或一种形象显现方式进行判断的能力。这样一种快感的对象就是美的。美是无一切利害关系的愉快的对象，即它独立于人的思维、感知之外，不以人的意志为转移。而这种"审美不涉利害"或者说快感、愉悦，就是一种无目的的合目的性，因为这种审美判断的目的关系，"除掉在一个对象的表象里的主观的合目性而无任何目的（既无客观的也无主观的目的）以外，没有别的了"。审美判断虽是单称的、主观的，但仍然有普遍有效性的矛盾。关系指的是对象和它的目的之间的关系。从关系（目的）上来看，美是一个对象的符合目的性的形式，但感觉到这形式美时并不凭对于某一目的的表现。从方式上来看，凡是不凭概念而被认为必然产生快感的对象就是美的。他的假设是建立在人人皆有的"共同感觉力"之上，"我们都假定一种共同感觉力作为知识的普遍可传达性的一个必然条件，这是一切逻辑和一切认识论（只有它不是怀疑主义）都要假定的前提"。

所谓"利害关系"，就是"凡是我们把它和一个对象的存在之表象（译者按：即意识到该对象是实际存在着的事物）结合起来的快感，谓之利害关系。"而这种利害关系又往往和欲望、能力、规定根据，或是作为和它的规定根据必然地连接的因素有关。从量上来看：美是不涉概念而普遍地使人愉快的。

无独有偶，康德这种假设人具有的共同性的方法，在现代学者中也会看到：

"有时候，有个全球化的论述坚持认为世界具有一种更为紧密的相联性。但却没有具体说明这种相联性的性质。实际上，相联性有很多种，如：

人种的生物学相联性；

人类普遍具有的用符号进行沟通的能力；

……

把人类包裹在其中的按照人际关系网络之网。"①

可见，康德把人假设为某种共同性是有道理的，也是正确的。使西方美学发展到一个新阶段。客观上，它还对强调美和艺术的功利主义的封建古典主义形成强有力的冲击，给浪漫主义的兴起奠定了基础。

从量上来看：

康德的审美判断分为"美的分析"和"崇高的分析"两部分。两者既有联系，即

① （英）阿尔布劳. 全球时代——超越现代性之外的国家和社会[M]. 高湘泽，冯玲，译. 北京：商务印书馆 2001：173.

上述的四个条件；又有区别，美在于对象，是直接的、客观的，"美的分析"是纯粹的形式主义，而崇高是间接的，在于主体的心灵，是主观的。但是在分析崇高之后，"美在形式"转变为"美是道德观念的象征"。康德认为艺术的精髓是自由却是很符合现代艺术发展趋势的，"照理，我们只应把通过自由，即通过以理性为活动基础的创造叫做艺术"，"艺术是自由的"，心灵"在艺术里必须是自由的，只有心灵才赋予生命于作品"。

二、黑格尔的绝对精神

黑格尔在某些观点上似乎也在呼应康德的"共通感"假设。他在《历史哲学》的前言中阐明："哲学表明，意识是存在于它无限多个概念之上的，也就是说，意识是存在于自由的、无限多的形态之中，而对立的抽象内省的形态只是它的一种反映。意识是自由的、独立存在的、有个性的，仅仅属于精神。"他同时说："每个人的自我意识不同，对事物的反应也不同，和原则性的意识有所偏移，但是对于一个正常的人来说，这种偏移是有限度的，这种限度取决于他的正常状态，取决于他对上帝的尊敬程度。要了解这种概念的程度，属于形而上学的范畴。"

除了在哲学中表明意识这种自由的、无限的、个性的精神外，黑格尔将其归结到一个终极概念上——这个世界统一于一个绝对理念，也就是"绝对精神"或"心灵"，这是绝对的真实。这种他称之为精神或心灵的实体，或者是一种世界精神的基本理念，构成黑格尔的美学基础。这种"绝对精神"，辩证地统一了概念与存在的分歧，也就统一了客观世界与精神世界的分歧。在黑格尔看来，人类精神只有在"自觉"或者"自在自为"的状态下，才是真正的"绝对自由"。对于哲学和世界的关系，黑格尔认为哲学"才是对宇宙作为一个有机整体的知识"，这种"绝对精神"通过艺术、宗教、哲学三个不同发展阶段来显现，艺术发展到一定阶段，必然让位于哲学，哲学是绝对精神发展的最高峰，也即是真实世界发展到终点。对于世界宇宙和艺术的关系，黑格尔认为艺术通过艺术家与世界宇宙完成交接的，"艺术作品不是看作是一种尽人皆有的活动的产品，而是看作完全是资禀特异心灵的创作"，除了"艺术家的才能和天才"、"熟练的技巧"，"一个艺术家的地位愈高，他也就愈深刻地表现出心情和灵魂的深度，而这种心情和灵魂的深度却不是一望而知的，而是要靠艺术家沉浸到外在和内在世界里去深入探索，才能认识到。"[①]最终，艺术是"以艺术那感性或物质

① （德）黑格尔. 美学[M]. 朱光潜译. 北京：商务印书馆，1982：31-35.

性的表现方式揭示真理"，美是理念的感性显现。

黑格尔将艺术史由高到低，依次分为象征主义阶段、古典主义阶段、浪漫主义阶段三个时期，并预言艺术最终会终结，让位于哲学。这三个阶段，也就是精神由"主观"向"自由"和"绝对"发展的过程。黑格尔强调艺术的"绝对精神"，艺术愈不受物质的束缚，也愈符合艺术的精神。"绝对的即完满的，有永久价值的"，"艺术家的主体性与表现的真正的客观性这两方面的统一……称为真正的独创性的概念。"①浪漫型艺术抓住绘画和音乐作为它的独立的绝对的形式，"绝对的即完满的，有永久价值的"，诗的表现也包括在内。由于黑格尔在哲学中的巨大影响，因此，他的观点很快成为美学家进行艺术审美判断的"绝对"标准。

李格尔很聪明地将黑格尔的"艺术精神"改称为"艺术意志"，创造艺术的意愿贯穿了文化或更大的意志的一部分。内在的或隐藏的"艺术意志"指导着艺术史发展的格局。对沃尔夫林有深远影响的主要是黑格尔、康德、孔德等实证主义理论家。他是从康德《纯粹理性批判》中吸取了康德思想，将艺术创作、发展、艺术风格解释为一种出自于"对形式的情感"的意志的要求。看来，意志和精神，其意义本质是一致的。

总的来说，黑格尔强调通过艺术家的才能、天才、技巧、沉浸，以此来达到对宇宙的沉思，以此来获得艺术的绝对精神自由，这些观点成为艺术家专注于艺术创造、不屑与经济接轨的最大精神支柱。

三、市场问题

实际上，反对艺术介入产业化的意见也并不一无是处，他们的排斥态度主要来自于目前市场中存在诸多弊端。商业利益带来的唯利是图弊端在古希腊及中世纪，已经被哲学家认识到了，而在马克思那里也得到了无情的批判。但是，商业利益问题必须客观、真实、发展地去认识，我们必须要澄清的认识是：这种现象在目前中国市场中发生的质与量各是多少？是绝对普遍还是个别现象？这种观念应以发展的观点来评价还是一刀切的态度来对待？如果存在这种现象，该如何去制定措施来避免？如果这几个前提解决了，对于艺术能否介入产业经济这一问题也就解决了。

在错综复杂的市场关系中，首先是中国艺术市场中的各种各样的乱象影响了消费

① （德）黑格尔. 美学[M]. 朱光潜译. 北京：商务印书馆，1982：369.

者及艺术家、学者的正确判断，这恐怕是造成上述两个壁垒的深刻原因。因此，必须建立诚信体系制度，有效制约拍假、卖假的画廊和拍卖公司。其次，艺术鉴定、艺术评估及艺术市场监督、监管存在不少问题，有待完善。如果说出于正常的或者是对个别的天价艺术作品的宣传尚有情可原，那么对于艺术产业恶意炒作、虚假宣传、造假现象，是绝对不能容忍的。对于这些问题，谁来监督？是由政府、经济组织、学术组织这三者哪个权威机构来决定，并作出相应的处罚？最后对于艺术创意产业介入问题，门槛设置是高是低？是面向大众还是高精尖？是取其一还是两者平衡？也有待完善。这三个问题，由大到小、层层相扣，是目前艺术创意产业最需要理顺的关系。

对于造假现象，中西方古代、现代艺术市场中，屡禁不止。世界三大著名拍卖行：索斯比、佳士得和菲利普斯，其成功之道在于其诚信品牌，即对艺术品质量的严格把关。在这背后有着一整套严格、科学的认定程序。除了商业组织，西方国家的国家级艺术委员会及州级艺术委员会，或是各艺术专业委员会，都是本专业的权威机构，这是非官方的独立的学术组织。这些机构的资格认定或艺术品鉴定，都有一定的权威性和信誉。这些经验可以借鉴。至于门槛高低问题，从西方艺术市场介入的条件来看，艺术家背景亦高不宜低，唯作品的艺术性高低而论；从创意产业概念的界定来看，亦低不宜高，因为创意产业推崇个人的创造力、想象力和灵感，并增加就业机会、创造财富。

在经营管理中，艺术创意产业运营主体不明确，艺术创意产业体制仍需完善。细观我们现在的艺术现状，仍然是以市场为主，各生产企业处于分散的状态中，艺术家在完成作品后，会交由画廊、美术馆、博物馆等组织来处理。在以中国书协或各高校成立的文化产业研究机构，也以书法比赛和学术研究为主，在介入经济产业的途径中，仍有不少阻力。市场与产业是两个不同的概念，书法市场活跃并不等于书法产业活跃。在培育出印象刘三姐、多彩贵州、九寨沟演艺产业群等知名文化品牌之后，也并不能说明我们从质和量两个方面解决了艺术创意产业的所有问题。

即使在部分艺术创意产业发展良好的企业中，也仍然存在着管理落后、经营理念没与国际接轨的问题。对于书法产业体系，也简单地理解为生产、设计、营销、流通，赋予市场、品牌。20世纪50年代派拉蒙法案打破了文化公司生产和发售的垄断链条，后福特主义、微软公司倡导的横向的、多元的、灵活的管理理念和体制，大卫・赫斯孟德夫，称之为的"文化生产的复合专业化时代"，可惜在学者提出这个理念后，在目前我国文化产业中，很少得到贯彻。

另外，生产经营者过多地关注生产成本与利润，过高地评估了高生产成本和低复制成本，或是没有勇气去面对艺术创意产业的高风险性和不确定性。所有事业都有风险，但艺术创意产业是一项更具风险的事业，因其以创意、想象力、灵感的生产和买卖为主体，较之实体产业，有着更大的不确定性。

总之，康德的"审美不涉利害"思想、黑格尔对艺术的"绝对精神"的追求（这点会在下文中论述）、艺术市场及艺术创意产业管理等方面的弊端，造成了"艺术不能介入产业"的认知。

第二节｜艺术的商业性

一、西方艺术商业性的历史考证

文艺复兴时期艺术巨匠创作的艺术品都有着商业性质。考察古希腊时期的艺术，会发现艺术从来就没有脱离过商业性，真正地"纯正"过。法国社会学家格洛兹考察了大量古希腊艺术生产状况，提供了有关艺术交易与艺术产业的资料，如劳作公元前5世纪，诗人和里拉琴演奏者（Lyre-players）、雕刻家、画家和建筑师们会响应僭主或城邦的召唤，到雇主处进行艺术创作或艺术表演。这些艺术创作，通常是以协作的形式完成，具备了艺术产业化生产的雏形。手工艺者之间展开竞争，开始在自己的国家建立商号（firm）。到最后还出现了广告，艺术家通过各种媒介向公众宣传自己的商号，已经具有现代知识产权的保护意识。

中世纪虽是高度自给自足的庄园制经济形式，除生活必需品外其他物品都需要交易。手工艺生产是家庭式作坊，也会雇佣工人或学徒。那时候手工艺人"还没有使人堕落到对自己制造的产品漠不关心的境地"。[①]对中世纪的手工艺人来说，追求尽善尽美的质量而不是速度与数量，才能保持他们的人格尊严和神圣性。14～15世纪后，北欧德国、荷兰、勃艮第、尼德兰地区商业发达，艺术市场也非常活跃。玛丽娜通过对勃艮第艺术品的研究表明，当时黄金饰物、奢华织锦、刺绣、挂毯、家具、皮革制品、乐器、手稿书籍、音乐、绘画、圣物圣像雕刻、铠甲、荷兰书稿等生产都形成了高度组织化的产业。他们的工作室分工不同，专家分别负责缩样、手稿、装饰等。勃艮第的艺术市场格局是：最昂贵的艺术品是挂毯，尤其是那些用金银缕丝线编织的丝

① （苏）A·古列维奇. 中世纪文化范畴[M]. 庞玉洁，李学智译. 杭州：浙江人民出版社，1992：308.

绸，其次是镶嵌珠宝的黄金制品、富丽堂皇的盔甲、气势恢宏的乐队和歌舞升平的节日庆典。至于当时的绘画市场，她描述为"黯然失色"。

实际上当时绘画艺术市场跌宕起伏，有高有低，即有像现代的艺术明星制般的名家，也有名不见经传的小人物。尼德兰艺术的成就是在18世纪随着资产阶级力量的上升而被重新认识的。我们会发现，现代艺术市场运作的许多模式和特征，在当时都可以找到，比如商业巨头的大收藏家，在古代则是皇帝、教皇、贵族等，他们在艺术市场中有着决定性作用，也会抬举一些画家成名。

从希腊—罗马到中世纪和后期文艺复兴，绝大部分制造行业都是通过手工业作坊完成的，并且这时学徒一般会在15岁左右进入作坊学习手工艺，期间必须向师傅交纳一笔可观的学费，学徒期一般为7年（这种学徒性质，在英国工业革命前仍然大量存在）。这些艺术品大多采取"分工合作制"，在纺织业、制陶业、绘画、雕塑、建筑、书籍印刷业中尤其明显。15世纪后，北欧资产阶级的竞争风气从侧面提升了艺术的社会，也活跃了艺术市场。在英国，"直到1840年以后，地毯织工仍然是照古老的方法用手把梭投过织机。"[①]英国这一时期是机械生产与手工艺相结合的方式，"尽管有机器梳毛的各种试验，而精梳这个主要的预备工序却是一种手工艺。"[②]工业革命后，商业展览及画廊开始流行，艺术商业化运作在全球范围内普及开来。

二、艺术的载体

任何艺术的创作都离不开特定的材料和媒介，否则就会出现如下情况：我们只会听到诉诸声音或身体比划形式——然而，这也是音乐、舞蹈、歌剧等表演艺术的一种表现载体；如果我们将这些载体也否定的话，接着就会出现下面的情况：我们看不到、听不到、嗅不到任何有关艺术的记载、表演、表现或其他的呈现的方式，以及存在的可能性。我们无法谈"艺术"，或者说，"艺术"——无论是作为符号学意义上的"能指"还是作为"所指"，以及两者的复合体——根本就不存在。如果我们仅仅将艺术理解为一种纯粹的精神活动，那么，艺术是无法发展为产业的。但是，只要将艺术付诸于行动和物质载体，那么艺术发展为产业是可能的。因此，仅仅进行逻辑论证是

① 《手织机织工. 助理调查委员会报告书》，第3卷. 转自：[英]克拉潘. 现代英国经济史[M]. 姚曾廙译. 北京：商务印书馆，1986：189.

② 关于纺织杆，参阅里思：《百科全书》，1819年版，"毛丝"条；关于梳毛，参阅伯恩利：《羊毛和梳毛业史》（Burnley, J, "*History of Wool and Woolcombing*"）（1889年版），第144页. 转自：[英]克拉潘. 现代英国经济史[M]. 姚曾廙译. 北京：商务印书馆，1986：189.

很危险的。如果我们一定要在"艺术"后面加一个限定词"品"——艺术品——才能够承认艺术产业的可能性的话，那么，我们也是在采用一种动态发展观来理解，而不是用一种静止观来理解艺术及其产业。艺术是一个复合体，仅仅用一种观念来理解、衡量或者约束它，是因人而异的事情。我们没有权利去要求或者确定、规定、限制哪些人、哪些艺术种类可以在什么时候、在什么地域、在什么情况下可以成为产业，当然也不能否认其他情况发展为产业的可能性。在古希腊，"艺术"含义广泛，包括一切人工制作在内，凡是可凭专门知识来学会的工作都叫作"艺术"，含有"技艺"之意，包括音乐、图画、诗歌、手工业、农业、骑射等。从这个概念上，可以明显地看出与材料、媒介等方面的直接联系。

艺术要表现出来、表达出来，必须借助于物质的和非物质的载体——材料和媒介，如画笔、画纸、画布、颜料、水、油、油漆、摄影机等。以书法艺术为例，除文房四宝外，书家还需要相关的辅助用具，这些文房辅助用具，诸如笔筒、笔架、笔挂、笔洗、笔舐、笔船、砚滴、水丞、水盂、镇尺、臂搁、墨盒、墨床、印章、印泥、印泥盒等用具。这些用具，所用材料有玉、石、竹、木、角、漆、金、银、铜、铁、象牙、玳瑁、珐琅、玻璃、陶瓷等多种，造型各异，雕琢精妙，可用可赏。这些产品，人们强调它是传统手工艺作品。但这不是绝对的纯手工艺作品，即使是在古代，也有产业协作、经济交换的存在。艺术已经成为经济交换后的产物了，更不要说是画家、书家了。书法家要书写，比如要经过长期的艰苦训练、职业活动训练，书籍、文房四宝是必不可少的工具。谈到书籍，其背后的印刷、出版、图片文字的搜集、编辑等，又开始隐现出来。图书印刷免不了要进行机械化生产、销售，比如要借助各种机型、交通工具、物流等，这些使产业早已具备现代经济组织的特征。

一个书法家免不了要将作品拿到市场（或者是在家里）去交换，否则，上述书法作品、文房四宝及辅助用具也不可能获得。这样，这些行为开始转化，具备了经济性——商品交换、经济价值。而在市场的背后，又隐藏着上述的经济性。黄庭坚在广西宜州用3文钱买了支鸡毛笔："此卷实用三钱买鸡毛笔书"，"因以三钱鸡毛笔书此卷"（黄庭坚：《黄庭坚全集·正集》）。苏轼也在岭南用20文钱买了两支笔，形状不佳，"形制粗似笔"，而且"墨水相浮纷然欲散，信岭南无笔也"（苏轼：《苏轼文集》）。所以欧阳通评价道："若淇源之鸭毛、崔雉毛，但取五色相间为观美耳。今吴兴兔毫佳者直百钱，羊毫仅二十分之一，贫士多用之，然柔而无锋"（王士祯：《香祖笔记》）。看来，在唐朝，以兔毫为尊。诸葛高堪称宋代制笔第一高手。南唐时宜春

王李从谦"用宣传诸葛笔，一枝酬以十金"（陶彀：《清异录》卷4《宝帚》）。即大约10两银子，相当于10贯钱。另外一位笔工名家屠希，"自天子、公卿、朝士、四方士大夫，皆贵希笔，一筒至千钱"。一支笔高达1贯，70多年后，其孙子屠觉没有得到真传，一支笔仅卖100文（陆游：《陆游集·渭南文集》）。在宋代，羊毫笔并没有因文人的受宠而获得高价身份，羊豪笔为"笔之最下者"（度正：《性善堂稿》），刘克农曾"五钱买得羊毛笔"（刘克农：《后村先生大全》），一支5文。

上述条件，决定了艺术发展为产业的可能性。因此，艺术无价，而艺术作品有价。作为艺术创作的必备工具和重要载体的文房用具，也有着悠久的历史和庞大的规模。我国书法的群众性基础比较好，文房用具历史悠久，规模庞大。文房用具是构成书法产业的一个重要组成部分，其内容涉及材料、工艺、价值产业链的拓展。从书法产业链的层次来看，文房用具产业位于产业链第二层次，仅次于书法创意。

从这可以看出，"艺术"最初是和商业性紧密联系的。只是在近现代之后，随着艺术独立性的增强，以及美学家们对功利性与非功利性的区别，才越来越强调艺术的非功利性。实际上，阿多诺和霍克海默也认为文化工业是"经济选择机制的一部分"，"A影片和B影片的明显不同，或者不同价位的杂志所讲述的故事之间的差异，更多地取决于对消费者的分类、组织和标定，而不是主题上的差别"。他也承认文化工业是按照市场细分的原则来选择适合他的大众化产品类型的。消费者常常在研究机构的图表中以统计数据的方式呈现出来，并依照收入状况被分化成不同群体。只是他俩批判的是这种技术被用来作各种类型的宣传罢了。

第三节｜功利性矛盾的解决

一、消除二元对立的观念障碍

在西方的哲学及美学分析中，始终存在着主观世界与客观世界的二元对立。对于艺术功利性的指责，或者说强调艺术的超功利性，大多来自于美学家和社会学家。自康德（1724～1804年）从"质"方面提出"审美趣味凭借完全无利害观念的快感和不快感，对某一对象或其表现方法的一种判断力"后，超功利观念就成为艺术不能介入商业的最有力论据。法兰克福学派对文化工业的批判又加剧了人们对文化商业的排斥。然而，即使是在商业领域，特别是第一次工业革命后，人们也更强调商人对财富的贪得无厌。这些都加剧了"艺术不能介入商业"的判断。那么，艺术果真能够不介

入商业，而保持纯正的"非功利性"吗？

首先，在西方哲学发展过程中，逐渐形成了一种二元对立的观念，在美学家那里，自然与人、物质与精神是处于一种对立的状况。这种二元对立的思想，有它的优点，也有它的弊端，影响至今。另外，那些哲学家在考察艺术时，将注意力过多地集中在艺术成品，以及审美带来的愉悦感上，而很少关注艺术与经济领域的关系以及创作过程。但是，任何艺术都不能生活在真空中，任何艺术创作都是建立在现实基础或艺术交易的基础之上的，油画颜料、画架、画布、雕刻工具、搬运费用、雇佣费用等，都必须考虑在内。T.弗兰克在《古代罗马经济研究》中记载："到公元前1世纪末，罗马建造了许多雄伟的建筑，包括波尔契乌斯、埃米利乌斯、塞姆普罗尼乌斯、俄彼密乌斯四大会堂。据T.弗兰克计算：仅埃米利乌斯会堂的修建就需要石料6000块，以奴隶每天消费12阿司凿切8块计算，备料需要600狄纳里乌斯，搬运600狄纳里乌斯，自由工人安置石料1200狄纳里乌斯，天花板7200狄纳里乌斯，柱廊2400狄纳里乌斯，共计12000狄纳里乌斯。"[①]米开朗基罗（1475～1564年）创造天顶画《创世记》历时4年零5个月，《最后的审判》历时7年时间，这些现实因素必须考虑在内。

关键的一点是，他们的很多艺术创作——无论是米开朗基罗为梅迪奇家族创造的雕塑，还是向达·芬奇订制的《蒙娜丽莎》——都是通过货币交换实现的，只有那些教皇或者是城市贵族才能够承担得起这笔昂贵的酬金。《大美百科全书》曾作了描述：在十五世纪中叶，"艺术家在经济形态上相当于小型店主。最早获得合理酬劳的艺术家为拉斐尔、米开朗基罗和提香，米开朗基罗以4年时间绘制斯汀礼堂的天花板，得到相当于56000美元的酬劳，其中包括他支付给助手的费用，杜勒留值32000美元的房地产……法王路易十四的宫廷画家年收入约3000美元，并有免费的宅邸和奴仆。"[②]

其实，早在希腊时期，商人阶层变化地如此庞大，以至于在公元前7世纪和公元前6世纪我们可以辨别出那些稍后被哲学家的敏锐眼光所认可的因素。也就是说，部分的哲学家已经意识到艺术的经济价值，但是自古希腊三哲时期起，奠定起来的对手工艺者的偏见，一直贯穿于在文艺复兴后的美学研究中。美国现代艺术市场研究者诺亚·霍洛维茨（Noah Horowitz）认为文艺复兴时期这些名家大概也有某种形式的代理。他的推断是正确的，美迪奇是文艺复兴时期名噪一时的赞助人，兼艺术品经销

① 杨共乐. 罗马社会经济研究. 北京：北京师范大学出版社，2010：68.
② 《大美百科全书》第2册，外文出版社、光复书局联合出版，1994：246.

商，大英百科全书甚至记载说：文艺复兴时期"文学作品大多要归功于佛罗伦萨人，在佛罗伦萨人中要归功于美迪奇家族，在美迪奇家族中则更多地归功于洛伦佐。"美迪奇家族的艺术资助在瓦萨利的《意大利艺苑名人传》中也有所反映。

皮埃尔·布迪厄（Pierre Bourdieu）在对社会实践的反思中，"为了描述由各种可能的经济形式组成的世界而拒斥经济主义，就是要避免在'超功利性'与纯粹物质的和狭隘的物质经济利益之间作出选择。"所以他"始终孜孜以求，力图超越某些导致社会科学长期分裂的根深蒂固的二元对立。这些二元对立包括看起来无法解决的主观主义与客观主义知识模式间的对立，符号性分析与物质性分析的分离，以及理论与经验研究的长期脱节。"①文中他使用了一个重要的概念——"倒置的经济世界"，来描述这种关系。这个概念形象地说明了经济世界中超功利性/文化价值与商业价值的割舍不断的联系。另外，皮埃尔·布尔迪厄还使用了"文化资本"这个概念，来消除"文化"与"资本"的二元对立。他认为，文化资本居于经济资本和社会资本之间，它的显性作用可以直接通过教育、出版、销售转化为经济资本，它的隐性作用可以通过知识和培训转化为社会资本，建构以信任、规范、网络互动为基础的良好的投资环境。

因此，在创意产业中，或者在艺术介入经济领域中，首先要消除艺术的功利性与非功利性的截然对立观念及二分法，在超越了由此造成的视野局限性之后，创意产业理论的发展才会成为可能，才能够对艺术有一个客观公正的认识，从而为艺术介入创意产业铺平道路。下面我们将历史地考察艺术的含义与体系的演变，以及艺术的商业性。

二、价值理论的演变

在创意产业中，一个不可回避的问题是有关衡量价值的标准问题。这是解决艺术进入创意产业或者说对艺术进行价值衡量的前提。经济学家们为我们提供了大量的有关商品价值的研究。1776年亚当·斯密在《国富论》中区分了使用价值和交换价值，前者是指商品满足人类需要的能力，后者指为了获得一定单位的商品而甘愿放弃的其他商品或服务的数量。这是斯密及其后期追随者的价值理论。在马克思看来，商品就是一个"靠自己的属性来满足人的某种需求的物"，而"物的有用性构成使用价值"。这些价值理论能够解释商品的"物理价值"或者是"自然价值"。约翰·洛克在《略

① （法）皮埃尔·布迪厄.（美）华康德. 实践与反思[M]. 李猛，李康译. 中央编译出版社，1998.

论降低利息的后果》谈道："任何物的自然价值都在于它能满足必要的需要，或者给人类生活带来方便。"①所以"自然价值"可以理解为由于"使用价值"的天然属性所致。但是，"自然价值"或"使用价值"对于人的智力劳动与体力劳动或绝对价值，尤其是联系马克思的劳动力价值，这种价值理论很难适应。所以，18～19世纪，开始了有关"自然价值"和"绝对价值"的讨论。

实际上，马克思也在关注这种"绝对价值"，或者说是价值的绝对性。但是追求的动机不一样，马克思寻找的"绝对价值"是为"交换价值"做论证铺垫的，进而归结到"价值表现的两级：相对价值和等价形式"上。等价形式的发展是同相对价值形式的发展程度相适应的。但是必须指出，等价形式的发展指数是相对价值形式发展的表现和结果——这才是马克思在前期论证中想要最终解决的问题。在他看来，"绝对价值"、"使用价值"、"交换价值"首先要解决"价值"这个概念，"使用价值或财富具有价值，只是有抽象人类劳动对象化或物化在里面。"由于劳动本身的量是用劳动的持续时间——如小时、天等——来计算的，所以"作为价值，一切商品都只是一定量的凝固的劳动时间"。②从马克思的价值表现的两级——相对价值和等价形式——来看，等价形式取得了与"绝对价值"相同的含义。

所以，马克思对价值的绝对性的定义——从劳动时间来定义，在解释艺术中的绝对价值时，遇到一些困难。商品的绝对价值只与商品的某种属性、数字或度量相联系，独立于任何买卖交换活动，也不随着时间和空间的变化而变化。艺术品的这种"绝对价值"特性尤其明显。卡赖尔（Carlyle）和约翰·拉斯金（John Ruskin）持这种观点。拉斯金认为，创意生产过程将观念、价值赋予油画或雕塑，而价值又嵌入或者蕴涵于这样的作品本身。在这个论断中，已经隐含着肯定艺术创意的文化价值或者是无形观念价值的寓意了。在艺术的绝对价值中，还有一个奇特的现象就是，艺术创作活动，尤其是艺术家离世之后，艺术的价值越高；那些越是古老的艺术作品，其艺术价值也越高。这是艺术永恒性的一种表现。

19世纪末开始，在库尔诺（Antoine Augustin Cournot 1801～1877年）、杰文斯（Jevons）、门格尔（Menger）、瓦尔拉斯（Walras）、边沁（Bentham）等经济学家的努力下，基于个人消费者及其偏好研究的边际效应理论或需求理论，替代了基于生产成本的价值理论。库尔诺是法国经济学家、数学家、数理经济学的创始人，他

① （德）马克思. 资本论[M]. 中央编译局译. 北京：人民出版社，2004：48.
② （德）马克思. 资本论[M]. 中央编译局译. 北京：人民出版社，2004：53.

首先导入边际概念和连续概念，发现需求弹性及价格与需求的函数关系，这就是边际效应曲线。熊彼特认为，库尔诺的需求曲线严格地讲，只能适应于两种商品之间的交易，而对于两种以上商品的交易，则只能提供一个近似值。

边际效应理论认为，商品同满足某种需要的总的关系——这种关系被称为效应。商品交换是基于商品提供的利益、优势、快乐、好处或幸福等这些内在属性而实现的。所以，边际效应理论在定义使用价值时，参考的标准是：当一定数量的某种商品符合公认的满足条件时，我们称之为有价值（使用价值）。在总效用的关系已知的情况下，能否产生价值取决于我们的需要和有关数量的大小。庞巴维克借助需要的种类（或者需要的方向）与需求的强烈程度之间的差别，得出了（按门格尔的方向，并运用了类似维塞尔的方法）伴随着每类需要中各种需要的"满足程度"的不断增加——即伴随着个人所占用的商品数量的不断增加——边际效应递减的规律。庞巴维克认为："一种商品的价值的大小取决于有关的具体需要（或部分需要），而需要并且能得到的商品的总量都是最不重要的因素。"①

也就是说，这种需求理论认为消费者是基于某种（物理、生理、心理、情感）的需求而采取的消费行为，并在消费中获得了某种快感或心理满足。这两种价值理论，通过对消费者的人口统计调查，如收入水平、购买习惯、教育程度、（亚）文化观等，可以划定出一定的市场范围，并建立起商品需求的函数。这种需求函数对于私人文化商品的个人消费来说，是非常有用的。

但是，这容易混淆"价格"与"价值"的概念。对于文化商品的价值以及公共文化商品的集体消费，美国经济学家戴维·思罗斯比还是提出了疑问，他认为，价格充其量是价值的一个指标，但是，它不是价值的直接度量；在经济学中，价格理论解释了价值理论，但是无法替代价值理论。价值是一种社会建构的现象，因此决定——进而言之，价格决定——不能脱离其发生的社会环境。简言之，在用市场价格作为指标估计文化商品和文化服务的经济价值时需要保持谨慎，因为这种方法存在理论局限性。联合国教科文组织统计部门也认为："如果没有一个价值体系，以及能赋予艺术品以价值/意义的生产体系，那么艺术品就是毫无意义的。"②因此，解决文化价值与经济价值的矛盾、确立艺术的绝对价值在如今创意产业背景下已经刻不容缓、势在必行了。

① （美）熊彼得. 从马克思到凯恩斯[M]. 韩宏等译. 南京：江苏人民出版社，2000：152.

② UNESCO，2009 UNESCO *Framework for Cultural Statistics*. 18.

看来，部分经济学家与社会学家、美学家们，都一直在努力建立一种艺术品的价值衡量体系，只是苦于以何种方法而已。大卫·赫斯孟德夫也谈到，很多学者都认为政治经济学与文化研究就像X轴与Y轴一样背道而驰，甚至当一些作家声明要从这种纷争中逃脱出来时，他们却又随之从一个阵营所认同的阵地继续攻讦对方多么讽刺可笑。因此，迷思得以延续（Grossberg，1995）。"把政治经济学和文化研究截然分开这个奇怪的想法是以一个错误的政治二分法为基础的……政治经济学与文化研究对立的观点是全盘错误的。"①所以到最后，戴维·思罗斯比也无可奈何地认为，经济价值和文化价值代表了两种不同的概念，在经济或社会中对文化商品与文化服务进行评估时，需要将它们分开考虑。但是在没有找到一种更好的、更完美无瑕的理论之前，使用市场交易中的第一手数据来对文化商品和文化服务进行估价，也已经成为实际工作中被广为采纳和接受的做法。在对从事公共文化商品（或在文化领域中混合商品的公共品部分）需求评估的经济学家而言，却只能采用这种标准方法，并且将其得出的结果作为能够得到的相关商品经济价值的最好估计，除此之外几乎没有更好的选择。不管怎样，这样得到的估计价值已经被承认为公共文化商品经济价值的指标。

三、文化资本

黑格尔"自由解放"理论有着明显的矛盾，即艺术自由（理念与形象的统一性）与艺术物质性的矛盾。所以，即使是哲学家，现在也越来越不认同他的一些观点了。赵宪章在分析了黑格尔的哲学体系大厦后，认为黑格尔关于内容与形式的辩证法是"头足倒置"的。②

在我国古代士大夫和文人的思想中，只有诗书画才是艺术，其余的都是工匠的事情，所以，陶瓷器、碑碣、金银器、农具、妆饰、文具、建筑、医具等类的产业并没有受到相应的重视，也很难进入到艺术和经济的范畴。这点和古希腊三哲思想对艺术工匠的地位与看法非常接近。从事艺术职业的人位于柏拉图所设想的《理想国》的最底层。这种思想影响在后期哲学家的论著中都可以找到，持续了2000多年。

然而，这些工艺毕竟没有遵循士大夫、文人或者哲学家所设想的历史轨迹发展下去，而是按照自我的方式和范围顽强地生存下来。

在上文中对商品价值理论的梳理中，可以看出，这种价值理论过多地纠结于价值

① （美）大卫·赫斯孟德夫. 文化产业[M]. 张菲娜译. 北京：中国人民大学出版社，2007：48-52.
② 赵宪章. 西方形式美学[M]. 上海人民出版社. 1996：145.

的生产成本或商业性自身中的有用性、劳动力或劳动时间，过于物质性和物理性，文化与价值处于一种二元对立的思维状态中，而没有完全从解释的循环怪圈中解放出来。边际效应理论的价值是基于人类的某种需要，这种理论解释已经进步很多，然而仍然给人以美中不足之嫌。

这些理论的解释的共同特征是，在提及资本/价值时，人们首先想到的是经济资本/价值，而忽略了文化资本/文化智力，思想、智性等因素在经济学家的价值理论中很少直接成为一种衡量标准。这就是为什么他们的商品价值理论解释总是跳不出循环怪圈的原因所在。"文化资本"（cultural capital）是法国社会学家皮埃尔·布迪厄（Pierre Bourdieu）在1970年与帕斯隆合作的《再生产》中提出的一个重要概念。他的理论贡献之一就在于将原本属于古典政治经济学的资本概念扩大到整个社会领域，包括文化艺术领域。布尔迪厄把"资本"分为三种：经济资本、文化资本、社会资本。经济资本是资本的最普通、最有效的形式，经济资本不加掩饰的再生产揭示了权力和财富分配的武断性特征。文化资本是以受教育的资格形式被制度化的，是构成社会权力的基本条件。特纳将文化资本定义为"那些非正式的人际交往技巧、习惯、态度、语言风格、教育素质、品味与生活方式。"[①]在这里，我们看到文化资本的价值理论阐述已经从"物性"转向"人性"了。这个转变是历史性的飞跃，有关艺术价值的功利性、非功利性等，可以得到圆满的回答。

这些社会学家对文化资本的定义，基本含义是对一定类型或一定数量的文化资源的排他性占有，主要表现为文化品位、素养、文化能力、生活方式、教育资历等。布迪厄借用了经济"资本"这个概念，具有隐喻的性质。这一概念描述了文化与（经济）资本之间的关系，同时也表明了文化本身即是一种资本形式。2008《创意英国——新经济的新人才》战略报告中，则直截了当地提出"思想是创意的真正货币"这一论断，对于英国文化、媒体和体育部来说，它回避了这些概念与性质的纠缠，它的任务就是引导创意产业的发展，而将这项任务交给了社会学家去完成。詹姆·斯特普尔顿认为，西方经济的发展可以划分为三个不同的历史阶段，第三阶段最受重视的是在"知识产权"以及产品概念的掌控上。知识产业或版权产业是从知识内容、市场权益出发做出的概念界定，这个概念的优点在于直接以法律的形式肯定了知识价值/文化资本的归属问题，也就是肯定了"思想是创意的真正货币"这一问题。

① （美）乔纳森·特纳. 社会学理论的结构. 邱泽奇等译. 北京：华夏出版社，2001：192.

　　从艺术的商业性、艺术的产业化组织、艺术的价值、文化资本等有关理论的考察中，我们看到，艺术正是介于非功利性与商业性之间的产物。艺术品具有经济价值与文化价值的双重属性，片面强调任何一方面都不恰。经济价值不能涵盖文化价值，文化价值也不能完全涵盖经济价值，各有各自的独立性，两者既要分开考虑，又必须统一考虑。如果艺术价值代表着y轴，经济价值代表着x轴，一件艺术品就是这两者的综合，都可以在这个坐标体系中找到它的坐标点，本文称之为"艺术价值坐标轴"。看来，即使是黑格尔也无法逃脱"艺术价值"的两难选择，他只是片面强调了艺术的文化价值——特别是审美价值、精神价值、真实价值——而忽略了经济价值罢了。这种坐标轴，可以借鉴戴维·思罗斯比提供的五种方法——映射法、深度描述法、态度分析法、内容分析法、专家评估法，在特定情况下对艺术商品进行艺术价值测量。这五种方法，基本上可以帮助我们解释艺术市场中的两种情形，一种是艺术品遵循一般商品的价值规律，另一种是特殊（个别）艺术品出现天价现象，这种情形往往是在利用，甚至是故意扩大了艺术的文化价值。如此一来，艺术介入商业/产业也就名正言顺了。

第三章 Chapter 3 西方艺术产业的早期形态

第一节｜远古时代的艺术产业

雷蒙德·威廉姆斯（Raymond Williams）将文化生产发展做了总资助、市场、文化产业三个时代的划分：

1. 资助：自中世纪到19世纪结束。诗人、画家、音乐家等都会受到贵族的资助、保护和支持。

2. 专业市场：19世纪初开始出现，艺术作品逐渐开始供出售了，越来越多的作品不是直接销售给公众，而是间接地通过中介得以销售；或者通过发行人，如书商；或者通过"生产中介"，如出版商。这导致了生产中比想象更为复杂的劳动分工。到了19世纪末和20世纪初，发行中介和生产中介更加高度资本化。成功的符号作者获得了"独立的职业地位"，获得的缴税收入也在不断增加。

3. 专业公司：20世纪初开始到50年代开始出现"专业公司"，作品的委托生产变得更加专业化和组织性。通过酬金和合约，人们成为文化公司的直接雇员。新媒介形式也开始出现，如广播、电视、电影。除了直接销售，广告也成为创意作品获利的一个全新的且十分重要的方式，而广告本身也逐渐成为一种重要的文化形态。换句话说，这就是文化产业的景气时期，也是法兰克福学派试图——但很大程度上是失败了——解释的时期。

雷蒙德·威廉姆斯将资助（Patronage）的时期追溯到中世纪到19世纪结束，也没有作这三种资助形式的区分。实际上这三种资助形式可以追溯到史前时期，并一直延续到现在。

一、氏族部落的集体分工与协作

在史前时期，洞穴岩画艺术一直贯穿其中，是史前艺术最重要的一种形式。从武姆冰河期（约4万年前，持续3万年）的第二和第三间冰期，欧洲现代人的前身——克罗马农人，就以洞穴岩画著名。这种洞穴岩画后期经历了奥瑞纳文化（约2万9千2百年前）、帕里高文化、疏吕特文化和马格德林文化（约公元前14000000年——公元前9500年间），并一直延续到新石器时代。这些洞穴主要分布在法国南部和西班牙北部，地理上称为弗兰科——坎塔布连、北欧、地中海地区。拉斯科洞穴岩画是奥瑞纳—帕里高文化的最高代表，这些艺术具有一致性，人们常统称为马格德林艺术体系，是人类历史上最长的艺术体系，占据了人类开创艺术以来2/3的时间。

如今学者们已经考证，这些洞穴艺术的创作已经具备明确的分工与协作。绘画的准确生动、大量的矿铁颜料的磨制、高空作业、难度设定、照明，表明已经出现剩余产品及有了明确的分工与协作，产生了专职画家。而剩余产品足够富饶，是社会分工的重要前提。这是我们能够找到史前部落公共资助艺术的最早证据。

在氏族部落共同分工协作完成的史前艺术，是国家资助的前身，这些艺术有洞穴岩画、巨石阵、巨石像、神庙、城市等。这时期氏族部落的集体分工与协作是一种特殊的性质，它仍然属于具有原始共和性质的公共服务体系，即虽然产生了社会分工，但是，这种社会协作并没有以私有交换或某种私有报酬为前提，其出发点和归宿点都仍然是为氏族部落的公共服务，是一种公共资助艺术形式。

从地中海诸岛到大西洋沿岸，散落着庞大的巨石阵，在西伯利亚、北非、印度、波利尼亚、日本、复活节岛都有巨石像。最著名的当属英格兰西南部索尔兹伯里旷野上的巨石阵，这些巨石阵极为壮观，高达70英尺，重百吨，有的排列长达2英里，时间为公元前3100年至公元前1500年，花费3千万工时，从240千米远的威尔士和40千米的莫尔伯勒丘陵运来的。英格兰南部的斯通亨治·阿韦伯利建于约公元前1800年～1400年，长达400年。建造这些巨石阵需要精确的天文知识、数学知识、重力知识、不可征服的热情，以及强有序的管理和领导。如今"所有的学者都同意巨石阵是一个重要的仪式中心和祭祀场所，而且是由居住在索尔兹伯里平原上的人建造的。它的结构所体现出来的对天文学知识的运用，表明它的作用是新石器时代的人们的一个宗教活动中心，用来祭祀太阳和月亮，构成一种地区性日历"，[1]如同计算机一样精确，误差不超过一天。这是社会公众集体赞助、创造艺术的代表。这时"雕刻家和画家不再为一小群人服务，而是为自己的部落、城邦中心，满足统治者的欲望和需求。这样艺术家被迫根据某些不变的范本去重复复制同样的场面。"对艺术史学家来说，为什么史前人们要在洞穴岩画中打上自己的手印、执意要留下自己的痕迹？——这是因为"通过打上记号而投身于世界和把世界据为己有"。[2]

而英国艺术史学家保罗·约翰逊认为，史前洞穴岩画是为举行某种神圣仪式而创作的，对于进入这个洞穴参观的氏族成员而言，是一种荣耀。他将这些功能解释为：获得满足、提供欢愉、慰藉、增长知识、荣耀、权利、增强氏族部落成员的社会凝聚

① （美）詹姆斯·E·麦克莱伦第三，哈罗德·多恩. 世界史上的科学技术[M]. 王前，孙希忠主译. 上海教育出版社. 2003：28-29.

② （法）德比奇等著，西方艺术史[M]. 徐庆平译. 海口：海南出版社，2008：6-9.

力。古代艺术产业主要包括陶艺业、青铜器业、雕塑业、玉器业、采矿业、漆器业、纺织业、服装业、旌旗业、占卜业、兵器业、造车业、染织业等。这些最早形态的艺术产业奠定了后世发展的风格、规模、技术创新、产业组织管理形态等。

二、国家统一管理的开始

在亚洲包括以色列、巴勒斯坦、约旦、叙利亚、伊拉克、伊朗、土耳其等地的人们被迫迁移到土地肥沃的河流领域或三角洲地带发展农业。据考古发现，美索不达米亚的发展在时间上比埃及还要早。农业和定居生活使人们汇聚在一起，形成了村落这种共同体，不断扩大，形成城镇。公元前9000~7000年左右的近东新月平原，拉开了农业革命的序幕。这是文明的开端——从公有制社会向私有制社会、从摄取型经济转向生产型经济、从游牧向城市文明的转型。最早的城市是耶利哥和沙塔尔休于，产生了巨大而持久的共同体——"国家"，最早的政府、法律、军队、公共设施、水利灌溉设施相应而生。在这最初的"国家"城市中，在"国家"统一的控制和管理下，产生了最早的城市规划，神庙成为公共宗教仪式的领袖，这是"国家"资助艺术的最早形态。公元前7000年，至少有三个健全的农业社会，包括约旦、伊朗、安纳托利亚。

古代国家管理艺术产业的形式是多样的，既有国家统一拨款建造的公共艺术建筑、神庙，神庙的艺术作品包括壁画、泥塑浮雕、动物的头塑、公牛的角枝、小型人兽雕塑等。这些最初的国家形态还积极开辟国际市场，进行国际贸易，也有社会观众捐资修建的形式，也有两种形式结合的——即国家部分出资、观众部分捐资、工匠领取计件工资等形式。

古埃及在公元前8000年，两河流域发生了新石器革命，产生了埃里哈文化、沙塔尔休于文化、贾尔摩文化。埃及南北首次统一，学者们认为，那是在公元前4245年发生的事。在公元前3400年间古埃及却迅速崛起。法老集军事、宗教、行政大权于己身。古埃及的艺术体现为典型的皇家艺术，如哈特谢布斯女王神殿、新王国时期凯尔奈克阿蒙神庙、埃德赋的霍鲁斯神庙，及后期的昭赛尔金字塔、胡夫金字塔等。国家是艺术创作的倡导者、组织者，占有绝对的神圣权威的地位。艺术家必须严格遵循皇室制定的艺术规则，不能逾规半步，造成一种延续25个世纪之久的鲜明的相似性。目前大多数学者赞同古埃及人建造金字塔是愉悦的，而不是被奴役或使用奴隶。埃及艺术史家尼阿玛特·伊斯梅尔·阿拉姆坚持认为，这并非出自奴役而是出于埃及

人的自愿、热情和忠诚，"有些作家仍然错误地指责法老在建筑金字塔的过程中奴役百姓。一些史学家确切地提到，那些服劳役的民工是领取报酬的，碰到尼罗河泛滥季节，农事被迫中辍的时候，这有助于活跃经济。"[1]对于这一点，如果我们从宗教信仰和经济的角度来理解，或许更容易些。有的学者已经发现了在底比斯陵墓考古中发放给工人的"饷单"，记载他们每月领取的以谷子为实物支付的（注：1卡尔=76.56公升）记录：

工头：大麦2卡尔，燕麦5 1/2卡尔（下同）；

文书：大麦2，燕麦2 3/4，3，3 1/4，5 不等；

工人：大麦1 1/2，燕麦4，3，2，1，1/2 不等。[2]

古希腊公元前2000 ~ 公元前1500年，克里特岛、马利亚、克诺索斯和法埃斯特的宫殿都有共同的特点，那就是布局自由、随意，不设防御，可以无限扩展，光线和空气可以进入的被称为天井的小院落。在出土的房屋模型中，窗户繁多，它们是"明朗的艺术"。而在希腊大陆，从特洛伊城遗址到迈锡尼宫殿遗址，恰恰相反，这些城堡修筑了严密的防御体系，如蜂巢般居高临下，监视着平原。迈锡尼王宫体制高度集权化。国王集宗教、政治、军事、行政和经济职能于一身，依靠书吏和王室检察官组成的复杂的等级制度，严密控制和管理着社会各领域活动。公元前8世纪爱琴海文明有三个中心：以克里特岛为中心的米诺斯文化、基克拉泽斯文化和以迈锡尼为主的希腊大陆文化。后来雅典成为希腊的政治、文化、艺术中心。由于古希腊并没有形成统一的国家，而是以城邦的形式存在，所以建造艺术的形式，前期同史前时期和古埃及类似。后期公元前5世纪末，伯罗奔尼撒战争将雅典和政治寡头斯巴达对立起来，最终使希腊诸邦财富枯竭，这时艺术是以大量社会公民捐资的形式兴建的，如雅典娜卫城、巴底农神庙。这些神庙、雕像被认为是献给奥林匹亚诸神，蒙神喜悦的献礼。

古希腊在公元前2000多年，在手工业金属饰品方面就取得了精湛的技艺，并形成了横跨三大洲的国际市场。荷马时代的纺织业，就有艺术学的装饰，除向伊奥尼亚人销售时尚长衫外，还向贵族们提供精美的轻薄织物，以及事先从西顿和吕底亚进口的多彩刺绣。古希腊在公元前8世纪和7世纪的殖民运动，希腊艺术逐渐扩展到地中海领域，随着亚历山大大帝在公元前4世纪末的征服，希腊世界扩展到东方，直至印度。在南方到埃及、波斯。公元前14世纪土耳其附近沉没的船只乌卢布伦说明了它

① （埃及）尼阿玛特·伊斯梅尔·阿拉姆. 中东艺术史（古代）[M]. 上海：上海人民美术出版社. 1985, 58.
② 蒲慕州. 法老的国度[M]. 桂林：广西师范大学出版社，2002. 219.

的豪华，该船长18.3米，船的货物包括来自埃及的黄金，阿富汗的锡、354锭铜，黎凡特的陶器，迦南的金制垂饰，旧巴比伦和碏西特的圆柱形印章，金银珠宝以及金属碎片，青铜器，武器，北欧的琥珀，非洲的河马牙、象牙和黑檀木。还有一个0.8厘米×1.2厘米的微型黄金圣甲壳虫雕像，刻有阿肯纳顿皇后奈费尔提蒂（Nefertiti）的名字。在阿玛纳时期，皇室及贵族都喜欢带圣甲壳虫雕像戒指。在安法拉罐子中发现了一块木制的书写匾额，让人想起荷马提及的折叠的木制书写匾额（《伊利亚特》: 6），还有两片木叶子，由象牙制圆柱形铰链相连，叶子内凹，倒入蜡后刮平可供书写。用树木年代学测定船上的柴火可以追溯到公元前1327年，C14测定为公元前1316年沉入海底。金属重达15吨。[①]

三、古希腊罗马的艺术产业特征

从公元前7世纪起，随着商业和贸易的发展，古希腊就形成了一个为发展商业品性而井然有序的整体，并孕育今后各种艺术产业组织的雏形，包括家庭手工业生产，海外冒险贸易所必需的诚信和忠诚，货币经济体制，初级商业组织。到了公元前7世纪，货币制度的出现使得经济复苏，这种制度使得商人和匠人组成新的资产阶级，提出了参与政治的要求。这时，专业化分工更加严格，"艺术性"被提炼出来，成为国际贸易产业组织的主要竞争因素。古希腊时期国际需求被国际劳动分工所满足，市场分工初步形成：刀剑来自卡尔基斯，羊毛织品来自米利都，无釉赤陶来自塞浦路斯，陶瓶则来自伊奥尼斯、科林斯、雅典。这些都是工艺精湛的艺术产业。1876年7月，施里曼在迈锡尼著名的"狮子门"城墙内发现的阿伽门农（公元前13世纪）的墓穴中，发现了大批的金银和青铜器物，以及珠宝、饰物、武器和"阿加曼农黄金面具"（Mask of Agamemnon），被称为迈锡尼文明（古希腊文明的一种）的最好明证。

综合史学家G.格洛兹和经济学家内森·罗森堡，L.E.小伯泽尔的研究，古希腊艺术产业性组织表现特征是：

1. 荷马时代大多数工业是家庭手工业生产，这些工业都与食物和服装有关。在纺织业中，除向伊奥尼亚人销售时尚长衫外，还向贵族们提供精美的轻薄织物，有艺术学的装饰，以及事先从西顿和吕底亚进口的多彩刺绣。

2. 手工业技术方法的进步使工业进入了随时间推进而更加严格的专业化阶段。

① （美）约翰·格里菲斯·佩德利. 希腊艺术与考古学[M]. 李冰清译. 桂林：广西师范大学出版社，2005，62—63.

在艺术性工业中，伟大艺术家从不将他们局限在一个狭窄的专业中。

3. 从小工艺生产者带着流动的工作台四处奔走，到在大多数工业有固定设备放置于相当大的经营场所的转变；荷马时代手工艺人采用计件工资制。

4. 商业贸易发展最终建立起货币经济体制。

5. 打破以家庭血缘关系为纽带的组织，建立起初级商业组织。根据亚里士多德所言，恩波里亚（emporia）或更广义上的商业被分成以下三个分支：（1）naukleria，造船业；（2）phortegia，转运贸易；（3）parastasis，类似中世纪的康曼达（commenda）——一种源自意大利的商业合作形式，一般认为产生于11世纪后期，被认为是现代公司的雏形。

6. 造船业仍然忠诚地保留着消费者所在地签订合同的制度。

7. 从公元前7世纪末期，雕塑家开始强调自己与石匠之间的差别。手工艺者间展开竞争，开始在自己的国家建立商号（firm），如阿玛西斯、菲提阿斯（Phintias）、卡契瑞（Cachrylion）。到最后，艺术家独自向公众宣传自己，出现了广告。

古希腊和古罗马都兴建了大量公共设施，从神庙、元老院、议事厅、竞技场到大剧院、公共浴池、旅社、商场、画廊，公共性建筑甚多，满足人们不同的需要。国家是修建艺术的主体，罗马兴建了大量的广场，如恺撒广场、奥古斯都广场、图拉真广场、角斗场、万神庙、高架引水渠、驿站道路等。但是在希腊—罗马时代，也并不排除艺术个人交易情形，一些富有的家庭也委托艺术家为自己创作肖像雕塑、绘画及其他工艺品。"身为罗马公民，这些杰出的公民怀有不可磨灭的责任感和自豪感，因此他们出资修建公共建筑，公民间的竞争使得建筑大同小异。"[1]

我们从普劳图斯（公元前254～公元前184）的喜剧看到古罗马时代许多手工艺行业的名称，几乎涉猎到日常生活的方方面面，如首饰、木器、皮革、绳索、铁、金银、毛织、呢绒、染色、武器、陶器、刺绣、成衣、靴鞋、犁、压榨机、筐、桶、车具等，可见当时手工业繁荣。总的来说，当时的艺术产业交易是自由、兴盛的，并且竞争也在加剧。我们还从公共工程的账目上看到，即使建造国家公共建筑工程，也是按照分工协作、计日工资制实施的。公元前409至公元前408年，在伊瑞克提翁神庙（Erechtheion）的建造过程中，很多建筑"零部件"在各地生产加工好后，运到

[1] （法）艾娃·德·安布拉. 罗马世界的艺术与身份[M]. 张广龙译. 北京：中国建筑工业出版社，2007：60.

"组装"场地，"交付小雕像要240、180和90德拉克马，这确实是真的"。搬运脚手架的人与建筑师和雕刻家一样，奴隶和公民也一样，所有工资都同样是1天1德拉克马。在随后的公元前4世纪，当劳工仍然领取旧有的工资时，熟练工人或工匠可以得到一天一个半、2个，甚或是2个半德拉克马，这些在报酬上的差别，明显地与从事不同行业的，以及在每个行业内工人不同等级的考虑密切相关。[①]

至于罗马，公元前51年，恺撒为了修建朱莉亚广场，就足足花了1亿赛斯退斯。到公元前1世纪末，罗马建造了许多雄伟的建筑，包括波尔契乌斯、埃米利乌斯、塞姆普罗尼乌斯、俄彼密乌斯4大会堂，这些巨大建筑工程，从备料到搬运、安置石料、天花板、柱廊，根据 T.弗兰克的《古代罗马经济研究》统计，共计12000狄纳里乌斯。西塞罗时期，为了修建卡斯托神庙，国家就花了56万赛斯退斯的承包费用。[②]

从古希腊开始，在艺术产业中有一条重要的原则，至今仍然通用，那就是国家在艺术产业中发挥着极其重要的作用。首先是国家公共补贴政策，被称为theorika，包括对戏剧、文学、建筑等各方面补贴。希腊城邦提供他们每人2奥博尔的戏剧入场费，以使得穷人能改善他们的境况并玩得愉快。[③]这些公共津贴的资金由预算的盈余供应。澳大利亚创意产业学家约翰·哈特利和斯图亚特·坎宁安都强调创意艺术是与受财政补助的"公共"艺术相联系的一个概念（具体可参见Barrell 1986;Hartley 2003：69-77中有更完整的阐述）。18世纪、特别是维多利亚女王时期，为了减少犯罪、提高公众的品位，沙夫茨伯里（Shaftesbury）伯爵和乔舒亚·雷诺兹（Joshua Reynolds）爵士等人支持发展博物馆等公共艺术。联系古希腊、罗马的国家公共艺术补助，这个政策也不算是首创。只不过早期现代哲学的公民人文主义者发展这个概念后，强化了民主等层面的意义。

第二节｜中世纪时期

一、个人（家族、集团、财阀）资助

基督教兴起后，个人捐赠是推动基督教时代艺术发展的重要形式。"在西方艺术史中，有2/3的作品是为了宗教服务的目的而存在，其中大约有80%是为了在公共教

① （法）G. 格洛兹. 古希腊的劳作[M]. 解光云译. 上海：上海人民出版社，2010：3：166-175.

② 西塞罗. 反维列斯. 转自：杨共乐. 罗马社会经济研究. 北京：北京师范大学出版社，2010. 6：68.

③ （法）G. 格洛兹. 古希腊的劳作. 解光云译. 上海：上海人民出版社，2010：3：151.

堂或是私人礼拜堂中公开陈列而创作。"[1]中世纪艺术史是无名艺术家或工匠的历史，出于对基督耶稣的热情与虔诚的心灵，激励着中世纪工匠创造了一个又一个的辉煌。在中世纪，由于古希腊、古罗马建构技术的失传，他们需要重新探索，很多建筑盖了倒，倒了盖，锲而不舍精神终于获得成功。他们的个人技艺为艺术的发展奠定了坚实的基础。当这些工匠神秘消失时，人们才意识到这些价值，如12世纪哥特式建筑及17世纪建筑兴起，人们无法完整传承这些建筑技术。

在基督教时代[2]前期，教廷权力逐渐加强，凌驾于世俗王权之上。13世纪初，当教皇英诺森三世在位时，教皇的权利达到顶峰后便衰落了。教廷利用它的特殊神权地位，从国王、贵族、领地、平民那里接受了大量的财富捐赠，连同国家一起，成为艺术资助与建造的主体。如索菲亚大教堂、《查士丁尼皇帝与朝臣们》镶嵌画、凯尔斯福音书、哥特艺术等。教堂（会）是个人捐赠的集中地，这些捐赠金又以公共艺术的形式反馈给公众，具有明显的地方性。个人（家族、银行、集团、财阀）资助在文艺复兴时期达到顶峰，这些银行家在推动社会进步，促进文学、艺术事业发展方面，慷慨大方，毫不吝啬，为文艺复兴艺术创作的繁荣做出了重要的贡献，也为自己赢得了高度美誉。

佛罗伦萨在整个文艺复兴时代，出现了许多永垂史册的人物：但丁、乔托、彼得拉克、薄伽丘、布鲁列尼斯奇、多纳太罗、达·芬奇、米开朗基罗、布鲁尼，他们代表了从中古向近代社会转型时期新文化的最高成就，这些成就的后面与美迪奇家族的大力投资赞助和身体力行是分不开的。一位威尼斯作家评论说：文艺复兴时期文学作品大多要归功于佛罗伦萨人，在佛罗伦萨人中要归功于美迪奇家族，在美迪奇家族中则更多地归功于洛伦佐。

佛罗伦萨主要有巴尔迪家族、佩鲁奇家族、美迪奇家族、阿尔贝蒂家族，罗马的阿格斯蒂诺·凯基（Agostino Chigi，1465-1520）家族，威尼斯的科尔纳罗家族。这些文化赞助家族，尤以美迪奇家族最为显赫。在文化上从乔瓦尼·德·美迪奇开始，1429年成为佛罗伦萨最富裕的市民，在政治上连续当选佛罗伦萨最高行政长官后，开创了美迪奇家族赞助艺术的先河。从当时的评价可以看出，如马基雅维里评价道："他由于成为最富有的人物之一，又是一个乐善好施的人，于是就在掌权者的同

① （英）保罗·约翰逊. 艺术的历史[M]. 黄中宪等译. 上海：世纪出版集团，上海人民出版社. 2008：3.
② 古代世界与中世纪的界限模糊不清，以313年米兰赦令，罗马帝国皈依基督教为标志，预示着帝国基督教时代的到来。这比"中世纪"时间段要长，中世纪包括5～15世纪，以479年西罗马帝国崩溃为标志，结束于意大利文艺复兴的黎明。

意下，担任了政府最高职位。这件事使人民群众极为满意，大家觉得现在才有了一位保护者。"①另外两个美迪奇家族著名的赞助人是科西莫和洛伦佐，所以在整个文艺复兴时期，赞助是一种主要的艺术消费途径，自由艺术市场的巨大发展要到17、18世纪才出现。

二、行会

基督教时期，由于经商获得的收入有不劳而获之感，与基督教教义相背，因此，经商并不是一件光荣的事情。不过，即使在高度自给自足的庄园经济范围内，商业交换仍然存在。11世纪后，欧洲手工艺和商人开始发展起来，12世纪后欧洲城市的兴起，工商资产阶级力量壮大。中世纪行会成为管理经济的重要形式，凭借"公平价格"和"公平工资"的观念，行会制定了繁杂而又严格的规章制度，涉及价格、工资、产品质量和工艺标准、准入条件及要履行的义务等，甚至有权对违反规则的行为进行裁定和惩罚。中世纪的产品主要是以手工艺为主，有纺织业、制陶业、绘画、雕塑、建筑、书籍等。

11、12世纪随着简单机械技术的发明，城市、贸易发展起来，商人从手工艺人中分化出来，成为城市的重要力量。富有的大商人把持了城市实权，成为城市新贵族。1260年，巴黎出版了《职业手册》(Livre des métiers)，该书是专为城市的统治者管理各行各业的人准备的。列举了101中不同种类的行业。（李利. 中世纪的城市生活：1000至1450.纽约出版社，2002：233）1363年，纽伦堡的《工匠师傅手册》里记载，该城的1200名工匠从事50种不同的职业。②

与此同时，同业行会成为城市经济生活中的重要组织。行会章程对成员的入会、学徒的身份、期限、工作状况、产品质量、价格、竞争等做了详细规定，也负责处理成员之间的财产托管和债务的纠纷，以及对违规者进行处罚和制裁。行会最初扮演了一个保护手工艺人组织的角色，它并不是以直接提供资金资助为目的的，但是它在统一产品价格、保证产品质量、扩大销售范围、消除恶性竞争、保护市场秩序方面，的确起到了极大的促进作用。行会是产品的通行证，没有行会许可的证明或者标志，是没有市场的，甚至是禁止买卖的。行会最初在生产发展起到一定的积极作用，特别是保护脆弱的小手工业生产。但是行会制度在1350～1450年后却起到了阻碍作用，严

① 尼科洛·马基雅维里. 佛罗伦萨史. 商务印书馆，1982年版，190.
② 王挺之，刘耀春. 欧洲文艺复兴史·城市与社会生活卷. 北京：人民出版社，2008：111.

格限制生产规模等。

佛罗伦萨的7大行会集团是：羊毛行会、布商行会、丝绸行会、艺术和药剂师行会、皮货商行会、公证人行会、银行家行会。与此相对应的是城市贵族，他们代表着封建势力。7大行会集团长期把持着佛罗伦萨共和国的政权。当时的大大小小、等级分明的行会中，只有"圣路加行会"（即画家行会）演变为社会的中上层。这些行会为促进艺术产业发展、提高艺术质量、扩大艺术工种方面做出贡献。

三、手工作坊与机器制造

"从中欧和法国的文献中可以看到类似的情景。在十至十二世纪，显示出有一次'工业革命'，它堪与十八和十九世纪的工业革命相媲美。与此同时，许多新兴城市兴起，在那里，很多技艺开始了机械化。"① 欧洲15世纪开始，技术、文化等方面的创新速度明显加快，而其所具有的主要特征——探索与开拓、风险、试验和发现——早已渗透于西方贸易扩张和自然资源开发的过程中，因而在事实上已成为一个附加的生产要素。15世纪显示出第一次技术革命的特征，工场手工业中开始采用机械动力，作坊逐渐被淘汰。在纺织业中第一次实现了机械化分工：漂洗-织布-纺纱，脚动摆轮、撒克逊轮（能够同时捻纱和缠纱）、波海沙诺拈丝机都被发明出来。16世纪开始，欧洲技术革新速度明显加快，17世纪技术的理性、科学、实证观念影响到艺术，对艺术也产生了深远的影响。瓦萨里与托斯卡纳大公科莫斯一世共同努力建立的正式学院——Accademia del Disegno学院，要求提高视觉艺术社会和文化地位的呼声日益增强，瓦萨里建立的学院旨在探讨艺术的创造性和独立性，而不是按材料、技能来划分艺术。这种要求导致了新的发展，三门视觉艺术，绘画、雕塑和建筑，第一次与技艺截然分离。1635年黎塞留建立法兰西学院，1648年皇家绘画与雕刻学院等众多学院建立起来。与此同时，在达·芬奇等人的理论影响下，视觉艺术的地位也得到提高，人们对艺术创作原料的重要性不再强调，艺术家的技能和声望逐渐成为衡量艺术价值的主要依据。

手工作坊的工匠及其家庭构成了城市的生产核心，他们负责制造和销售供本地和外地市场的物品，他们也会采用一些简单的机械制造工具辅助加工，但是主要以手工创作为主。联合国教科文组织/国际贸易中心1997年度对手工艺品的定义是"由艺

① （荷兰）R.J.弗伯斯，E.J.迪克斯特霍伊斯. 科学技术史[M]. 求实出版社，1985：102.

人们完全通过手工或者借助手工工具甚至机械装置做成的产品，但艺人的手工操作必须构成对最终产品的实质性贡献……手工艺品的特殊品质来源于其独特的属性。它们可能同时具备实用性、审美性、艺术性、独裁性、文化品位性、装饰性、功能性、传统性，以及宗教与社会标志性。"我们今天所说的艺术品大多数是在作坊中生产出来的。

在手工作坊生产中，已经实现了合作分工。由于艺术品的整个制作过程，从颜料、画笔、画刷、画板的购置或大理石、木材的开采、雕刻、运输等准备工作到实际完成都由作坊来负责。作坊遂在长期生产实践中逐渐建立起一个能够保证最大效率的生产并能体现当时几乎所有的艺术创作——包括建筑、雕塑、壁画等，都是作坊师傅和学徒、助手们分工合作、集体努力的结果。师傅一般负责制作建筑、雕塑的模型，绘画的构图和底图及作品的主要部分，如人物头部。而具体的建造、雕刻、打磨、上色，即作品中次要部分的制作等，则由学徒们和助手们完成。在此过程中，师傅要负责监督和指挥，以保证作品的技术水准和统一风格，而学徒也能逐渐掌握师傅的技能和风格。如吉贝尔蒂在铸造佛罗伦萨洗礼堂的青铜门时，雇用了20多个助手和学徒。而乔万尼·贝里尼（1460~1516年）至少雇用了16个助手。所以艺术品的签名并不一定意味着是作坊艺术家亲手制作的，有时不同的艺术家也合伙经营创作。

四、专业市场与自由艺术市场

雷蒙德·威廉姆斯认为19世纪初开始出现艺术作品销售，但是我们看到，在12~13世纪就开始出现了这种专业市场的分工了。比较大的国际市场划分是佛罗伦萨的毛纺织业、呢绒、丝绸业、宝石业；法国的香槟酒业；英国后来居上的毛纺织业；德国的采矿业、冶金业；北欧的木材、毛皮及鱼类等。国际贸易区有4个：地中海贸易区、北海和波罗的海贸易区、汉萨同盟贸易区、不列颠贸易区。这4个区域性贸易区相互接轨，初步形成了一个全欧性的商业贸易网，并且通过地中海贸易直接或间接地与东方国家连接起来。由此拉开了西欧商业革命的序幕。

1346年彼特拉克在《论隐修生活》中集中城市居民职业的种类："让我们把城市留给商人、律师、捐客、高利贷商、税收员、公证人、医生、药剂师、屠夫、厨师、面包师傅、裁缝、炼金术士、布匹、漂洗工、工匠、纺织工人、建筑师、雕塑家、画师、哑剧表演者、舞蹈者、乐师、小贩、皮条客、窃贼、罪犯、通奸者、寄生虫、外国人、骗子和小丑。"（彼特拉克. 静思的生活. 泽特林译. 伊利诺斯大学出版社，1924：312）

可见，这时的艺术工种还是比较丰富的。当时行会及其领导下的作坊已经具备了初步的专业市场的性质了，它严格限制跨行业经营生产。

15世纪后，艺术消费上升到新的水平。在赞助体制外又出现了另外一种艺术消费方式，即自由艺术生产的兴盛。"1440～1470年是一个罕见的繁荣期：政治和军事相对稳定、较低的税赋、增长的经济和较高的薪水。这一有利周期促使中产阶级投资购置艺术制品，导致艺术产品市场扩大，从而激发吸引了更多的艺术家。这种氛围促进了绘画雕刻创作和消费的增加——这些中产阶级都市居民财力许可的艺术作品使他们渴望将其资金转换成富有象征意义的艺术品。"[①]在14世纪就开始了出售非预定艺术品的情形，如对圣母像、基督受难、施洗约翰等圣像的大量需求。作坊主可以在没有顾主具体要求的情况下创作此类作品初稿，再根据顾主的要求做进一步的修改和调整。1400年之后，城市中形成了一个绘画和雕塑的大众市场，复制品市场也日益重要。

市场、展览会和大众营销模式在这一时期初具规模。"15世纪下半叶，安特卫普和布鲁日相继设立了专门营销艺术制品的专卖行，这反映了对艺术品的旺盛需求及简化生产商和消费者之间交易程序的要求。"这些拍卖行形成了高度集中的市场，各种现货随时可以交付启运。在专卖行设立之前，教会和修道院对外租赁场所以展销艺术制品，这些场所包括专卖行或者唯一修道院画廊，或者其他建筑内的专门陈列和销售艺术品的场所。而1482年布鲁日也建造了自己的专卖行，并将187个摊位租赁给当地或城外的工匠。安特卫普举办的展销会的艺术制品只是在每年一度的为期一个月的展销期间进行交易，而不是全年。展销会期间有来自英、法、德、西、意、匈等各国各地区的商人，并且是"全世界规模最大的"展销会（西班牙客商、冒险家塔法）。

15世纪另一项新成就就是锡釉陶器（majolica）的兴起。这是波洛尼亚、乌尔比诺、法恩查等地生产的一种绘有图案的锡釉陶罐和陶盘。它们价格低廉、中等阶层买得起。16世纪，不仅各种复制品和小艺术品，甚至一些重要的艺术品也出现在自由市场中。自由市场的兴起满足了大众的需求，也为艺术家提供了一个独立和自主创作的空间。自由市场也促进了题材的分化和个人主义风格的兴起：即发挥艺术家的独特品质以吸引买主的目光。但是这时的自由市场依然面临很多的不确定性因素，艺术家也要面对社会偏见。16世纪在欧洲重商主义的影响下，产业组织包括行会和受管制

① （美）玛丽娜·贝罗泽斯卡亚. 反思文艺复兴 [M]. 刘新义译. 山东画报出版社，2006：230.

的公司及特许贸易公司。

五、自由艺术家与艺术保护人

自文艺复兴时期，艺术家开始获得独立身份，艺术作品开始商业化运作。"艺术家"在文艺复兴早期主要是从事手工劳动的"工匠或手艺人"，他们同样在"作坊"里从事生产活动。不过在15和16世纪，从事绘画、雕塑和建筑行业（尤其是建筑设计）的手艺人的社会地位发生很大的变化，他们的社会形象、受教育的水平、工作的方式等都发生了显著的转变，至少这个阶层的上层实现了从"工匠艺术家"向"自由艺术家"的转变，变成了近代意义上的"艺术家"。这个阶层是文艺复兴时期社会地位流动性的一个著名例子。"艺术家"阶层是文艺复兴文化（尤其是视觉艺术）的主要生产者，即使像提香、拉斐尔、达·芬奇这样的顶级画家，也会去从事一些"小艺术"的创作，以换取一些生活费用，如波提切利这样的著名艺术家仍然在坎佐尼和游行旗帜上作画，费拉拉的科西莫·图拉在马饰和家具上作画。威尼斯画家文琴佐·卡泰纳在贮物柜和床架上作画。甚至到16世纪，布龙齐诺还为乌尔比诺公爵的一个羽管键琴盖绘制了装饰画。

当然文艺复兴时期艺术家的"独立性"是有限度的，独立性表现在身份及绘画风格上是自由探索，但是在绘画内容及规格、尺寸、题材等方面，往往受到雇主的严格要求，在委托合同中，他们往往会严格、明确地规定材料的品种、费用，作品的尺寸、形状、价格、完成期限等。他们还控制着作品题材、构图、背景，甚至人物的服饰、姿势等细节。他们常常要求艺术家提供书面创作提纲、黑白或彩色构图、三维模型等，作为作品的创作指导。至于西涅雷利在为圣母修会大教堂绘制壁画时，委托合同要求非常严格："这位艺术家必须保证亲手绘制拱顶壁画中的所有人物，特别是人物的面部和腰部以上的部位。绘画工作必须在这位艺术家的亲自指导下进行，所有颜料都必须由这位艺术家亲自调制（M. 巴克森代尔. 15世纪意大利的绘画与经历. 22-23）。"

文艺复兴时期，大部分艺术家在拥有完全自由身份的同时，却不失时机地寻找可以依附的城市世袭贵族作为他们的保护人或者是经纪人，当时部分著名艺术家甚至是受制于教廷、教皇、城市贵族等手中。寻找一个可靠、雄厚的名望贵族做后盾是当时文人、艺术家、行政官员流行的作法。比如瓦萨里表现出十足的投机倾向，他在朱利乌斯三世——德尔蒙特教皇手下服务4年，1555年又为科西莫·美迪奇公爵效力，因为他此时已经牢牢掌握了佛罗伦萨的政权。他的《意大利艺苑名人传》当时完全投科

西莫口味所好，进行艺术审美划分，并且很多的材料并没有进行仔细的核对，缺乏历史实证性。即使是像达・芬奇这样的名人，在向米兰大公卢多维科・伊尔・莫洛毛遂自荐时，也不失时机地大谈自己在绘画、雕塑、建造堡垒、制造武器等多方面的才能，而他也最终被委以军事工程的职责。

这种投靠雇主的做法，一方面具有经纪人的性质，城市世袭贵族可以依靠他们的权力和财力，为自己或画家争取到一些创作传世名作的机会；而另一方面，艺术家依靠城市贵族的名气，扩大了自己的知名度，也是出于一种现代意义上的宣传策略。

六、艺术产业化的兴盛

在远古时代、古埃及、古希腊、古罗马时代，也曾出现过这种艺术产业化趋势，但是，文艺复兴时期的艺术产业化规模、范围、数量等远远要超过在此之前的时期，此前艺术的产业化是限定在特定领域之内的，或者集中在建筑、雕塑、纺织等几个领域。文艺复兴时期艺术的产业化趋势的特征是分工更加细化，如果说远古时代的分工还是以技术工匠为主的话，那么，这一时期是以艺术家为主体的艺术分工，艺术家在整个的艺术产业化运作过程中起到了关键性的指导作用、监督作用和探索创新作用。他们创作的艺术品——无论是纯粹艺术品还是工艺品，工艺都非常精良，构图严谨、形象唯美，这是艺术、技术、经济发展的必然结果。

德国艺术史家雅各布・伯克哈特高度评价了15世纪勃艮第艺术在欧洲文化和艺术上的地位，这种"勃艮第时尚"魅力超凡，酿就了泛欧洲的对其琳琅满目艺术品趋之若鹜和对艺术创造者的孜孜追求。英格兰、德国、西班牙乃至意大利的国君们都争先恐后地获取多姿多彩的勃艮第艺术品（雅各布・伯克哈特. 意大利文艺复兴时期的文明. 1860）。这些艺术品包括黄金饰物、奢华织锦、刺绣、挂毯、家具、皮革制品、乐器、手稿书籍、音乐、绘画、圣物圣像雕刻、铠甲等。并且在荷兰已经形成初步的标准化生产，如"布拉邦特制造的祭坛雕刻饰品发展为实业。饰品尺寸和主题的标准化——导致这里艺术制品的批量生产、预制（甚至再次利用）的部件并不鲜见，显然是有专业供应商批量制作并在专卖行和其他艺术品市场销售（迪亚提纳. 1957-1958）。"

七、机械复制的开始

12世纪商业贸易及朝圣热潮兴起后，西方教会将旅游、宗教教义、奇闻异事等结合起来，出现了一些技术性图像制作手册，这些手册的普及，反过来又在一定程度

上刺激了朝圣的热情。还有一些关于光学及透视的技术性及理论性论著，支持着文艺复兴艺术征服真实。如格罗塞特的"光的形而上学"理论，阿尔黑森的《光学汇编》，1279年英国弗兰西斯派主教和坎特布雷大主教约翰·皮坎姆《全透视》一书的资料来源，另外还有13世纪波兰僧侣威特罗的《光学》和德国多米尼加派僧侣弗莱伯格的第里希（约1250~1310年）的三部光学著作。

出现专业化、机械化标准生产的是古登堡发明的金属活字印刷术，"第一个是1454年印刷术的出现，随着印刷术的发明，人们拥有了大量制造一种文献相同副本，并且在连续的印刷过程中不断改进质量（虽然并不总能实现）的能力……印刷术的发明和16世纪古典语言成为一个学术研究对象的事实，明显改变了古典文献流传的性质。"①出版商和艺术家相结合，艺术就开始以手工艺的方式参与到机械复制中去了。实际上，荷兰书稿生产形成了又一高度组织化的产业。工作室分工不同，专家分别负责缩样、手稿、装饰等。与其他艺术品种一样，许多手稿是批量制作的：流行的文本用规范化的系列插图加以装饰，再附加上诸如万年历或地方选举事项等内容以个性化。在印刷术发明之后，书籍插图开始流行起来。阿尔多·马努奇奥出版了但丁、彼特拉克、薄伽丘等作家著作的插图。1470年左右佛罗伦萨的德拉·罗比亚作坊生产了彩陶雕塑，如著名的《英普录内塔圣母》的微型摹品。这些产品价格低廉，而且规格统一，是规模、批量化生产。

第三节｜近现代商业艺术

一、艺术展览的开始

在艺术产业组织方面，其创造性表现在哪里呢？内森·罗森堡和L. E.小伯泽尔在《西方现代社会的经济变迁》中考察了西方如何从贫困社会步入现代社会，以及伴随着的经济组织变化。这种变迁是基于机缘巧合还是依靠剥削、科学发明、自然资源、分配不均、奴隶制度？抑或是军事征服？他俩以大量生动翔实的历史事实告诉我们，是一种不断创新的机制促进了西方现代社会的经济变迁。创新作为西方经济增长的一个重要因素，早在15世纪中叶就已经开始出现，18世纪中叶以后，其范围不断扩大并成为经济增长的主导力量。创新发生在贸易、生产、产品、劳务、机构和组织管理等方面，而其所具有的主要特征——不确定性、探索、开拓、金融风险、试验和发现——早已渗透于西方贸易

① （英）理查德·詹金斯. 罗马的遗产[M]. 上海：上海人民出版社，2002：66-67.

扩张和自然资源开发的过程中，因而在事实上已成为一个附加的生产要素。

近现代商业发展的最大后果，就是脱离了教皇、教廷、商人的赞助与保护，被越来越多地抛入市场，艺术家成为独立的个体。1737年法国学院定期举办沙龙，是现代艺术展览的开始。公共美术展览成为艺术市场的主要形式，美术家、公众与风格发展之间的关系也日益复杂起来。"怎么画"和"画什么问题"等"绘画性"观念不再重要，重要的是"自我表现"，艺术语言脱离传统的"语法"，寻找自己的"言说方式"，追求独特性、原创性。1897年秋合并浪潮结束后，企业法律把工业组织改组为公众持股公司。20世纪70、80年代后，兴起了大量的中小企业，在国际市场中扮演了重要的角色。在这段时间内，开始出现了前文中提到的文化工业及后期的文化企业、创意产业等组织形式。

19世纪以来，专业性画廊、展览、博物馆开始兴起，经济一体化趋势加强，全球化的艺术市场开始形成。艺术家创作面向市场，更加关注原创性和个人才华。艺术批评也随之活跃起来，起到介绍艺术思想、沟通市场两端的中介作用。19世纪末至一战前，展览会和博览会成为发达国家争夺世界市场的场所。由于工业展览会强调展示与宣传功能，缺乏市场功能，而传统集市又无法满足大批量交易的需要，于是1894年德国莱比锡举办了第一届国际工业样品博览会。这种新型展览形式兼具集市的市场性和工业展览会的展示性，即以展示为手段，以交易为目的。这次博览会被认为是现代贸易展览会的最初形式。现代展览业由此走上规范化和市场化的轨道。

今天，大量艺术品通过市场来完成交易。大收藏家、画商/经销商、拍卖行、策展人、艺术界人士及艺术博览会高层主管开始涉足艺术拍卖与收藏领域。在艺术市场中，艺术家的声誉必须借助拍卖行、画廊、艺术家本人、博物馆，甚至一个收藏家来获取。苏富比（Sotheby's）和佳士得（Christie's）是占主导地位的拍卖行，会为那些有艺术市场发展潜力、与艺术界疏远，或在鉴赏行家去世后出售的藏品提供最低售价担保，从而帮助抬高价格。这些担保人扮演的角色与投资银行在证券发行时担任的主承销商角色一样，区别是，他们出售的是画像而不是欧元债券。唐·汤普森（Don Thompson）在其著作《价值1200万美元的鲨鱼标本：惊奇的现代艺术经济学》（The $12m Stuffed Shark：The Curious Economics of Contemporary Art）中，将现代艺术产业视作一台制造品牌的机器，剖析了代理商、拍卖行及知名收藏家是如何赋予艺术品以价值，并在随后的日子里维持或提高这种价值的，并令那些支付1200万高价买回一具福尔马林腌渍的鲨鱼标本的收藏家感觉良好——1991年，英国著名现代艺术家达米安·赫斯特成功将一只长14英尺（约合4.26米）的鲨鱼经过肢解，

用福尔马林浸泡、复原后，悬挂在装满福尔马林的玻璃箱中。不久，即被英国人查尔斯·萨奇以500万英镑（900万美元）购得。2004年，在拉里·加戈西安斡旋下，美国亿万富翁史蒂夫·科恩以650万英镑（1170万美元）的天价把作品收入囊中。

二、公私领域的赞助

"创意产业"是与维多利亚时期受财政补助的公共艺术相联系的一个概念，英国大伦敦议会的文化产业政策，很大一部分是以"艺术"为中心的，该政策以为艺术家和相关生产机构提供补贴为核心。欧洲18世纪出现一种有关"社会是有系统有计划的进步"的哲学思想，这种思想深信只要运用理性和常识就可以解决人类的问题。他们相信随着知识的积累和普及，人类能够一步步达到比以往任何时候都幸福的状态。1707年阿姆斯特丹出版社出版了贝尔加德的《论良好的趣味》，把趣味看作是人选择某种活动的能力以及有关色彩、形式、科学、气味、服装、艺术品等方面的判断能力。孟德斯鸠、伏尔泰、狄德罗等美学家在18世纪把趣味发展为艺术美的普遍性，这是从社会思潮方面重视提高公民艺术趣味的声音。到了19世纪，世界生态环境与生存环境的恶化，导致这种声音在不断加强。

19世纪的英国是一个剧变的国家。人口急速增长，工场条件设施恶劣，大量使用廉价的女工和儿童。工业革命前期的生产是以高投入、低产出、高污染为代价的，尽管蒸汽机的改进被吹嘘得如何如何高妙，其效率只达到10%，所产生的热量90%都通过辐射而损失了。相当一部分的燃料通过烟道而逃逸了。瓦特的蒸汽机轰轰作响，工厂的烟囱污染空气并浪费能源，烟尘增加了空气的尘雾，遮蔽了阳光。浓烟、灰尘、工业污水、工业废物、化学废料、有毒水、硫酸酐、盐酸等随意排放，河水、鱼儿、蔬菜都受到不同程度的污染。如果20个工厂——氨厂、苏打厂、水泥厂或煤气厂聚集在一起，臭气和垃圾必然导致环境恶化。①

19世纪60年代经济萧条导致贫困人数有所增加，爱尔兰由于饥荒和瘟疫，一直荒芜。不列颠有各种各样的画工、印坯工、楔轮工等，也有廉价劳动力和无家可归的人。医院、药房和医科学校开始普及，虽然能够推迟死亡率，但是远没有现代医学发达。工场生产浪费大于产值，污水到处乱排放，伦敦杂乱无章，污水池像蜂巢一样多。可怕的1727年灾荒和1739～1741年的死亡年，导致城市的墓碑鳞次栉比。老鼠

① （美）刘易斯·芒福德. 技术与文明[M]. 陈允明等译. 北京：中国建筑工业出版社，2009：168-169.

满街跑⋯⋯。如果用一句话来概括的话，那就是"有知识的工人贵族阶级，一个不太有知识的高原人和爱尔兰人的广大基层和低劣的、不太清洁的居住条件的传统汇合在一起⋯⋯新工业文明的最好和最坏产物在那里继续争荣并茂成为势所必然。"[1]总之，当时的伦敦乃至英国的状况超乎我们的想象，仍然处于"煤炭文明"期。狄更斯在《双城记》中评价第一次产业革命时说："这是最好的时候，这是最坏的时候；这是智慧的年代，这是愚蠢的年代；这是信仰的新世纪，这是怀疑的新世纪；这是光明的季节，这是黑暗的季节；这是希望之春，这是失望之冬；我们将拥有一切，我们将一无所有；我们正在直登天堂，我们正在直下地狱。"

19世纪初，社会紊乱似乎蔓延到了各个地方，赌博、沉湎于酒色、偷窃，"而当时社会上的大多数人都可被描述为粗野的人"。所以福山谈道："19世纪中叶开始之时，英美两国根本没有体现什么传统的价值观。"[2]"仁爱"、"同情"、"怜悯"、"同感"、"对他人的自然情感"等道德感贯穿于整个18世纪传统社会，并活跃于英国哲学与道德话语的社会伦理基础。这些道德具有普适的效应，也是人类自我反思的一面镜子。面对日益增多的工人阶层，如何解决他们工作之余的日常生活，降低偷窃等犯罪率问题，成为政府、商业组织考虑的问题。这其中，既有慈善家的道德良知，也不乏追求商业利润的商贾。这些因素综合起来，使得商家们考虑以大众为消费主体来赚取利润。这时，廉价文化工业应运而生，生产出大量面向大众的文化产品，形成了最初的大众文化艺术的消费品，但是，在商品时代，商品化逻辑渗透到了艺术创作、生产、发行、营销、消费的各个机制深处，商业性腐蚀了艺术本真性，这些文化艺术产品到处流露出低俗、血腥、暴力、血案的趣味。

与此同时，西方国家开始修建、扩建博物馆，并向公众对外开放、提高公民素养，这被认为是公共资助艺术的一项重要举措。十六世纪的私人博物馆只在贵族内观摩，并不公开开放。他们的收藏也不系统，仍然偏重奇珍异物，而且收藏、陈列也无明显区分。将私人收藏首先向公众开放的是英国贵族阿什莫林。1682年阿什莫林倾其收藏——货币、徽章、美术品、考古出土文物、民族民俗文物等，全部捐给牛津大学，成立了阿什莫林博物馆。这是第一所公开向学者和群众开放的大学博物馆，开创了私人收藏文物公诸于世的风气。1974年第十届国际博物馆协会通过的章程，博物馆是"一个不追求营利

① （英）克拉潘. 现代英国经济史[M]. 姚曾廙译. 北京：商务印书馆，1986：79.

② （美）福山. 大分裂：人类本性与社会秩序的重建[M]. 北京：中国社会科学出版社，刘榜离等译，2002：332.

的、为社会和社会发展服务的、向公众开放的永久性机构，它为研究、教育和欣赏的目的，对人类和人类环境的物质见证进行搜集、保护、研究、传播和展览。"

维多利亚女王的这种带有全国性的普教和亲政策是受这种思想影响吗？美国部分创意产业学家（如詹姆斯·海伦布尔和查尔斯·M·格雷）坦诚承认，由于缺乏科学、全面的数据统计资料，对西方18世纪以来推行的审美教育（即艺术的社会教育功能）很难有一个准确的答案，"还没有科学依据可以证明，理解艺术文化能够提升个人素质，减少一些犯罪、嫉妒、贪婪或者其他不良的心理混乱。"然而他们还是笼统地承认，在经过一段时间的美育推广后，英国维多利亚时期的犯罪率明显减少。[①]不过，有两点是可以确定，一、维多利亚女王的这种教养计划已经带有这种思想的性质了；二、经过30多年的努力，维多利亚时期还是取得比较令人满意的效果。福山描述到："由它们带来的变化发生得十分迅速"，"开创了新的社会规范，社会秩序得到控制"。维多利亚式道德观念在19世纪30年代初和40年代，很快刮到了美国。虽然福山最初将这些功劳归咎在当时许多明显带有宗教性质的机构，是它们在传播维多利亚式道德观念，但最后福山还是肯定了维多利亚的成就，"所发生的实质性变化却是观念，而不是组织结构和制定的变化……维多利亚女王时代的人力图在社会中开创正派高雅的个人习惯"。[②]一些调查数据为我们提供了艺术赞助政策的积极作用的证据（表3-1）：

澳大利亚对于"文化和艺术的外部收益"的调查　　　　　表3-1

调查事项	赞成或强烈赞成（%）	反对或强烈反对（%）	没有意见或不知道（%）
a）澳大利亚的成功……"艺术家"等职业使人们对澳大利亚的成就感到自豪	94.8	4.4	0.8
b）艺术会帮助我们更好地理解自己的国家	84.6	13.8	1.6
c）艺术只能使那些参与其中的人收益	34.9	64.1	1.0
d）在令我们留心自己的生活方面，"艺术很重要"	80.6	17.3	2.1
e）我们不应当让艺术消亡	96.9	2.3	0.7
f）让在校的孩子们学习艺术，并将此作为他们教育的部分很重要	96.6	3.2	0.4
g）艺术具有太强的批判性，会经常危害社会	14.8	81.2	4.0
h）所以……"艺术机构"都应该依靠它们的门票销售来维持经营	20.7	78.1	1.2

① （美）詹姆斯·海伦布尔，查尔斯·M·格雷. 艺术文化经济学. 詹正茂译. 北京：中国人民大学出版社，2007：234.

② （美）福山. 大分裂：人类本性与社会秩序的重建[M]. 刘榜离等译，北京：中国社会科学出版社，2002，33-336.

20世纪60年代后美国的文化观察家们开始谈论自第二次世界大战结束后兴起的文化繁荣，詹姆斯・海尔布伦和查尔斯・M・格雷研究得出的结论是：公私艺术赞助政策提高了艺术繁荣。这是因为在20世纪50年代后期与60年代早期，美国产生了对其艺术状况的自觉关心。一股新兴的鼓励艺术发展的浪潮在私人和公共领域涌现。私人慈善基金会（尤其是福特基金会）极大地扩展了对艺术公司和艺术家的资助。1965年成立国家艺术基金会，1960年纽约州立艺术委员会出现。通过数据统计比较，"这一事实都足以证明，在20世纪70年代和80年代，美国的确经历了文化大繁荣"。到1984年，福特基金会对舞蹈公司及其相关项目的资助已达4260万美元（Jennifer Dunning，But First a School，107—109）。"各州对艺术拨款额总和在1990年财政年度达到了峰值，紧接着下跌了28%，于1993年降为2.01亿美元。"[①]

所以约翰・哈特利强调：对公共领域（自由）和私人领域（舒适）加以区分，是将现代身份认同的两个方面区别开来的有效方法。在消费者得以形成的私人领域，既有"私人企业"又有"私人生活"，自19世纪公有与私有之间的理论区别被建立以来，这两者常常发生摩擦。当时，有商业、市场经济、家庭、私生活和财产之说；近来，则出现了消费者权利甚至是"消费主权"之说。

三、机械复制时代的公司形态变迁

18世纪下半叶工业革命后，现代大工业替代了传统工场手工业，出现了许多特许专营公司、股份制、合伙制、独资企业等形式。工业革命后是西方经济公司制、特别是商业公司发展最快的时期。

18世纪60年代以来，科技不断地推动着人类社会经济的发展。作为摄影术基础的光学原理和化学原理，早在1000年前海桑（Alhazen，965～1039）就描述过暗室原理，16世纪光学的发展使人能够清晰明亮地获得图像；1558年，波尔塔（Giovanni Battista della Porta，1538～1615）建议画师在绘画中采用投影术；1685年，暗箱技术已经可以应用于摄影术，但相片生成的化学原理却没有人注意。1727年，舒尔策（Johann Heinrich Schulze）是第一个用银盐的黑化光效应产生图像的人；1826年涅普斯（Joseph Nicéphore Niépce）将一层薄薄的溶解在白色原油中的氯化银（Agcl）涂在抛光的白镴（一种锡铝合金）版上，拍摄了世界第一张照片，但

① 詹姆斯・海尔布伦，查尔斯・M・格雷. 艺术文化经济学. 詹正茂译. 北京：中国人民大学出版社，2007. 10—283.

一次曝光需要8小时；1837年盖达尔照相法将曝光时间缩短为20～30分钟，几年后，伦敦的戈达德（Goddard）和克洛代（Claudet）、维也纳的克拉特霍赫维拉（Kratochwila）和纳特莱尔（Natterer）将曝光时间缩短为10～90秒。直到这时，人才被纳入照相机的镜头，因为以前人们无法在烈日下站立半个小时。摄影术直到19世纪才发明成熟，是"因为在1800年以前根本没有人闪过这个念头"。①

摄影技术成熟后，此后相继出现了电话、电报、电视、留声机、广播等远程传送技术媒体或快速机械复制技术媒体。20世纪后期电影和留声机被发明。1927年首部有声电影出现，以及二战后电视、慢转低密度唱片、录音磁带系统、家庭影像系统、压缩刻录、激光影碟等兴起。工业标准化生产渗入到文化生产中，从而催生了以工业生产制造文化产品的众多行业，涌现出大量的文化工业产品。这些新型的传播媒介具有快速性、普遍性和扩散性。随着工业化、城市化的发展，大量聚集的城市人口形成了大众消费市场。这就是被阿多诺、马尔库塞等所批判的"文化工业"时代的背景，20世纪六七十年代被冠以"大众媒介"、"大众文化"的头衔。专业市场和专业公司在此时也开始扩散开来。

F.杰姆逊把资本主义社会文化发展分为3个连续时期，所对应的文化是：市场资本主义时期——现实主义文化；垄断资本主义时期——现代主义；跨国资本主义时期——后现代主义。在机械复制技术的推动下，西方电影产业出现了巨大的垄断现象。世界电影产业的飞速发展，给管理体制带来新的改制。20世纪中期之前，在电影、唱片、广播和电视领域出现了庞大的垄断组织，其中著名的有派拉蒙、华纳兄弟、米高梅、20世纪福斯、雷电华等五个大公司与环球、联美、哥伦比亚三个小公司。这些最著名的电影公司垄断了电影的生产、制作和发行，也是垂直整合（纵向一体化）的八大工作室。20世纪40年代后期，美国最高法院以《反垄断法》的名义指控这八大公司，在1948年做出裁决，强制性地将电影制作和发行放映拆解为两大块，就此打破了好莱坞八家公司一手垄断电影制作、发行和连锁影院的旧格局，这就是著名的"派拉蒙判决"。20世纪60年代，重要的改变发生了，集团化扩展到文化产业的每一个角落，这是整个文化产业普遍趋势中的一部分。集团，就是由经营不同产品和服务的一群公司组成的企业。集团的出现为集中式管理与分散式设计相结合的新型创作生产体制奠定了基础。从50年代中期到60年代中期，美国新生的独立制片迅速崛

① 查尔斯·辛格，E·J·霍姆亚德，A·R·霍尔主编. 技术史[M]. 王前，孙希忠主译. 上海：世纪出版集团. 2004：497-501.

起，"从1946年到1956年之间，独立制片的年产量增加了一倍多，达到150部左右。联美这家主要发行独立影片的公司，一年中就独自发行了50部影片"（克莉丝汀·汤普森. 大卫·鲍威尔. 1998.）。

这些电影集团无法在本公司内部完成所有的制作和发行，因此，很多工作开始分包给各个中小型企业。这种体制，是一种横向联系的伙伴合作关系，相互之间有着更大的信任和合作经验。这是一种带有非雇佣性质的合作关系。在这些中小型公司运营中，他们同样有时候也需要将各项工作再次分配给比他们更小的企业或个体创意者手中。这样，基于高度信任的合作伙伴关系逐渐普及开来。

这种合作模式，在高科技研发公司中开始被尝试。其中尤以美国硅谷、苹果公司贯彻的比较彻底。硅谷表面上竞争无序，但是萨克赛尼恩指出，硅谷的成功在于那里有与众不同的文化。表面上激烈无序的竞争，其实有一系列社会网络，把不同公司的个人联系在一起。尽管大公司之间通过合并、购买、交叉批准、建立正式合伙关系等来转让技术，但有关硅谷技术发展的各种论著却强调指出，在那里进行的许多研发工作都具有非正式的性质。

20世纪七八十年代后，与文化产业相关的第三产业组织创新，产生了新的组织形式，"重构被贴上各种各样的标签，而这种标签大多数都强调弹性专业化（Piore&Sabel，1984）、弹性积累（Harvery，1989）以及后福特主义（Hall&Jacques，1990）"。总的来说是从批量生产转向"灵活专业化"和"后福特主义"，可预见的大规模生产让位于灵活多变的小企业生产流程，它们更具活力和创新力。一大批中小企业、工作室、团队、项目小组蓬勃发展，具有创意的自由职业者、个人艺术家活跃在社会各个阶层与产业部门，西班牙在1987～1994年文化产业从业人员上升了24%；法国在1982～1990年间上升了36.9%；德国在1980～1994年制作人与艺术家的人数增长了23%。[①]根据1998年英国政府《创意产业专题报告》"创意经济共提供了180万个就业岗位"。这正是约翰·霍金斯或英国政府关于"创意产业"，将其定义为"源于个人性"最直接的现实依据。

大卫·赫斯孟德夫认为威廉姆斯的"公司"容易使人误解为大型私人公司，而实际上是"统一群体中的一群人"，正如约翰·哈特利所言："创意产业并不仅仅是资本家想要的东西，以及与企业巨头相关。它要求一种新的公私合作关系。"赫斯孟德

① （美）大卫·赫斯孟德夫. 文化产业. 张菲娜译. 北京：中国人民大学出版社，2007：104-105.

夫用改良后的术语——专业复合来标注文化生产的这一形态（或阶段、时期），因为这一时期最重要的特征就是围绕着文本生产的越来越复杂的劳动分工。自20世纪50年代以来文化产业是由三个不同类型的形态组成，每一种形态都与威廉斯（1977年）所阐述的术语相对应。以便用一种"划时代"的分析来与历史可变性相涉。

1. 专业复合体形式是占统治地位的形式，在这种形式下生产得以组织起来，这也是为什么以此用语来命名的原因。

2. 资助和专业市场的形成在早期曾占统治地位，至今仍以残留形式得以存在。

3. 国家广播兴起于20世纪二三十年代，随着60年代电视的广泛传播，它继续扩展到全球领域。它是专业复合体时代的一种新兴形式。

现在这种高度信任的专业复合体设计模式在表演艺术产业、广告产业、建筑艺术产业、影视集体创作与拍摄等产业都得到普遍推广。这类产业涵盖了非常多的创意艺术家——作家、编剧、视觉艺术家、数字视觉特效师、灯光师、音响师、作曲家、设计师、工程师等。以《阿凡达》为例，其成功经验在于团队协作的成功，包括艺术管理、语言学家、创意、灯光、渲染的横向联系的合作。其中有20多位语言学家、物种学家负责语言与物种设计，48个企业参与合作，1858人投入电影创作。

第四章
Chapter 4

从创意到艺术产业化

在现代艺术创意产业的构思阶段，可以分为两部分：一部分是纯艺术创意，如书法、绘画，这部分表面看起来和商业营销无关；另一部分是基于市场需求而进行的艺术和设计创意，如建筑设计、服装设计、首饰设计、陶艺、电影产业等。由于艺术创意产业链呈哑铃状结构特征，产业化的后两阶段是建立在前者的良好运用基础之上的，并决定了艺术创意和传播阶段的基调，因此，它们的制约作用会通过错位、分化在其他阶段中去，这样，基于市场需求层面的创意构思，就应该提前将后期需求和基调、要求，纳入到构思阶段。

在这里需要澄清一点的是，上述两种不同性质的创意并非截然分明，如在陶艺产业中，即可以进行现代高端造型设计为主，也可以艺术家的艺术创作为营销出发点。即使是在纯艺术创意中，假如某个画廊、博物馆、美术馆等展览机构通过鉴定，认定某位艺术家具有市场潜力，想要特别扶持某位艺术家，那么，在其后期的成长、推广、拍卖中，各个艺术商业机构也要进行类似的营销、广告、宣传、策划，其定位原理和其他商业运作道理是一样的。因此，在这里将纯艺术创意和商业创意并在一起考虑。

第一节 | 面向对象的构思定位

一、面向对象的艺术创意与设计

尽管广告是现代企业营销、推动艺术创意产业发展的一种方式，但是，典型的消费者每天要接触数百则广告，这些数目巨大的广告在消费者心中得到的注意和理解的程度却极为有限。面向对象的设计，制作广告信息，选择消费者能见到的媒体，引起消费者关注并产生恰当的理解，是现代艺术创意产业发展的前提。

"面向对象的设计"首先是在软件行业提出的一个设计指导思想，其设计目标是实现软件的可维护的复用性。在面向对象的设计中，体现了以人为本、人性化设计的理念，现在我们将这种思想扩展到所有的设计领域。2012年9月8日，前英国文化、奥运、媒体和体育大臣杰里米·亨特（Jeremy Hunt）谈到，英国在2011年向中国出口大约5500万美元的时装商品，较上一年增长了23%。在问及为什么英国风格的设计、英国式的外观风靡英伦甚至全球呢？英国贸易投资总署创意产业高级顾问Christine将原因归为两点：

1. 英国创意产业在提供服务和产品时，强调紧密与客户进行合作，使交付的解

决方案是最符合客户要求的，最符合最终客户要求的；

2. 英国有非常好的基础设施，能够对创意产业发展提供强有力的支持。

菲尔·贝克（Phil Baker）在《设计真的很重要》中谈道："我向来认为，消费者很擅长判断什么是好的工业设计，甚至比厂商在行。虽然消费者可能无法描述他们想要什么，可是看见设计得好的产品，他们就会出钱购买，也会频繁使用。好的设计能够提供令人赞赏的要素，引起消费者兴趣，但只有少数产品能做得到。"[①]可见，面向客户、面向消费者，根据他们的需求随时调整设计方向、设计造型和设计功能，是赢得广大消费者认同的重要前提。在面向对象的设计中，除了功能等因素之外，在创意时代，他们最关注的是追求一种虚拟的情感满足，对民族文化和身份认同也越来越敏感，另外他们的使用习惯也在不断发生变化，已经同前工业时代完全不同了。

二、市场需求与细分

艺术创意产业活动在全球范围内蓬勃发展，已经形成以欧美为主导的全方位、多元化和高增长的发展格局。创意时代的艺术市场越来越不确定，市场需求需要紧密结合消费者的观念、市场细分、市场需求。时尚流行周期越来越短。装饰具有周期性，有规律性地循环，但是时尚周期越来越短，这一点在时装界体现的尤其明显。在以前，一种时尚可以持续2~3年，如今最多持续一个季度。由于变化太快，对于历史学家、艺术学家来说，时尚往往显得轻浮，没有永恒价值。然而这一切对于创意产业来说是至关重要的。创意产业必须抓住时尚趋势，才能够做到产业时尚领袖地位。香奈儿、卡地亚、范思哲、瓦伦蒂诺、阿玛尼等世界顶级奢华品牌，不惜重金举办时尚发布会，或派遣设计师到世界各地去挖掘地域文化艺术，汲取设计灵感，引领时尚。

企业的营销活动都是针对人口中特定的人群——目标市场——而展开的，艺术创意产业初始阶段及后期广告营销阶段，自然也是针对这一特定人群而展开，这个目标群体我们称之为目标受众。艺术创意产业的目标受众群体的确定，使艺术创意产业营销具有明确的目的性、价值性、文化性、独特性、诉求点等，也增加艺术创意产业的有效性。艺术创意产业的市场如同攻心战一样，解决4个基本问题，即：

1. 占有目标对象（Share of Mind）；

2. 占有渠道（Share of Shelf）；

① 菲尔·贝克. 设计真的很重要. 吕奕欣译. 台北：拾一本数位文化股份有限公司，2011：前言.

3. 占有媒介（Share of Voice）；

4. 占有市场（Share of Market）。

在艺术创意产业初始阶段，至少需要解决两个问题，即"占有目标对象"和"占有市场"，前者需要回答的问题，基本上是5W1H模式的演变：

1. what：有哪些没有满足的需求？

2. who：谁是目标对象？

3. what：向目标对象传递哪些信息？

4. How：怎样向目标对象传递信息？

5. How怎样加速目标对象的购买？

6. Effecte：目标对象是否接收到信息？

后者需要回答的问题是：

1. 艺术创意产品或及其能够提供的服务范围；

2. 确认市场的竞争对手；

3. 确认同质产品的市场占有率；

4. 确认本产品市场规模的大小；

5. 确认市场位置；

6. 确定流通渠道与形态；

7. 确定产品定价；

8. 产品评估；

9. 确认潜在目标群体。

美国好莱坞电影和日本设计传播产业通常会在成品发布之前，采取科学的预前测试方法来调查观众在心理、情绪、希望结果等方面的反映，根据反馈结果再做进一步的修改和调整。制片人会密切注意票房的反馈情况，根据预演来随时调整影片结构和结局——是坏人得惩罚、大团圆喜剧还是悲剧怜悯，观看试映电影观众的反应能准确反映出电影商业运作是否必然遭受失败。凯夫斯为我们提供了两个无视消费者反映而遭遇失败电影的案例，一个是《虚无的篝火》，一个是《天堂之门》，前者使一切最终都化为泡影，后者制品商联美也被米高梅收购。赫斯孟德夫提供的案例是《致命诱惑》，起先女演员（Glenn Close）所扮演的角色像歌剧《蝴蝶妇人》那样自杀，但经过观众测试后，女主人公不再是自杀而是他杀。现在，好莱坞大部分电影都要经过测试，几乎都是由洛杉矶的全国调研组织负责执行，经他们改造的电影有《女巫布莱尔》和《落水狗》等。

三、创意定位

现代创意设计领域涉及建筑、工业设计、时装、平面，以及日常生活衣食住行，成为联系艺术和生活的桥梁，即艺术——设计——生活。《设计中的设计》的作者原研哉认为，设计的定位就是通过创造与交流来认识我们生活在其中的世界。现代设计改变了批量生产的误区，更关注深入细化、柔性、个性、人性化需求，如一对一设计、用户体验设计，交互设计师着眼的是对艺术与科技的综合。设计越来越摆脱沉闷和枯燥的陈腐现象，而倾向于艺术化、审美化、情感化、美观化。它已经蔓延到广泛的社会生活、日常生活以及商业领域，在艺术美感和调动用户的情感方面，不断创新。

创意设计需要定位，所谓定位，就是把创意产品和服务定位在未来潜在消费者心中，占领一个有利的位置，这个位置一旦建立起来，就会使消费者在需要解决某一特定消费问题时，首先会考虑到某一品牌的产品。定位有产品定位、功能定位、形象定位、情感定位、服务定位等多种定位方式，这些定位或者是根据消费者对产品所期待的主要属性，找出消费者心目中的理想位置，从而确定产品的形象；或者是根据消费者对产品服务的需求范围和层次，确定产业的形象。定位并不改变产品本身，改变的是消费者心中的影响因素。

曾任美国苹果公司先进技术组副总裁的唐纳德·A·诺曼，也是一位享誉全球的认知心理学专家。他在《情感化设计》根据使用水平提出三种设计定位：本能的、行为的和反思的。简单来讲，本能和行为设计多属于功能主义，反思水平设计关注的是形象和印象、情感。在唐纳德·A·诺曼看来，"人们通常认为，产品关注的是技术和它们提供的功能。不是，成功的产品关注的是情感。"[1]本能水平的设计定位关注外形给人带来的感官刺激，如声色香味。那些温馨、中性的色彩和卡通的形象很容易赢得女性的喜好。电脑、汽车等高科技产品，除了技术竞争外，更关乎色彩、外观造型或者局部功能微妙的改善。行为水平的设计定位关注的是操作技能以及在解决问题过程中获得的体验快感和成就感。在游戏中，难度不断升级，挑战玩家的极限，而玩家也在这个虚拟的征服过程中，获得超越现实之外的极大的成就感。这种心理，正是游戏产业不断发展壮大的重要原因。反思设计关注审美和情感，需要设计再注入更深的个人经历、体验、情感、感悟、理解、思想、文化背景等。

艺术创意产业定位的三个步骤分别是：

① （美）唐纳德·A·诺曼. 情感化设计[M]. 北京：电子工业出版社，2005：序.

1. 首先确定在产品、服务、人员和形象等方面能与竞争者相区别的差异化范畴；

2. 选择最重要的差异化；

3. 必须有效地向目标市场显示它是如何与其他竞争者不同的——功能的、情感的、形象的。

产品功能定位的前提是有效的差异化，而有效差异化的原则是：

重要性：该差异化能向相当数量的买主让渡较高价值的利益；

明晰性：该差异化是其他企业所没有的，或是公司以一种突出的、明晰的方式提供的；

优越性：明显优于通过其他途径而获得相同的利益；

可沟通性：是可以沟通、买主看得见的；

不易模仿：其竞争者难以模仿；

可接近性：买主有能力购买该差异化；

可赢利性：公司将通过该差异化获得利润。

四、消费者分析

消费者、市场、社会、艺术动态、新技术、新观念、新趋势、新时尚、新流行等是艺术创意产业发展的重要思想来源，它们为市场战略提供了重要线索。人类的行为是需要与诱因相互作用的结果，个体满足了相应的需要，就会降低相应的动机。没有需要，就不会有行为的目的性，同样，没有行为的目标或诱因，也不会有某种特定的需要。生产尾随着需要，它可以说是被需要拉着走的。需要是驱动我们行事的最基本的、也是最本能的动力。消费者总是基于某种新动机或需求才接触有关创意产品的。需要是动机产生的内在原因，当人们感到生理或者心理存在某种缺乏与不足时，就会产生需要。诱因是产生动机的外在条件，是指能够满足个体需要的外部刺激物。既定的外部条件和个人的需要是经济过程的两个决定因素，二者共同决定着结果。

人的需要有很多，包括生理的需要、心理的需要、社会的需要、物质的需要、精神的需要、团体的归属需要等。其中心理和精神的需要比较重要。研究需要的理论与学者都很多，马斯洛的需要层次理论是比较著名的分析，他将人类的需要按照层次由低级到高级分为5个层次，按照金字塔的顺序依次提高。处于底层的是人的低级需要，处于金字塔的顶端的是人类的高级需要。

之所以谈到需要，是因为"人类学的证据表明，商品同时既是传播者——传播社

会的思想和权利，也是满足者——满足人们的需要"，下表说明广告是如何利用产品来满足了公众的不同层次心理需求的（表4-1）。[①]

<p align="center">需要层次理论与广告产品的关系　　　　表4-1</p>

需要	产品	促销诉求
自我实现	高尔夫课程	"充分发现你的潜力"
尊重	豪华轿车	"道路尽在掌握中"
社会	项链坠	"向她表示你在乎"
安全	轮胎	"跳过障碍"
生理	早餐麦片	"自然动力之源"

公众总是基于某种需要才会主动搜索自己需要的信息。此时，如果你的产品能满足公众的某种需要，公众就会有意注意你的产品。否则，则使你的产品很难进入他的视力范围。所以我们的设计就是要找准公众的需要，公众采取购买行为是有动机的，这种动机是受到某种需要或者欲望的潜在驱动力影响而实现的。凡是与消费者兴趣或需要有关的事情很容易引起他们的注意，而对于不符合个体需要和兴趣的事情，会被忽略。AOL的一项最新调查发现，博客之所以能够引起广大网民的兴趣，是因为更多涉及个人事情（朋友、家庭和个人兴趣等）。合利（Haley）对商业广播所提供的好处进行了分级，进而考察了它们与注意的联系，结果表明两者之间存在着密切联系：兴趣越浓，越易于注意，见表4-2。

因此要预先影响消费者的情感和认知——即消费者对有关产品和品牌的评价、感觉、知识、意识、信念、品质和印象。德国的市场营销研究者给出消费者购买决定的5个重要动机（表4-2）：

- ◆ 价值：相信会拥有更大的价值；
- ◆ 规范：受社会规范的影响；
- ◆ 习惯：无意识地习惯使用；
- ◆ 身份：产品使得尽显身份；
- ◆ 情感：就是因为喜欢。

艺术创意产品需要提供一些体验，消费者希望

<p align="right">合利注意度分级表　表4-2</p>

分级	兴趣	注意
1	17	43
2	12	35
3	12	23
4	10	25
5	8	27

通过"使用"某种产品来体验、获取某种"满足"，他们是基于"使用与满足"的动

① （美）苏特·杰哈利. 广告符码[M]. 马姗姗译. 北京：中国人民大学出版社，2004，10-11.

机来采取购买决定的。艺术创意产业的目的是引起交换，顾客通过交换获取使用产品的体验，通过体验顾客会判断是否获得满足，最终满足个人或团体的需要、欲望或目标。这个满足包括两方面：硬满足和软满足。硬满足主要是解决实际运用问题的，如汽车可以快速到达目的地。软满足主要是心理层面上的满足，比如通过高级汽车来获得某种自豪感、炫耀感，即炫耀性消费。产品具有的满足功能是不言而喻的，问题是激烈竞争环境中产品同质化倾向与购买权不是由广告主决定的。广告的功能就是解决这个问题：让消费者购买你的产品而不是对方的产品。所以在我们所做的广告里面，一定要让公众找到自己的影子，激发公众对该产品的兴趣，通过"使用"该产品而获得某种"满足"。

联系上述"需要层次理论与广告产品的关系"及动机，两者的关系是，在"价值"体系中，轮胎所强调的是"跳过障碍"的优越使用价值；早餐麦片是满足人的生理饥饿感的粮食，其本身与其他可餐食物并无本质区别，但是在"自然动力之源"诉求下，强调的是某种超自然的力量，具有了区别于其他食品的特质：能源、动力、伟大、可敬，似乎只要食用该产品就会具有超自然力量，从而获得众人的羡慕而产生自豪感。"高尔夫课程"和"豪华轿车"提供的是情感满足——人们渴望得到尊重、肯定和崇拜的心理，"道路尽在掌握中"的诉求则更加明显地表明了汽车满足了人类对世界的驾驭感、控制感及权利欲望等深层次心理。"项链坠"提供的是爱情、喜悦。

第二节｜艺术创意的物化生产

一、机械复制技术的发展

第二次工业革命是以"电力"为基础的革命，电话、电灯、留声机、电报、电话等远程传播技术发明成熟，特别是电视和电影的普及，迎来了大众媒介（文化）时代，这两个又构成大众文化的主体。流行音乐的加入，完成了人接受外界刺激最重要的两种感觉系统——声音与视觉——的快速机械复制。

现代信息技术是建立在微电子学和计算机技术基础上的信息处理技术，在此之前，大多数电信业务只通过声音来进行。20世纪50年代，计算机技术、通信技术和高密度存储与传感技术发展成熟，80年代电子媒体由模拟媒体转向数字媒体，构成信息技术的三大支柱。20世纪70年代出现了"智能网络"，现在，图像、文本、图形和音乐已经实现同步传送。电信技术的这些创新对于文化产业的传播方式极其重

要——包括互联网以及万维网，也包括数字电视和私人信息网络。

第三次信息技术革命后，视觉成像技术日益走向高像素、高清晰、超真实。视觉成像技术可以分为两类：一类是成像技术，如摄像机、MAYA、3Dmax、粒子或软体运动软件、动作捕捉系统等；一类是还原技术，如数码印刷、3D眼镜等。在这两类技术的支持下，真实拍摄影像与虚拟建模影像的兼容，可以创造出任何想要的视觉景观，达到零误差还原，实现超真实。另外，音频与视频两个曾经分离的轨道，如今也以数字的形式出现，都可以单独实施非线性编辑。互联网视觉成像系统集多种媒介于一体，实现了跨媒介融合，同时传播。

互联网的快速发展，在不同程度上瓦解了艺术的高处"象牙塔"内的高贵身份，加速了艺术由精英化走向平民化的进程，使得艺术更加关注草根阶层的日常生活。这是由技术发展的必然结果：技术具有两面性——民主性与垄断性。技术的民主性体现在对文化艺术的普及及话语权的扩大上，自1850年古登堡发明金属印刷术后，就打破了文化的宗教垄断与贵族垄断，走向世俗教育；相机、电影、电视、报刊等媒介技术的发展促生了大众文化的到来。网络的发展打破了媒介垄断权，使得公众比以往任何时候都更具发言权。数码媒体的发展，促进了艺术形态的更新，而且推动了艺术研究在观念与方法上的创新。"诗与数学的统一"是艺术理论家所提出的最有价值的命题之一。如今，艺术以更加活跃的姿态畅游于世界的每一个角落，"以艺术的名义"成为后技术文化景观的一大亮点。

二、生产流程中的复制性

机械复制作用主要发生在制作与流通两个阶段。在文学艺术制作中，需要编辑、出版印刷、制作、发行、销售等，这些流程都需要依赖机械复制技术。联系英国创意产业的分类，软件开发、出版、广告、电影、电视、广播、设计、视觉艺术、工艺制造、博物馆、音乐、流行产业及表演艺术等13个行业，很大程度上需要借助机械复制技术，甚至是高科技才能完成产业化运作。

在视觉艺术的创作过程中，除了像绘画、书法、篆刻等艺术不需要刻意使用复制技术外，其他艺术仍然需要借助于机械复制技术，个别艺术家也许还会在观念艺术创作中特别强调这种工业技术。电影、电视、广播、音乐、表演艺术在材料准备、录制、配乐及后期合成与发行上，需要高端数码技术设备辅助完成，以获得最真实、高清晰的音质和画质效果。电影特写手法以小见大或以大见小，揭示物象构造中新的特

质。高密度的数量聚集会增强视觉张力、渲染氛围，所以在战争影片中常常取远景拍摄高密度人群。或将一个弱小的物体无限放大后，满足人们的好奇心，强调震撼力。这些弱小物质现象放大后所呈现的巨大形象不仅是组成叙事意义的必要元素，而且是构成强力生命的多种爆发性力量的源泉。从心理上，它揭示了物质现实的新方面，满足人们的视觉奇怪。现在数码技术只要创造出几个原型，就可以无限复制，达到数量聚集，如《指环王》、《诺曼底登陆》、《斯巴达300勇士》、《生化危机》等。

环境艺术，包括建筑艺术在内，从第一次工业革命后就开始采用工业预制件了。环境艺术与建筑艺术，在艺术表现形式上多姿多彩，从材料选择与应用上，很多仍然需要工业复制技术。现代建筑设计，已经很难找到像古代工匠那样一斧一凿、专心致志地雕刻艺术品了。在概念设计的趋势下，重要的是找到合理的设计理念和有效的表现形式，以及能够克服建筑重力、拉力、支撑力等难题的高科技材料和产品。现代博物馆也越来越多地采用声光电、全系投影灯等高科技，为公众提供全方位的视觉、触觉、味觉感知信息。互动艺术需要公众的参与才能够完成，这些在创意最初，也都离不开机械复制技术。

在生产阶段，数字技术逐渐从物质生产向创造流程转移。新技术的应用给艺术创作与产业发展带来巨大机遇，好多人都为之着迷。但在后期实施过程中，大多数人逐渐意识到新技术在创作流程中的不确定性而担惊受怕。帕夫利克描述了新技术给好莱坞带来的麻烦，"一些人甚至已经宣称互动技术的发展是'新的地狱'。在过去，好莱坞的电影制作有着一套完全可以预知的固定流程，包括前期碰头会、剧情会议、演员角色分配……任何与此模式不符的做法都是对整个系统灵活性的巨大考验。如今，互动多媒体作品和游戏制作却没有一个大家认可或可以遵循的流程。"[1]这是构成创意产业不确定性、风险性的一个重要原因。

不过，大卫·赫斯蒙德夫还是为我们提供了一种安稳心理，他概括的创意产业特征更明显：高风险、高生产成本和低复制成本、准公共品。除了生产流程中普遍存在复制性外，在创意产品的编排、策划、宣传中，也存在着格式化倾向：模式化、明星体制、类型化、系列化等。这种格式化创作，是在多年的市场营销的基础上建立起来的，是实现利润最大化的潜在要求。负责这些艺术创作的总监很熟悉公众的品位和需求，相对而言，可以减少市场风险。创造者的创意，就是在这些框架范围内进行的。

① （美）约翰·帕夫利克. 新媒体技术：文化与商业的前景[M]. 周勇等译. 清华大学出版社，2005：182.

分析好莱坞电影的动作片，很容易找到这种脉络复制性模式：片首需要大手笔创意、大视觉效果，以便在短时间内抓住读者的心理和眼球，同时渲染主人公的英勇；在这个结束之后，找到一个正当的复仇理由（或许这一点已经在片首中埋下伏笔），通常是亲人（尤其是孩子）或爱人被杀/绑架，总之，面临着生命危险；中间环节是展开营救，最后是实施"最后一分钟营救"。这思想是20世纪初，美国人埃德温·鲍特和格里菲斯探索的一种叙事方式，"平行交替剪辑"、"最后一分钟营救"成为探索电影叙事和时空表现的经典方式。在爱森斯坦看来，格里菲斯的叙事结构遵循着古希腊亚里士多德以来的线性因果叙事法则，即所谓"起承转合"的封闭性完整叙事体。现代电影仍然遵循这种模式，"起承转合"结构成为一种重要的艺术表现语言。

第三节｜艺术创意产业的整合传播

一、媒体整合

艺术创意产业的整合传播阶段需要与时间、地域、媒介统筹等的紧密结合。媒体的选择，首先是选择那些能够引起消费者心理注意的媒体，这是整合传播的第一步。美国心理学专家威廉·詹姆斯在《心理学原理》中谈到"注意是心理以清晰而又生动的形式对于若干种似乎同时可能的对象，或连续不断的思想中的一种主的占有，它的本质是意识的聚集和集中"。[①]美国广告学家E.S.刘易斯1898年提出的AIDMA模式，所谓AIDMA模式，是指在消费者从看到广告到发生购物行为之间，动态式地引导其心理过程，并将其顺序模式化的一种模式。该模式认为：为了更好地达到传播目的，首先要引起公众的注意（attention），使公众对该产品广告产生兴趣（interest），激起购买欲望（desire），强化公众对该广告记忆（memory），最后促成购买行动（action），实现产业目标。

关键的0.3秒。根据阿姆斯特丹大学的教授佛兰奇的实验数据表明：一般人在面对视觉广告时，从认知到决定是否继续看下去的时间在2秒钟之内，而其中70%～80%的时间是在处理视觉信息的认知上。每次凝视约0.3秒，其后在1秒钟内决定是否把这个广告继续看下去。因此，广告传播设置的互动难度不能太难，媒介选择的成功与否，关键是这0.3秒。如果在这0.3秒内引起消费者的注意，并对广告信息感

① （美）索尔索. 认知心理学[M]. 黄希庭等译. 北京：教育科学出版社，1990，12.

兴趣，在做初步理解后，公众会继续需求答案；如果难度超出了0.3秒时间内解答的范围，那么公众就会放弃互动，广告传达就会失败。影响注意的综合因素包括：

地理细分：性别、年龄、文化、职业；

人口细分：收入、民族、宗教、党派；

心理细分：社会阶层、生活方式个性特征、兴趣爱好；

行为细分：使用媒介的时间、场所方式、目的。

影响注意的具体因素包括：

消费者对商品是高度参与还是低度参与；

广告传递信息和说服受众的复杂程度；

品牌的创新程度；

品牌的顾客忠诚度；

竞争者的广告水平；

购买和使用的周期；

在技术层面，媒体选择需要综合考虑：

每千人成本（CPM）；

视听接受者、有效视听接受者、接触广告的有效视听接受者；

毛评点（GRP）（gross rating point）；

收视率（rating）；

开机率（home using TV）（HUT）；

暴露频次。

艺术创意产业成功与否，还需要有效的媒介策略，包括媒介组合和媒介分配。媒介组合包括：

点线面效应互补，不同的媒介覆盖范围、城市、国家不同，应注意实现媒介的点线面覆盖组合，是选择权威发达国家——发展中国家——欠发达地区的线轴、以线带面的策略，还是其他策略？这点可参看下文全球同步立体式设计传播。

时效差异结合，不同的媒介发布信息的时间不同，公众接受信息的时间节点也不同，应根据目标群体接受媒介的黄金时间组合媒介。对于发烧友而言，他们会及时关注表演艺术的演员动态、剧院更新等信息，剧院公告和网站是他们了解动态的最佳选择。

时间交替组合，不同的媒介存在时间不同，报刊的时间生命是一天；杂志存在的

生命周期一般为一个月或一个季度；网络媒体可以大容量存储，随时翻阅，但是滚动性、更新性也很大；手机可以即时"点对点"或"点对面"发送信息，但是垃圾短信也可能产生负面影响。

媒介个性互补，每个艺术产品类型都基本上形成了自己的艺术群体和媒介群体，也具有不同的个性。党报、专业报刊、高端商务报刊、大众报刊、娱乐报刊、时尚报刊的个性是不同的，应注意产品个性与媒体个性相吻合。

媒介公信力组合，在上述报刊媒介中，其公信力是逐级降低的，创意产品的性质、意义应该与上述媒介公信力相吻合。

产业组织的资金在一定程度上限制了媒介广告资金，不可能在媒介上无限制地发布广告；因此需要有效进行媒介分配，必须在策略规定中明确说明各个媒介的金额分配、频率分配及时间分配。

媒介组合注重的是媒介的空间响应；媒介分配注重的是布局媒介的时间策略；这样，通过有效的媒介组合和媒介分配，实现纵横交错的信息网。当然，艺术创意产业进行广告宣传、信息发布，是一种流行的开拓市场的方式，广告制造了一个又一个的品牌神话，广告是有效的，但是在这背后，也有失败的、无效的广告，有很多资金在投入广告后并没有得到效应的回报——无论是经济利益还是形象改变或者是观念改变，因此，广告不是万能的，广告效应是有限度的。这是进行广告宣传应该正视、理性对待的问题。在很多产业组织投入巨额广告费用后，自身背负了沉重的负额，举步维艰，最终在市场中衰落、退出、破产，这样的案例也是很多的。

二、全球同步立体式传播

2007年国际平面设计协会大会上，罗素·肯尼迪主席说："平面设计与相关创意学科的界限模糊，平面设计在如今的世界——经济的、互动的、技术的，变得更加有价值，传播设计成为国际语言。"设计成为一种国际性语言。这种国际性设计的传播，依赖于现代机械复制技术的成熟。艺术设计经过机械复制后，能够最大程度地保证产品的原真性；互联网从技术层面保障了这些设计资源能够为全球所共享，产生规模效应。

现在世界电影产业全球同步上映（营销）战略，这种战略的作用在于指导企业从事各种交易活动，并组织完整的价值链。《哈利·波特》会在59个国家同步上映，一方面是出于产权保护原因，一方面是实施集中轰炸策略，在短时间内营造轰动效应，

带动下一轮的票房收入。在保持全球性设计同步发行的同时，还需要立体式全方位宣传策略。美国的阿伦·斯特认为，文化传播技术的制造性和创新，不仅带有一种强烈的空间模式色彩，而且带有一种强大的短时性逻辑。创意产业的兴盛，更与它的全球设计传播环节，即它的全球市场紧密相联。全球市场的营销网络为它们赢取巨额回报和巨大的社会效应。他们会筛选那些世界各地具有影响力的顶级城市，作为自己的首战对象；各种媒体，如平面海报、影视广告、时尚杂志、权威报刊、车体流动广告等纷纷登场，交叉宣传，富有立体化。在发行阶段，高新技术以更少的成本、更快的速度、更便捷的方式送达消费者，保证了产品大面积的即时共享。这种方式更多地应用于出版、广播、影视、软件、网络信息服务等。在营销传播后期，对创意产品的分布时间和地点、时段、时机等，控制的更加严格。而那些相对弱势的创意产品，则会避其锋芒，另选时机，如《阿凡达》上映期间就出现这种情形。软件研发、影视拍摄、演讲、发布会、剧院或电影院首映都具有上述特征。

这种策略，只有那些跨国公司和大型企业才能够承担得起巨额宣传费用。对于那些小成本电影或者个体创意阶层来说，就没有那么幸运了。不过，他们仍然有道可循，关键一点是抓住社会热点问题与重点事件。在电影界，当导演在极致追求视觉盛宴时，《无极》、《夜宴》、《满城尽带黄金甲》等作品遭遇低成本电影《一个馒头引发的血案》、《疯狂的石头》、《唐山大地震》，结果引发票房和社会效应的"大地震"，两者之间形成鲜明对比。后者抓住社会热点问题，特别是关注"人的本真存在"，草根文化、平民形象重新得到阐释。《唐山大地震》运用的是大事件策略，并且是双大事件，一个是汶川地震，一个是纪念唐山大地震。当中国媒体在不断报道汶川地震中的死难者的时候，已经无形之中为该影片营造了社会舆论，很容易博得大众的同情。冯小刚选择反映的时机也恰到好处，不可重复。

三、《阿凡达》的成功

技术优势结合资本投入获取巨额商业利润，是当今数字技术与电影联姻的深层原因。电影数字技术与资本结合在一起的时候，就不仅仅是一门技术，而成为一种商业，一种社会文化产业。《阿凡达》是利用动画、虚拟摄像、动捕等技术合成的影片。它们在动作、角色、肌理、环境、时空等各方面达到超真实，而场景、角色、服饰等各方面则再现了斯堪地纳维亚半岛的神话故事［如冰岛的《天神之言》和《安扎尔斯传奇》（Njáls sara）、瑞典的《英灵格传奇》（Ynglinga sara）等］及潘多拉星球的

景观奇观。《阿凡达》的成功在技术上做了如下努力：

（1）在众多团队合作：其中20多位语言学家、物种学家保证了片中梵语的纯正性及原始生物的科学性，48个企业从技术上保证了创意的实现。

（2）概念艺术的设计：在导演的带领下，将自己的概念意图传递给众多的概念艺术设计师。设计师则参照了生物学家提供的科学依据，艺术与科学完美结合。片中人物、植物、昆虫等虽然数量居多但无雷同，艺术气势雄浑有力而无后天不足之感。

（3）细节：众多昆虫穿梭整个画面故事场景，给人以灵性的启迪。

（4）过程：草图—建模—低分辨率渲染—高分辨率渲染—渲染合成。由于片中灯光、人物、植物、昆虫等数量居多，虚拟灯光成像后拼贴。

（5）成熟的技术：虚拟成像与动作捕捉相结合，在演员的脸部前方安装一个小的摄像机，通过动态捕捉摄像机，进行动作及表情捕捉，实现了真实拍摄从模型到真实人物的转变。卡梅隆与众多公司实验改进的虚拟成像摄像机没有镜头，它能够即时地成像，演员的虚拟空间表演与三维动画场景直接合成，即时渲染。

（6）精确的计算：设定潘多拉星球的灯光通用系统，根据位置、材质、阳光进行精确计算，保证了影片光影的真实性。拍摄中在剧中场景位置，还放置了一个高反射率的金属球，作为辅助映射计算。

（7）强烈的对比：鲜活弱小的生命躯体撞击冷漠强大的钢铁机械激起人们内心正义对贪婪的强烈批判。影片即表现了对地球的忧虑、人类的贪婪，也表现了人们对于生命的蔑视、对于情感的期望等。

但是，《阿凡达》的成功更在于其叙事意义上——良知、怜悯、善与恶的冲突上。《北海的诅咒》与《阿凡达》的表达完全不同，《北海的诅咒》更多的是渲染了性、暴力、乱伦，历史只是这些奇观景像的时间借口。在这样持久审美情趣庸俗化的视觉文化影响下，我们的审美情趣会受到削弱。审美情趣不单是指我们喜欢什么，而是指我们怎样运用我们所喜欢的。德国哲学家威尔士所说："在媒介时代，我们从视觉形象中接受的刺激越是丰富，越是强烈，我们对这些视觉形象的感知越是麻木和无动于衷。"在这种注意力经济生存法则的前提下，艺术成为附庸。

《阿凡达》影片的叙事意义在于深刻探讨了人性复杂欲望的内部黑洞，也反映了外部人类生存环境的危机，在内部结构与时空经验的共性时态中表达了人类欲望层次的空间存在意义。"其出发点依然在对于人类思维哲学层面的思考（周星："后技术时代的艺术"国际会议发言）！"科学、技术、艺术就是这样被完美结合起来的。也许

有的学者会批判《阿凡达》故事结构过于模式化，好莱坞影视作为一种文化工业，自然避免不了其市场营销的商业属性。尽管这是发生远在乌托邦时代的"潘多拉星球"，其实就是我们身边的物欲、情欲、权欲等自私表现。

反思现代国内动画创作，精确计算、科学依据、文化意义都是缺少关注的，我们依靠的仅仅是设计师在电脑前枯竭的想象。因此，艺术教育仍然任重道远。艺术创意首先是文化创意，其次才是技术创意。艺术创意产业的核心竞争力关键是人才，目前高校艺术培养往往重技术轻文化，结果培养出来的艺术生在进行大的艺术创意时，往往前天有余，后天不足，虎头蛇尾，在影片开始几分钟时气势磅礴，昙花一现后，江郎才尽，弊端倍出；或是人物表情生硬，没有生命感；或是人物形象雷同，抄袭形象严重；或是生活体验不足，意义表达流于形式；或是细节微调不够严谨，机械般地运动；或是银幕内拼命幽默逗乐，可银幕外的观众怎么也乐不起来……不一而足。

一部优秀的动漫影片，需要强大的团队合作，在正常九十分钟的时间范围内，要想从整体上把握好艺术氛围，需要创造者具有深厚的艺术创造力及很高的文化素养，包括耐心、细心、毅力等。因此，中国艺术教育在新时代全球化语境下、在国外强大资本运作下、在强大技术支持下，面临深刻危机，中国艺术教育应该抓住新的契机，重新调整艺术教育思路，培养具有民族特色的文化艺术传承者。

四、目标与品牌

当代艺术必须产业化运作才能进入市场。在艺术市场中，首先是进行艺术市场的策划，其中不乏充满智慧的系列策划。当然也不乏恶意炒作，本文不考虑那些恶意炒作的策划，这有悖社会公德。"策划"是有预谋、有目的性、理性的市场活动。创意目标分为艺术创意目标、艺术创意产业短期目标和艺术创意产业长期目标三种。艺术创意的目标是在既定的时间和空间范围内，运用艺术与设计语言，通过对空间、体积、形象、韵律、机理、材料、声光电等物质媒介和非物质媒介精心创造，使其产生独特的艺术效果，不仅含有解释创意的主题，并使观众能参与其中，达到完美沟通的目的。

艺术创意产业的短期目标是建构艺术创意产业的管理体系目标，以及在一个特定时期内，对于某个特定受众所要完成的传播任务和所要达到的销售额度。管理体系目标主要包括：

1. 市场化的运作形式；

2. 达到一定的数量规模；

3. 与资金投入有密切关系；

4. 以营利为目的。

销售额度可根据如下几个因素综合分析：

1. 最常用的方法：全年销售额的一个固定百分比；

2. 按照往年预算，根据通胀率调整；

3. 与竞争对手持平或超前；

4. 直觉判断（感觉及经验）；

5. 根据往年的利润；

6. 根据目前经营量力而行；

7. 以顾客的成本需要做计算；

8. 以市场份额为预算依据；

9. 以每一项目为预算基础，根据目标投放；

10. 将市场数据模式化（Modeling），数据及时更新。

—— 摘自《实力媒体》

艺术创意产业的长期目标是在消费者心中占据一定的、稳定的位置，成为忠实消费者，建立良好的品牌形象，具有广泛的美誉度和知名度。而长期目标任务之一就是品牌建设。品牌代表着产业组织向消费者长期提供一组特定的特点、利益和服务。美国市场营销协会对品牌的定义是：品牌是一种名称、术语、标记、符号或设计，或是它们的组合运用，其目的是借以辨认某销售者的产品或服务，并使竞争对手的产品和服务区别开来。品牌传达了质量的保证，是一个更为复杂的符号标志。品牌的6层含义：

属性：特定的属性；

利益：功能和情感利益；

价值：体现着某些价值；

文化：象征着一定的文化；

个性：代表了一定的个性；

使用者：表明了一定的消费人群。

达米安·赫斯特的天价鲨鱼标本在当时远远超过任何一个在世艺术家——如小嘉士伯·约翰（Jasper Johns）、格哈德·里希特（Gerhard Richter）、罗伯特·劳森

伯格、卢西恩·弗洛伊德（Lucian Freud）鲨鱼的价格。那么具体是什么原因让这条鲨鱼能够成就1200万美元，或者说，艺术家及艺术市场是怎样运作达到这种效果的呢？诺亚·霍洛维茨在《交易的艺术：当代艺术在全球金融市场》①中谈到，艺术世界的传统界限已经倒塌，艺术在今天被定义为金钱关系是前所未有的。艺术家的作品价格都被驱赶到了前所未有的高度，艺术家现在比以往任何时候都更具有战略性。如何推进自己的职业生涯，就不能够再是简单的艺术，而是包装、销售和它的品牌。

对于艺术家达米安·赫斯特来说，他创造性地将鲨鱼标本命名为"The Physical Impossibility of Death in the mind of someone living"（《在活人思想中不可能的物理性死亡》，又译《生者对死者无动于衷》），借以表达他对生命和死亡的看法。达米安·赫斯特说，"我喜欢用一个东西来传达一种感觉。鲨鱼是很吓人的，它的体型比你大，而且你对这个环境很陌生。它似死亦生，似生亦死。"其次达米安·赫斯特将价格定的过于离谱，可以吸引舆论关注和媒体报道，梳理品牌形象，从而获得天价回报。唐·汤普森在文中更引证品牌在艺术界中所扮演的决定性角色，在许多方面与时尚精品界有异曲同工之妙："为什么还有人考虑要买这个昂贵的鲨鱼？其中一部分回答道，在现代艺术世界中，品牌形象能够超越许多理性判断，这里涉及很多的品牌。"②达米安·赫斯特本人也坚持认为，创造名牌是生命中重要之事。我们所存在的世界就是这么回事。

唐·汤普森认为，昂贵的艺术品是超级富人证明身份的商品，表明他是那个群体的成员，比一般的富人更加优越。简单来说，艺术品是一个人财富、地位、品位的象征。这个观点也不是什么新鲜事情，这点在很多艺术史研究中会经常提到，如理查德·詹金斯在《罗马的遗产》中谈道："但其收藏从本质上说与文艺复兴以来的绝大多数收藏家是一致的——追求虚荣，期望为自己的权利、地位和财富找到一种可以看见的、永久的表达方式，间或还掺杂着不同程度的、思乡病式的浪漫主义成分。"③考察现代艺术市场，一个有见地的结论是，艺术市场，尤其是现代艺术作为品牌驱动是任何其他高端奢侈品市场所不及的。这些要求不是个别艺术家单枪匹马所能及的，必须借助艺术市场成熟、有序的运作程序或机制来发挥作用，才能够在艺术市场中达到这种水准。

① Noah Horowitz, *Art of the Deal: Contemporary Art in a Global Financial Market*.Princeton University Press, First Edition edition (January 3, 2011).

② Don Thompson, *The $12 Million Stuffed Shark: The Curious Economics of Contemporary Art*.Palgrave Macmillan; 1 edition (April 13, 2010)：2.

③ （英）理查德·詹金斯. 罗马的遗产[M]. 晏绍祥等译. 上海：上海人民出版社，2002：395.

第四节 ｜ 创意传播的原则

一、系统性原则

社会过程实际上是一个不可分割的整体，生产是由物质客体的物质属性和自然过程所决定的。现代艺术创意策划是一个系统工程，它将各个子系统经过协调与统一围绕一个明确的目标，使产业活动得到最佳的效果。这些系统可划分为市场系统、（产品）视觉系统、（产品内部）操作/运转系统、后期产品处理体系。只有统筹安排好这四个系统，才可以称之为完整的系统。这些因素包括形式问题、材料施工问题、产业管理问题，其中包括乐队、酒会、模特、接待、运输、搭建、宣传/传播、消防问题。

英国工业设计委员会顾问彼得·汤姆逊曾提出工业设计的五项原则，其中提到完整性原则：一件物品不能只是局部好看、好用，而必须具有完整性；综合原则：要充分了解市场、消费、人的需求、工业技术等因素，综合考虑，在设计中加以体现，使设计真正成为一项系统的工程。这两点也是对系统原则的阐述。

二、持久性原则

无论是纯艺术家还是设计师、造型师等，艺术创意产业的品牌建设需要他们具有持久的艺术创造力。一个品牌的建设至少需要十年，因此，这对创意设计师和营销团队、企业组织提出了严格要求。

同样在电影产业中，无论是作家、导演、叙事意义、艺术感染力、音响、视觉特效、场景设计，这种要求也是非常苛刻的。一部优秀的影片，可能需要多年甚至是十多年的磨炼、拍摄、虚拟设计、剪辑才能完成。在2012年的音乐产业——《中国好声音》中，完全可以看到参赛歌手是否具有持久性的表演天分。比赛前期，各位歌手都如日中天、势不可挡，后期表现才能和感染力不断下降，《中国好声音》演变为《中国好故事》的辛酸泪版本。这表明，作为超级明星，必须在市场中占据持续影响力和感染力。

艺术效果成功与否，关键是在于制造一种"场"的幻觉，让观众忘记屏幕与眼睛观看的距离，主观心理运动与客观外景运动合二为一，融入影片场景中去，达到情景交融的境地。康德认为，空间是人类"外经验"形式，时间是人类"内经验"形式，"场"就是这种时空经验组合后的亲身真实体验。虽然现在3D技术已经解决空间"外经验"形式这个问题，但是关键的时间"内经验"形式却是依靠表演来捕获观众的心

灵。人性、情感、净化等仍然是影视艺术的意义所在，"场"域强调的是观众与人物之间在"内经验"与"外经验"上强烈的内心交流。当影片让观众忘记屏幕这层薄薄的物质而获得与舞台戏剧般互动的空间体验时，"场"域就产生了。让公众产生认同感，"其中最核心的问题，电影通过对观众心理的有效控制，能够把外在于银幕的观众转换为内在于影片的、与观众'同形同体'的主体。"①

同样地在纯艺术领域，也存在这种持久性的严酷考验。凯夫斯通过对芝加哥艺术学院的美术生做过调查，并邀请局内人士和界外人士对他们的作品进行评价。第一次测试发现，界外人士倾向于将作品的美感等同于作品的技艺水平，而专业人士却把美感和原创性等同起来。五六年后又进行了一次评比，结果发现，最终的成功与在绘画测试阶段中所表现的问题解决能力、学校专业课的成绩以及认知原创性的考试得分成正比。总之，成功主要取决于是否能够用新的方法将所面临的任务与潜意识中深层次的感知相联系。在他们走出校门之后，还要面临着重重筛选，如作家和经纪人，编辑及出版商的筛选，通俗歌手与唱片公司与音像公司的筛选，画家和画商、策展人、博物馆的筛选等。持续性要求创意具有一定的历史文脉连续性、产业链的持续性、生态环境的持续性。

三、原创性原则

艺术的原创性指的是完全由个人产生的，没有雷同或复制他人的创意，以及根据此创意实施的各种实践性活动，是区别于其他风格或活动的根本性标志，也是创意产业发展的原始动力。这种原创性的、不可复制性，是创意活动及其成果成为知识产权的根本原因。在知识产权保护范围内，创意过程和成果可以被产业化生产和制作，否则就是侵权和盗版。这种原创性本身就是一种创造活动，是突破惯例思维、传统生产方式、组织方式，创造和运用全新的思维观念、科技知识、方式方法、工艺设计。正是依靠个人的原创性创意，来推动创意的社会化、普遍化，转化为一种无限上升式的循环运动，来推动社会进步和发展。

创意产业对艺术的原创性提出越来越高的要求，具有持久性的创造力，是决定创意产业能否深度发展，形成良性循环的产业链的重要要素，否则，要么是中途夭折，要么是侵权盗版。目前我国动漫产业人才普遍存在这种后劲不足的现象，一种情况

① （美）惠勒·温斯顿·狄克逊. 电影完蛋的25个理由[J]. 世界电影，2004：150.

是，很多动漫形象与日韩动漫形象非常接近，严格意义上来讲已经属于侵权抄袭；另一种情况是，在影片初期原创性十足，但是，一刻钟之后的艺术原创性大打折扣，更不用说在完成这一动画片之后再继续从事其他影片的创作了。一位画商说过，他一年会从大约一千多名的画家作品图片中选出50个人的作品，在走访完他们的画室之后，他只会展出5个人的作品，而能够长期建立合作关系的画家可能只有一人。画商约翰·韦伯这样说过："我对那些没有后劲的画家不感兴趣……画商必须能够判断这个人成名之后在艺术道路上还能走多远。"另外，一些有影响的现代美术馆通常不会接纳新画家的作品，一些画商认为，大多数画家至少需要10年时间来完善自己的创作技能。这个时间规定是科学的，从中国传统书法和绘画艺术来看，要练好基本功、笔画富有骨力、达到"气韵生动"的境界，至少需要10年，甚至需要30年、50年；从西方艺术学科教育来看，艺术本科学期预备也至少需要3年，连同本科4年，毕业后3年会成为艺术商后备人才，这已经是运气非常好的了。可见，艺术在创意产业中的淘汰率极高，优胜率仅为1/1000，甚至更低，在每年大批毕业的艺术生中，能够获得成功的艺术家毕竟寥寥无几。

四、真实性原则

无论是何种产品，包括后期的广告宣传设计，都必须提供一个真实、有效、独特的卖点。这个独特的卖点（USP）可能是功能的、形式的、思想的、观念的、体验的、材料的、使用习惯的改良，或是某一技术的突破……，这些必须是真实有效的。在一个信息泛滥、工作生活节奏加快的时代，真实性尤其重要。消费者除了大宗物品消费外，很少会花时间去货比三家，逐一比较、逐一验证。消费者大多数是根据自己的经验和常识，判断同类产品的异同，做出购买决策。

从广告设计来讲，广告中必须提供有价值的、可参考的信息。可惜的是，现代广告却背负了油腔滑调、吹嘘连天的负面效应，其信用程度跌到底端。广告应该尽量避免玩弄文字机巧的嫌疑，在促销、打折、赠送的背后，有着无尽的陷阱，在"本解释权归××公司所有"的背后，消费者无法真实探明商家利润打折背后的等级和意图，这是应该避免的。

孔子主张文质彬彬、文质兼备，质胜文则野，文胜质则史。西汉刘安《淮南子·齐俗训》："治国之道……工无淫巧，其事经而不扰，其器完而不饰……不贵难得之货，不期无用之物。"即去除无所谓的多余的装饰，不虚饰无用之物，这也是一种

朴实、朴素、真实的设计原则。他在《淮南子·本经训》继续解释道："太清之始也，和顺而寂寞，质真而素朴，闲静而不燥，推移无故，在内而合乎道，出外而调于义"，提倡朴实无华、闲静不燥的社会风气，反对奢侈浪费。

从工业设计、建筑设计、时装设计、珠宝首饰等来讲，产品功能、功效、使用方法、使用年限、保修、材料、工艺、产地、品牌都必须是真实的，在欧美国家的服装标牌中，都必须注明这些信息，这是法律强制规定的，如果未能注明而造成损失，消费者可以追究法律责任。

判断真实与否的一个标准，一是是否与产品的真实性相符；二是是否符合约定俗成、常规性知识判断。所以无论是何种设计，所提供的信息必须是真实有效的。试图欺骗消费者、推卸责任，是一种愚蠢的行动。在网络舆论聚集的时代，这种危机效果尤其强烈。当央视3.15晚会以iphone5为标靶，集中攻击其售后服务的歧视性待遇时，遭遇的舆论围攻几乎是史无前例的。iphone5自有它技术优势与设计优势，也有它的欧美庞大的消费群体，所以，它在质量战略上是傲视群雄的，但是在销售策略上还是选择了不同等待遇给不同国家的消费者。

五、易懂性原则

设计师总是力图将最美的形式设计呈现给观众或者是消费者，但却忘记了功能性和使用的简易性。一个好的创意通常只强调一个主题，这个主题信息还必须简明扼要地说明有别于同类产品/服务中其他品牌的特色，或者独到之处。这个原则应该渗透在整个产业运作过程中，从创意初始阶段、产品定位、广告策划、艺术作品内涵等方面来严格要求，贯彻一致，才能够在市场中经过长期宣传，达到艺术创意产业的各个目标。

美国设计心理学家唐纳德·诺曼描述了我们日常生活中常常因不懂新设计操作程序或者功能设计不便而遭遇的尴尬情境，埋怨自己太笨。但是，研究表明："他们多是在操作那些构思和设计都很糟糕的产品时，才会出现错误。"纽曼是采用一种消费者、旁观者的角度来审视、反思现代设计的诸多弊端，从而提出了相应的设计原则。可以归纳如下：

1. 概念模型：要想明白某种物品的使用方法，我们必须知道该物品工作原理的概念模型。这是设计的前提，至关重要。

2. 反馈：显示操作的结果也是设计中的一个重要方面。如果没有反馈，用户便

总会琢磨自己的操作是否产生了预期效果，或导致操作不当，造成不利后果。因此，反馈在设计中至关重要。

3. 限制因素：要想使物品用起来很方便，几乎不出差错，最牢靠的方法是让该物品不具备其他功能，从而限制用户的选择范围。或是设计出只有一种插入方式，或是不论怎么插都能正常工作的插件。设计时未考虑限制因素，是在产品上附加警告信息和使用说明的原因之一。或者是设计图标放在不显眼的地方。一条经验：当物品上必须贴有使用说明时，诸如"由此推"、"由此插入"、"请事先切断电源"，就表明该物品的设计很糟糕。

4. 预设用途：优秀的设计人员总是设法突出准确的操作方法，同时将不正确的操作隐匿在用户的视线之外。

5. 观察力：学会观察自己和别人，使自己成为批评产品设计的人，而且还在解释改善设计的方法。①

这是工业设计中的易懂性原则，在其他类艺术设计中，如视觉传达设计、舞台美术设计、影视剧场景或剧情设计、雕塑设计、公共艺术设计等，也应该遵循这个原则。当然，艺术家有无数种理由来解释其艺术作品中意义是如何的深奥、睿智、自我、独创……，但是，就答案而言，仍然需要遵循易懂性原则。

六、适度性原则

设计既是有限的，也是无限的。有限的资源是指材料、能源等，无限的资源是指设计师的智慧。人的欲望是无限的，也是有限的。人的无限欲望在于满足某一需求后迅速转入下一个欲望需求中，人的有限欲望是因为人的精力、财力、生理机能都是有限度的。因此，要考虑人与产品、人与自然及产品之间的相互关系，努力创造更加美好的空间。

设计师的创意是无限的，但是，针对特定的设计，其最终结果是有限的。以现代科学水平、技术水平、材料水平来设计，在一定历史阶段都是有限的。设计的任务是要根据不同功能和人类需求，确定产品的结构、材料、造型、色彩、工艺等的形式规律，以构成物质生产领域的功能显示和审美因素，生产出既有使用价值又有审美价值的产品。因此，设计应适可而止，达到基本目标后，就基本上完成了设计任务。

① （美）唐纳德·诺曼. 设计心理学[M]. 梅琼译. 北京：中信出版社，2003：序.

设计的目的和核心，是购买和使用这些产品的人。设计的着眼点和依据，是现代人的消费水平、审美水平。胡佛委员会的《当前经济形势报告》中声称："本次调查已经毫无疑义地证明了理论上就已经长期认为是正确的事实。即，需求几乎是不可能满足的；一个需求满足之后另一个需求就会紧接着出现。本报告的结论就是，在经济上我们有无比广阔的发展空间。一旦得到满足，新的需求永远会被更新的需求所取代。"正是这种需求不断刺激着经济的发展。

但是，刘易斯芒福德对资本主义这种贪得无厌的需求进行了无情的评判。首先，生命的需求必然是有限的。正如一个有机生物体不会超过物种自身的限度，而且这个界限往往还位于比较确定的范围内，生命的某个机能也不可能需要无限的放纵来满足，人体每天需要的热量就是一定的卡路里。其次，某种刺激和兴趣所带来的快乐并不会随着刺激强度的递增而递增。即便是花样百出，超过一定界限也终有厌倦的时候。有各种各样的产品其功能却极其相似，就如同饮食中的食物的多种多样一样。这是一个有用的安全因素。但这并不能改变人一定会有需求和欲望这一基本事实。

七、灵活性原则

没有任何的设计是完美无缺的，即使是最科学的预测也不排除突发事件的出现，比如天气状况、人流、人员健康、爆破、温度、机器失灵等。因此，设计必须有一定灵活性，需要有后备补充计划。彼得·汤姆逊也强调这种变化原则：一切都是处在不断的变化中，人的需求欲望也不例外，设计就要充分掌握人的不断变化的需求信息，并通过设计来不断地满足这种需求。软件工程和建模大师Peter Coad认为，一个好的系统设计应该具备如下三个性质：

- 可扩展性（Extensibility）；
- 灵活性（Flexibility）；
- 可插入性（Pluggability）。

这种设计思想就体现了灵活性原则。灵活性原则是为商家做缓冲准备，也为消费者提供了多样性选择机会。灵活性原则为消费者提供了多样性选择机会。消费者可以根据自己的喜好来选择，这增加了他（她）们的玩味和乐趣，也成为他（她）们茶余饭后所津津乐道的话题。我国古代造物设计思想中，"观物取辩"、"随地所宜"也是这种原则的体现。"随地所宜"出自《王桢农书·农器图谱》："创造者随地所宜，偶假其形而取便于用也。"

第五节 | 艺术产业链的形成与拓展

一、日常生活途径

产业链是指由行业上、中、下游的企业，建立的经济利益相连、业务关系紧密的链式结构体系，关键在于链上各企业的相关联系。传统工业产业链的上游主要包括提供原材料和零部件制造和生产的行业。下游产业是指最终为消费者提供产品的加工业。中游产业是相对于上游和下游而言的。世界各国的工业化进程表明，下游产业中的机械工业部门的发展是一国经济发展最强有力的支柱，代表着一国产业结构高级化的基本趋势。[①]可见，传统产业链仍然是建立在工业技术基础上的。

艺术创意产业的上游是指在整个创意产业的链条中处在开端的构思、设计、研发、创作等活动的产业环节。自包豪斯开辟设计生活以来，艺术越来越多地进入普通百姓家。设计领域包括建筑、工业设计、时装、平面，涉及日常生活衣食住行的方方面面，极大地满足了消费者对"舒适"和"个性"的追求，成为联系艺术和生活的桥梁，即艺术——设计——生活。这就是新加坡提出《设计新加坡》的原因——在产品、概念和服务设计方面的全球文化和商业中心；也是中国台湾将"创意生活"列为创意产业行列，以促进全民美学素养的原因。中国台湾将创意产业定义为"源自创意或文化积累，透过智慧财产之形成及运用，具有创造财富与就业机会之潜力，并促进全民美学素养，使国民生活环境提升之行业"，包括视觉艺术产业、音乐及表演艺术产业、文化资产应用及展演设施产业、工艺产业、电影产业、广播电视产业、出版产业、广告产业、产品设计产业、视觉传达设计产业、设计品牌时尚产业、建筑设计产业、数字内容产业、创意生活产业、流行音乐即文化内容产业、其他经中央主管机关指定之产业，共16项。这几乎涵盖了日常生活中对物质消费和精神消费的全部。

2008年4月，联合国贸发会议（UNCTAD）和联合国开发计划署（UNDP）南南合作共同发布了《2008创意经济报告》，该报告显示，我国最大宗的出口创意产品是"设计"类产品，包括室内用品、绘图、首饰、玩具、时尚饰件等5类。2005年出口470亿美元，占我国创意出口额76%，占全球市场21.58%，如果加上香港地区则达689亿美元，占全球市场30%以上。

联合国贸发会议报告认为，设计类的创意产品是人类将创意内容、文化价值和市

① 杨丽波. 财政新概念[M]. 辽宁人民出版社，2005. 07.

场目标结合在一切的知识经济活动，对经济和社会发展有着重大的溢出效应，发展中国家设计师将少数民族的原始物件与各种各样的时尚设计结合，正在积极拓展世界市场。

二、功能拓展

熊彼特认为，不论如何，把一定数量的生产手段从它们原先的用途中抽取出来，用以实现一种新的组合，例如生产一种新商品，或以一种更好的方法生产某种已有的商品，就是一种创新。瑞士军刀给我们的启示是：功能可以不断追加，在传统实用刀具功能的基础上，又紧随时尚和时代要求，追加了现代U盘储存功能。影响产业功能的改变与增加较大的是现代信息技术，它是建立在微电子学和计算机技术基础上的信息处理技术，一般把计算机技术、通信技术和传感技术称为信息技术的三大支柱。借助这些技术，电视向电视互联网、电视图书馆、电视剧院、电视报刊、电视咨询、电视购物等领域发展。目前，手机的文化传承与传播功能开发尚处于初级阶段。手机在解决基本通讯功能后，其发展就是一个连续不断追加功能的过程，短信、摄像、MP3、视频、彩铃、手机电视、手机邮箱、手机定位、上网等功能，开发商几乎想要将所有功能都塞进手机这个小载体中去，现在手机基本上具备了电脑的一切功能。当手机与各种终端机器联系在一起的时候，日常生活和社会生活就会都集中在手机上，逐渐成为满足生活、娱乐、商务、咨询需求的终端，如通过手机打开空调、热水器、接受E-Mail通知、刷卡消费……，手机在21世纪将扮演一个必不可少的角色。从现在状况来看，手机功能拓展还卡在网络的速度、便捷等技术特性上，在解决技术瓶颈后，还应该开发面对特定人群的个性化、小众化、适合手机阅读的格式和样式。

新兴媒体促使原有产品功能转换，这些功能开发潜力无限，可以无限延伸下去，创意产业结构也不断升级。在出版产业中，读物除了通常借助视觉外，如今还开发出有声读物、香味读物、触摸读物等，这些丰富了文本出版产业的功能。在游戏中，功能不断扩张，难度不断升级，挑战玩家的极限。玩家也在这个虚拟的征服过程中，获得超越现实之外的极大的成就感。这种心理，正是游戏产业不断发展壮大的原因。

微视频、BBS论坛、博客、微博、微信等，构成网络新人类的文化生活中最重要的元素。影视、音乐等艺术创作已经不再具象于专业人士，而向大众流向。YouTube、FaceBook是设立在美国的一个视频分享网站，这两个网站的成功之道在于深谙现代网民的心态——渴望的不是"看"，而是"被看"、被关注，他们的上网

动机可能不是去看一部大牌明星演的电影，通过各种伎俩去制造这种注意热点，换取无数的网友们欣赏、评论。因此，这些网站通过分享和交互来获取点击量和观众的参与，这些网站内容广泛，形态多样，涵盖小电影、记录短片、DV短片、视频剪辑、广告片段等视频短片，一系列事件都是通过微视频网站传播的。

三、材料拓展

德国经济学家熊彼特认为，生产意味着把我们所能支配的原材料和力量组合起来。生产其他的东西，或者用不同的方法生产相同的东西，意味着以不同的方式把这些原材料和力量组合起来。只要是当"新组合"最终可能通过小步骤的不断调整从旧组合中产生的时候，那就肯定有变化。[①]现在世界上有传统材料几十万种，新材料以每年5%速度增长，这些新增材料为产业延伸提供了广阔的市场空间。现代新材料包括金属材料、陶瓷及无机非金属材料、有机高分子材料、复合材料、超导材料、电子材料、光电子材料等。生物技术也称为生物工程，是将生物体本身的某种功能运用到其他技术领域，生产出可以直接或间接为人类所利用的产品的技术。在时装设计产业中，除了依靠设计师的设计理念外，对于舒适、柔软、宽松、透气、柔滑或防滑、防水、减轻空气阻力等方面，要求越来越高，特别是在国际体育比赛或国际高级时装周发布会上。Lai MAN及其组员设计的红色"毛毛虫"椅子，是一张富有弹性的椅子，适合不同坐姿的人，特别是那些有生活品位的年轻人。舒适被理解为能够为消费者设计出不同的多种选择。

工业产品中，其他任何功能不变，仅仅改变材料，也会赢取一定消费者的喜欢而获得市场，比如，传统椅子是木材质，现代材料可以使用钢材、塑材、纸张等。不同的材质具有不同的文化属性，给人不同的感觉，木材的温性、钢材的冷性、文化石上变化莫测的水墨属性、透明材料所隐喻的透明感和公开性、枯藤枝条所象征的生命的张力、水的柔性……邱紫华在《东方美学史》中认为东方文化的特征是：（1）在物我不分的主客体统一的基础上论美；（2）在人与物、人与人的相互作用中，相互转化等关系中获取审美情感；（3）人与事物之间的生命形体的形体转化和替换，是对生命永恒性的赞美和信仰。[②]这是改变材料最根本的原因，而不能仅仅从降低成本来考虑。

① [美]约瑟夫·熊彼特. 经济发展理论[M]. 何畏译. 北京：商务印书馆，2011：32.
② 邱紫华. 东方美学史[M]. 北京：商务印书馆，2003：342.

从材料的根本需要解决两大任务：（1）减少产品及其用后物品对自然环境的污染，（2）在产品设计中树立并传播健康、绿色、安全的人伦观念，营造积极向上、健康有序的人文生态环境。创意时代的艺术设计是以高品质的思想性、精神性、创造性来增加产业链的竞争力，而不是仅仅依靠增加产业规模、增加数量、过度包装、虚化包装设计取胜。创意时代对材料的绿色、低碳要求，回应了人类在生命伦理层面的要求，在自然的环境中重新体验生命的意义和价值。阿拉伯哲理诗人纪伯伦曾说过："我们活着只是为了发现美。其他一切都是为了等待。"当我们背离这种方向时，美与等待都将不再存在。创意绿色低碳材料的研发与设计也是为了发现美、等待美而努力。

四、生产流程的改变

技术的发展，可以强化社会分工，也可以削减部分分工，如机器替代人工服务；既可以合并某些生产工序，也可以凸显某种生产工序，如技术竞争获得社会平均竞争水平后，某些工序成为特殊保护对象，比如宣纸制造。在创意产品的生产技术中，可以简单分为视觉成像技术与视觉还原技术、印刷技术、信息技术、其他工业生产技术等几类。在目前技术条件下，实现传统出版与数字出版对接的载体，可分为数码产品、无线移动和有线网络。数码产品中有电子阅览器（电子书），采用电子墨水新技术，目前有亚马逊的Kindle、索尼等，通过有偿下载赢利；在视听类节目数码产品中有MP4、MP5等，苹果公司的Ipod系列堪称典范；另外还可以通过数码产品开发辅助产品市场。在与印刷相关的创意产业中，MPR是一种依靠特殊的二维码为关联，将多种媒体数字技术与印刷出版物相结合（Multimedia Print）通过阅读器（Reader），将出版物对应的电子媒体文件表达出来的技术。

机械化生产带来的效益是产业组织所津津乐道的，但是，随着机械化生产的普及，经过200多年的工业化大规模、大批量的标准化生产，当"技术变得越来越内容贫乏"的时候，人们开始厌倦这种生产流程，尤其是在工业制造、家居制造、日常用品方面。这在一定程度上产生了回归自然、崇尚手工艺的趋势。人们怀念那些手工艺与机械化生产紧密结合的风格，或者是纯手工制作产品。刘易斯·芒福德认为，自动化生产带来了标准化、大批量生产和个人默默无闻的特点；而业余爱好者的劳动就是对这些特点的纠正和补充。同时也是为机械化生产进行预备性教育所不可缺少的手段。

五、使用习惯的培养与改变

正如任何其他产品一样，艺术创意产业不仅生产物质需要，而且生产物质需要的艺术品，并且创造了向往艺术并能欣赏它的美的公众。艺术创意产业作为精神力量对社会的发展具有深刻影响，影响人们的交往行为和方式，塑造不同的生活方式和使用习惯。艺术借助技术，创造出来的产品能够改变人们的一些习惯或惯例，如阅读习惯、支付习惯、购物习惯、健身运动习惯、服务习惯等。P2P（点对点，对等联网）如今已经衍生为一种标志性技术，P2P简单讲就是直接将人们联系起来，让人们通过互联网直接交互，真正消除中间商。它使网民直接连接到其他用户的计算机来交换文件，而不是像过去那样连接到共享服务器去浏览与下载。而这正是Web2.0的精髓，同时也是"新媒体"的根本价值所在。就目前互联网而言，只有P2P可以真正做到"非网络中心化"和"非门户化"，网民是真正的权利拥有者。在互联网的影响下，使用习惯产生了巨大变化（表4-3）。

<div align="center">2009年12月～2010年6月各类网络应用使用率及排名变化[①]　　表4-3</div>

类型	应用	2009年12月使用率（%）	2010年6月使用率（%）	用户增长率（%）	2010年6月排名
网络娱乐	网络音乐	83.7	83.5	8.0	1
	网络游戏	68.9	70.5	11.9	5
	网络视频	62.6	63.2	10.4	6
	网络文学	42.3	44.8	15.7	10
信息获取	网络新闻	80.1	78.5	7.2	2
	搜索引擎	73.3	76.3	13.9	3
交流沟通	即时通信	70.9	72.4	11.7	4
	博客应用	57.7	55.1	4.5	8
	电子邮件	56.8	56.5	8.9	7
	社交网站	45.8	50.1	19.6	9
	论坛/bbs	30.5	31.5	13.1	12
商务交易	网络购物	28.1	33.8	31.4	11
	网上银行	24.5	29.1	29.9	14
	网上支付	24.5	30.5	36.2	13
	网络炒股	14.8	15.0	11.0	15
	旅行预定	7.9	8.6	19.4	16

① 赵子忠，徐琦.2010年中国数字内容产业发展报告//2011年中国文化产业发展报告[C]. 张晓林，胡惠林，章建刚主编. 北京：社会科学文献出版社，2011：152.

麦克卢汉还研究了不同媒介对我们生活习惯、思维模式、交流方式等方面的影响（表4-4）：①

<div align="center">印刷文字与电子媒介的区别　　　　　　　　表4-4</div>

印刷文字	电子媒介
视觉的/visual	触觉的/tactile
精心创作的/composition	即兴创作/improvisation
完全的/comple	不完全的/incomplete
中心/center	边沿/margin
连续/continuous	非连续的/discontinuous
文字型的人/Typographic man	图像型的人/Graphic man

在这种习惯改变的趋势下，各大终端商也在抓紧时机，增加功能，借助习惯，占领市场，增加销售额，扩展产业链。

传统纸质期刊业向新媒体扩展的过程中，由于网络阅读平台具有内容集成性、服务多样性等特点，目前成为期刊网络传播的主要营销渠道。产业链从纸质报刊发展到网络发行、手机杂志、全球环保、CTP印刷，即从计算机到印版的技术，其中没有了传统印刷中的胶片。在印刷产业、纸质期刊业中，实现了传统出版与数字出版对接的载体，产业链可分为数码产品、无线移动和有线网络。自2010年以iPad为代表的平板电脑、电子阅读器热卖后，电子期刊的下载量猛增，高达60万本，平均每个客户端下载近30本。数码产品中有电子阅览器（电子书），采用电子墨水新技术，目前有亚马逊的Kindle、索尼等，通过有偿下载赢利；在视听类节目数码产品中有MP4、MP5等。苹果公司的Ipod系列堪称典范，通过数码产品开发辅助产品市场。面对特定人群使用习惯开发创意产品，满足他们对个性化、小众化的需求，成为创意产业竞争的深层心理影响因素。海尔在全球建立了8个综合研发中心，所有产品都是以用户个性化、小众化需求为研发资源，这正是海尔取胜的关键。

在电视电信领域，各经营商不断改变使用习惯，取得成功，其中一个核心思想，就是将传统实体购买习惯转移到电视虚拟平台上来。他们在原有线电视仅仅用来看电视的基础上发展了电视互联网、电视图书馆、电视剧院、电视报刊、电视咨询、电视购物等领域，改变了各种的使用习惯和消费习惯。

① （加）马歇尔·麦克卢汉. 理解媒介——论人的延伸[M]. 北京：商务印书馆，2000：8-9.

六、增加附加值

现代艺术创意产品既有现代工业产品业时尚文化商品，也有体验性服务，生产不仅产生了消费对象，而且产生了消费的方式。现代艺术创意产品蕴藏着一定的设计理念和生活方式，不断走向交往式的、情景式的、互动式的产业化运作模式。这些不同的艺术客体、载体对人所具有的审美意义和心理效能，使消费者参与到艺术创意与设计中来，带来不同的审美享受和价值趋向，创造性价值及由此所产生的审美价值始终是艺术创意产业存在于发展的基础、前提和根本。现代消费观念的转变，体现在消费者不仅仅关注产品的使用功能，而且还关注产品在美誉度、知名度等无形产品和印象的延伸上，更在乎产品的象征性意义和符合性价值，即通过装饰、欣赏、投资收藏、消费，显示消费者拥有文化素养的品位、身份、地位。艺术创意的消费是一种典型的符合价值的消费，包含着符合消费的价值。David Throsby教授确认了这种表现性价值的文化维度：符号价值——表达对象是意义的残酷，个人可以从中提取意义。在一定程度上，个体会从一个作品中提炼其意义，而存在于作品及其价值之中的符号价值也会同时传递给消费者。

增加创意产品的附加值，有三个重要选项，即艺术性、科技性和符号性价值。这三个选项具有时尚性、持久性、尖端性、前卫性、永恒性等特征，所以是艺术创意产品增值的有力保证。"诗与数学的统一"是19世纪初建筑艺术理论家所提出的最有价值的命题之一。1836年威尔比·普金发表了《对比：从14世纪和15世纪建筑与当今宏伟建筑的比较看趣味的堕落》，他视装饰主义为文化堕落的表现，企图恢复哥特式建筑的崇高。经过"色彩装饰之战"后，极少主义应运而生，在色彩上，剔除一切花哨彩色的影响，只用单纯的白色，在形式上追求纯粹主义。拉斯金认为"没有什么建筑会像简易风格的建筑这样傲慢不逊；除了有几条清晰有力的线条以外，它总是拒绝着人们的目光；这也就是说，由于它的可看之处是如此的少，因此看起来一切便是完美的、无可挑剔的了。"[①]拉斯金的思想影响了柯布西耶，他强烈反对装饰手法，在他看来，白色象征着高尚品德、纯粹的几何体是"数学抒情诗"，这就是他们的建筑的象征符号。这种象征符号后期演变为国际风格，它的流行与成功在于建筑形象背后的艺术性价值、科技性价值和符号性价值。

增加附加值的途径是比较多的，如明星、自然美景、酒吧夜景等，但大多处于背景层面，不能与产品融合在一起，形象与性质、意义不能有机统一，所以这些创意产品

① （英）理查德·韦斯顿.《材料、形式和建筑》[M]. 范肃宁等译. 北京：中国水利水电出版社，2005：72.

不会具有持久生命力，通常是昙花一现，流行过后即消逝地无影无踪。汤因比在《历史研究》中指出："艺术所表现的人与现实的关系完全不同于其他人类活动领域所确立的人与现实的关系。艺术综合了人的感知和思考，因此，无论在艺术创作中时间和空间起到了什么作用，艺术中所包含的见识的效力却会超越创作时的历史时空的暂时性和地域性。"①艺术设计最珍贵的价值是超出其时代的那部分东西的永恒性，那是永远能够被人们理解、对人们有所启示的思想和情感，甚至是某种揭示真理或自然的神秘的"真实"。所有创意产业都源自思想的表现性价值（expressive value）的商业化。思想的表现性价值包括在通俗的歌曲或吸引人的广告里——最新对莎士比亚的诠释或轿车的新设计。他们产生新的洞察、愉悦和体验。它们增加了我们的知识，刺激了我们的情绪，丰富了我们的生活。公民权（女权运动、同性恋、变性人权、国籍、民族等）开始深入到特定趣味文化群体和商品中去，起到"主流社会"之外的社会身份构建和认同的作用；而富有阶层开始"炫耀性消费"，即商品的"象征性"价值。创意产业体现出来的炫耀性、象征性、自我、体验、休闲、娱乐，代表着个性化需求的发展。

七、产业链拓展的路径

建立稳定、持久的产业链是艺术创意产业目标、保障和体现，只有形成稳定的产业链，艺术创意产业才能够继续发展。艺术如何介入创意产业中，建立稳定发展业态，拓展产业链，其路径是建立在联合国教科文组织将创意产业分类，联合国教科文组织的"文化圈"，美国采用了核心、交叉、部分、边缘产权的四分法基础上进行设计的。

联合国教科文组织将创意产业分为核心类和相关类，核心类包括A. 文化和自然遗产；B. 表演和庆祝活动；C. 视觉艺术和手工艺；D. 书籍和报刊；E. 音像和交互媒体；F. 设计和创意服务。相关类包括：G. 旅游业；H. 体育和娱乐。另外，美国采用了核心、交叉、部分、边缘产权的四分法，这个分类是根据产业在产业链中距离"创意"远近划分的。因此，将两者结合，根据艺术距离创意产业的远近（即它的属性），或者根据艺术在产业链中的地位和层次，属于核心艺术创意产业的有B类、C类和F类；交叉艺术创意产业的有E类和H类；部分类的是A类和D类；边缘部分的是G类（表4-5）。

① （英）阿诺德·汤因比. 历史研究[M]. 刘北成，郭小凌译. 上海：上海人民出版社，2001：40.

文化领域						相关领域	
A. 文化和自然遗产 ——博物馆（包括虚拟博物馆） ——考古和历史遗迹 ——文化景观 ——自然遗产	B. 表演和庆祝活动 ——表演艺术 ——节日、展览会、庙会	C. 视觉艺术和手工艺 ——美术 ——摄影 ——手工艺	D. 书籍和报刊 ——书籍 ——报纸和杂志 ——其他印刷品 ——图书馆（包括虚拟图书馆） ——图书博览会	E. 音像和交互媒体 ——电影和视频 ——电视和广播（包括互联网直播） ——互联网在线播放 ——电子游戏（包括网络游戏）	F. 设计和创意服务 ——时装设计 ——平面造型设计 ——室内设计 ——园林设计 ——建筑设计 ——广告服务	G. 旅游业 ——包机或包车旅行和旅游服务 ——食宿招待和住宿	H. 体育和娱乐 ——体育 ——身体锻炼和健身 ——游乐园和主题公园 ——博彩
非物质文化遗产 （口头传统和表现形式、仪式、语言、社会实践）						非物质遗产	
教育和培训						教育和培训	
存档和保护						存档和保护	
装备和辅助材料						装备和辅助材料	

联合国教科文组织的"文化圈"图示表明艺术创意的渗透性、融合性和转换性，这三种性能也可以相应地转换为渗透机制、融合机制、转换机制，再联系创意产业的带动效应和提升功能，转变为提升机制（图4-1、图4-2）。

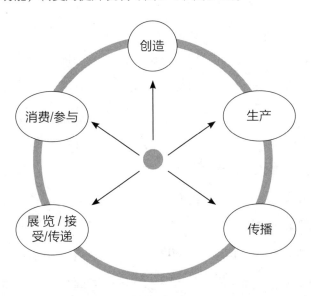

图4-1　联合国教科文组织的"文化圈"

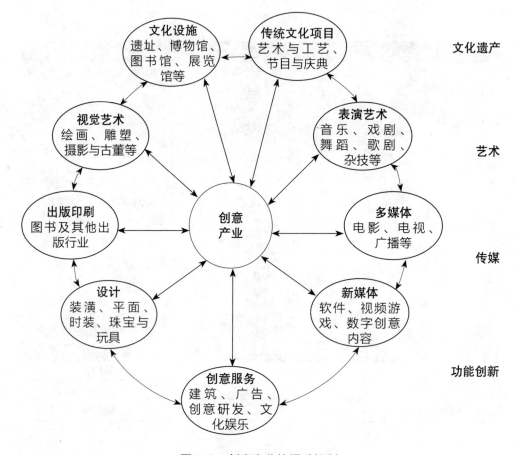

图4-2　创意产业的提升机制

注：联合国贸易与发展会议：《创意经济报告，（2008）》。

这样，综合上述分类、机制，艺术介入创意产业、建立产业链的路径分为四种形式，分别是：

（1）核心艺术创意产业（B类、C类和F类）——结构调整/艺术渗透——交叉艺术创意产业艺术渗透——部分艺术创意产业——结构调整/艺术渗透——边缘艺术创意产业；

（2）交叉艺术创意产业（E类和H类）——结构调整/艺术提升——核心艺术创意产业——艺术渗透——部分艺术创意产业——转换机制/艺术渗透——边缘艺术创意产业；

（3）部分艺术创意产业（A类和D类）——结构调整/艺术渗透——交叉艺术创意产业——艺术提升——核心艺术创意产业——结构调整/艺术渗透——边缘创意产业；

（4）边缘创意产业（G类）——转换机制/艺术渗透——部分艺术创意产业——结构调整/艺术提升——核心艺术创意产业——结构调整/艺术渗透——部分艺术创意产业。

第六节 | 创意聚集

一、规模效应

规模效应有狭义与广义之分。从经济学角度来讲的，狭义的规模效应也称规模经济，指公司生产规模达到一定程度而使生产、管理成本下降，从而利润增加的现象。根据美国彼得·德鲁克对工业生产过程的管理研究，社会经济遵循的是边际递减规律。所以，生产者总是努力追求规模效应，增强自身竞争力。广义的规模效还应该包括社会效应，以及各种经济活动及科学技术、教育、文学、艺术等在社会上产生的非经济性效果和利益。从经济角度来说，社会效应是指大批国内外企业总部入驻，提高了城市的知名度、美誉度，促进城市政府提高服务质量，改善商务环境，完善城市基础设施和人居环境，推进多元文化融合与互动，进一步加快城市国际化进程。从社会文化角度来讲，创意产品经过复制后，各种观念效应、品牌效应、促进效应、文化影响力效应等在社会中传播开来，产生舆论，相互影响，带动相关领域产生变化，形成综合的社会效应。

经济效益是社会效益的基础，而一旦形成良好的社会效益，则会给经济效益带来无法估量的回报，这就是规模效益的循环性。因此，两者都不容忽视。艺术经过复制形成规模效应，可以最大限度地保证创意产品在后期服务中，向消费者提供质量最佳的产品。从理论上来讲，创意产业的内容产品，如出版、游戏、电子杂志、影视等，利用现代复制技术，可以无穷复制，遵循边际效益递增规律，或者边际成本递减法则，边际成本几乎为零。

加拿大创意产业学家哈利·希尔曼·沙特朗在《论美国的艺术产业》中，将艺术产业界定是，艺术产业，或者更恰当地称为艺术部门，包括所有的营利的、非营利的和公共的企业、合作的和不合作的经营及私有个体企业。具体包括：

1. 用一种或多种艺术品媒体、表演或视觉艺术直播或录制作为主要的生产要素，例如，广告、时尚、产业和产品的设计及互联网、杂志和出版。

2. 在消费中依靠一种或多种艺术品作为捆绑商品，例如娱乐硬件和软件等。

3. 生产一种或多种艺术品作为它们的终端产品，例如，它们创造、生产、分配/或收藏艺术商品和服务。

作者相信使用这种定义，艺术产业可以被看做所谓的艺术产业所构建的诸多圆圈之一的一个圆心或者广泛定义的艺术和文化产业。他的这个定义就是抛弃了狭义艺术

创作的观念，而从产业化的角度来定义的，是比较贴切的。另外他还将艺术生产描述为：创意、制作、流通、消费和储存，并认为每一个艺术产品都具有这五个周期。这更是从产业组织的特征方面来定义。联合国教科文组织对"创意产业"的界定是，按照工业标准生产、再生产、储存及分配文化产品和服务的一系列活动。这种定义性质和沙特朗是一样的。

在以培养艺术的原创性、理论性、批判性及反省性的目标指导下，复制现象绝对不能发生在创意阶段。这是从艺术价值判断的角度来要求的，在具体实施过程中，很难做到这一点。参照帕夫利克归纳的新媒体技术谱系，会发现不仅包括对创意产品和服务生产的终端技术，还包括创意产业创意阶段必需的过程性技术，即复制、储存、传播、生产、采集、处理技术等，这些技术在创意产业的创意阶段是"嵌入式"的，供创意者选择使用。在创意阶段，需要艺术家——包括舞蹈家、画家、作曲家、作家、广告设计师、导演、编剧、动画师、美工等，通力协作。从理想的状况来看，如果说创意仅仅是依靠头脑风暴、智力智慧的话，这也是可能的。不过也许仍然需要借助其他一些辅助手段，包括各种具有机械复制性质的产品，如电脑、数码相机、打印机等，或者是借鉴前人已经完成的文本类、影像类产品，来激发创意。这三类系统仍然需要借助现代工业技术进行制作、流通、传播、消费。夸张地说，技术及设备也成为创意必不可少的一部分。视觉文化的研究内容，很大一部分是建立在通过高新技术获取的影像的基础上。

二、观念效应

从创意产业链的运作特点来看，艺术创意部分主要集中在上游，复制现象主要集中在中下游。所以，复制现象大多数发生在创意以后的阶段。在使用和消费阶段，一方面，新技术直接地为消费者提供体验式消费的软件和硬件支持，如电脑、高清电视、流媒体电视、手机、PDA等终端设施和视频软件、网络流媒体软件等；另一方面，"如今的消费者面对众多的商品信息，往往不能即时做出认知和反映，而通常是根据个人需求、兴趣和经验等不同，以及信息传达的广度和深度，有选择性地对某些信息进行感知（Corts Henneth S，2001）。"这种事情发生在产品初始阶段，当这种产品在市场周期中处于稳定期和成熟期后，这种认知态度就会改变，会进一步扩大市场占有率。消费者的购买心理是复杂的，一方面他们保持着某种刻板印象，另一方面又希望体验新鲜，购买新产品。

可见，艺术要介入创意产业，无论是在创意阶段，还是后期的制作、流通、消费和储存，都脱离不开对机械复制技术的依赖。

创意产品是以产业为载体，观念为核心的内容产业。创意产业之所以能够被世界各国政府所重视，不仅在于它能够创造经济效益，部分原因在于它的"创意"所具有的无限潜能；对于消费者而言，他看重的是创意产品中的某种观念；对于创意人员来说，这些"观念"的发掘、深化、倡导、发明，恰好也是他们引以为自豪之处。创意产业借助传播形成观念效应，同时，创意母国也借助创意产业而提升了国家、地域、城市竞争力，树立起良好的形象和声誉。久而久之，持续发展的创意母国也会在消费者心中形成某种观念的固定印象（或刻板印象），譬如法国人浪漫高雅、富有艺术气息；德国人严谨、刻板、理性，甚至具有一定的冷漠感；英国人彬彬有礼的绅士风度；"巴黎意味着风格，日本意味着技术，瑞士意味着财富和精细，里约热内卢意味着海上豪华游和足球，塔斯卡尼意味着美好的生活，大部分非洲国家意味着贫困、腐败、战争、灾害和疾病"。负面影响也存在，对于那些发生在开罗、马德里、伦敦、纽约及华盛顿的恐怖袭击事件，"城市品牌指标的全球被访者中约有60%会自发地将事件与城市联系在一起"。尽管如此，伦敦、纽约和马德里依然是总体排名前十位的城市，或许是因为那位天才而又偏执的画家梵·高？"当国家品牌指标首次发布时，许多荷兰人都惊讶于他们的国家竟会有如此良好的社会声誉。"[①]

日益巩固的形象也会影响世界人们对该国（城市）创意产业的思考和行为，影响对该国生产的产品的反应，影响对该国或城市的投资政策、投资环境的选择，这都会促进创意产业的进一步发展。比如在动漫中，日本则被定位于"女性化接受者"的位置上（Shunya Yoshimi，2002：44-45），动漫的风格，柔美与暧昧，甚至有点病态的感觉；而男性化是美国动漫的风格，工业美学渗透其中，追求力量、刚硬；而法国动画则介于两者之间，刚柔并济，豪放不失婉约，即使抛弃语言声音和字幕，你也会从视觉艺术风格和背景音乐中，一眼就分辨出是法国作品。爱尔兰自20世纪90年代后创造了"凯尔特之虎"的神话，这令人想起9世纪爱尔兰宝贵的文化遗产——"凯尔特"艺术，包括各种精美的手工艺品、武器、金银器皿、书籍装帧设计、插图、福音书等；北欧维京人在中世纪一直是"野蛮人"的代名词，而如今"诺基亚"几乎成为手机的代名词，设计——建筑设计、工业设计、平面设计，也成为北欧的代名词；

[①] （美）西蒙·安浩. 铸造国家、城市和地区的品牌：竞争优势识别系统[M]. 葛岩等译. 上海：上海交通大学出版社，2010：51.

南非在废除种族隔离制后，曼德拉在政治革新中赢得了"彩虹之国"的美誉。如果抛弃支付能力的影响，试问你自己：

玩游戏，你是选择韩国的还是印度的？

看电影，你选择欧美的还是国产的？

到达一个语言不通的国家，乘坐地铁或航空，欧美的导视系统有效，还是国内的有效？

绿色环保建筑设计，你是选择瑞典、荷兰的还是蒙古的？

时装与时尚，你选择巴黎、意大利的，还是非洲、南亚的？

笔记本或手机，你是买苹果还是联想？

同是广告设计，声嘶力竭的脑白金，温情脉脉的阿尔比斯奶糖，抑或悠闲地品味浓浓的雀巢咖啡，哪个更好？

带孩子到剧院观看表演艺术，你选择《狮子王》还是《喜洋洋》？

三、资本聚集系统

政府应该对创意产业进行统筹规划，加快推进国家级创意产业园区与创意城市的规划建设，大力实施产业集聚。城市是一定地域内商业、文化、政治和经济活动的中心。当一个创意产业聚集区成熟并取得一定知名度、美誉度后，会相应地促进这个城市的声誉。与此同时，该城市也会完善制度、基督、服务体系，从而吸引更多、更有竞争力、信誉良好的产业组织聚集于此。所以，建立创意城市与产业聚集区也需要统筹考虑。两者都融合了文化、艺术、科学、技术等不同元素的聚集形态，也是不同产业在基于功能优势互补形成的聚集区，如生产加工、营销、物流、金融服务、信息共享、网络交通。这种聚居区，有利于决策层在短时间内达成共识，节省时间和资本。

城市创意产业聚集区需要综合考虑城市的功能布局、转型定位、文化融合与重塑、制度创新等，其关系如图4-3所示。

以上海为例，上海创意产业走过了一条从自发聚集到政府引导的发展之路。20世纪90年代，一批从事视觉艺术、设计的艺术群体自发地聚集在莫干山、昌平路、泰康路、福佑路的老厂房和仓库，从事创意活动。2004年上海经济委员会看到未来创意产业的发展方向，在11月成立上海创意产业中心。2005年首批18家创意产业聚集区成立，此后又相继推出三批。到2006年底已授牌的创意产业园区有75家，建筑面积达到225.05万平方米，园区入驻的创意产业类企业有2500多家，相关从业人员

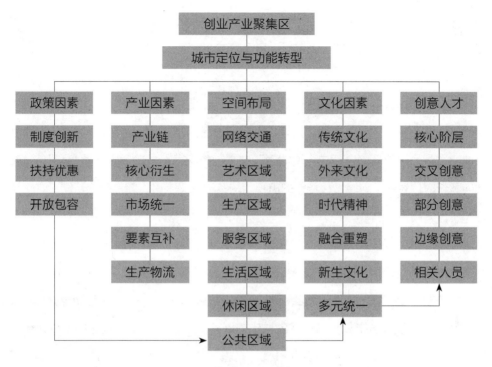

图4-3 城市创意产业聚集区生态系统

逾2万人，涉及美国、日本、比利时等30余个国家和地区。为了配合"十一五"文化发展战略，上海还发布了创意产业发展指南，将研发设计创意、建筑设计创意、文化传媒创意、咨询策划创意、时尚消费创意列为上海今后重点发展的创意产业类型。国内的其他城市，如北京、深圳、杭州和青岛也都分别制定了适合自己城市个性与文化底蕴的发展规划。

创意聚集区分为两种形态：一种是观赏消费型，一种是生产加工型。这是按照生产加工型建立起来的聚集网络，当多个这样的聚集网络产生联动效应时，会形成产业生态群，进一步发展扩大为区域经济或者大都市群。但是有时候这种产业链的定位是模糊的，或者是不完整的，确切地说它们是居于产业链中端（研发环节）。围绕着产业链建设，需要继续延伸产业链，完善产业链上游和下游，即品牌形象建设和生产加工环节。品牌是产业形象的集中代表，属于无形资产，具有不可复制性。这时，设计担负着至关重要的任务。普华永道公司的研究表明，设计"被表现最优秀的企业引为战略资产，而不那么成功的企业通常觉得设计不那么重要"。[①]例如可口可乐、耐克、阿迪达斯等品牌形象属于过亿无形资产。这就是霍金斯重视"商标"版权的原因。在

① （澳）约翰・哈特利. 创意产业读本[C]. 曹书乐，包建女，李慧译. 北京：清华大学出版社，2007：237.

下游生产加工环节中，包括核心生产，如终端的加工组装、关键零部件的生产或者转移生产；以及衍生品生产加工，它可以自己完成，也可以通过授权生产。这样，龙头产业链才真正形成。

在观赏消费型中，有一部分产业也会带动一部分生产加工型产业，有一部分则仍然会以观赏消费为主。城市的"设计规划"理念融通"文化创意"，这种理念也是从以前的"强力改造环境以适应人类需要"向"因势利导、主动适应自然生态"转变，体现了新时代对本土地域文化特色的重视。从某种意义上讲，就是民族认同、文化认同、身份认同。

要想取得良好的社会效果，还应该注意改善交通状况。交通便利性是影响一个城市艺术扩展的重要因素，它与人口密度、所耗时间有着密切的关系。哈佛大学的城市经济学家爱德华·格里提出四种城市便利性条件：（1）充实的商品市场及服务；（2）优美的建筑和城市规划等形成的城市外观；（3）低犯罪率及良好的学校等公共服务的完备；（4）便捷的交通及通讯基础设施。交通便利性对艺术产生的影响主要是花费的时间。对于艺术家、画商、观众而言，他们都愿意接近那些离艺术中心近的地段，这样可以及时获取最新艺术发展动态信息。但是这只是一个理想化的问题，并不是所有的人都能够实现这一纯粹理想，其中租金等经济原因是重要的制约因素。所以那些离艺术中心远的公众参与艺术的机会比那些近水楼台先得月的人少多了。在同等条件下，如果路上花费的时间过多，他们就会考虑选择一些其他替代性艺术或娱乐。如果人口密度较大，这种影响机制就会增强。

关于交通问题，可以考虑如下几点：

（1）现存交通系统之间的协调性：飞机、火车、公交车等是否能够满足人们顺利、方便、及时地到达目的地，其中尽量考虑减少转乘次数与时间。转乘的最佳心理次数为2次，3次是能够勉强接受的，如果需要4次，很多人会放弃。

（2）城市导视系统是否完善：包括站牌设计、区域地图、交通系统内外的导视软件等。

（3）抵达的时间：30～45分钟是最佳心理时间，1小时路程次之，当抵达时间超过1个半小时时，艺术效果会大大受损。

（4）交通质量与服务质量的因素，包括是否能够提供24小时的运营时间。

第五章

Chapter 5

艺术创意产业的结构

第一节 | 艺术创意产业的结构

一、艺术创意产业的分类

艺术创意产业虽是新兴产业门类，但仍然具备经济目标性、市场运作方式和产业管理等一系列基本特征。在经济学里，产业是一个集合概念，指的是一个国家同类产品或服务的企业群在同一市场上的集合，即是介于微观经济细胞（家庭和企业）与宏观经济单位（国民经济）之间，以生产和经营同类产品为主业的企业群。为此，艺术创意产业可以理解为以追求利润、产品的价值补偿和增值为目标，生产和经营艺术产品的企业群。更确切地说，通过艺术创意来衍伸生产和经营的企业群。

产业结构是指在社会再生产过程中，国民经济各产业之间的生产、技术、经济联系和数量比例关系。从质的角度讲，就是动态地揭示产业的发展趋势，即揭示经济发展过程中，起主导或支柱地位的产业部门的不断替代的规律及其相应的"结构"效益。从量的角度来讲，就是静态地研究和分析一定时期内产业之间的关联及经济数量比例关系，即产业间"投入"与"产出"的量的比例关系。

具体来说，产业结构包括：一、产业间的社会再生产结构，即社会再生产过程中各产业之间形成的比例关系；二、产业间的投资结构，即一定时期的社会总投资在各产业间的分布，包括增量投资结构和存量投资结构；三、产业间的技术结构，即各产业所采用技术在整个技术体系中的构成比例；四、产业间的需求结构，即各个产业的消费量和投资量占需求总量的比重；五、产业间的就业结构，即全体就业者在各产业间的分布状态；六、产业间的产出结构，即国民经济总产出在各个产业间的分布。

创意产业结构分析首先要进行分类，即从整个国民产业中选定哪些产业作为创意先行产业；其次是研究这些创意产业在整个产业结构中的关系；最后是研究创意产业内部结构中的关系，包括发展趋势、产值比重、就业率等。创意产业结构分析的关键是后者。在此，首先确定创意产业的类别（表5-1～表5-3）。

世界各国及地区创意产业的分类　　　　　　　　　　　　　　　　表5-1

	总类	细分类
联合国教科文组织	10	印刷，出版与多媒体、视听、录音与录影制作，工艺与设计，建筑设计，视觉与表演艺术，音乐器材创作，广告和文化旅游

	总类	细分类
英国	13	广告、建筑、艺术品和古董、工艺品、设计、时装、电影、电子游戏、音乐、表演艺术、出版、软件、广播电视，共计13个行业
美国	6	细分为音乐、剧场制作、歌剧、电影与录像、广播电视、摄影、软件与数据库、视觉艺术与绘画艺术、广告服务、玩具与游戏、室内设计、博物馆、发行版权产品的一般批发与零售，电讯与因特网服务等
澳大利亚	9	电影制作和后期制作、广播服务、声音产品出品、图书出版、报纸、杂志出版、游戏发行、有偿电视服务、在线广播、新媒体通讯、在线服务、电子信息、电子商务、广告、建筑和设计服务、健康和教育服务、视觉艺术、表演艺术
中国台湾	16	视觉艺术产业、音乐及表演艺术产业、文化资产应用及展演设施产业、工艺产业、电影产业、广播电视产业、出版产业、广告产业、产品设计产业、视觉传达设计产业、设计品牌时尚产业、建筑设计产业、数字内容产业、创意生活产业、流行音乐及文化内容产业、其他经中央主管机关指定之产业，共16类。
中国香港	12	广告、建筑、艺术品、古董及手工艺品、设计、数码娱乐、电影和视像、音乐、表演艺术、出版、软件与电子计算、电视与电台
新加坡	3	第一类艺术与文化：摄影、表演及视觉艺术、艺术品与古董买卖、手工艺品；第二类设计：软件设计、广告设计、建筑设计、室内设计、平面产品及服装设计；第三类媒体：出版、广播、数字媒体、电影
新西兰	7	视觉艺术（精致艺术、工艺与古董）、设计、时尚设计、出版、电视与电台、电影及录像带、广告、建筑、音乐与表演艺术、软件及电脑服务（包括休闲软件）
韩国	6	漫画产业、电影产业、音乐产业、电玩产业、动画产业、人物产业

美国版权产业细分表　　　　　表5-2

范围	行业部门
核心版权产业	主要目的是为了保护受版权保护的作品或其他物品的创造、生产与制造、表演、宣传、传播与展示或分销和销售的产业。包括：出版与文学，音乐与剧场制作，歌剧，电影与录像，广播电视，摄影，软件与数据库，视觉艺术与绘画艺术，广告服务，版权集中学会
交叉版权产业	为了促进有版权作品的创造、生产或使用的设备的产业。包括：电视机、收音机、录像机、CD机、DVD、录音机、电子游戏设备及其他相关设备，还包括这些设备的批发与零售
部分版权产业	有部分产品为版权产品的产业。包括：服装、纺织品与鞋类、珠宝与钱币、其他工艺品、家具、家用物品、瓷器与玻璃、墙纸和地毯、玩具和游戏、建筑、工程、测量、室内设计、博物馆

范围	行业部门
边缘版权产业	为了便于受版权保护的作品或其他物品的宣传、传播、分销或销售而又没有被归为"核心版权产业"的产业。包括：为发行版权产品的一般批发与零售、大众运输服务、电讯与因特网服务

联合国教科文组织文化统计框架（FCS）下的创意产业细分　　表5-3

0 文化遗产	B组
0.1 历史纪念碑	4.6 摄影
0.2 考古文物	4.6.1 艺术摄影
0.3 音乐文物	4.6.2 其他摄影
0.4 档案文物	5和6 音频和视听媒体
0.5 其他形式的文化遗产	5 电影院和摄影
1 印刷文件和文献	5.1 电影院
1.1 图书和小册子	5.2 摄影
1.2 报纸和期刊	6 广播和电视
1.3 图书馆服务	6.1 广播
2和3 音乐和表演艺术	6.2 电视
2.1 现场音乐	5/6 录像
2.2 剧场音乐	7 社会文化活动
3.1 戏剧	7.1 会员生活
3.2 舞蹈	7.2 多种用途的社会文化设施
3.3 其他表演艺术（马戏、哑剧）	7.3 社会文化实践
2/3 音频和视听唱片等大众发行物	7.3.1 个体实践
4 视觉艺术	7.3.2 家庭生活
A组	7.3.3 团体生活
4.1 绘画	7.4 类型间数据
4.2 雕刻	观光
4.3 造型艺术	8 体育和比赛
4.4 手工艺术	9 环境和自然
4.5 其他形式的视觉艺术	9.1 自然环境
	9.2 城市环境（在城市设施中的生活质量）

　　从上表看出，世界各国的创意产业分类方法虽然千变万化，但基本范畴没有多少改变。主要是以英国划分的13个创意产业类别为母本，在此基础上，增加了社会文化实践、体育和比赛、环境和自然等几个方面。正如英国职业基金会和英国文化媒体体育部在《英国的创意表现》中所说的那样：表现性家族在21世纪的第一个十年并没有被局限在传统的艺术形式之中。表现性价值呈现在软件项目、视频游戏和互联网

用户的互动文化材料之中。"创意核心"可以概括为"纯粹创造性的表现性价值"的生产，从传统的高雅艺术到视频游戏和软件。创意核心的一些活动部分得到了政府的支持，因为没有投资，创意核心区就不会存在。联合国教科文组织文化统计框架（FCS）概括为10大类，包括35个亚类。

同农业、工业、服务业三大产业相比，艺术创意产业的结构范围要小的多。但是，从产业关联上来看，在生产、传播、营销等方面仍然同它们有着割舍不断的联系。艺术创意产业中特别强调产业链的延伸和聚集。延伸是相对于产业纵深发展而言的，聚集是一些具有关联性产业的横向联合和布局。创造力具有无限延伸性，同时能够融合不同性质的产业聚集，在纵横发展上有无限潜能。无论细分多少类，都是以艺术创意为出发点，这是艺术创意产业的多样性统一的最好说明。

二、英国创意产业的结构关系

创意产业的结构分析，主要是研究这些创意产业在整个产业结构及创意产业内部结构中的关系等。在此以英国为例重点分析几个关系。英国的创意产业旗下的13个产业的特征是：发展势头强劲、强烈的创新和创造、关注消费者的需求（表5-4）。

英国创意产业结构分析　　　　　　　　　　表5-4

	1998		2008			
	收入（百万英镑）	就业人数（人）	收入（百万英镑）	占国民总产值比例(%)	就业人数（人）	占总企业数量(%)
1 广告	>4000	96000	7800	0.7%	299200	0.7%
2 建筑	1500	30000	3600	0.3%	128400	0.5%
3 艺术品和古董	2200	39700	300	0.03%	9800	0.1%
4 工艺品	400	25000			111400	
5 设计	1200	23000	1600	0.2%	225400	0.7%
6 时装	600	11500	100	0.01%	9700	0.04%
7 电影	900	33000	2700	0.3%	60500	0.5%
8 电子游戏	1200	27000	26400	2.5%	759200	3.9%
9 音乐	3600	160000	3200	0.3%	305800	1.5%
10 表演艺术	900	60000				

	1998		2008			
	收入（百万英镑）	就业人数（人）	收入（百万英镑）	占国民总产值比例（%）	就业人数（人）	占总企业数量(%)
11出版	16300	> 125000	10100	1.0%	236600	0.4%
12软件	7500	272000	包括在8内	包括在8内	包括在8内	包括在8内
13广播电视	6400	63500	3200	0.3%	132300	0.4%
总计	> 5700	1000000	59100	5.6%	2278500	8.7%

资料来源：根据HALL P.*Creative Cities and Economic Development*[J].Urban Studies，2000，37(4)：641；以及UK Department for Culture，Media and Sport.*Creative Industries Economic Estimates*（2010年12月9日发布）数据整理.

在1998～2008年的十年间，英国创意产业就业率提高了两倍多。根据英国文化、媒体和体育部2012年最新公布的《创意英国——新经济的新人才》发展战略文件，英国创意产业的发展速度是其他产业平均发展速度的两倍。表5-4表明，英国创意产业产值占GDP的比例已超过8.7%。英国最看好的六个创意产业分别是广告和设计，各占7%；其次是建筑产业和电影产业，各占5%；最后是电子游戏与软件。这是因为这三个产业的知识含量较高，工资报酬也很高，与社会各界各行业联系广泛，也是与"时尚"联系比较紧密的产业。根据《创意英国——新经济的新人才》文件，在1995～2005年的十年间，英国新建的创意公司占创意产业增长的48%，其中大部分创意产业的增长是在创意公司第一年的交易中取得。

其次增长不平衡。时装与手工艺业产值弱，但人数增长多。这是因为，这两个产业过于极端，属于高端奢华品牌，消费人群数量少，集中在上流社会。手工艺产值难以估量，是因为从事这一产业的人多为个人，所以经济收入难以计算。像《英国创意集市》及景德镇陶瓷鬼市性质的个人创业人数增长比例为3倍，仅次于艺术品和古董——增长比例为4倍。根据英国文化媒介体育部2012《创意英国——新经济的新人才》文件，创意产业中的个人独资经营的人数高出整个国民经济中个人独资经营的平均数两倍还要多。这两个产业连同表演艺术，与"艺术"联系最紧密，最能说明人们对艺术的渴望。

音乐与表演艺术整体呈下滑状态，产值降低约1300万英镑。原因比较复杂，结合澳大利亚、新西兰，以及联合国教科文组织对亚非拉地区的创意产业发展评估，可

知，这些地区的创意产业开始崭露头角，占据了世界创意市场的一部分份额，从而相应地降低了英国的份额。目前英国音乐产业产值约达50亿英镑，其中出口量占13亿英镑，音乐产业占全球的15%，出口的净收益比英国钢铁工业还要高。

出版业就业人数虽然增加一倍，但是产值却是下滑最多的，约6000万英镑。这是因为以手机为代表的新型多媒体产业发展迅速，消费者在功能追加、使用习惯等方面有了很大的改变，从而降低了产值。广播电视业基本稳定，这是因为看电视、收听广播的人群比较稳定，以中老年人为主。这一点与从事电子游戏与软件创业的人数形成鲜明对比。从人口统计学上来看，主要是以年轻群体为主。

简单来讲，英国创意产业结构有四个特征：一、产业发展不平衡，有的增长比较快，有的保持稳定，有的呈下滑状态。二、产业地区分布不平衡，主要集中在伦敦，分布在其他地区的少。三、创意部门的多元化，广泛分布在全国各个企业范围内。四、大型跨国公司与中小型企业，乃至个人独资经营占主导地位，特别是后者比例上升最快。

第二节｜科技对艺术产业的影响

一、产生新的增长点

9世纪末，随着农奴制限制的放松，一些手工艺者和商人来城市谋生。10世纪欧洲城市化的兴起取决于两个条件：一是人口数量的增加，农业剩余劳动力为工商业的发展提供人口资源。二是农耕技术的提高，带来丰产并养育人口。"从10世纪开始，欧洲开始进入了一个人口快速增长的时期。有资料表明，在三个世纪间，欧洲的人口增长了近两倍。'在950年到1348年之间西欧的总人口大概增长了1倍还多，从约2000万人增长到了5400万人。'""这种生产的第一次是随着人口的增长而开始。"[①]城市的发展，一方面提升了商业资产阶级的力量和地位，另一方面，他们出于对世俗教育的要求，大学也随之兴起，这样，城市中出现第三等级——手工艺人、商人、教师、学生，而那些富有的大商人把持了城市实权，成为城市新贵族，即工商业贵族。

商业资本家追逐利润，对技术创新有一种本能的要求，如解决交通工具、道路、

① （英）佩里・安德森. 从古代到封建主义的过渡[M]. 郭方，刘健译. 上海：上海人民出版社，2001：200.

货运安全问题、效率问题等。手工艺者最初成立了各种行会来变化技术、产品、竞争等问题，商业与手工技艺都有着共同的愿望，开始展开合作。基督教出于伦理道德方面的考虑，也在加紧技术创新，以减轻人们劳作的惩罚与困难。中世纪技艺与工业革命早期阶段之间的过渡是由以下诸因素决定的："资本主义的兴起、新的技术手册、舶来的新食物和原料，以及科学界和商界对于技术和工程的兴趣的不断增长。"①

新兴的商业阶级和那些市政官员想留名后世，肖像画成为欧洲北方最重要的画科。这些肖像画能够深刻揭示人物内心的精神状况和效果。荷兰绘画分支越来越细，静物画也是他们的艺术代表，画家将自己个人的喜好、乐趣、内心，融进各种质地的器皿、水果、羽毛、金属中，投射出来的光感和色彩，充溢着某种生活情趣，消除了自然真实物品的冷漠。另外在题材上，选择一些日常生活中最普遍、最平常的情景加以真实刻画，如祷告、日常读经、倒奶茶，画面光线柔和，历史的一瞬间在此凝固。而后期兴起的巴洛克、洛可可、新古典主义等风格，也与资产阶级、王权阶层存在着联系，成为他们炫耀王权和荣耀、财富的象征。19世纪工业技术的胜利，形成了"科学唯理主义"的思潮，印象主义、结构主义和未来主义都在不断地向科学靠近，速度、力量、未来、机械成为画面的主题。

艺术与创意产品应该借用现代媒介的便捷性、即时性、高科技性、大众性，即时方便、大面积地将创意产品输送到消费者的手中。以高新技术为支撑的数字电影、数字电视、数字出版等新兴业态，已经成为我国文化产业增加值的主要贡献者，也是未来创意产业的主要增长点。科幻小说家威廉·吉布森（William Gibson）用"电子空间"或"赛博空间"（cyberspace）这个术语来描述通过电子传播发生在那种空间中的事情。如今，发生在电子空间中的BBS、博客、微博、交友网络、网站交易、搜索引擎，正在产生新的增长点和商业价值。各大商家有时会在各个网站或者其他使用软件，如MSN、搜狐、邮箱等的主页上购买蹦出的各种浮弹广告，仅一个广告每天在每个开机使用电脑的页面上，弹出的广告费用高达几百万，甚至几千万。

法国和德国是世界上两大图书出版国家，借助于创意产业，法国成为世界图书生产和销售大国，仅次于美国和德国。在印刷媒体创意产业中，美、英、德、法、西是印刷媒体的主要出口国，2002年占全球出口的58.8%。在已录制媒体创意产业中，德国、爱尔兰、美国是三个主要出口国，总计占全球出口额的40.4%，英国占8.9%，新

① （荷兰）R. J. 弗伯斯，E. J. 迪克斯特霍伊斯. 科学技术史[M]. 求实出版社，1985：215.

加坡8.4%。这些文化产品为全世界人们提供了丰富的精神食粮。英国财研究所估计，在1975～1999年期间，生活基本要素的消费占非住宅消费的比例由40%下降到27%。服务消费比例由29%上升到42%，其中休闲产品消费实际增长了93%，娱乐消费增长109%，教育消费增长319%，旅游消费增长270%。

从联合国的创意产业扶持计划（The Creative Industries Support Program，简称CISP）、全球联盟：促进文化产业发展的合作伙伴关系（Convention on the Protection and Promotion of the Diversity of Cultural Expressions）来看，艺术创意产业既可以在发达国家发展，也可以在发展中国家发展。在经济欠发达地区，如东南亚、中美洲地区，也可以利用它们那些独特的自然资源、手工艺、人文资源和文化资源来发展创意产业。这些地区的艺术创意产业开始崭露头角，成为新的经济增长点。

二、个体创意者的兴起

现代社会既是一个以技术和经济、价值观为纽带的高度整合的全球化时代，又是一个以文化的多元化为价值坐标的，日益注重文化差异性和追求个体独特性的时代。

在大众媒介理论中，媒介越来越多地将大众分解为异质的、分散的小众和个体。现在，机械复制技术越来越多地渗透到产业和个人家庭中，每个人几乎都拥有一部手机或DV，他们开始以自己的视角来拍摄这个世界发生的事情，无形之中催生了个体创意者的兴起。这些复制技术具有强烈的产业化色彩，并且越来越依赖技术复杂的电子系统，尤其是在电影、书籍、唱片等母本的复制和发布上。数字技术创造出来的网络空间蕴含着众多创新机会：图形、影像、音乐、新文本、故事。所以，这些创意产品介于专业与非专业之间。个体创意者自发地在网络空间中进行有关专业性的意见修改、参与游戏升级或其他互动，这又促进了创意产业的发展。所以，随着艺术产业不断向公众提供日益丰富的物质财富与精神财富，公众的审美能力也在不断提高，无形之中激发了他们的创新和互动性。正如约翰·霍金斯强调的那样，总而言之，我们应该更具有创造性。

独立工作者的环境不尽相同。在创意产业中，创意工作者之间存在着极大的差别，从贫穷落魄的艺术家到超级明星都有。问题是这些艺术家甘于这种选择，他们渴望自由、轻松、有趣、富有挑战性、刺激、不稳定的环境，创意人士以一种"内在承诺"、非正式的、心照不宣的控制和协调机制，对作品或产品负责，而放弃那种官僚、

等级、刻板的工作制。它们更具有自主性、不确定性和非一致性替代了传统的那种持久的紧张关系。这些创意人士有可能会分散在不同地区、国家，甚至互不相识，而以网络组织的形式存在，只有当他们基于某一共同感兴趣的主题时，才会蜂拥而至，当这一主题完成时，又迅速散去。按照佛罗里达的统计，仅超级创意核心这一阶层的人数至少占美国劳动力人口的12%，整个创意阶层的比例甚至达到30%。创意阶层人员数量不断增长，1994年，61个申读大学的人中会有一个寻求艺术家或者设计师的职业，5年后，比例为1∶19。

三、"专业复合体"创意

在这些创意产业中，一方面艺术创意者被赋予了高度的自由创作权，他们在构思、设计、内容、范围、广度、剧本创作、作曲与即兴创作、艺术手段、选择媒材、地点等，都有很大的自主权；另一方面，在目标市场定位、公众感受和反应、发布时间、发行渠道和方式、技术要求、视觉特效等方面，却不得不遵循基本的市场生存规律而进行创作。这构成了20世纪70年代以来创意产业发展的重要特征，赫斯孟德夫称之为文化生产的"专业复合体时代"。

"专业复合体"从表演艺术产业、广告产业、建筑艺术产业、影视集体创作与拍摄等产业很好理解。这类产业涵盖了非常多的创意艺术家——作家、编剧、视觉艺术家、数字视觉特效艺术家、灯光师、音响师、作曲家、设计师、工程师等。"复合体"特点还体现在创意艺术家身份的多重性，戴维·思罗斯比建议把这些艺术家视为独立自由职业者，但决定从事全职创意者或者能够从事全职创意者的数量相对少。除了专业艺术家外，大多数创意艺术家通常会身兼数职，动机不一，有的是为了艺术而艺术，有的是为了生存多赚点钱。艺术品产业规模远远小于影视、出版、演艺、动漫等行业，但它是整个艺术创意产业最为核心的行业模式，是创意产业作为无形资产的市场价值最直接的体现。

理查德·佛罗里达认为创意阶层由两种类型的成员组成，一种是"超级创意核心"群体，包括科学家与工程师、大学教授、诗人与小说家、艺术家、演员、设计师与建筑师；另一种群体是现代社会的思想先锋，比如非小说作家、编辑、文化人士、智囊机构成员、分析家以及其他"舆论制造者"。贾斯廷·奥康纳（Justin O'Connor）认为，各式各样的"顾问"或"知识掮客"（knowledge intermediaries）促进了创意产业概念的发展。除了这类核心群体，创意阶层还包括"创意专家"，他们广泛分

布在知识密集型行业，如高科技行业、金融服务业、法律与卫生保健业以及工商管理领域。创意阶层的经济功能体现为以新颖的想法、新技术或新创意创造市场价值。创意产业的发展能否取得成功，在很大程度上取决于城市3T要素（Technology, Talent and Tolerance）在创造力方面的供给能力。创造力是创意产业最高端的宝贵资源，包括创新思维、创新素质、创新能力等基本层面。

四、超真实与奇观

数码技术的成熟实现了两个预言："超真实"与"奇观社会"。超真实概念是1976年法国哲学家让·鲍德里亚（Jean Baudrillard）在新出版的《象征性交换与死亡》（Symbolic Exchange and Death）一书中提出的。他认为，仿真发展到拟像阶段，真实本身已经瓦解，一种比真实更"真实"的状态或者现实显现出来，那就是超真实。超真实之所以具有比真实更为"真实"的特征，首先是因为它打破了真实与想象之间的界限，使昔日的审美环境无处不在，而更为关键的是，超真实是按照模型产生出来的，它从根本上颠覆了真实存在的根基。也就是说，超真实不再是客观存在之物或反映之物，而是人为制造（再生产）之物或想象之物。1981年鲍德里亚出版的《拟像》（Simulations）一书，用拟像社会取代景观社会。他认为，景观社会是一种新的社会控制形式，其通过景观进行政治安抚。景观通过创造幻想与种种娱乐形式所组成的世界来麻木大众，通过休闲、消费、服务和娱乐等文化设施来播散麻醉剂；拟像是图形历史的最后阶段，图像与任何一种现实都没有任何关系：它只是自身的纯粹的拟像。这种超现实，在媒介上与古典主义真实再现没有任何区别，仅仅是观念的不同，我们可以称为仿真技术。

现在电脑从媒介技术与观念上完全超越了这一极限，随着高像素化技术的发展，现在艺术走向超逼真。DV、数码相机是高清晰成像技术，可以做输入设备；电脑是集成像技术与还原技术一体的设备，可以做中间媒介；后期数码印刷机是输出设备，可以直接与电脑连接。从数码相机—电脑—数码印刷，这个过程数字化技术最大限度地保障成像—还原系统的超逼真再现，其间省掉了许多传统还原成像技术的缺陷，保障了信息的最小化损失。

1967年法国理论家居伊·德波（Guy Debord）在《奇观社会》（the society of spectacle）一书中开宗明义地指出："在现代生产条件蔓延的社会中，其整个的生活都表现为一种巨大的奇观积聚。曾经直接地存在着的所有一切，现在都变成了纯粹的

表征。"

这种超真实与奇观，在艺术中表现为观念奇观艺术或图像奇观艺术。麦克卢汉曾在《理解媒介——论人的延伸》一文中，提出"媒介是人的延伸"这一论断。根据他的观点，我们也可以说，技术——艺术的延伸。随着计算机、卫星通信技术、显微镜等后技术的发展，他们越来越作为"人的眼睛"的延伸，从宏观的卫星图到超市、高速公路、微观的细胞世界，都一一体现在艺术创作中。2003年法国戛纳国际广告节上，军事地图和显微镜下的细胞照片巧妙地结合，使得《细胞战场》夺得平面设计金奖。

互联网既是艺术传播的舞台，也是艺术产生的舞台。每个人都在这个虚拟的世界中表演着自己及其艺术。所以，美国学者、评论家瑞安（Marie-LaureRyan）在《赛博空间文本性：计算机技术与文学理论》中，将电脑的作用分为三种类型：作为作者或合作者；作为传输媒体；作为表演空间。"一方面意味着人可入计算机（在现阶段当然要借助某种程序或诉诸化身），不仅在其中亮相，而且能够施展才华、大显身手；另一方面，意味着作品本身是因人的参与而变化的数码戏剧。"

远程控制的点与点之间的跳跃性思维，使得形象与意义开始分离，创作、生产、传播处于不同的状态。19世纪之前的艺术都具有写实性，这些艺术所描绘的都是我们所熟悉的，日常所见，而纯粹的审美因素则被降到最大限度。由于形象与意义之间存在着严格的统一性，即使艺术家不在场，艺术的主题也是显性易读的。现代艺术是人们无法理解的世界和事物的形象，和我们的现实不再具有任何的相似性，艺术和现实之间的模仿关系被彻底打破了，形象与意义不存在关联，艺术家的不在场使人无法解读，甚至即使是艺术家在场，他（她）也不一定能够或愿意阐述艺术的主题，每个人都可以从自己的角度来阐释艺术。玛格利特画了一个超逼真的烟斗，但却题名为《这不是一个烟斗》。艺术转换为语言的游戏，维特根斯坦说："语言对我们要花招。"[①]"现代艺术家摧毁了把我们带回到自己日常现实的桥梁和渡船，进而把我们禁锢在一个艰深莫测的世界中，这个世界充满了人的交往所无法想象的事物。"[②]

随着全球化进程的加速，艺术也逐渐形成全球化。全球化艺术是一种崭新的艺术，是一种无国界化的艺术。它超越了具体的民族文化特征、道德观念特征、地域文化特征而具有普世的意义。尼采曾在《人性的，太人性的：自由的精神录》中感叹：

① 维特根斯坦. 美学讲演录//人类困境中的审美精神[C]. 刘小枫. 知识出版社，1994，524.

② 利奥塔：后现代状况//王岳川. 后现代主义文化美学[C]. 北京：北京大学出版社，1993，53.

对谁来说还存在某种绝对不可违抗的强迫力量把他和他的子孙拴在一个固定的地方？对谁来说还存在某种严格强制性的事情？正像所有的艺术风格可以被同步模仿一样，一切等级、一切种类的道德、风俗、文化都可以被同步模仿。这个时代之所以获得其重要性，是因为：在这个时代中，对各种各样的世界观、风俗和文化都可以同时加以比较和体验——而在这以前是不可能的事情。因为在以前，所有的艺术风格都有其时空限制，与此相适应，每一种文化的影响力都总是局限在某一局部地方。

此外，我们不能够忘记作为强大动画技术支持的《北海的诅咒》、《亚瑟的迷你王国》、《阿凡达》、《指环王》等，《北海的诅咒》和《亚瑟的迷你王国》是完全依靠使用动画技术创造的影片，其他则是虚拟动画创作与现实拍摄相结合。

第三节 | 艺术创意产业的结构特征

一、错位与紧缩

艺术创意产业的上游是指在整个创意产业的链条中处在开端的构思、设计、研发、创作等活动的产业环节。有的学者认为：创意产业的纵向度短，只位于第一、二、三产业的价值链的高端。这个观点，如果是肯定艺术创意的天赋价值的话，是可以理解的；如果是将三大产业的地位建立在依靠高新技术的基础上的话，则很难成立。从英国创意实践、创意市集及联合国"创意产业支持计划"（CISP）来看，创意可以产生在三大产业的所有生产和服务领域，特别是那些濒临灭绝、原生态的工艺品，尤其是纺织编织、竹木藤筐和土著罐和陶器，经过创意后，会衍生巨大的财富。

上游与下游是现代产业链中的相对概念，在艺术创意产业中并不存在着绝对的上中下游产业。随着经济全球化的发展趋势，产业与整个社会经济发展的关联度不断提高，产业与相关产业之间的联系更加密不可分。传统产业是以物质流为基础，形成相对固定的"上游—中游—下游"产业链的产业。由于艺术创意产业是依靠、借用了传统产业，作为一种全新的融合型产业体系，艺术创意产业几乎囊括了所有的传统产业。在这种"兼并"中，传统产业链的上游（产品研发、市场营销）在艺术创意产业中产生稍微下移现象；而传统产业下游（流通、消费和储存等产业）由于也被融入创意，相对来说产生上移现象，最后传统产业链会主要集中在创意产业链的中游。

二、同心圆辐射特征

无论世界各国创意产业的分类有多么不同，基本上是围绕着文化艺术类、音乐唱片、出版业、影视业、传媒业、网络服务业等展开的。创意产业结构最大的特征就是同心圆结构，即以艺术创意为中心，形成同心圆，从内向外依次是：核心创意产业领域，文化、艺术、设计、体育、传媒相关的产业；中围产业，有相关文化艺术创意和运作方式的企业；最外围的是经济的其他部分，有一定从事创意工作的雇员，超过先前同类行业10%的产业。这一条甚至成了划分是否成为创意产业的实操标准。有的专家将这种关系描述为金字塔结构，创意产业结构关系表现为从上到下的顺序，贯穿其中核心的仍然是艺术创意。

从哈利·希尔曼·沙特朗描述的艺术产品生产周期——创意、制作、流通、消费、储存——来看，结合传统"上游—中游—下游"产业链来看，他的上游主要是指创意，中游产业主要指与工业制作相关的产业，下游产业主要指流通、消费和储存等产业，当然还应该包括后期服务等产业。不过这种"套用"方法显得过于机械。美国版权和世界知识产权组织的UIS同心圆模式是一个分层模型，核心层，其中包括表演艺术、电影、博物馆和图书馆、文学、视觉艺术、工艺和当代艺术。第二层覆盖书籍和杂志的出版，广播和电视，报纸、文化服务、录音、视频和电脑游戏，第三层包括广告、建筑设计与时尚。然而这是划分产业的方法，而不是产业链，并且是一种静止观的分类方法，如果创意最初发生在建筑或是时尚，那么它属于核心层还是外围层？

这种分层模式给我们的启发是重点关注创意的原创性。从这个思路出发，我们假定创意可以发生在上述产业的任何一个类别，这是创意产业链的最初的核心层（上游）；然后采用动态发展的方法，通过创意延伸/衍生来重新确定产业链，依次划分出相关层（中游）和衍生层（下游）。相关层是指与生产、制作、流通、消费和储存等相关的产业，在此称为运作层；衍生层（外围层）是在产业进入成熟期后，在产权保护的基础上衍生的产业，它可能是任何一个产业。比如像《哈利·波特》本身是通过书籍起家的，现在发展到电影及文化衫、玩具等。这种产业链发展模式可以借助迪士尼产业链来理解，通过电影产业来带动印刷、书籍、音像制品等，然后通过版权授权，销售各种衍生品，最后建立主题公园等。在这条产业链初步形成后，各种产业收益会集中在董事会或者是品牌形象、领衔创意家身上。这时，如果创意产业仍然在继

续发展，创意产业链的上中下游会发生变化，基本上仍然会延续上述产业变化的路线。从理想模式来看，这些创意产业会涵盖英国创意产业分类的13类产业。由于这种分类方法是动态发展的，因此很难——其实也不能——像UIS同心圆模式那样，确定出哪类产业属于核心层，哪类产业属于外围层。

三、"双微笑曲线"特征

传统产业链具有"微笑曲线理论"特征，上游往往是利润相对丰厚、竞争缓和的行业，原因是上游往往掌握着某种资源，比如矿产，或掌握核心技术，有较高的进入壁垒的产业，因此许多投资者都偏爱上游产业。现代创意产业的产业链是以艺术创意为主导，创意成为宝贵的资源和财富，主要集中在产业链的前端。通过创意产生广泛的渗透性和辐射性，投入和产出呈现多维循环的方式，提供全方位延伸的价值网。

由于创意产业结构具有纵向延伸与横向聚集这种混合结构特征，这种纵横跨越性表现在产业链、地域等方面。从产业链来看，创意产业处于价值链的高端，各类创意贯穿于产业生产的上游（如可行性研究、风险资本、产品概念设计、市场研究等）、中游（如质量控制、会计、人事管理、法律、保险等）和下游（如广告、物流、销售、人员培训等）诸环节。这意味着创意产业已经超越一般产业的意义与范畴，甚至能够与第一、第二、第三产业进行融合和渗透，创造出前所未有的新型产业门类。创意产业结构是横向聚集与纵向延伸的混合体。这样，新产生的创意产业链集中了传统三大产业的微笑曲线，微笑曲线理论主要发生在上中游。连同传统产业链的错位、紧缩现象及消费者满意度，形成"双微笑曲线"特征。微笑曲线是典型的技术主导的企业战略思维，依然是工业时代的游戏规则，"在数字时代，新的游戏规则是价值创新，即如何从超越顾客需求的角度开辟市场。'微笑曲线'忽视了顾客。至少没有把它上升到战略重心上，不少案例表明，缺乏对顾客的战略性研究，只是战术性的渗透，很难微笑起来（金错刀.该反思一下微笑曲线了.）。""双微笑曲线"定律在一定程度上可以弥补这种缺陷，关注的是顾客。

四、哑铃状或葫芦状结构特征

哑铃状原本用来描述一个组织内部的管理方式。哑铃型组织通过技术创新，不断开发新产品，抢占市场份额。而在中间生产环节，由相关协作企业完成。因此强化产

品开发和市场营销，形成两头强、中间精，形似哑铃的组织结构。创意产业结构也存在这种现象。从单一创意产业组织形式或市场主体数量来看，创意产业前期研发主要集中在艺术创意上，数量大约有上千个；后期集中在全球或全国范围发行与销售上，消费者群体数量巨大有数千万。中间环节——生产、包装、出版会集中在几百个，服务提供者有几十个，批发商数个，零售商上百个——仍然借助现有的工业基础之上。[①]从企业性质上来看，跨国公司数量少，但是产值占有绝对地位，并且它们往往是影响艺术创意的风向标，中小型企业或者个体创业者数量巨大也占有一定的地位，但是产值也相对小。在整个创意产业结构中，建筑、艺术与软件、出版和电视业占据两头，时装与手工艺业最弱。

这种哑铃状结构特征，被有的学者称为葫芦状结构特征。从 Keith Hachkett 提供创意产业"葫芦状"组织结构来看，产业链也呈现出"葫芦状"特征，大型公司是整个创意产业的龙头。这些公司在市场份额和前期投资中占有垄断地位。但是从创意产业的构成数量来看，以中小型企业为主，然而它们的创业资本额不高。所以从整个产业链的各个环节的市场主体数量来看，呈现出一种"葫芦状"结构特征。依据全球价值链理论的解释，跨国企业掌握着国际文化产业的命脉，在完成全球产业布局后，会把落后地区放在价值链的最低端。这样，产业链呈现出两种特征：一是垄断性产业链；二是分散化的差异性产业链。这种格局在一定时间内还会继续存在，除非创意产业大规模产生效应，才能够改变这种趋势。可喜的是，这种格局正在逐渐改变，中小企业、个体创意人士、发展中国家在今后创意产业发展中的作用会越来越大。

五、多变性与不确定性

创意产业结构的多变性来自创意产业自身内部固有的品质——创新/创意性的不确定性，即敢于突破已有模式和传统观念，推陈出新。现代消费市场动向也难以确定，科学的市场调查与消费群体划分虽然能够从理论上解决一些难题，不过现实环境中消费者的购买行为和购买习惯仍然有很大的不确定性和随意性。既有的品牌忠诚消费者对新品牌有一定的排斥心理。这些因素都加剧了市场的不确定性，使得创意产业结构形态千变万化。另外，世界形势的变化、国民收入、科技进步、市场竞争、金融危机、信贷危机、局部地区战争，都加剧了这种多变性和不确定性。

① Culture & Company 1994. "*Creative Industries Clusters Reseach Stage Two Report*", Department of Communication, Information Technology and the Arts, Australia. 文化公司，1994.

其实，即使是社会传播学家施拉姆，他虽然没有明确指出，但也似乎嗅到了媒介文化生产中的某些不确定性的气味。他指出，媒介的一个古怪的特点是：创作和生产人员、作家、编辑和技术高超的演播室技师对产品负责，传播对象正是根据产品的质量如何决定买还是不买，看还是不看。剩下的事情就交给技术人员和经营人员了。[①]实际上，消费者买还是不买、看还是不看，创作和生产的人员、作家、编辑根本无法准确控制。创意产业链的动态发展性体现在前面确定创意产业链"上游—中游—下游"的关系和方法中，而多变性、不确定性也具有前文分析创意产业结构的特性，在此不多赘述。前麦肯锡管理顾问休·考特尼（Hugh Courtney）、简·柯克兰（Kierkland）等也认可，现代商业环境这种不确定性在急速增加。但是，在一个不确定的环境中，采用非此即彼的决策是武断的，也是危险的。因此，科学的方法是确定环境的性质，不确定性前景包括前景明晰、有几种可能性的前景、前景有一定的变化范围、前景不明确四种。在承认这种不确定性的前提下，"确定可能发生的结果的范围，甚至是一组离散的未来情境，这对未来的预测是极其有效的"。[②]所以，决策应在这四种环境的范畴内进行战略决策，增加应变能力，以抵抗风险、将风险降低到最低程度。

六、"雁尾倒置"特征

"雁行形态理论"是日本经济学家赤松要提出的一个著名的产业结构理论。这一理论要求将本国产业发展与国际市场密切联系起来。20世纪60年代后，大型跨国公司、国际产业组织、金融公司、商业公司买断或投资于媒介股份，在整个国际创意市场中也占有绝对地位。外围是合伙制度、小型企业、转包、承包或其他灵活多变的创作方式的组织团体。在创意产业兴起之前，这种"雁行形态"结构特征非常明显。处于世界加工厂末端的国家、产业很难与这些国际高端产业抗衡。但是，创意产业创造了一个契机，世界各国乃至个人都可以凭借个人的创造力、才华、智慧、技能和天赋，借助于高科技，通过知识产权的保护，创作出高附加值产品。创意产业时代的一个重要产业结构特征，就是这种"雁尾倒置"现象，一大批中小型企业，乃至个人迅速崛起，突破了国际大牌之间的垄断现象。

① （美）威尔伯·施拉姆，威廉·波特. 传播学概论[M]. 何道宽译. 北京：中国人民大学出版社. 2010. 152.

② （美）休·考特尼等著. 不确定性管理[M]. 北京新华信商业风险管理有限公司译. 北京：中国人民大学出版社，哈佛商学院出版社. 2000. 6.

　　比如日本在"JAPAN BRAND"计划中，由高田公平担任设计总监，第一年有大藏木材工艺株式会社、株式会社mineruba、株式会社森下、山口木材工艺株式会社、株式会社yokoyama、日信装备株式会社、株式会社太平制造所及株式会社间平制造所等共同执行第一阶段计划"tobi-LIVING DESIGN TOKYO"，邀请知名岩仓容利担任设计师，以"tobi都美"取其美丽东京之都的意象为专案品牌，增加附加值设计含量。在2009年12月东京举办的IFFT/Interior Lifestyle Living国际家具展中展出，获得巨大成功，经过现场问卷调查，来访者对独特设计及加工技术、兴趣等都达到90%以上的高认同度，之后参加巴黎家具展时也获得了消费顶端市场品牌的青睐。借此成果，推行第二、第三阶段，创建东京顶级定制家具品牌工作，开创东京家具产业的新方向。①这是"雁尾倒置"理论的典型代表。

　　附加值的增加、符号性意义消费的盛行，来自于对身份认同的渴望。二战后盛行的波普艺术反映了现代商业化社会中人们无可奈何的空虚、迷惘与孤独，如安迪·沃霍的《玛丽莲·梦露》、汉米尔顿的《是什么使今天的家庭如此独特、如此具有魅力》等，整个画面透露的是无限的性感、迷茫与诱惑。为了寻求身份认同，必须寻找一种象征身份的媒介，于是购买是最好的选择，消费是最好的体现。这时，消费走向符号意义的精神消费或炫耀性消费，通过消费实现自己的身份认同。

　　身份认同的背后动机，源自技术对人的异化和身份的缺失。"近代性的非制度化目前更直接地与近代社会的特色有关，其中最重要的各种特点就是由技术而来。"②身份的缺失，根据阿诺德·盖伦的理论解释，主要在于以下原因：阿诺德·盖伦论著的中心点是他有关制度理论，其出发点是人与世界的关系上。他认为，人在诞生时具有"尚未完成"的"本能缺乏"，而世界是开放的。在面对"开放的世界"时，人表现出极大的不稳定与不安。于是，各种社会制度应运而生，担任起维护"世界构造"稳定性的重任，制度填补了由于人的"本能的缺乏"所留下的"空隙"。它们缓解了由本能上没有定向的各种冲动的积累所造成的紧张，对人生提供了一种稳定的背景，也就为有意志的、有思想的、有目的的活动开辟了一个"前景"。但是在近代，非制度化又动摇了传统制度的稳定。由于人在本能上始终是贫乏的，需要有稳定性和对行为的可靠的路标，所以会出现这种"身份缺失"的忧虑。

① 台湾工艺［J］. 2011.（8）.

② （德）阿诺德·盖伦. 技术时代的人类心灵[M]. 何兆武，何冰译. 上海：上海科技出版社，2003. 前言.

第四节 | 艺术创意产业的竞争优势

一、人才优势

艺术创意产业链是由一个主导产业与其相关产业共同组成的一个产业系统。主导产业与相关产业的地位是动态变化的。产业链中的产业既可以作为一家混合经营的大公司所有，也可以分属不同的公司，其本质是以核心产品或服务为纽带的产业链。与之相呼应的是，任何产业链的目标在于为消费者提供创造价值。理查德·弗罗里达认为，全球创意产业格局的竞争源于核心创意层——来自文化的、经济的、艺术的、管理的等专业人才。他在《创意阶层的崛起》中谈到，当代经济中的一个突出特征就是创意新贵的崛起。美国有四个主要职业群体：农业阶层、个阶层、服务业阶层和创意阶层。创意阶层包括一个"超级创意核心"，这个核心来自于从事科学和工程学、建筑与设计、教育、艺术、音乐和娱乐，他们的工作是"创造新观念、新技术或新的创造性内容"。除了这个核心，创意阶层还包括更广泛的群体，即在商业、金融、法律及相关领域的创造性专业人才。在艺术创意产业中，处于创意核心地位的是艺术家，外围是科学家管理学家、经济学家等。新加坡于1998年确定未来的发展动力来自于人的想象力和创造力，全球经济的未来属于能够运用想象力、创造力和知识不断产生新理念、创造新价值的人。创意人才是一种复合型人才，需要熟悉艺术创作技能、心理学、市场学、修辞学、色彩学、材料学等相关领域的理论知识。创新能力包括艺术创新、科学技术创新、产品研发、资源汇集能力，这是产业的核心竞争力。另外还包括遇到危机的时候抗风险能力和企业再生能力，以及为可预见的未来的发展潜力。根据哈佛商学院的研究得知，在公司管理中，董事会唯一信息来源就是管理层，因此管理阶层如何向董事会提供"全面、有效和真实准确的信息和在保证独立性的前提下做出有效决策"是必须解决的问题。[①]只有掌握这些知识的人才，才是真正的高级人才，他们是国际高级竞争力的代表。即使达不到这个水平，至少应该有这样的知识人才组成团队，协调创意，才能够在市场中稳打稳扎，步步为营，占领市场，稳定市场。

二、波特理论的产业优势

迈克尔·波特于1985年提出的产业链理论揭示：国家竞争优势来自于相关产业

① （美）萨蒙. 公司治理[M]. 孙经纬等译. 北京：人民大学出版社，2001：前言.

和相关企业之间的竞争。企业与企业的竞争，不只是某个环节的竞争，而是整个产业链的竞争。在波特看来，从国家的层面来考虑，"竞争力"的唯一意义就是国家生产力，而一个国家能持续并提高本身生产力的关键在于，它是否有资格成为一种新进产业或重要产业环节的基地。这样整个产业链的竞争核心要素是生产要素的竞争，生产要素包括初级生产要素（basic factor）或一般性生产要素，以及高级生产要素（advanced factor）或专业型生产要素。初级生产要素/一般性生产要素只有极少数是先天得来的优势，在国家或企业的竞争力上，这里生产要素的重要性已经越来越低。高级生产要素则包括现代化通信的基础设施、高等教育人力，以及各大学研究所等，高级生产要素/专业型生产要素这两者对竞争优势的重要性就高多了。如同创造力，高级生产要素是融合在一个公司的产品设计和发展过程之中。当高级生产要素是由母国发动并且切实吻合企业的整体发展战略时，它的价值也很高。专业型生产要素能为产业提供更具决定性和持续力的竞争优势基础。[①]整个产业链的综合竞争力决定企业的竞争力，而综合起来的企业竞争力又构成国家竞争优势。这种关系，被他描述为"钻石体系"，如图5-1。

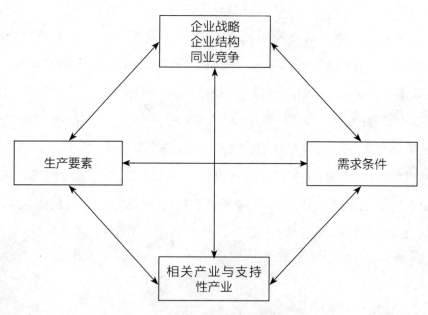

图5-1　钻石体系—国家优势的关键要素
（资料来源：迈克尔·波特《国家竞争优势》，中信出版社，2007，P65）

① （美）迈克尔·波特. 国家竞争优势[M]. 李明轩，邱如美译. 北京：中信出版社，2007：50-71.

波特的竞争力仍然界定在生产力方面，不过他还是在生产要素上提到了人才竞争的重要性，原因是高级生产要素需要在人力和资本上大量而持续地投资。作为培养高级生产要素的研究所或教育计划，本身需要更精致的人力资源和技术。专业型生产要素则限制在技术型人力、先进的基础设施、专业知识领域，及其他定义更明确且针对单一产业的因素。一个国家想要经由生产要素建立起产业强大而又持久的竞争优势，则必须发展国家生产要素和专业性生产要素。这两类生产要素的可获得性与精致程度也决定了竞争优势的质量，以及竞争优势将继续升级或被超越的命运。

三、技术优势

约瑟夫・熊彼得在《经济发展理论》中提出"创新理论"，强调引用新技术，熊彼特的拥护和追随者们同熊彼特一样，把技术创新看成是经济增长和长期波动的主要动因。虽然熊彼特后来也强调从技术创新转向知识创新，不过技术创新仍然是产业竞争的一个优势。哲学家在批判技术对人的异化作用，而技术史学家在强调，一部社会发展史，就是一部在技术变革基础上的观念史。现代技术以一种散点复合的方式影响着我们，从而极大地改变了我们生活习惯、思维模式、交流方式等，它是人类历史中最深刻的变革。"一旦确定了文化中占支配地位的技术，伊尼斯就可以断定：这一技术是整个文化结构的动因和塑造力量。"[1]技术竞争并不意味着排斥其他方面的创新。

从价值链的角度来看，在创意产品和服务的创意阶段，现代技术帮助以更丰富的形态呈现设计思路和产品雏形，必然用电脑配备多样的软件和人机交互设备（如电子画板、麦克风、全息扫描仪等）、虚拟现实、动画设计等方式完成设计思路。在参照帕夫利克归纳的新媒体技术谱系中，不仅包括对创意产品和服务生产的终端技术，还包括创意产业创意阶段必需的过程性技术，即复制、储存、传播、生产、采集、处理技术等，这些技术在创意产业的创意阶段是"嵌入式"的，供创意者选择使用。

在生产阶段，新是由物质生产向创意产品生产领域渐进转移的过程。当科学技术从经济角度被提炼出来并运用到创意产品中去时，就成为创意产品发展的重要推动力量。一方面，新媒体技术帮助可以尽可能多地贴近消费者需求的媒体形态承载产品，如光盘、软件包、网页、视频、物理设备等。帕夫利克描述了新技术给好莱坞带来的麻烦，"新媒体的应用带来巨大机遇，这使好莱坞为之着迷。但同时大多数人有为互动多媒体产品之

[1]　（加）埃里克・麦克卢汉，弗兰克・秦格龙. 麦克卢汉的精髓[M]. 何道宽译，南京大学出版社，2000：142.

中流程的不确定性而担惊受怕。一些人甚至已经宣称互动技术的发展是'新的地狱'。在过去，好莱坞的电影制作有着一套完全可以预知的固定流程，包括前期碰头会、剧情会议、演员角色分配……任何与此模式不符的做法都是对整个系统灵活性的巨大考验。如今，互动多媒体作品和游戏制作却没有一个大家认可或可以遵循的流程。"①

在使用和消费阶段，一方面，新技术直接地为消费者消费创意产品、进行体验式消费提供软件和硬件支持，如电脑、高清电视、流媒体电视、手机、PDA等终端设施和视频软件、网络流媒体软件等；另一方面，"如今的消费者面对众多的商品信息，往往不能即时做出认知和反映，而通常是根据个人需求、兴趣和经验等不同，以及信息传达的广度和深度，有选择性地对某些信息进行感知（Corts Henneth S，2001）"。

第五节 | 艺术创意产业的定位

在波特的价值链中，大致分为基本活动（包含生产、营销、运输和售后服务），以及支持活动（包括物料供应、技术、人力资源或支持其他生产管理活动的基础功能），即是企业进行的设计、生产、营销、交货，以及对产品起辅助作用的各种活动。企业的价值链是一个由许多"联系点"连接的网络，价值链的联系点若要发挥功能，就需要各种活动相互配合。

一、价值链竞争

图5-2　波特企业价值链（迈克尔·波特：《国家竞争优势》，38）

① 约翰·帕夫利克. 新媒体技术：文化与商业的前景[M]. 周勇等译. 清华大学出版社，2005：182.

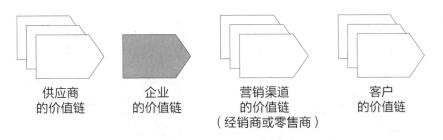

| 供应商
的价值链 | 企业
的价值链 | 营销渠道
的价值链
（经销商或零售商） | 客户
的价值链 |

图5-3　波特企业价值体系（迈克尔·波特：《国家竞争优势》, 38）

各国政府或者企业建立艺术创意产业链，应该首先根据波特的"钻石体系"来确定自己产业在整个产业链中的地位和竞争力，明确自己的竞争要素所在。其次，根据企业价值链和企业价值体系，分析自己产业在价值链中的位置，根据竞争对手的情况和自我评估，找到自己正确的位置。这些基本活动是：运入物流（运用效率性/多样性）；生产（运用效率性/多样性）；运出物流（运用效率性/多样性）；市场/销售（品牌形象/评价管理）；服务（客户管理/维护信赖度）。最后是从企业价值体系中找到自己定位，这些联系点的作用通常可以影响企业进行各种活动的成本高低或效益大小。例如：当产品采用高成本的设计、昂贵的零组件和更精致的质量时，同时也带来了一个好处——降低售后服务的成本。波特的企业价值链和企业价值体系是一一对应的：内部的后勤补给——供应商的价值链；运作（制造）——企业的价值链；采购、外部的后勤补给及营销与销售——营销渠道的价值链（经销商或零售商）；售后服务——客户的价值链，一个企业不可能完成所有的产业活动，因此，企业根据自己的优势所在，现在在上述产业环节中的定位，通过协作、管理，增加自己的竞争优势。

依据全球价值链理论的解释，跨国企业掌握着国际文化产业的命脉，在完成全球产业布局后，会把落后地区放在价值链的最低端。这样，产业链呈现出两种特征：一是垄断性产业链；二是分散化的差异性产业链。然后在这两种产业链之间具体分析，然后细分，找出适合本国或个人的发展之路。

对于第一种性质的产业链，需要清楚地认识到两点：一是需要巨额资金支持做后盾，二是根据世界传媒业发展状况经验，至少需要10年的时间才能够在市场中站稳脚跟。即使是在市场中站稳脚跟的报业，也会出现诸多变量。1994年6月，默多克的报业帝国之一《纽约时报》和主要竞争对手《每日新闻》展开了一场殊死价格迷雾大战。《纽约时报》降至25美分，默多克甚至扬言要殊死搏斗到底，将价格降到底线15美分；而《每日新闻》则相反，从40美分提高到50美分。在此之前，默多克《纽约时报》和伦敦康拉德·布莱克的《每日电讯》之间的价格争战，则是彻底毁灭性的。

所以这场新的价格战是令人心悬的，好在结果是没有两败俱伤，而是各得其主。商业界流传着许多精明的公司进入不熟悉的业务领域时曾遭受巨大损失的故事，这样的商业案例比比皆是，如1992年迪士尼公司的主题公园进入欧洲时，到1994年已经累计亏损10亿美金；Zapmail作为联邦快递公司的传真产品，在放弃该业务时，公司已经为此付出了6亿美金的成本；宝丽来公司进入电影业时损失了2亿美金。[①]因此，对于这一类产业链，需要做好充分的思想准备，多采取迂回战术，避其锋芒。同时采用差异化策略，优势互补，相互竞争，在稳打稳扎占领创意市场后，再进一步拓展产业链。否则，即使在开始时期一时赢得良好效应，也容易出现虎头蛇尾、后劲不足的现象。印度宝莱坞的出现，也是在此基础上国家耗巨资、做了充分准备而定位的，并且其运作期间也出现众多困难。

对于第二种性质的产业链，风险性小，并且运作灵活。创意产业具有非常明显的经济外部性和文化创意价值的内部性特征，是以创意为无形资产的源头，从产品设计、形象设计、生产制作到传播营销不断延伸的价值链，并与其他众多相关行业衍生成为一条形态完整的产业链。因此以无形资本为主导、以创新溢出（衍生）为特征，建立产业链适合大多数创意产业。这为中小型企业提供了希望。

这种产业链强调以创意为龙头，以企业文化和品牌形象为无形资产，以艺术的内容创意和表现形式为核心，驱动创意产品的生产、制造与营销，带动后续产品的开发，形成上下联动的经济链条。艺术产业即可以看作是整个创意产业中的一个产业类别，也可以看作是创意产业的核心部分。因为艺术产业链表现为艺术品设计、艺术品制作、艺术品销售、艺术品服务四个环节，与上述创意产业链是相通的。当原创产业链初步形成后，会产生二级产业链，即上游艺术核心原创层，中游相关层和下游衍生层。这个时候，确切地说是建立起创意产业链群。如果再发展理想的话，还会建立起三级创意产业链。但这时候会和前两级产业链混合，只是一种产生时间上的差异，在空间上实际是并存的。

二、培育新型产业与带动战略

在调整产业结构时，还应该具备战略眼光，积极扶持具有深远市场潜力的创意产业。在创意产业种类中，电影（包括动漫）、时装影响范围广，时效最快，视觉艺术

① （美）休·考特尼等著. 不确定性管理[M]. 北京新华信商业风险管理有限公司译. 北京：中国人民大学出版社，哈佛商学院出版社. 2000：99—109.

品局限在一定的行情内，但是增长速度也很快。这三个领域是有影响力的创意产业。"十二五"规划纲要明确提出实施"重大文化产业项目带动战略"，要"在政府引导下发挥市场机制积极作用，培育骨干文化企业和战略投资者，鼓励和引导非公有制经济进入"。因此应该加快培育和推广一批具有自主知识产权的龙头企业和文化产品。从目前国际消费趋势来看，两极产品消费备受尊崇，一类是高科技产品，一类是传统手工艺品，很好体现出艺术"独一无二"的优秀品质。这代表了人们的两种消费心态：追求时尚与返璞归真，所以，"带动战略"应该在这两者之间寻找。

澳门创意产业发展策略是，立足现实，以"文化旅游"为龙头带动相关产业，通盘考虑。澳门有着400多年中西文化交融与历史积淀，在2005年获得"世界文化遗产"荣誉。其次是博彩业、旅游休闲业闻名于世，积累了多年的经验和基础，有着"世界旅游休闲中心"的美誉。这意味着澳门创意产业有着广阔的消费需求和消费市场发展空间。在这两个基础上，澳门创意产业发展的关键和重心在于做好文化与旅游的结合，使文化创意与旅游融合发展，真正实现文化资源转变为经济力。

当前，澳门政府已经制定了创意产业发展的短、中期计划，确定八大重点创意项目，即视觉艺术、设计、电影录像、流行音乐、表演艺术、出版、服装及动漫，其中"视觉艺术"和"设计"优先发展。另外，澳门积极发展会展产业，打造若干特色化、专业化、高品质的品牌展览，以"展"促"游"。会展产业与文化旅游产业有着很多相似之处，都可以带动相关产业发展，如休闲旅游、文化创意、教育服务、餐饮及酒店用品、医疗保健、中医药、高端消费品、艺术与古玩艺术品、工艺品、表演等。或将文化创意渗透进旅游产品的开发、旅游景区的设计等方面，这本身就是旅游吸引物，实现以"游"带"展"，"展""游"结合。

在利用艺术带动经济发展时，历史遗迹、人文旅游地、民间习俗、现代节庆等，也是重要的文化资源。这类产业在结构调整中最灵活，在策划时应注意结合现实基础，并最大限度地保持艺术的原真性。"云南映象"工程取得成功后，成为中国创意产业发展的一个口碑。不过，2011年10月20日，新加坡蔡曙鹏教授在东南大学艺术学院做《文化人类学与舞蹈研究——五十年的成果与未来路向》专题报告时，却对"云南映象"工程提出质疑，认为这不是地道的民族舞蹈，而是现代舞的组合。这是应该注意的，艺术的本真性不应该缺失。

从中国台湾、日本、韩国等地区的创意实践来看，国家还重点扶持一些濒临灭绝的手工艺或者一些曾在历史中占据重要地位的手工业。通过艺术家、设计师的谋划与

设计，重新焕发出生命生机。中国安徽的歙砚、浙江的东阳木雕、景德镇瓷器、四川戏剧的变脸等，如今也在调整产业结构，但品牌知名度和美誉度影响力还不够。因此在管理、经营、设计、产业链形成上，仍然需要加大对培育的力度。

另外，在培育新型产业与带动战略中，人们容易将注意力锁定在产业上，往往忽略了创意产业的最核心部分——文化创意与人才。在创意产业发达的地区或国家中，是创造性因素提升了它们的影响力和活力，重新塑造了城市性格。创造力具有不可复制、不可模仿的特点，不像是其他技术、工艺、材料可以轻易替代。一旦一个创意被模仿、复制，要么侵权，要么失去竞争力。

因此，培育新型产业与带动战略，应统筹考虑。城市、区域应该探索多样化的人才引进机制、协作机制、培训机制、支持政策性贷款、知识产权抵押、构建创意产业发展的信用担保体系等。

三、达沃斯文化竞争

今天，人们对艺术有着更高的标准，甚至是某种苛刻的要求。高端中介机构或经纪人要求艺术家创作的作品，不仅能够吸引公众的眼球获得良好的市场价值，而且能够从中解读出其意义，从自然界到神话、文化、信仰、科学、宗教、艺术都是一种创造意义的叙事，同时也从不同角度对世界意义做出阐释。重要的是，这种意义不是技术带来的浮华表面，而是艺术的真谛。

这批中介机构或经纪人不是普通的艺术"门外汉"，也不是普通的生意人，而是兼具两者性质。费瑟斯通把他们称之为"新型文化媒介人"，在塞缪尔·亨廷顿那里，被称为"达沃斯文化"者（当然，还包括其他文化商业精英人士）。他们大多受过良好的高等教育，有一定的知识、文化和精神素养。他们甚至接受过高级艺术专业培训，如20世纪美国艺术市场的重要画商D. H. 坎魏勒和莱昂斯·罗森博格都对立体主义很有研究，对毕加索的策划、推动起到重要作用。著名的世界古根海姆美术馆的创始人所罗门·R·古根海姆（Solomon .R .Guggenheim），以及他的侄女，1942年纽约美术馆的创始人佩姬·古根海姆（Peggy Guggenheim，1898-1979），都对艺术有着精辟见解与热爱之情，后者对超现实主义、抽象表现主义有着敏锐的、前瞻性判断力。

但这些艺术经纪人并不是纯粹的"知识分子"，与传统上的文化人有很大的差别。他们研究知识，但不是书斋式的研究与知识的说教。他们热爱生活，更乐于享受生

活、勇于表现自我，在经济领域他们富有创新意识、风险意识，"他们积极地促进并传播了知识分子的生活方式，与知识分子一起，致力于使诸如体育运动、时尚、流行音乐、大众文化等成为合法而有效的知识分子领域。"[1]这些高级艺术商对艺术市场形势变化非常敏感，主导着文化时尚与艺术市场的发展，他们基本上决定着艺术家的命运和价格、流向。因此，取得这些人的认可是取得通向艺术市场的门票。这些人分布广泛，在社会各个领域工作，有博物馆、美术馆、画廊、展览会、艺术杂志编辑部等，甚至是政界要人或商家要人。世界三大著名拍卖行：索斯比、佳士得和菲利普斯，其成功之道在于其诚信品牌，即对艺术品质量的严格把关。在这背后有着一整套严格、科学的认定程序，其中专业高端的达沃斯文化人是必不可少的。

这批达沃斯文化人对商业之道、艺术之道有着多年的经验。他们明白，艺术文化产业要在国际市场中取得成功，必须采取何种方式和何种意义、价值观。这些经验包括：

国家意识形态。这必须独立于经济活动之外，才能够取得营销绿灯。很简单，本国不会进口那些具有颠覆性的文化艺术产品，反之，对方国家也不会这样做。

普世性。市场营销经验告诉我们，创意产品要在全世界通行无阻，必须要尊重进口国的文化传统和价值观，具有普世意义和价值观。即商家注重产品的大众性、迎合观众的欣赏口味，以能否赢得消费者，并形成固定消费者群体为目标，制定创作计划。

尊重消费者。传播学理论告诉我们，公众是不可愚弄的，并不完全具有"魔弹论"效应。如果刻意去愚弄公众，会遭遇巨大的报复。大众理论告诉我们，大众具有异质、分散的特征，但这并不说明公众真的处于一种互不联系、完全分散的状态，一旦出现某种他们感兴趣的社会议题，这些躲藏在各个角落中的公众会蜂拥而至，对这个议题提出猛烈的评论，最典型的案例就是网络流行的各种人肉搜索。所以商家除非是无意之中碰触了对方文化的自尊，否则都会极力避免这种冲突的发生。创意产业把关人会把国家意识形态的渗透降低到最低点，避免碰触他们的底线。

模式与创新。好莱坞电影创作，经过多年的摸索，已经形成了有一定经验的模式。在这种商业创作模式下，可以保证票房的最大利润。任何偏离这种模式的创意，都不允许，所允许改变的只是微观层面的因素，比如人物名称、背景、道具、演员

① （英）迈克·费瑟斯通. 消费文化与后现代主义[M]. 刘精明译. 上海：译林出版社，2000：67.

面孔、叙事小插曲等。用大卫·赫斯孟德夫的话说，就是"对创意的控制：仍然宽松，但是比以前稍紧"。好莱坞动作片模式之一是基于复仇展开，为使暴力复仇获得合法地位，必须提供一个可以谅解理由，如家人——无论是妻子、爱女、朋友等——被杀；一定要有两级冲突——好人和坏人、善与恶，好人富有人情味、人性、模范丈夫、敬业警察（战士）等，坏人卑鄙、冷酷、不择手段。为了使得影片富有深度，激起观众的怜悯，往往还要将主人公置于一种进退两难的境地，如朋友的背叛、当面凌辱等。

积极面对不确定性和风险性。所有事业都有风险，但艺术创意产业是一项更具风险的事业，因其以创意、想象力、灵感的生产和买卖为主体，较之实体产业，有着更大的不确定性。我国电影产业在20世纪前期出现过繁荣的景象，进入21世纪，电影产业开始缩水，是因为投资者开始回避这种风险性和不确定性，这种理念与达沃斯文化精神，或者说与艺术创意产业精神是相悖的。优秀的达沃斯文化精神，勇于正视市场前景中的竞争性、风险性、不确定性，正确面对产业现状与格局，明锐把握时尚脉搏，整合资源，盘活渗透方式，采取更加开放务实的态度，做出战略性决策并进行调整。

第六节 | 产业结构调整的意义

一、促使创意产业结构升级

创意产业的出现改变了世界各国的产业结构，也使得国内产业结构、世界市场范围内的产业结构之间的矛盾日益突出。每一个国家都要面对本国传统产业及创意产业的两重选择，一些根本性问题亟待解决。欧美工业发达国家的发展历程说明，在工业达到较高发展水平后，服务业的发展必然升级，呈现出"工业经济"向"服务经济"转型的总趋势。在"服务经济"的趋势下，又发展出新的、高层次的文化精神服务业——创意产业。

无论各国采取何种称谓，"文化经济"、"创意产业"、"内容产业"、"版权产业"、"文化产品产业"、"休闲产业"、"体验产业"、"注意力经济"、"眼球经济"，还是所谓的"文化贸易"，在完成服务新经济转型后，更高层次的精神追求——创意产业开始展露端倪。如今的发达国家的产业结构已经完成从以劳动密集型产业为重心向以资本密集型产业为重心的转型，现今向以知识技术密集型产业为重心的方向发展。郎咸平

提出成功的食品企业必须"跨线"，他虽然是针对食品企业而言的，其他产业又何尝不是——即传统企业必须跳出时代框框的局限，跨越时代界限，通过提高历史感或其他文化含量来提高竞争力。创意产业是这种"服务经济"转型后的升级，与知识技术密集型产业存在着一定的交叉现象。所以，现如今产业结构的调整与创新已成为一项十分迫切和重要的工程。创意产业的根本特征是通过"创意越界"，促成不同产业之间的重组与合作。从宏观上来讲，能够加速第一、第二、第三产业，以及第三产业内部结构合理化，是一个国家和地区调整产业结构和转变经济发展方式的最佳选择，并为社会创造财富和广泛就业机会。

科技进步是推动一国产业结构变化的最主要因素之一，一旦技术发生变革，产业结构将会发生与之相适应的改变。创意与创新为传统产业注入了强大的生命力；科技与文化使得现代创意产业两翼齐飞，提供新的支撑和动力。传统产业在这三者的协助下，已经不局限在产品价值或其使用功能上，更在于它们所衍生的附加值——即智能化、个性化、情感化、艺术化的表现特征和符号意义。在一个个创意产业强国崛起的背后，是艺术创意、科技创新（尤其是数字化技术）、文化对接后的交融、升华和裂变，这三者的完美组合才能形成创意产业的三足鼎立局面。

二、增强国际竞争力

新的消费市场、新的需求热点、新的竞争压力都在促使各国亟待调整产业结构。在当前全球性金融危机的形势下，世界各国同时还要面对业已分割完毕的世界市场的蛋糕份额。以音乐产量而言，英国仅次于美国位居第二，英国的视频游戏占全球销售额的16%。英国是欧洲最重要的广告中心，全球超过三分之二的广告公司，都以伦敦作为欧洲总部的据点。截止到2012年9月8日，前英国文化、奥运、媒体和体育大臣杰里米·亨特（Jeremy Hunt）在接受《经济观察报》采访时谈到，英国的创意行业每年创造出口总值达到89亿英镑，几乎占英国毛附加价值的3%，约为360亿英镑。英国在2011年向中国出口大约5500万美元的时装商品，较上一年增长了23%。目前，英国创意产业总产值超过金融服务业而成为最大的产业部门。

法国将文化、科技、历史、国家形象与创意产业紧密交融在一起，形成三大精品创意产业：法国香水及化妆品、时装、葡萄酒，带动了旅游、餐饮等相关产业的发展，这是一些与"满足享受型需求"和"奢华消费"相联系的产业。独特的法兰西文化元素享誉全球，令全世界的消费者趋之若鹜。这种国际竞争力是独一无二、不可复

制的。英国旅游业年产值约为1140亿英镑，是英国第五大产业，其中苏格兰地区旅游业每年创收40亿英镑。

中国创意产业出口值虽然位居第三，深圳、上海、北京、成都、南京、青岛等城市积极推动创意产业的发展。但是中国创意产业形象力的性格特征不够明显，影响力与日韩相比还存在众多差距；中国创意总产值居高，但是人均值却很低。我国多年来已经形成了较为完备的工业体系，加工制造和产业配套能力大幅提升，为发展创意产业提供了坚实基础。然而我国出口的产品大多属于中低档，主要是些价格低、需求弹性小、竞争力弱的日常生活用品。然而，中国文化元素符号具有独特的品质和鲜明的特征，这是我国的长处。近几年来，好莱坞电影工场不断吸收中国传统文化元素，如《功夫熊猫》，赢得了很好的票房。这对我们来说，不能不说是一大遗憾。因此，我国产业需要继续优化产业结构，在现有的工业体系基础上增强产品的文化概念和艺术附加值，增强国际竞争力。

三、优化资源配置

与第一、二产业相比，创意产业具有高知识性、高融合性、低资源消耗、低污染的优势，属于"绿色产业"。创意产业既是一件"寻常百姓家"都可以做的事情，然而也是一件非常"奢侈"的事，它可以在不同经济水平的国家或者地区孵化、发展、壮大。然而，在全球经济一体化趋势下和跨国企业占据国家产业链高端的前提下，创意产业的有效发展和健康发展并非易事。它需要解决三个问题：

首先是产业基础问题。从世界产业结构演进的角度来看，后进阶段的产业发展是建立在前一阶段产业充分发展的基础之上的。经济高度发达的国家或地区已部分地完成了资源优化配置的任务，三大产业发展有序，产业结构布局合理；其次是发达国家已经提前完成了科技向产业转化的过程。这样，创意产业可以借用这些现实基础，从而省去很多补充生产力发展的时间。从某种意义上来说，只有经济水平达到一定高度后才有可能谈创意产业，这个观点是有道理的。我们也很容易看到这样一种对应关系，即生产力高度发达的国家，其创意产业水准也高；生产力欠发达的国家，其创意产业发展速度也慢。创意产业首先爆发在西方强国而不是欠发达国家，这种情况不是偶然的。因此，发展中国家面临双重任务，即要建立、完善、发展一定的工业体系，又要做好创意产业的扶持工作，实现两条腿走路。

其次是消费需求结构问题。在世界经济发展过程中，消费需求结构变化的规律

是：维持基本生存型需求→中间过渡型需求→满足高层次精神享受型需求。因此，优化资源配置需要考虑到上述的需求结构层次，确定本国的需求层次和国际需求层次，然后进行资源配置和优化，提高经济效益与社会效益，推动其他产业发展。

第三是现代服务业基础问题。世界经济中心城市的第三产业（现代服务业），如教育、版权保护、传媒业、金融业、保险业、通讯业、广告业、技术服务业等都十分发达，这构成了创意产业发展的基础。优化资源、建立创意产业集群或创意城市，除了考虑工业基础、产业结构、消费需求结构外，还应该从这些方面入手，来统筹硬件资源——如交通设施、设备设施、建筑环境，或能够提供观摩音乐、戏剧、舞蹈、时装表演等艺术机构等，和软件资源——如人才分配、资金分配、博物馆、公共图书馆、大学、文化遗产、文化交流平台等资源。

因此，优化资源配置，需要先解决好上述三个基本问题。这样，创意产业发展会形成循环效应，一方面有利于优化资源配置，另一方面，又需要重新配置、优化现有的资源，再次深化产业分工，合理配置人力资源、自然资源、文化资源。经过这样的产业结构调整和资源配置优化，创意产业才能够健康有序发展，进而扩展到维护整个国民经济的持续快速健康发展，才能够有利于提高国民经济的整体素质，才能够真正协调产业与产业之间的关联。

如今创意产业结构调整时，应充分结合城市定位、优先就业、合理分配制度、健全社会保障体系，统筹全局。社会保障建设最直接地影响到城乡文化消费。因此，产业结构调整和城市转型升级，要统筹考虑城市景观、空间布局、功能布局、生态环境、就业与失业问题、社会矛盾问题，完善商务、居住、社会服务设施与系统，实现协调转型、协调发展、协调增长。

中国重工业主要集中在中西部内陆，在新一轮的改革大潮中，沿海城市包袱轻便，转型快。大连、青岛、上海、广州等向旅游型城市转变，青岛和广州又加大了中国著名品牌城市的建设。北京、南京、杭州等城市在重点发展历史古都文化旅游。上述城市也都建立了创意产业园，表现出良好的发展势头。但是后续问题也日益暴露出来。关键是在处理产业结构调整和城市转型升级时，没有统筹好社会服务系统等问题。所以，仅仅依靠建立一个创意产业园区是不够的，还需要建设配套设施。这样才能够有序、健康、持久发展。我国有着悠久的历史和丰富的文化资源，然而这些历史和文化资源仍然处于待开发状态，其潜力并没有被充分挖掘出来，因此，我国今后的创意产业或者文化旅游业仍然有着很大的开拓空间。近十多年来，我国旅游业呈现出

较好的发展势头，随着我国人均消费水平的提升，无论是国外游客还是国内游客，都将带动下一轮的旅游竞争。因此，我国文化旅游产业的市场是无限的，重点是做好文化资源的深层挖掘。

香港由于大部分时间处于经济调整期，所以只有少数创意产业增长幅度比较大，包括软件与电子计算、电视与电台、印刷与出版。至于建筑、广告、设计、电影与录像，则有些跌幅。为此，香港工商及科技局在这方面实施多项支援措施，支持设计、电影及数码娱乐产业，包括提供基础设施和有利的环境，并从研究和发展、提升技能、开拓市场，以及投资和融资等方面给予支援。具体来讲，在数码方面，2004年5月在数码港设立咨询资源中心，提供多类咨询科技及多媒体资源；在设计方面，成立香港设计中心，2004年拨款2.4亿元推行设计智优计划；在技术创新方面，通过创新及科技基金、香港科技园、应用科技研究院等机构，推动新技术的研发与应用，以及在工业上的有关应用技术。

第六章　Chapter 6　　艺术产业的创造性

第一节｜创新理论的演变

创新不仅产生在艺术领域，也发生在经济领域和其他领域。如今，经济、文化、艺术越来越紧密地链接在一起，这些可以称之为艺术创造性产业，或者简称创意产业。"创新"经济理论在1912年间，由德国经济学家、思想学家熊彼得在《经济发展理论》一书中提出。熊彼得自己也是一个不断创新的经济学家，他"对历史的和纯粹的东西、计量经济学和收集到的大量实际资料、社会学及统计学"都持赞赏态度，认为他们有用。他在《经济分析史》中评价瓦尔拉的纯粹经济学理论时说："他的经济均衡理论把'革命'的创造性和古典的综合性结合起来，这是唯一能和理论物理学的成就相类比的经济学家的作品"。[①]他认为现代经济发展的根本动力是创新，创新的关键是知识和信息的生产、传播、使用。

在熊彼得看来，作为资本主义"灵魂"的"企业家"的职能就是实现"创新"，引进"新组合"——就是"建立一种新的生产函数"，把一种生产要素和生产条件的"新组合"引入生产体系的创新。这种"创新"、"新组合"或"经济发展"，包括以下五种情况：（1）引进新产品；（2）引用新技术，即新的生产方法；（3）开辟新市场；（4）控制原材料的新供应来源；（5）实现企业的新组织。按照熊彼得的看法，"创新"是一个"内在的因素"，"经济发展"也是"来自内部自身创造性的关于经济生活的一种变动"，因此，他的创新思想凝聚在两点上：（1）从技术创新转向知识创新；（2）从"循环流转"转向"动态"和"发展"。他的思想已成了美国，其至全球经济论述中的重要核心概念。此后这种创新理念不断系统化。

执行新的组合包括下列五种情况。（1）采用一种新的产品——也就是消费者还不熟悉的产品——或一种产品的新的特性。（2）采用一种新的生产方法，也就是在有关的制造部门中尚未通过经验检定的方法，这种新的方法决不需要建立在科学新的发现的基础之上；并且，也可以存在于商业上处理一种产品的新的方式之中。（3）开辟一个新的市场，也就是有关国家的某一制造部门以前不曾进入的市场，不管这个市场以前是否存在过。（4）掠取或控制原材料或半制成品的一种新的供应来源，也不问这种来源是已经存在的，还是第一次创造出来的。（5）实现任何一种工业的新的组织，比如造成一种垄断地位（例如通过"托拉斯化"），或打破一种垄断地位。

到了20世纪50年代以后，熊彼得的拥护和追随者把"创新理论"发展成为当代

① （美）熊彼得. 从马克思到凯恩斯[M]. 韩宏等译. 南京：江苏人民出版社，2000：3.

西方经济学的另外两个分支：以技术变革和技术推广为对象的技术创新经济学，以制度变革和制度形成为对象的制度创新经济学，形成了所谓的"新熊彼得主义"。门施同熊彼得一样，把技术创新看成是经济增长和长期波动的主要动因，门施理论的中心思想是：经济衰退和大危机刺激了技术创新，它是技术创新高潮出现的主要动力；危机会迫使企业寻求新技术，而大批技术创新的出现则成为经济发展浪潮的基础。以英国的弗里曼等为代表的另一些新熊彼得主义者，虽然也认为技术创新和由技术创新所导致的新兴产业是推动长波上升、经济增长的主要动力，但他们不同意门施的萧条触发创新的观点，提出了政府的科学技术政策对技术创新起重要作用的理论体系。

1986年著名经济学家罗默提出创意才是推动国民经济成长的原动力。1990年著名管理学家波特提出创新型驱动阶段，2001年约翰·霍金斯提出创意经济，理查德·弗罗里达的创意新贵、创意城市等。内森·罗森堡和L.E.小伯泽尔强调道："不管因果关系如何，西方的发展研究越来越依靠创新。"

创意产业有着不同的内涵、范围、服务对象和政策目标。创意产业是"文化工业"的升华，是文化产业发展到新阶段的产物，即是经济与文化的双向交融，也是艺术日常生活化和生活艺术化的双向交融，艺术处于创意产业的核心地位。从文化的角度来讲，创意产业是以文化价值或者文化意义为基础，借助艺术的表现形式为产业提升文化价值（附加值）的系统性商业运作。从艺术创造的角度来说，创意产业是指通过艺术的创作、设计、策划、展览、演出、拍卖等活动，同时实现经济价值与文化价值的系统性运作。在本文中创意产业就是艺术创意产业，之所以在前面加上"艺术"二字，是因为：一、大多数学者都在回避这一点；二、现代创意产业界定纷杂，文化的范畴过于宽泛，为了避免歧义、澄清意义和范畴，特此加上"艺术"二字。艺术创意产业并不排除文化，相反，以文化历史为渊源、以科技为支撑。

联合国教科文组织将文化定义为某一社会或社会群体所具有的一整套独特的精神、物质、智力和情感特征，除了艺术和文学以外，它还包括生活方式、聚居方式、价值体系、传统和信仰（UNESCO，2001）。从狭义的角度来讲，文化即是指"艺术"，是一种经由人们创造出来新形态的产物，是文化的形象化产物。不论就狭义或广义的文化而言，"文化创意"即是在既有存在的文化中，加入每个国家、族群、个人等创意，赋予文化新的风貌与价值。文化产品不仅传递文化认同感、价值观和意义，同时也推动社会和经济发展。

创意产业也是从注重物质性消费走向非物质性消费的过程，注重人的精神、权

力、自由、情感、自我等非物质因素，是价值链从生产驱动型向消费驱动型转变的过程。作为消费者，它以满足人类精神需求、自我认同、文化认同为主要特征；作为创造者，它以发挥想象力和创造力、知识、智慧、灵感、技能、天赋，体现生命价值为特征。

创意产业又译"创造性产业"，从概念上可以看出，创意产业与艺术创意存在着密切的联系，两者都推崇创新、个人创造力。这个概念的取向并不是空穴来风，而是英国政府对英国人民希望参与制作和创造文化产品的过程中，热情高涨状态的回应。创意产业是从创造者、设计者出发，将知识的原创性与变化性融入具有丰富内涵的文化之中，又强调文化艺术与经济之间的相互渗透、相互支持、相互推动。

创意产品的核心价值是创造出具有思想性、精神性的文化产品。正是这种创造性推动了艺术与经济的不断发展，组织形式、表现形式也日益丰富。查尔斯·兰德利在总结了世界各国创意实践后谈到，"在以创意和想象力为基础的经济中，艺术的种种关联显而易见。除了科学外，是艺术少数能名正言顺发挥想象力的领域之一。而我们从中得到的启发，就是发自艺术最强烈的信息，或许正是艺术思维。"[①]无论如何，创意产业为我们提供了宽泛地与文化、艺术、娱乐价值相联系的产品和服务。这些形式包括广告、建筑、艺术和古董市场、手工艺、设计、时尚设计、电影、互动休闲软件、音乐、电视和广播、表演艺术，以及报纸、期刊和书籍的出版等。

实际上，在澳大利亚、英国、中国香港、中国台湾，创意产业的概念都被理解得十分宽泛。澳大利亚文化部长委员会按照联合国教科文组织的标准，将澳大利亚的创意产业划分为四大类：遗产类、艺术类、体育和健身娱乐类、其他文化娱乐类。澳大利亚塔斯马尼亚州文化产业委员会在规划本州的创意产业时，则更加开放、直率，不仅包括从流行艺术——诸如主流电视剧、电影及音乐家，到曲高和寡的各类艺术都包括在内，而且强调艺术同社会各领域、产业之间的联系和渗透作用，"虽然不同种类的艺术创造具有不同层面的吸引力，但无以数计的联系及各类艺术的各个方面都在支持并加强着彼此的发展。"[②]英国创意产业实际上还将体育业——如世界杯足球赛、奥运会，以及国际大型会展业、彩票业也纳入创意产业的范畴。中国台湾、中国香港、英国的创意产业还涉及诸如美容业、休闲业、健身业、旅游观光业等。创意产业在日本被统称为娱乐观光业。

① （英）查尔斯·兰德利. 创意城市[M]. 杨幼兰译. 北京：清华大学出版社，2009. 10：27.
② 澳大利亚塔斯马尼亚州文化产业委员会：《塔斯马尼亚州的产业计划》

这些创意所涉及的产业范围是如此广泛。抛开学术的严谨性，对于公众而言，就如同英国职业基金会、英国文化媒体体育部总结的那样，人们希望参与制作和创造文化产品的过程中，这种对创造力的需求的规模处于特殊的高涨状态。强烈的个性欲望，高涨的表现状态，使得公众并没有顾及学术上的严谨性。这种欲望与状态恐怕是催生创意产业在全球范围内迅速蔓延开来最坚实的现实基础。这也应对了本文开始所提到的创意产业的概念界定上：出于对自由与舒适的渴望。对自由的渴望表现在公民身份、权力、文化认同和身份认同中，对舒适生活的向往——不单是特权阶层，而是全体人口都能获得丰富的物质，免于匮乏的梦想。

这一点，在2001年11月2日第二十次全体会议，根据第Ⅳ委员会的报告通过的决议《教科文组织世界文化多样性宣言》中，体现的更加明确，大会充分重视实现《世界人权宣言》和1966年关于公民权利和政治权利及关于经济、社会与文化权利的两项国际公约等其他普遍认同的法律文件中宣布的人权与基本自由，以及忆及教科文组织《组织法》序言确认"……文化之广泛传播，以及为争取正义、自由与和平对人类进行之教育为维护人类尊严不可缺少的举措，亦为一切国家关切互助之精神，必须履行之神圣义务。"

对思想与情感的表现性价值的渴望，不仅包括在诸如对莎士比亚类高雅文化的诠释上，或诸如毕加索、迈凯轮豪华轿车的新概念设计上，还体现在一首通俗歌曲的创造上，或是通过美容健身来张扬身体美，或是体现在服饰中的一针一线的细节设计上，甚至是设计中的那一丝丝微妙的改观。无论是专业艺术家也好，还是业余大众也好，他们将尊严、人权、自由、情感等方面进行最深刻的洞察和体验，创造性地融入到经济产业中去，增加了我们的知识，刺激了我们的情绪，丰富了我们的生活。

第二节 | 艺术创造性的演变

艺术属于历史范畴，在不同的历史发展时期呈现出不同的表现形态。但是，从本质上来说，艺术是人类创造力的一种表征。在史前人类时期，散落在世界各处的人类就创造出具有很高水准的艺术品。这些艺术品，在当时的历史环境中，在当时的人类看来，它并不是单纯作为艺术而产生并存在的。我们今天称之为"艺术品"，乃是源自历史文化，它们作为人类历史文化发展的物质表征，展示了当时人类的创造力而称之为"艺术品"。如今的艺术，具有被界定的属性，它是由一定的社会组织范畴根据

一定的社会规则而划分其归属的。这些社会组织和规则是复杂的，也不是显性的，可能是艺术教育组织、创作组织、营销组织、策展组织、学术组织、协会甚至是自由人士。这些规则也是非显性的，并没有一定的准确标准来衡量一幅作品是否成为艺术品，但是仍然具有一定的社会约定性及明显的标准。这样的解释乍看会有一定的矛盾，其实并不矛盾，因为社会阶层的不确定性带来判断标准的非统一性。在史前时期，人类创造的这种形式，乃是源自于这样一种动机：人类力图挣脱当时的混沌意识，同外界宇宙神交流的自我认知意识。

随着人类自我认知能力的提高，人类迫切需要认知外界、探索宇宙的本质。宇宙神是当时普遍存在的一种思维方式。身体是人类能够自由运用的唯一最佳选择，在能够利用人体的选择中，肢体、动作、声音是最简洁的方式。肢体动作后来通过一定的规范而成为一种成熟稳定的表演形式，也就是后来延伸出的各种巫术活动，如舞蹈等。声音的发展经历了两个时期，首先是语言的出现，其次是在语言基础上产生的各种唱曲。巫术活动后来分成两类：一类是普通的巫术表演，所有的部落成员都能够有权习得并表演，这一部分逐渐被一代代继承下来，成为识别一个部落的重要标志，另一部分巫术等活动在人类的发展中逐渐走向垄断，并不是所有的部落成员都可以参与，巫术活动中最核心的内容被巫师等专职人员所垄断，他们是唯一有知识解释巫术的人。一旦这些巫师去世并没有将其巫术知识教育给继承人，那么，这个部落的巫术符号就会成为永远的未解之谜。这些形式的最高表现就是仪式：如祭祀、权利更迭等。但是声音、动作这些形式都具有瞬间消失的特点，不能够以物质的形式永久保存下来。在人类自我认知意识逐渐加强的时候，通过手这个肢体创作出的各类表达形式逐渐明晰并且成熟，于是各类艺术品——更确切地说，在当时是各种手工品——诞生了。这些手工品中，一部分是具有使用功能的，如弓箭；也有一部分是审美功能的，如岩画、雕塑；还有一部分是两者兼有的，如结绳记字、陶器等。这一些都是人类创造力的表征。

美国著名建筑师、理论家伊利尔·沙里宁在《形式的探索》中强调："艺术的质量蕴含于人民的潜在力量之中。……理解生活，以及创造形式去表现这种生活，乃是人类伟大艺术。"[①]艺术是在"创造性"上与创意产业联系性最紧密的一个范畴。创造性可以被理解为发现问题、解决问题的能力。它可以发生在艺术领域，也表现

① （美）伊利尔·沙里宁. 形式的探索[M]. 顾启源译. 北京：中国建筑工业出版社. 1989. 17.

在科学、技术、经济组织形式、社会组织结构等领域的创新。自现代艺术以来，创造性、原创性一直是衡量艺术价值的重要标准。现代创意产业提取了艺术的"创造性"这一层面的意义，获得了空前的繁荣。所以，从内涵中可以找到艺术与创意产业之间的联系。

对于艺术的创造性，人们很容易联想到文艺复兴时期，或现代艺术的辉煌。其实可以追溯得更远，甚至是史前艺术时期。史前期的人类创造了丰富多彩的艺术。科学家认为："在人类制造工具的那一时刻起，至少在意识上已经形成了对待制品形象上的先见或者概念上的明确，从而指导完成工具制造。换句话说，人基本上是亚里士多德对艺术的定义——'在用物质来实现以前存在于其结果中的概念组成'的意义上的艺术家。"[①]正是这种创造性，使得人类逐渐获得了辨别各种形状的能力，进而积累起对各种形状的形式美感和对生命力的审美经验。史前艺术种类繁多，包括小雕塑、金银装饰、贝雕、洞穴岩画。洞穴岩画主要分布在法国南部和西班牙北部，这些艺术具有一致性，可称为马格德林艺术体系。英格兰索尔兹伯里旷野上的巨石阵，法国拉斯科洞穴岩画都属于此类范畴，如今"所有的学者都同意巨石阵是一个重要的仪式中心和祭祀场所，……用来祭祀太阳和月亮，构成一种地区性日历"，[②]计算精确，误差不超过一天。黑格尔曾用移情观来解释史前人类术活的艺动："艺术对于人的目的在于使他在对象里寻回自我。"

英国艺术史家保罗·约翰逊在《艺术的历史》中，对史前艺术，活跃于公元前18000年到1万年前的欧洲的马格德林洞穴壁画艺术分析中，提出了一组非常重要的概念，即"分工与协作"和"专职画家"。"分工与协作"这个概念本身不是什么新鲜事物，因为在对史前资料的研究中，也会发现这个概念。但是这些概念在那些研究中主要用来指史前人类在狩猎和种植、养殖等方面的内容，比较常见的结论就是男人狩猎、女人在"家"从事缝制等工作，没有涉及艺术创作。保罗·约翰逊的"分工与协作"在此特指艺术创作。因为史前洞穴中的艺术创作需要大量的矿铁颜料的磨制，而铁矿颜料无论是在史前古代还是现代，都需要专业知识和专门人士的开采才能够获得。而洞穴壁画属于高空作业，难度很大，有的需要仰视或平躺进行创作。洞穴黑暗，需要专门的照明设施。在拉斯科洞穴中，有调制颜料的臼与杵、158个用来制成

① （英）查尔斯·辛格，E·J·霍姆亚德，A·R·霍尔主编. 技术史[M]. 王前等译. 上海：上海科技教育出版社. 2004，12.

② （美）詹姆斯·E·麦克莱伦第三，哈罗德·多恩. 世界史上的科学技术[M]. 王前等译. 上海教育出版社. 2003：28-29.

颜料的矿石小碎片、85个确定和31个疑似旧石器时代的灯。这样的洞穴，在法国有142个，西班牙有108个，意大利有21个，葡萄牙有2个，德国有2个，巴尔干半岛有2个。[①]这些洞穴壁画造型、动态、结构、形象都非常生动准确，只有受过专门训练、经过长期观察的人才能够获得这种技艺，达到这种境界。这些证据表明，史前人类已经出现剩余产品，并且有了明确的分工与协作，产生了专职画家。分工与协作、专职画家/艺术家，都是现代创意产业的特征。在这点上，公元前18000年马格德林人做到了。

古希腊艺术从东方化时期（公元前700～公元前600年）开始，以自己独特的审美观念，兼容并包地汲取了古埃及、吕底亚、叙利亚和近东地区的艺术精髓，从而创作出具有本民族特色的艺术表现形式。否则，如果当初希腊时代的人由于缺乏志气去创造自己的形式，而生硬地套用了埃及的形式，那么我们对希腊时代将作出什么样的评价呢？希腊人的事迹不早已像旷野中的回声那样，消失得无影无踪了吗？希腊是罗马艺术发展的根基，公元前3世纪～公元前1世纪，罗马人征服了希腊东部，掠夺了大量艺术品。罗马人现实、宽容、开放、吸收的同时兼容并蓄的气度，全盘地接受埃及与希腊的宗教和艺术，综合了他们的优点，融入了更多的人性色彩、现实色彩和情感表现。借助希腊的写实主义和理想主义的艺术典范，由新的创造者在新的基础上达到了古典艺术体系的顶峰。

艺术发展到现代，"真实再现"任务已经完美解决，古典主义艺术达到顶峰，后人要超越这一极限似乎已不可能，但是人类又不满足现状，艺术何去何从是一个亟待解决的问题。人类艺术家必须重新创造一个崭新的视觉形象来表达对世界真理的认识。于是观念创新成为新一轮的竞争对象。观念创新是人类情感表达的继续，在艺术中，人类从来没有停止过对情感的表达——无论是古代、中世纪还是文艺复兴时期，都不缺乏在艺术创造中获得的情感满足。

贡布里希在《艺术发展史》中谈到，在欧洲16世纪后叶开始出现艺术危机，一些有名望的艺术家尝试在用色及画面布局中探索新奇，追求跟传统自然美不同的效果。"哥特式"、"巴洛克"最初被用来批评那些粗野荒诞的形象，"装饰主义"虽然没有摆脱"自然主义"的影子，但是毕竟开拓了新的艺术前景。在经过"自然的真实"和"艺术的真实"论争之后，"艺术的真实"成为新的艺术创造观念。但是，"学

① （英）保罗·约翰逊. 艺术的历史[M]. 黄中宪等译. 上海：世纪出版集团，上海人民出版社. 2008：8-10.

院派"过于强调"艺术理想化的真实",其中严格、僵硬的限制让一些才华洋溢的艺术家无法接受,也与艺术的本质相悖。于是公众的市场需求、趣味、艺术垄断的打破进一步加剧了艺术危机,促使艺术家寻找新的题材及艺术表现形式。世俗肖像画、风景画呈现出新的生命力,但是,风景画的复兴无意之中为以后的印象派的发生奠定基础,引发了今后观念艺术质的改变。风景画在中世纪已经存在,但是没有成为具有一种独立价值的画种,无论是中世纪的文学作品还是艺术作品,都没有给我们提供对大自然详尽的描绘。从风景画的演变来看,风景描绘的对象经历了如下演变:从最初的宗教意义上的建筑风景、神兽寓言走向世俗权利性建筑再到平民视角风景及田园风趣,趣味逐渐成为艺术追求的重点,其中自然也不乏艺术家借景抒情的表现。实际上在1909年的法国风景油画中,我们可以清晰地看到梵高式的风格——特别是笔触的变化。这些变化说明艺术家已经完全脱离传统技法,通过笔触的变化直抒胸臆。

印象派的意义在于区别了艺术的自然与真实的自然,后来发展为借景抒情,最终演变为观念的重新。人类一遍又一遍地挑战自我能力,通过艺术来寻求真理,与科学、宗教、哲学一样,成为人类解读自然、把握世界的一种方式。艺术也逐渐脱离原初的巫术意义、叙事性意义而走向抒情和批判。但是,21世纪的艺术却又一次面临着生态危机,生存环境的恶化导致艺术的恶化,技术的异化、艺术中的功利主义思想导致艺术失去了作为精神世界的领袖旗帜,人类在精神恶化的环境中自然难以保持一种对艺术的虔诚心态。克莱夫·贝尔在《塞尚之后》一书中写道:"如果有一个画家,他除了画家其他什么也不是;而且他也没有要从事其他职业的想法,那就是塞尚了。"不管是塞尚、梵高也好,也不管是王羲之、怀素也好,缺乏对艺术几十年如一日的执着精神,艺术必无法创新。

此后艺术创新不断发展。文艺复兴继承了古典体系,完善了希腊-罗马古典艺术的残缺——绘画艺术。这样,黑格尔非常看重的三种艺术——雕塑、建筑、绘画——都已经达到一致,呈现出"单纯的高贵和静穆的伟大"的美学特征。这种古典主义或新古典主义持续到18世纪末。连同17世纪以来的自然主义、风格主义、理性主义,欧洲艺术开始出现缤纷多彩的景观。1737年法国学院定期举办沙龙,新现实主义——库尔贝登上了绘画历史的舞台,引发了绘画革命。在印象派和后印象派的推动下,表现主义成为影响欧洲的主要流派。

总的来说,自文艺复兴以来,艺术发展取得最大的成果,就是艺术形式已经变得越来越具有自我指涉性。黑格尔似乎较早地预言了现代观念艺术盛行的人。从现代艺

术印象派开始到后现代艺术，就一直注重艺术的原创性、观念性，特别是人类生命情感的表现。无论是艺术家还是美学家强调的都是一致的。随着每一次艺术运动的结束，艺术的表现形式越来越独特，艺术的意味也越来越丰富。

电影艺术作为一种语言修辞，也在不断探索中成熟。如前所谈的，电影早期更多地是作为一种现实客观的记录而存在的，是"一种重现生活的机器"。在20世纪20年代，苏联"电影眼睛派"更加强调自觉地捕捉生活；欧洲"先锋派"电影以探索电影作为一种新的视觉艺术语言表达形式，尝试打破戏剧性时空的束缚，表达个人的思想、情感和心理。法国印象派电影如同印象派绘画一样，着重通过创造氛围来抒情，故事情节是次要的；达达主义电影（如《幕间休息》）是讽刺修辞的尝试；超现实主义电影（《如一条安达鲁狗》）成为社会现实的批判武器，强调"精神解放、改造社会"；在苏联库里肖夫、爱森斯坦的努力下，将蒙太奇——镜头间的冲突——转换为一种新的视觉语义的表达形式，上升到电影美学的高度，镜头并列所产生的冲突能够表达一定的视觉语义及主题思想；在普多夫金的《母亲》一片中，蒙太奇手法成为一种诗意的隐喻：冰河象征着革命力量的蓬勃发展。

对于这些错综复杂的关系，简言之，就是创造性推动艺术不断发展创新。所以艺术史家保罗·约翰逊在《艺术的历史》导言中谈道："传统和创新之间的冲突是艺术的本质"，这句话现在回顾起来，是非常中肯的。在美学家、思想家格里芬看来，这种创造性是神圣的，从内部激发我们，催促我们去以做理想的方式创造自己，有了这些梦想，人们就能实现自己最深厚的创造性能。对于艺术的"自我指涉性"和"创造性"，恐怕是美学家从宏观艺术历史的角度总结出艺术发展、演变、创新最有价值的两个观点。如此一来，这两点也是促使艺术创意产业，在如今时代背景下，能够浮出水面的重要浮力。

第三节｜艺术产业组织的创造性

既然艺术中尤其关注创造性，那么，在经济方面，或者是艺术产业组织方面，其创造性表现在哪里呢？在经济方面，内森·罗森堡和L. E. 小伯泽尔考察了西方如何从贫困社会步入现代社会，以及伴随着的经济组织变化。这种变迁是基于机缘巧合还是依靠剥削、科学发明、自然资源、分配不均、奴隶制度？抑或是军事征服？他俩以大量生动翔实的历史事实告诉我们，是一种不断创新的机制促进了西方现代社会的

经济变迁。创新作为西方经济增长的一个重要因素，早在15世纪中叶就已经开始出现，18世纪中叶以后，其范围不断扩大并成为经济增长的主导力量。创新发生在贸易、生产、产品、劳务、机构和组织管理等方面，而其所具有的主要特征——不确定性、探索、开拓、金融风险、试验和发现——早已渗透于西方贸易扩张和自然资源开发的过程中，因而在事实上已成为一个附加的生产要素。

实际上，从前面保罗·约翰逊分析的史前洞穴壁画艺术中，我们也可以看到这种组织性、忠诚和艺术创造性。如果我们首肯史前最早的城镇和巨石阵文化属于艺术的一种的话，那么，公元前9000年美索不达米亚的耶利哥城镇和位于土耳其的安纳托利亚高原中部沙塔尔休于城镇，以及大约建造于公元前3千纪至2千纪之间、排列于从地中海诸岛到大西洋沿岸的巨石阵，都兼具这些特征。这些城镇的中心是公共建筑神庙，其中有大量墓室、雕塑、神柱、壁画、泥塑浮雕、动物的头塑、石膏塑像、女神像、动物像、公牛的角枝、小型人兽雕塑等。这些巨石高达70英尺，重百吨，有的排列长达2英里，极为壮观。英格兰南部的斯通亨治·阿韦伯利建于约公元前1800年~公元前1400年，长达400年。这些巨石都是从遥远的地方运来，附近没有石源。因此，这些巨型建筑、雕塑的创作、运输和安装，都需要精确的管理能力、组织能力和计算能力，以及史前人类对这些事业——无论是因为其宗教思想或是其他神灵、巫术思想、教育下一代等——无比的热情和忠诚。公元前3000年左右崛起的埃及帝国，大量建造神庙和金字塔，其历史情境和这些巨石阵差不多，也具有这种性质。在法老谢努塞尔特一世的太阳神庙前的方尖碑和卡尔纳克方尖碑都高达30米，重约33吨，这些石碑表面都打磨得非常平滑，更能体现古埃及人的智慧和精湛技艺。

现在回到罗马。罗马继承并发展了希腊的各种艺术产业形式，包括图书馆、大型剧院、热水浴室、露天竞技场、体育场等，掌握了混凝土建筑技术的罗马人能够建造高架引水渠和其他带有曲线外观的大厅、神庙和议政厅等建造。这些建造让人心旷神怡，内部奢华，光线明媚，蒸汽浴室中充斥着芬芳的油膏和气味，让人感受到感官上的刺激和享受。从著名的凯撒大帝的雕像上，我们可以看出当时雕工精细，神情威严，服饰铠甲华丽，流露出权力的欲望和荣耀。普劳图斯（公元前254~公元前184）在其喜剧中记录了许多手工艺行业的名称，几乎涉猎到日常生活的方方面面，如首饰、木器、皮革、绳索、铁、金银、毛织、呢绒、染色、武器、陶器、刺绣、成衣、靴鞋、犁、压榨机、筐、桶、车具等，可见当时手工业繁荣。总的来说，当时的艺术产业交易是自由、兴盛的，并且竞争也在加剧。

由于经商获得的收入有不劳而获之感，与基督教教义相背，因此，经商并不是一件光荣的事情。不过，即使在高度自给自足的庄园经济范围内，商业交换仍然存在。11世纪后，欧洲手工艺和商人开始发展起来，12世纪后欧洲城市的兴起，工商资产阶级力量壮大。中世纪行会成为管理经济的重要形式，凭借"公平价格"和"公平工资"的观念，行会制定了繁杂而又严格的规章制度，涉及价格、工资、产品质量和工艺标准、准入条件及要履行的义务等，甚至有权对违反规则的行为进行裁定和惩罚。中世纪的产品主要是以手工艺为主，有纺织业、制陶业、绘画、雕塑、建筑、书籍等。12～13世纪欧洲市场分工逐渐形成，如意大利的麻织品、羊毛织品以及呢绒、英国的羊毛出口、法国的香槟市场、北欧的木材、毛皮及鱼类等，交易在一年当中或许会持续几个周或几个月。中世纪最重要的事情就是拜占庭帝国继承了罗马普通法——查士丁尼法典，统编起来的罗马法。中世纪商业较多地受到宗教、政治、惯例和规章的影响，所以法规获得了社会关系无所不包的总和。

公共津贴资金由预算的盈余供应。实际上，公共津贴补助中世纪基督教也没有停止过，不过是教会、国家或公共捐助多种形式。建造教堂是当时所有教会的任务，教堂面向所有穷人开放。其次，希腊-罗马的神庙、公共浴场、图书馆、剧场、城市规划、跨帝国架水桥工程等，都需要纳入国家管理范围，大规模的民众与资金支持才能够保证这些工程的完工。否则，我们也不会有如此丰富的文化遗产，特别是教堂建筑、雕塑、绘画等。

欧洲15世纪开始，技术、文化等方面的创新速度明显加快。15世纪英国最初出现纺织业的技术改革，手工业工场开始采用机械分工生产。16世纪在欧洲重商主义的影响下，产业组织包括行会和受管制的公司、特许贸易公司。18世纪下半叶工业革命后，现代大工业替代了传统工场手工业，出现了许多特许专营公司、股份制、合伙制、独资企业等诸多形式。工业革命后是西方经济公司制，特别是商业公司发展最快的时期。

对艺术家来说，人身依附关系在有关组织关系中发生了很大的转折。在古代，不少作家、艺术家等往往都是服务、依附于权贵或特定的权力阶层，他们或接受封号，或领取年金，或接受资助。瓦萨利在其《意大利艺苑名人传》中谈到，像达·芬奇这样的艺术家，都曾经积极地寻找过城市贵族或教皇作为自己的保护人，而瓦萨里本人自己也几易其主，最后将自己及其艺术成就"献给最贤明和最杰出的主人"—— 美迪奇。

戴维斯和诺尔斯在1971年出版的《制度变革与美国经济增长》一书中提出制度创新理论。制度创新理论是从资产阶级垄断竞争理论出发,将制度变革引入经济增长过程。他们认为,所谓"制度创新"是指经济的组织形式或经营管理方式的革新,例如股份公司、工会制度、社会保险制度、国有企业建立等,都属于"制度创新"。这种组织和管理上的革新是历史上制度变革的原因,也是现代经济增长的原因。他们说:"经济理论同一种对制度变革的解释相结合,对于进一步了解过去、现在和未来的经济增长是有重要意义的。"

制度创新的过程分为五个步骤:

第一步,形成"第一行动集团",即有预见力的决策者;

第二步,由第一行动集团提出制度创新方案;

第三步,比较和选定制度创新方案;

第四步,形成"第二行动集团",即辅助第一行动集团的利益单位;

第五步,由第一、第二行动集团联合行动,共同实现创新。

而这些创新,在熊彼特看来,领导人的企业家性质的活动——它的确是实现这个组合的一个必要条件——可以看作是一种生产手段。领导人和生产手段是同等重要的。

第四节 | 艺术创造力的表现

现代艺术的独立发展,是社会分工细化的结果。在现代艺术中,创造力仍然是艺术的重要表现形式。尽管后现代主义艺术在其发展过程中,从表面上来看,否认了艺术的创造力甚至是排斥抵制,然而,究其本质,创造力仍然是艺术的内在表现。关于这一点,将在下面中结合具体的艺术创造力来探讨。现代美学、艺术学也对艺术的创造力寄予很高的评价,然而,很少从艺术创造的过程中具体探索艺术的创造力。所以,对艺术创造力的认识往往会流于概念。那么,在现代艺术中,究竟涉及了哪些创造力呢?

一、信息分析能力

任何艺术都是对众多信息进行的选择与取舍后的结果,艺术家必须建立起这种信息分析能力。这些信息既有自然存在状态的信息,也有人类改造后的文化信息,最后

是创造者的自我信息。自然存在状态的信息主要包括自然界中自然存在的植物、动物、海洋、洲际、微生物乃至浩瀚的宇宙等，这些信息包罗万象，根据动植物学的纲目分类，我们就可以知道其中信息含量的浩瀚。文化信息包括各类地域文化、历史特征、空间环境、行为方式、工业制造物、语言、符号、思想、科技等。创造者的信息包括其教育、专长、兴趣、情绪、情感、动机、价值取向、创造方式、创造风格、创造语言的图式、创造思维等。

在这众多的信息之中，艺术创造者必须建立起自己独特的信息取舍体系，才能够创造出独特的艺术作品，以适应创造需要。尽管创造者信息取舍体系有所不同，但是，其共同特征都是对这些信息进行由表及里的选择、归纳及演绎。而所有分析，最终都归结到一点上，那就是对信息的结构分析。结构即是创造对象的结构，也是最终艺术创造物的结构。结构是一切艺术创造物的核心所在。在古希腊，自苏格拉底、柏拉图、亚里士多德等人开始一直强调模仿学说，认为艺术是对自然的模仿。对此，有的艺术批评家认为这种模仿是低级被动的，认为会抹杀艺术的创造力。但是，这仅限于对其字面语义的理解，而没有究其本质。从其模仿物来说，有其模仿表面的因素存在，但是从模仿的本质来看，乃是模仿、探究事物的本质结构。其实，在古希腊，不管是哲学家还是数学家都没有停止过对世界本质的探索，当然包括自然界的结构。叔本华说，世界是意志的表象，既是对表象，他也没有否认内在本质的存在，相反，仍然认为表象是本质的表征。从现代艺术发展的历史脉络来看，艺术从来没有停止过对事物本质——结构的探索，并且，相反，在人类探知力趋于极限的时候，仍然不得不借助于模仿，仿生学就是一例。事物的表象仍然存在着事物内在本质结构的影子，探索表象及其结构是每个艺术家必须解决的问题。在海洋某些贝类动物中体现出的螺旋结构的变化、珊瑚类植物表象体现出的完美结构组合、各类植物花瓣呈现出的对称、花蕊体态上点线面的意象美、蝴蝶翅膀上的色彩构成等，自然界无穷无尽的资源为人类提供了无穷尽的创造提示及灵感。人类发展历史已久远，然而，到目前为止人类仍然没有能够穷尽自然界所有物种的种类及其结构。现代生物学从宏观世界走向微观世界，细胞生物学揭示了生物内部的细胞结构、分子生物学揭示了DNA结构，在这些结构中，微观世界与宏观世界具有惊人的雷同。从这个意义上来说，模仿说仍然具有存在价值。

除了对艺术创造对象进行结构分析外，同时还有对艺术创造物本身进行结构分析。这些结构分析，既有平面的，也有三维的甚至是多维的。绘画艺术作品中的构图

结构也是创造者所必须面对的，不管是写生还是创作，都必须解构好作品内部结构。塞尚究其一生都在探索画面结构的稳定性、和谐与均衡。结构是复杂的，首先是体现在，在一幅完成的作品中，结构已经完全隐藏在画面各种组合物之中，对于这种结构，除了创造者外，没有任何人能够完全正确理解这种结构，我们能够做的就是在完成品后对其做一些理性分析，找出其规律。结构的复杂性还体现在艺术构成物的复杂上，构成物的复杂多变决定了结构的复杂。艺术没有任何模式可以机械照搬，这或许正是艺术最有价值的一面，然而，正是这种善变体现了艺术美的生命力。在书法艺术中，结构更是一个不可忽视的内部制约因素。从单个字的结构到段落的结构乃至整篇的结构；从蝇头小楷到宏伟的山崖摩刻；从甲骨文、金文到篆书、行楷草书，没有对结构的娴熟掌握，就难以产生险中求稳、笔画争让的意象美。

在三维作品中，如建筑、雕塑，其结构体现在内部中，也有一部分内外结合。如现代主义建筑中，故意暴露一部分内部结构在外，如法国蓬皮杜文化中心。在多维艺术作品中，结构体现得更加复杂，需要通过时间、体验、空间等才能够体会到，如寺庙、宫殿、政府性机构建筑等，为了体现其权威性、神圣性、神秘性、庄重性，往往从体量、造型、色彩、装饰、周围环境等因素出发，进行衬托设计。一些神庙，从其外围到核心殿堂，往往需要花费很长的时间才能够步行到达，并且在通达的过程中，有意设计一下难度来阻挠进入者，这些都是为了从精神上给予进入者以警戒：此处是神圣的。这些难度的设计包括甬道、雕塑、台阶等。一些现代性建筑，如图书馆、法院、政府机构等，门外的台阶修的很高等，都是出于维护其权威性目的。埃及古王国第三王朝（公元前约2650年）Djeser法老的梯形金字塔及祭殿——金字塔的体量巨大，足以引起世人的敬畏，目的在于控制世人顺从于神及法老的统治。

二、塑造能力

塑造能力是艺术作品实现的物质保证，没有必需的塑造能力，任何艺术品都不会以物质的形式呈现在人类的面前。文学家通过语言与文字来塑造文学形象，艺术家是通过形体来塑造艺术形象的。塑造能力包括形体塑造能力与空间塑造能力。形体分为形与体，形属于平面范畴，体属于多维范畴。形体可以分为自然形体（如树叶）、人工形体（如相机）、偶然形体（如泼墨）、几何形体（如点线面体）、具象形体（如人体）、抽象形体（如电脑随机图像处理效果）等。空间包括实有空间及虚拟空间。实空间是指一定的物体占据的物理场的大小；虚空间是物体占据物理场之外的空间或通

过视觉错觉而产生的空间，如写实绘画中产生的各种形体空间，而日本建筑设计师安藤忠雄则善于通过光来塑造空间的"神性"。通过对这些形体空间的塑造，最终形成艺术作品。艺术的形体空间，是建立在上诉结构的基础之上的，没有对形体内部结构本质的正确认知就无法正确表现形体与空间，这是结构分析能力与塑造能力之间的逻辑关系。然而，这还仅仅是限于对其分析的精神层面上，这一切还有待于落实与物质呈现。

塑造能力是指借助一定的媒介而使得艺术形象从无到有、逐渐丰富、最终成熟的能力。

塑造能力首先锻炼的是人的手脑协调能力。人的视觉过程为：物象存在—眼—脑—物象—手—物象。从艺术传播的角度来说，经历如图6-1所示：

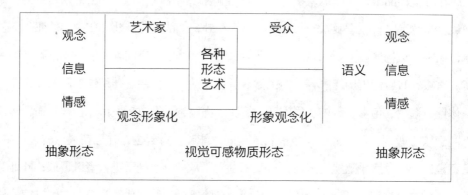

图6-1 从艺术传播的角度来分析人的视觉过程

在这个简单的过程中，却产生了复杂的能量转换，包括视觉成像、心电输送、各种联想、感触、意象等。其中除了基本生理协调能力在其作用外，技艺始终是一个不可忽视的因素。技艺即是协调手脑一致的必需条件，也是实现艺术品的必备条件。然而遗憾的是，从苏格拉底开始从贵族的立场对从事技艺的工匠采取贬低态度，到现在不少理论家仍然对技艺报以不屑一顾。中国传统艺术，如书法、戏剧、武术等，不管是老子的"道"，还是王国维人生三境界学说，脱离了技艺的基本功训练，中国传统艺术将不再成为艺术而是华而不实的绣花腿。对于"功力"的强烈依赖，是中国传统文化特有的"顽固性"。从王羲之的墨池到王献之的"夺笔不乱"，从颜真卿的用笔蘸黄土水在墙上练字到怀素芭蕉练字，没有几十年的坚韧，就不会有"援毫掣电，随手万变"的能力，更不会有"如壮士拔剑，神采动人"的妙品或逸品。

在西方艺术中，除了因阶级差别而对技艺采取歧视之意外，在现代艺术中，之所

以还出现轻视技艺的现象，主要来源于西方艺术发展的自身演变结果。自文艺复兴以来，达·芬奇等人将"真实再现"技艺提升到一个崇高的地位，这种观念一直持续到印象派时期。随着印象派的发展，技艺一说逐渐消解，最终终结技艺的是杜尚，他用工业制造品替代了技艺的呈现。在后现代艺术中，这种观念艺术的发展更是加剧了技艺的消亡。最近，刚刚谢世的吴冠中老人也谈到技法问题：只求作品表达作者的心意，一切技法都是奴隶。对此，笔者认为，任何艺术都是带着枷锁的舞蹈，在挣脱枷锁之前，就没有自由，只有达到一定的境界之后才可以争取精神的彻底自由，这其中自然包括技法的娴熟。这个过程乃是从无法到有法再到无法的上升质变。吴老自然是脱离技法的束缚之后的感言，庖丁解牛说的就是这个哲理。没有完全脱离技法的艺术，也没有完全依赖技法的艺术。能够先天脱离技法的束缚而达到艺术的自由，只有两种情况：要么是疯子，要么是天才。恩斯特·卡西尔在《人文科学的逻辑》中谈到"人类的技术性技巧（das technische Geschick）于过去千百年的历程中所产生的，并不是由他们成功地成就出来的事迹，而是一些来自上天的赋给与赐予。每一种工具（werkzeug）都是这样的一个超尘世的起源。在许多原始民族中，例如非洲南多哥的艾维部落（die Ewe in süd-togo）中，直到今天，他们仍保留一种习俗，就是于每年一度的丰年祭中，对斧、刨、锯等各种各类的器具做献牲祭奠。"这种观点，已经将技巧、工具从世俗性提升到神圣性。

　　技法在艺术中的作用主要是起到塑造形体与空间。形体是建立在艺术结构基础之上的，对形体的分析已经完全脱离单纯的被动技法层面而进入到精神层面。即是最前卫的后现代主义艺术，在面对被一些空洞的理论家所不屑一顾的手工艺时，也会黯然失色，我们仍然能够看到那些手工艺品中所透露出艺术表达的最高形式而令人肃然起敬！　A·古列维奇在《中世纪的文明范畴》中恢复了中世纪手工艺人的地位，从普通的工匠提升到艺术创造者的地位上，对我们重新认识传统工艺工匠具有崭新的意义："对于这种社会（中世纪对工作速度不给予极大的关注—笔者著），重要的是工作的质量，手工业者的目标是达到匠师的标准，而使自己的作品成为一件艺术品。……产品必须带有其创造者个性的印迹，而且还要与创造者相配。"这些个性就是：创造者的尊严、神圣性、兴趣、技艺、道德意识等，它们与产品紧密联系为一体。对后现代艺术而言，缺乏的正是这种紧密联系：当作品已经完全脱离了道德意识、审美意识、神圣性、尊严，最后连技艺也都彻底抛弃的时候，还能够称为"艺术"吗？

塞尚努力探讨物体内在结构的思索，使他不得不对印象主义发生怀疑，他指出："世界上的一切物体都可以概括为球体、圆柱体和圆锥体"，为了便于理解，笔者以为可以再加上方体。相应地在平面中这些形体表现为圆形、矩形、三角形。塑造能力训练首先是将这三元素主动而有机地应用到被塑造物中去，将自然界错综复杂的万物解构为这三元素，也就是上诉的分析能力。这种训练必须经过长期的训练才能够获得。对于一个没有受过专门训练的人来说，眼见与所思不存在差别，所见之物仍然为原始状态的自然存在物。而对于一个受过形体分析的艺术家来说，眼见与所思截然不同。

塑造能力训练其次体现在对形体与空间的训练上。实形体与空间的训练可以通过各种模型、材质、空间及它们之间组合形式来进行。艺术审美教育的重点在于感受物象从自然意义向心理意义、情感意义及文化象征意义的转变。一块枯枝，在自然状态下没有任何的含义，但是，在对其仔细分析后，枯枝经历了自然及时间的侵蚀，龟裂的条纹、肌理、色彩见证了它曾经作为生命的存在，仍然透露着生命力最后的张力。这些情景仍然会激起人类共同的情感回应，这就是为什么一些自然物能够经过艺术家的选择而成为艺术载体的一部分。这些自然物象，在经过书法家、舞蹈家、武术家等人的仔细观察、领悟、提升后，在艺术中常常会以苍劲有力的形式表现出来，这就是艺术与自然界的关系。

在对虚形体及空间的塑造训练中，主要是通过视觉错觉的形式而获取的。反之，形体空间的虚拟训练就是要造成一种视觉错觉，通过这种错觉形成体积感及空间感。一定的体积必定占据一定的空间，一定的空间也必定体现了一定的形体。空间的获取在平面里面主要依赖形体的内轮廓线、外轮廓线和明暗。外轮廓线主要是起准确界定"形"的作用；内轮廓线主要起到界定"体"的作用；而明暗主要是起到营造错觉以体现空间的作用。

这种形体、空间都是建立在结构分析基础之上的，塑造形体空间是手段而不是目的，目的乃是通过对形体空间的塑造创造出一种崭新的氛围、情趣、意味或者是新的表现形式，它预示着一种新的艺术表现力的诞生，它包含着创造者的世界观、人生观、价值观、文化观等。在这个过程中，塑造的每一笔凝聚着创造者的兴趣爱好、价值取向、审美观、感受、情感、速度、力量等，自然物象由此而获得艺术的生命力。而自创造过程中，笔触、线条、形体、空间等产生的意味又会极大地触发创造者的灵感激情，又以新的动力投入到创造中，如此循环上升，直至创造完成。本雅明曾经论

述艺术的本质在于"彼时彼地"的不可复制性，讲得就是这个道理，艺术创造过程的每一个笔触、动作、情感、速度、力量都是不可复制的。然而，笔者认为，本雅明的"复制"一词尚欠精确，"重复"一词更能够体现艺术创造过程中的不可复制性。区别在于："复制"一词更侧重于"他者"的行为动作，它开始于艺术创造过程结束之后，是对"艺术创造结果"而言的；而"重复"一词更侧重于"自我"的行为动作，它开始于艺术创造过程之中，是对"艺术创造过程中"而言的。"艺术创造过程"具有动词性质，"艺术创造结果"具有名词性质。对于艺术创造者自身来说，他有能力"复制"艺术创作过程中的任何一部分，但是绝对不能够"重复"其中的任何一部分。书法艺术中的隶书要求横划"燕不双飞"，强调的是不能够重复、雷同，而不是复制；表演艺术家最多只能说是"重复"表演，却不能说是复制。

三、准确表达能力

准确表达艺术发展史中经历了三次变革：从古代到中世纪前期，主要是指意义的准确表达；在文艺复兴时期，主要是指物象的真实再现；自印象派开始探讨情感的准确表达。

意义高于一切：从古代到中世纪，对于艺术家来说，他们并不缺乏准确刻画客观物象的能力，爱琴海的雕塑即使是残垣断壁仍然掩饰不住古代艺术家在塑造形体结构方面的准确能力。艺术走向自由的觉醒大约发生在公元前520年到公元前420年这百年之间。到公元前5世纪临近结束的时候，艺术家已经充分认识到自己具备的力量和技巧了，当时公众也是如此。然而，对他们来说，通过艺术形式表达他们对宇宙、神、祖先、传说英雄等的故事情节才是最重要的，所以这一段时期，叙事性艺术是其主要特征，从古埃及、古欧洲、古代中国的砖石画像及玛雅文化等都说明了这一点。所以，对于古代及中世纪人们的精神生活来说，形象的准确与否无关紧要，重要的是理解艺术表达的内容，并严格按照这些故事传说去生活及工作，规范自己的行为。其中神在他们的精神世界中占有绝对重要的位置，对神的关注远远超过其他任何物象，这是这一时期艺术的重要特征。在中世纪，图画是文盲的文字艺术，欧洲最早版本的圣经印刷品，对于生活在中世纪的人们来说，都能够准确地说出其中的含义，包括时间、地点等。

根据《圣经·新约》的《路加福音》及《马太福音》记载，马利亚受圣孕即将生产，恺撒奥古斯都要求天下人民都报名上册，约瑟与其妻马利亚一同回去报名上册，

在从拿撒勒回伯利恒的路上，马利亚的产期到了，就生了耶稣，用布包了放在马槽中，因为客店里没有地方。图正中描写的就是这一情景。图中马利亚被山包围着，表达了"山洞"一词的语义。画者没有刻意描绘山的真实形态——山体右边的两条简单的线条描绘出峻岭，与其说是山，不如说是土丘；画者也没有注重山与人的真实比例，相差悬殊。但是，反之细想，如果画者真正按照山与人的真实比例来描绘，在弱小的平面空间中，人物形象已无从可寻，都弱化在山体之中。再者，山体形象做简化处理反而衬托了人物形象及其意义——对于中世纪的人们来说，意义大于一切。左边是三位受希律王之命寻找耶稣基督诞生的博士，当他们循着星星的指引找到耶稣的时候，就打开宝盒，拿黄金、乳香没药为礼物献给他。他们弓着腰显示出恭敬顺从的意义，对他们来说，耶稣基督的诞生意味着新的世纪的到来——"因他要将自己的百姓从罪恶里救出来"。山体右上方讲述的是天使报喜信给野地里面的牧羊人，"你们要看见一个婴孩，包着布，卧在马槽里，那就是记号了。"右边还是原来三位博士，因希律王从祭司长及民间的文士处知道将来有一位君王从伯利恒出来，所以想暗杀耶稣。但是，当他们做完这一切的时候他们没有回见希律王，从别的路回本地去了，因为他们梦中受到主的指示。这三位博士从左边画面进入，从右边画面切出，分别讲述了耶稣诞生、博士朝拜、天使报喜这样一个完整的圣经故事，时间跨度之大、环境变化之复杂、情节之紧张都简单浓缩在这样一个画面里面。从这可以看出文字、语言、图像，在人类传播过程中各有专长，语言文字以叙事性、准确性见长，言不尽意乃以画传之；视觉艺术以形象性见长，艺术的关键在于将真理瞬间化凝固，抓住动作的瞬间将其表达处理就是艺术训练的重点。

在这一时期，风景、普通人物都很少出现在艺术作品中，既是出现也是作为迫不得已的陪衬而已。而神及祖先、传说英雄等往往为画面的主体，他们占据很大空间位置，并且被详细刻画，其他陪衬无论是从比例上还是详细程度上来说都是第二层次的。此外画面空间缺乏透视感，并不追求真实的物理空间再现，平面感及散点（或游点）透视是这一时期的另一特征，这一种特征，我们可以称之为"儿童文化特征"。这种特征也不仅限于儿童，即使成人在没有专门训练的时候，他们对自然界的感受也是立体的，然而，在艺术表达中仍然是平面的。这一特征在古代及中世纪，无论是在古埃及、欧洲还是在中国，都出现惊人的雷同！这一时期的审美观念要求画家不是去画他们所看见的世界的图像，而是根据画家的理解去"拼贴"这个世界。拼贴不是简单的复制，而是抓住世界物象特征最典型的一部分进行描绘、拼贴，这种手法反而加

强了对世界的理解。对于中国山水画来说，画家无法从一个凌空的视角来准确透视所看到的崇山峻岭、流水瀑布、小桥树木等，即使最优秀的山水画，用现代透视法去衡量的话，会出现严重失真效果。然而，这一切对中国画画家来说都是次要的，关键是把对每一个山川进行臆想、过滤后，抓住最能够体现最本质的特征进行刻画。儿童绘画也是这样，对于他们来说，世界是平面的，记忆、印象与特征才是最重要的。古埃及壁画也是这种原理，比如画一个人，脸部五官往往是正面透视，而脚往往是侧面透视；画一个侧面的脸，眼睛缺失正面透视；画的房舍肯定是从3/4角度来透视的。因为这一切最能够表现物象的形体特征。

在文艺复兴时期，真实再现客观物象是他们的首要任务。科学透视法的完善能够让他们准确画出自然界物理空间；人体及动物的解剖让他们理解了生物的内在结构及运动规律（尽管在当时是违背教义的）；明暗渐变法让他们解决了物象内部空间问题，米开朗基罗在吉兰大约的作坊学会的湿壁画法与中国工笔画的晕染异曲同工，技法的娴熟是保证真实再现的必备条件，每个画室作坊都严格垄断他们的技艺；这一切都为真实再现准备了充分条件。虽然这一时期艺术仍然围绕着神—上帝来创造的，但是这时神的叙事性意义已经弱化，世俗情节成为他们新的关注对象，上帝有时仅仅作为象征性存在出现在艺术品中。然而，遵循上帝的旨意行事仍然是他们的行为准则。

虽然是如此，然而，在这真实再现的过程中仍然脱离不了对形体及结构的分析。达·芬奇冒着生命危险偷偷进行多具实体解剖后所描绘的人体内部结构，这对于正确理解人体在不同运动状态下的肌肉变化、力量变化、结构变化具有重要的指导意义。在达·芬奇、米开郎基罗等人的素描习作中，寥落几笔即可塑造出物象的结构及明暗，简洁的线条透露着与中国书法相似的功力，深厚的背后掩饰不住力量及情感的表达，富有神韵。米开朗基罗为了正确塑造耶稣受难时的真实状态，进行了众多的人体运动实验，仔细观察，终于创造了《创世纪》的辉煌。在上帝与亚当手拉手的救赎、指尖与指尖碰触前的一瞬间，艺术形象引起读者无限联想，表达了爱的含义。达·芬奇的衣纹素描习作，即使画者没有塑造出人物形象，读者仍能够感受到在这无生命的衣纹里面隐藏着一个生机勃勃的生命体。这就是艺术的创造力。在多年的美术教学实践中我们发现，对于没有受过专门训练，或者理解力、表现力弱的人来说，往往被其表面形象所误导，在塑造的时候忽略了对其内在结构的分析；或者意识到了，然而却表达不充分，结果呈现的是一个浮在表面上的纸片效果——没有厚度、体感、空间感及结构，力量、感受、情感等更无法谈起。在马约尔的系列雕塑中，都是以夸大的肢体形

象出现的，肥硕雄浑，创作的原型也是建立在对人生命力的理解上，与原始部落的生殖崇拜息息相通。

四、建立世界坐标体系的能力

世界坐标是人类赖以生存的参照坐标，主要是时间观、空间观、世界观、人生观、价值观等体系的体现。艺术的创造也必然是人类世界观的物化反映。人类征服自然能力的高低决定了人类世界坐标体系的高低。在古代，人类的空间观只能限定在其力所能及的物理空间范围内，方圆不足几十公里。农民被严格局限在其耕耘的土地之上，同时承担着众多的劳役、杂税、义务等。能够脱离这种束缚的只能是那些氏族长、士大夫、封建郡主等人，他们在没有劳动束缚的条件下可以有充分的时间去周游"世界"。但是，古代人奔走能力也是被限定在快马的速度上，并且，古代社会没有旅店，不能够为他们提供充分自由的粮食及住宿设施，除了军事行动之外，庄园主能够达到的物理空间都是被限定在其领土范围之内。古代人被物理空间的狭隘限定从反面成就了古人对其生存环境的强烈依赖。或者说，古人与其生存的自然环境息息相关，存在着内在的天然统一性。人与自然的统一，更多的是体现在对自然之外的宇宙空间的设想上。他们构想着在他们所能够接触到的人类同居范围之外，还存在着什么样的生物群体及神灵。自然对他们来说是混沌的，世界各地的古人都曾试图以一个元初概念解释世界的起源，只是概念不同而已：中国古代以伏羲女娲来解释人类的起源，老子的"太初有道"、"道法自然"解释自然界的起源和混沌；古巴比伦的创始神话用马杜可与怪兽提雅玛的斗争来解释，基督教用上帝创世纪来解释世界的起源，古希腊用众多的神来维持秩序。这种混沌思想，在世界各处不约而同，只是概念有所差别而已。古代知识是被垄断的，传播工具是有限的，这使得普通人士有能力接触到最新的知识体系，仍然局限在自我的幻想之中。于是，上古时代流传下来的各种英雄传说是他们获得精神解放的唯一途径。

古代人类除了对自然环境存在着依赖心理之外，同时还存在着强烈的不安全感。他们认可的环境安全只能限定在其活动范围之内，在他们可以接触到的自然环境之外，仍然存在着极大的威胁。这种威胁反过来又加强了他们对所生存环境的依赖。所以，安全感既加强了他们群体之间的信任，也促进古人与自然农业之间的生活联系，一切对他们来说都是亲属关系。这种"亲属血缘"关系表明了他们之间信任与亲密，也就自然地用"人"身体部位来比喻、度量自然环境：半山腰、山脉、树头、眉黛、

咫尺，肘寸、拇指与小指之间的距离、栽树育人、何首乌等。中世纪基督教的胜利普遍宣扬了基督教义，这种"亲属血缘"从人发展到自然界一切存在的物体，不管是有生命的和无生命的——从动物界到植物界再到石头、泥土等。人在通过自身身体认识自然界的时候，也通过自然界认识到了自身。所以对古人来说，人的自身身体是他们的世界坐标体系的中心点，人的身体也是大宇宙的浓缩，是小宇宙。

中国常用"天人合一"来直接比喻这种关系，在古希腊虽然没有这种直接明喻，但是在本质上还是一样的：他们认为人体的和谐、对称及人体透露出的力量美完美地体现了宇宙中音乐般数的和谐，古希腊对人体的崇尚的根本原因就是出于此。与其说是崇尚人体不如说是崇尚宇宙美，他们在关照人体美的时候获得了对宇宙美的关照，这就是为什么古希腊人体雕塑艺术能够极其辉煌的原因。雕塑维纳斯的肃穆高贵不是人间单一人体模特的翻版，相反是集中了众多女性人体的优美、和谐统一而致的，它已经从一个冷冰冰的大理石获得了永恒生命的价值。从这个意义上来说，人的思维本质在原初是一致的。人成为自然界的参照物，人的理论道德、价值观念、尊严也同样地移植到了自然界的一切物体上，所以，古代人与自然之间的和谐统一不仅仅是一种生存本能的统一，而是全部关系的统一。

人的世界坐标体系反映在艺术中，乃是对宇宙的间接反映。"一个'世界'（Kosmos），亦即一个客观的秩序与决定性"。①一个人体就是一个小宇宙，同样地，在一幅空白纸上，也存在这种世界坐标体系，关键的是，艺术创造者必须将这种隐性的世界坐标体系在大脑中思考出来并建立起来。无论是哲学中的"整体与局部"的关系，还是艺术中的"整体与局部"都是在这个基础上说的。"整体与局部"的关系从艺术创造的第一步起就紧紧地约束着创造者，和谐是这种关系的最高境界。艺术创造中的一切技巧、方式都必须服从这个关系，不管是虚实对比还是画龙点睛都不能破坏"整体与局部"的关系。无论是格式塔心理学还是现代其他心理学的研究都表明，人类的视觉具有整体心理，人类在"看"的时候，往往是从整体上对客观世界进行视觉录入，在没有特殊心理动机的时候，保持着对视觉对象的整体印象。比如每天映入眼帘的建筑，人们在看后很难具体说出到底有多少层高、有几个窗户，只有一个整体印象。只有视觉对象奇特超过了人的视觉阈限或者带着特点目的的时候，才会详细说出有多少层、多少窗户。过分地强调或者塑造都会破坏这种整体感，局部（或单元元

① （德）恩斯特·卡西尔. 人文科学的逻辑[M]. 关子尹译，上海：上海译文出版社，2004，22.

素）必须是整体的局部（或单元元素），整体也必须是世界坐标体系中的整体。

　　一旦艺术创造者掌握了这种世界坐标体系，就能够以艺术的形式创造出和谐的艺术品，无论是平面作品还是多维作品。在这种世界坐标体系中，每一个点、线、面、体都是依照其他参考点而存在的；每一种色彩关系（包括色相、纯度、亮度、冷暖）也同样是依照其他参考点而存在的；每一笔的粗细浓淡急缓虚实也是这样的；每一个艺术作品的原初定位还是这样的。无论是在绘画艺术中还是在书法艺术中，看"左边画右边"、"笔画的争让"讲的就是这个道理，在古代雕塑中，雕塑家面对的首先是一块不规则的巨石，人体或其他物象结构都内含在这块石头中。雕塑家必须要具备穿透巨石的眼力，在世界坐标体系的帮助下，巨石已经变成为一块透明体，成熟的雕塑家，他实施的每一斧凿都不能够也不会破坏这种结构。从创造的过程来看，由简及繁、由粗到细、由方及圆体现了这种关系。

　　所以，世界坐标体系中的第一步最重要，一旦开始错了，剩下的都将是错误的，这是一个有机联系系统。唐代书法家颜真卿的《放生碑》，同是左边挂耳旁，"除"与繁体"祭"做了不同的争让处理，"除"字的左挂耳旁右升动势更强，下部以下，为的是让右上部的笔画，一个就是一个世界坐标体系，同样在整篇书法中也必须体现这种统一，"一气呵成"说的就是这种内在联系的紧密性。在书法作品中，要求第一个字就奠定整幅书法的动势、力量、气韵，后面的字都是按照这种气韵、动势发展而来的。所以，首字最重要，而在首字中，第一笔乃是重中之重。很多书法家在创造的时候，往往需要酝酿很久，最后用饱满的情绪快速、稳重地落下第一笔。清代画家戴德乾谓："画道起于一笔，而千笔万笔，大则天地山川，细则昆虫草木，万籁无疑，亦始于一画也。"《石涛画语录》中亦有"一画"之说，谓："古者色牺氏作《易》，始于一画，包诸万有，而逐成天地之义。"这个"一画"乃是世界坐标体系的一画，也是有轻重、粗细、刚柔、曲直、疾保、浓淡种种的矛盾与变化在其中，是含纳着深刻的哲理的一画。

　　世界坐标体系起于一画，一旦"一画"确立正确了，在艺术创作对象的这个空间范围体系中的所有物象都将依照此"一画"而存在，这个正确的一画成为此世界坐标体系中唯一正确坐标点，是所有物象比例的参照物。

　　问题是，这种世界坐标体系在理念上是容易建立起来的，但是在实践中却是难以一时奏效，需要艺术实践的长期训练。按照格式塔心理学的原理，一个空白的画面是最纯净的，每当落下一笔或者一个图形，都会对另外已存的图像产生影响，元素越

多，影响力就越大。艺术家必须有足够的能力来分析这种影响并有机组合这些元素，中国古代美学中讲到"养精蓄锐"、"坐忘"、"心斋"、"游心于淡，合气于漠，顺物自然而无容私焉"，就是指通过精神修炼丢弃生理和精神上的一切负担及外界影响，凝神守气而去体悟宇宙万物之道，方能够创造出妙品逸品。而欧体却恰恰相反，无论是笔画还是字体结构，都给人以内敛收紧之感；利用视觉的相似性原理，单个元素的圆点渐变成为一种反射性动势，众多的反射性渐变从整体上感觉给人以整体感。

　　一个成熟的艺术家能够在这种错误中建立起正确的体系，错误仍然是建立正确的参照物，将错就错，以错而正。每一个艺术家都是在与错误不断斗争中逐渐成长起来的。我们并不提倡那些故作悬殊的弄巧成拙，也不提倡那些故意做作的弄巧成拙，艺术的发展是一个自然而然的过程，水到渠成是艺术发展的最好结果，浑然天成是艺术的最高境界，其中的"天"字说明了人类在摆脱世俗无力时内心潜意识中深藏的对上天的求救、赞叹与崇拜，具有神圣性。唯有正确理解了艺术的辩证关系，方可保证艺术的纯洁性，排除功利性的影响。

五、探索自然本质的能力

　　艺术与语言、文字、诗歌、宗教、技术、科学一样，都是人类在探索自然本质的过程中所分担的不同任务。语言的出现表明人类思维挣脱蒙沌状态，明晰与逻辑能力的诞生，它的最大作用在于改变了人的自然状态下的声音，使之成为一种有意识的逻辑表达，并且把这些瞬间易逝的声音符号固定化；文字是语言的视觉化载体；诗歌乃是语言逻辑的有机统一，人类开始从对自然本质的"碎片"认识扩展到"区域"认识。宗教是对自然与人类关系的一种解释，包括人类自身诞生的起源问题；技术乃是人类心智活动作用于自然的一种中介，也是人类心智活动的物化延伸。"艺术的一种最大的成就乃是：艺术能够自最特殊之处感受到和认识到那客观普遍的，而自另一方面说，艺术又能够把它的所有客观内容具体地和特殊地展示于吾人面前，并以最强烈最壮阔的生命去浸润这些客观内容。"[①]自然是宏伟复杂的，宗教、技术、科学、哲学、艺术就是认识自然中的不同的"区域面"，是自然本质认识中的一个局部。

　　对结构的分析仅仅还是拘于自然的一个微观局部，我们仍然需要从宏观人文角度对自然重新审视。无论是艺术还是语言、文字、诗歌、宗教、技术、科学，都是人类

① （德）恩斯特·卡西尔. 人文科学的逻辑[M]关子尹译，上海：上海译文出版社，2004，53.

精神活动的一部分，自人类诞生以来，生存问题一直是亘古至今的基本问题，一直都是围绕着"能够存在"而发生的。仅仅抽象的或者概念性的"存在"并无意义，必须考虑能够"存在"之前的必要条件及"存在"后的发展可能与方向。按照基督教的解释，人类的"存在"之前的必要条件乃是出于上帝创世纪过程中"神看着是好的"动机，这句话在《创世纪》第一章《神的创造》中共出现7次，第一次是创造光后，"神看光是好的"，是第一日；第二次是创造陆地大海之后，"神看着是好的"；第三次是创造青草菜蔬树木之后，"神看着是好的"，是第三日；第四次是在创造昼夜后，"神看着是好的"，是第四日；第五次是在创造出水中之物及飞鸟之后"神看着是好的"，是第五日；第六次是在创造出陆地上各种活物后，"神看着是好的"；第七次是在创造出人后，"神看着一切所造的都甚好"，是第七日。也就是说，"创造"、"好"乃是人类存在的先天条件。至于人存在后的发展可能与方向，在《圣经》里面的解释为"要生养众多，遍满地面，治理着地；也要管理海里的鱼、空中的鸟，和地上各有行动的活物"——也就是上帝赋予人类的管理权。

于是，"创造—存在—管理—好"乃是上帝创世的核心所在，也是人类的一切精神活动对人类存在与发展的终极意义所在，一个简单的词——好，说明了这些活动的目的。好与善、真、美等属于人类道德层面，具有人格化特点，自人类诞生起就存在着人类通常通过"移情"心理去对自然物象做人格化处理的倾向。这种倾向或许在今后的人类发展中隐化到各种领域及方式上，并逐渐淡忘甚至是远离。通感、借景抒情、以情言志是这些方式的反映，反映在不同的层面会产生不同的效果，艺术是其中的一种选择。

对客观自然存在的普遍规律的认识，人类必须表达出来方可被世人理解，并具有普遍意义所在，艺术仍然是这种表达需要的一种载体。我们固然不敢断言艺术乃是出于表达的需要，但是有理由相信从史前人类出土的艺术品来看，乃是出于表达的动机。距今3.5万年前的骨笛，由秃鹫中空翅骨制成，上面有"V"字形吹孔和多个音孔。如果仅仅是从审美的角度来评价，史前人类已经超越实用功能而具有审美功能的话，我们的认识还是处于认识的表面：问题是，首先为什么史前人类已经具有这种对声音变化的认知与掌握能力，能够认知通过这些"V"字形吹孔和多个音孔能够传递出具有特定音质的声音，并且已经把握了创造不同音响，甚至是更高层面上乐曲的能力，这种声音从本质上是区别于自然界的自然音响的，并且这种乐曲是人类声音符号的再次创造；其次，是什么力量或智能使得人类从对声音认知——思维层面，转化到

物质实现层面，这个过程是怎么发生的；最后，在这个物质实现过程中，是以什么样的技术支持为条件，如果再深层次追问的话，这些技术又是怎么实现的？……等等不一而足。从这可以看出，表达具有反身性，艺术及其他方式都是人类认识自我的一种方式。从这个意义上来说，自然的本质是人反身认识自我的镜子。

艺术就是通过视觉化媒体传达人类对自然本质的认识，并以最强烈的生命去浸润这些内容。上诉的骨笛乃是人类自我声音的延伸，通过媒介传递着创造者的思想。自然界各种生物的不屈意志及无生命物体的形象——深邃的星空、浩瀚的大海、俊俏的山峰都被人格化地移情到人的生命中去，并以艺术的形式表现出来，无论是创造者还是观者，都会引起对生命的顿悟。所以说，艺术作为人类精神活动的一种形式，都是为了人的存在和发展而存在和发展的。而自然界也因精神活动的介入从自然状态的原始存在发展为人的审美对象。

自然界的一切物象都具有表象与本质，在表象上具有特定的材质、色彩、声响、硬度、体积、空间等；在本质上都有自己独特的内在结构及运动规律。这些表象都会促发观者的联想和感触，感悟到其内含的力度、生命、运动，它们已经从自然存在的具象表层发展到具有抽象意义的社会文化存在。呈放射状的巴黎社区规划，是法国波旁王朝国王路易十四强烈个人意志的产物。他自诩为"太阳王"，认为他居住的皇宫就是地球的中心，为了实现其权利欲望，像太阳神阿波罗一样辉煌，城市布局以其居住地为中心，呈星状发射，条条大路通太阳。

自然界的永恒法则就是秩序、比例、动势、和谐。按照视觉成像透视原理，自然界的物象在经过瞳孔投射后，在人的视网膜上形成物体的倒立像，然而，人类的进化已经将这种倒立图像转换为正立图像，人们很少因为是倒立图像而产生不舒适感。真正将以倒立物体呈现给观赏者的时候，反而会觉得不舒适，这就是人类自我调节后产生的和谐心理。所以，自然相对于人类的存在，并不仅仅是人类的管理对象，而是人类存在与发展的启示对象。

维柯说，真理就是创造。艺术是创造，艺术的创造力乃是人类超越自我能力的一种表征，也是对真理的探索。艺术的创造力当然不仅仅限于这几种能力，还包括其他能力，如敏锐的观察能力、对美的发现能力、准确的判断力、自我修正的能力等。但是，在这些能力中，上诉的能力尤其重要。

第七章

Chapter 7

艺术在创意产业中的地位与作用

艺术是一个民族文化的形象代表，它能够超越语言的障碍传播到世界各地，受到世界人们的普遍喜爱。艺术所表现出来的精神成为一个民族文化、地域文化中的精神品格的典型代表。今天，在创意产业的发展中，艺术的作用也日益凸显出来。本章将从创意产业中的艺术成分开始，逐步分析艺术在创意产业中的地位及其变化，以及艺术在创意产业中所起到的作用。

第一节｜艺术地位的变化

一、艺术的边缘化

在古代，艺术一直处于国家中心的边缘地带。国家关注的往往是艺术的教育功能和政治功能，很少像现代这样，在全球范围内如此重视艺术在拉动经济增长方面的作用，大多时候艺术处于自发状态或经济功能的边缘地带。柏拉图认识到艺术所具有的强大的社会功能，所以他对艺术怀有一种矛盾、恐惧、抵触的心理。柏拉图按照他自己的意志划分了一些艺术标准，他所强调的理想国的正义就是对统治阶级的服从。在这种标准下，荷马史诗、悲剧或戏剧，以及与诗歌相关的音乐都被排斥在外。他在《理想国》中责备荷马的诗史、希腊悲剧和戏剧有"毒素"，坚持把艺术放在国家管理的最低阶层——农工商阶层（最高的是哲学家，其次是战士），在第三卷和第十卷中，他还下令，"你心里要有把握，除掉颂神的和赞美好人的诗歌以外，不准一切诗歌进入国境。"并且柏拉图把人格也分为三个等级，都要听从于哲学家，以此来压制艺术。

柏拉图在西方是第一个把艺术的政治性确定为衡量艺术效果的标准的人，实际上希腊三哲对艺术的论调基本上是一致的，都采取一种鄙视态度，是工匠们的事情。由于古希腊三哲的影响甚大，在后代的哲学家、美学家的思想体系中，也大多继承了这种观点。在讨论智慧性的时候，艺术一直处于哲学的"婢女"地位。

孔子和柏拉图持有类似的观点，即认为其具有甚大的力量，能够扰乱社会即成的秩序。但是，孔子反对的是淫声淫乐，主张"乐而不淫，哀而不伤"的中庸之道，这点与柏拉图不同。雅乐是孔子所赞美的，新生（淫生）是孔子所嫌恶的。对于新生（淫生）的批评，并不是孔子一人。淫声《乐记》："郑卫之音，乱世之音也，比于慢矣，濮上桑间之音，丧国之音也。"许慎在《五经异义》也记载："郑国之俗，有溱洧之水，男女聚会，讴歌相感，故云郑声淫。"《汉书·地理志》也持相同观点。

然而，幸运的是，艺术的发展终究没有遵循柏拉图等哲学家所设定的发展路径。

它一方面在国家管制下不断发展，另一方面又表现出强大的独立性，在主流边缘仍然顽强地、自发地发展，多样性并存。这种艺术发展的动力，被艺术史家或美学家称为"艺术意志"。1906年德索在《美学与一般艺术学》中区分了美与艺术，将艺术学从美学中独立出来。韦伯明确提出艺术的合法性地位："艺术成了一个越来越具有独立价值的世界，它有自己存在的权利。"哲学家的关照与现实多少有些出入，在古希腊时期（乃至以后的罗马、中世纪至现代），艺术家具有崇高的社会地位，这点在温克尔曼的《古代艺术史》中多次提到。[①]从16世纪开始，欧洲要求提高视觉艺术在社会和文化中地位的呼声日益增强，最终导致了艺术学的独立。在其他的历史文献中也可以找到佐证，如瓦萨里的《名人传》，从身份来看，瓦萨里就是一个杰出的建筑师、画家、雕塑家。资产阶级取得胜利后，取得了与传统贵族同等的政治地位。在资产阶级提倡世俗化的影响下，艺术也日益脱离宗教、政治的束缚，走向日常生活、世俗化。这恐怕是资产阶级革命胜利最大的成果之一。

二、从边缘到中心

创意产业在诞生之初，大多数是由少数艺术家自发地在一些城市，如纽约、曼哈顿等租金便宜的下区聚集在一起，形成艺术家群落（ArtColony/Community）。这些活跃的艺术家及其影响无形之中带动了该城市的艺术影响力，促进了该地区城市的经济发展。当这些作用被政府认识到后，政府通过实施特殊的政策，建设新建筑与相应的配套设施和公共设施，来吸引艺术家和文化机构进驻此地，形成艺术区（ArtsDistrict）。艺术区上升到国家政策的范畴，成为政府为城市注入活力的手段。现在艺术区都位于美国大城市的市中心地区，如今艺术的经济功能日益明显，逐渐从边缘走向中心。

在文化政策中，1997年《从边缘到中心：关于文化和发展的欧洲报告》中，安托尼·埃弗利特发表的《文化治理：整体性文化计划和政策取向》指出，除非采用全局性、整体观念的治理模式及实际的操作方式，跨越各自为政的行政设置，实现"横向"跨部门合作，否则文化政策不能完全落实。[②]这是欧洲范围内（不是个别国家）采取的最高层次的政治性纲领文件，将文化、艺术纳入全欧洲的统一、协调管理之中。此后，联合国的文化扶持政策也在加大力度，2001年11月2日联合国教科

① （德）温克尔曼：希腊人的艺术[M]．邵大箴译．桂林：广西师范大学出版社，2001.

② Council of Europe. "In from the Margins A Contribution to the Debate on Cultre and Development in Eueope". 1997.

文组织（UIS）通过第二十次全体会议根据第IV委员会的报告通过《教科文组织世界文化多样性宣言》及《行动计划要点》决议。2005年11月3日至21日在巴黎又通过了《保护和促进文化多样性宣言》（CONVENTION ON THE PROTECTION AND PROMOTION OF THE DIVERSITY OF CULTURAL EXPRESSIONS），这是最高级别的文化保护政策。

艺术从边缘到中心，还体现在创意新贵的崛起，以及艺术家密度的提升上。艺术家密度——每1万人中的艺术家人数——在所有地区都呈上升趋势。在美国十个最大的大都会地区中，艺术家密度高于国家平均水平，并且随着地区规模递减。随着大批的艺术家工作室、画廊、艺术机构、咖啡厅、音乐厅、展厅的入驻，一方面促进了艺术区/创意产业区的品牌效应的提升，另一方面，也让艺术区成为艺术家们聚会、展示和交流、交易的场所。2012年10月11日至14日在广州锦汉展览中心举行的"艺术广东2012"，超过85%的参展商都反映有作品成交，入场人数接近3万人次。法国艺术家伯恩卖出的作品是全场最贵的，规格为120cm×200cm的布面油画——《华山·美好的一天》，成交价1200万元人民币。观众的鉴赏水平不断提高，去年有市民反映看不懂，而今年的观众中专业人士更多。

在当下流行的视觉文化研究的复兴中，仍然看到以前的艺术史家的贡献。19世纪末20世纪初，在西方艺术史家——如德国学派施普林格、格罗塞、戈尔德施密特、瑞士学派沃尔夫林、维也纳学派李格尔等人的影响下，艺术史越来越被看作是文化史。现在流行的视觉文化研究，理论渊源可以追溯到20世纪德国艺术史家阿比·瓦尔堡提出"图像学"理论，以及潘诺夫斯基1939年的《图像学研究》。他们共同特点就是从文化视角来解释艺术史。艺术史研究对视觉文化研究的贡献，还体现在"由于诸如汉斯·贝尔廷和霍斯特·布雷德坎普（Horst Bredekamp）等德国视觉历史学家，亦即以前的艺术史家的贡献，视觉研究正在享受其复兴。"[①]按照这个解释，"视觉文化"说的简单些，就是用文化研究的方法来研究视觉艺术/图像。

三、艺术在文化政策中的地位

从发生学意义上来说，文化与艺术同时发生。在传统中，文化政策就一直关注艺术、文化遗产和机构，如向博物馆和画廊提供资金支持。但是，传统文化政策有一个

① （英）彼得·柏克. 什么是文化史[M]. 蔡玉辉译. 北京：北京大学出版社，2009. 136.

缺点，那就是这些机构各自独立，管理文化政策的部门与其他政府部门之间很少联系，各自为政。在经济不景气的时候，扶持公共文化事务的资金就不能落实，导致文化政策落空。1997年后，世界各地的兴趣转移把发展创意产业作为创新和经济活力的源泉。在1997年关于文化和发展的欧洲报告——《从边缘到中心》中，针对上述问题，做了整体性改进。这时，扶持创意产业发展的各项文化政策开始发生了微妙变化，各政府部门之间开始展开协作，文化政策也从最初的艺术、文化遗产和机构扩展到所有领域。这表明了艺术在政策中仍然被看做是整个文化的代表。

在霍金斯的创意经济思想中，希望将创意延伸到科技领域。在诺贝尔经济学获奖者、前世界银行副行长斯蒂格利茨的经济思想中，体现了一种泛文化观，文化不仅是艺术、音乐、舞蹈和戏剧，而是整个生活。英国政府进行了跨越部门的整合协作。除创意产业工作组外，2000年成立创意产业策略联盟，持续提升对金融、出口、技术、教育等需求的协助。英国和法国创意工业同时关注到创意工业与地方发展的关系，各级地方政府协同中央政府执行创意产业发展政策。文化产业与创意产业是两个既有区别也有联系的概念，两者处于交集而非并集关系。从现在欧盟或欧美创意产业政策研究来看，文化（产业）政策与创意产业政策几乎都是混合在一起的，这两者之间实际仍然处于一种纠缠不清、错综缠绕的关系之中。

四、艺术在创意产业中的地位

艺术在创意产业中有着直接的催生作用。英国创意产业的产生与艺术有着直接的联系。创新侧重点在于知识创新，主要是科学理论与工业技术的创新；创意是创新和文化的有机结合。创意产业是指雇佣大量艺术、传媒、体育从业人员的产业。所以，创意产业自然包含着科学理论、工业技术、艺术原创性、文化价值等因素，其表现形式仍然脱离不开艺术，艺术因其独特性和价值超越性而发挥着不可替代的作用，创意/创造性是艺术创意产业的核心要素。可见，艺术无论是在民族文化还是在创意产业中都占据核心地位，如果凭空将艺术从文化中抽出，那么，这个国家的形象是不可想象的。艺术的优点在于其形象性，通过塑造形象传递信息、观念、思想。具体而言，艺术核心地位表现在如下几点：

（一）从定义和分类来看，艺术在创意产业中占据核心地位。文化经济理论家凯夫斯对创意产业给出了以下定义："创意产业提供我们宽泛地与文化的、艺术的或仅仅是娱乐的价值相联系的产品和服务。它们包括书刊出版，视觉艺术（绘画与雕

刻），表演艺术（戏剧、歌剧、音乐会、舞蹈），录音制品，电影电视，甚至时尚、玩具和游戏。"从他的定义中可以看出，艺术在创意产业中占有重要的地位和作用。哈利·希尔曼·沙特朗肯定了艺术的社会价值，尤其是业余艺术和美术、传统艺术对个人和社会的集体作用。

（二）从经济结构来看，可以确定艺术产业中的经济活动会全面影响当代文化商品的供求关系、产品价格、就业结构、产值结构、区域结构、人才结构等。艺术在经济结构中占据核心地位，这点可以从世界各国创意产业的统计数据和所占的比例来得到证实。创意产业是现代产业中的高端形态，也是各国未来支柱型产业的一条最重要的通道。

（三）从国家文化安全问题来看，在全球一体化的背景下，世界各国日益通过各种手段来促进创意产业的发展，维护国家文化安全。国家文化安全问题最初来源就是大国不断输出文化产品，从而打破该国原有的生态环境，造成文化产品不平衡。从某种意义上来说，艺术、创意产业总是包含着创造者的某种思想、情感或意识形态，处于锋头地位的创意产业，会直接或间接，或自觉不自觉地向社会输送某种思想倾向、政治态度、艺术情趣和生活方式，从而左右社会各界的政治家、思想家、信息专家、艺术家、企业家等的价值判断。

（四）从功能来看，艺术具有政治功能、经济功能、社会功能、美学功能，对社会成员同时也就是对国家、民族等群体发挥巨大的整合作用，起到凝聚作用。有的学者提出，这些产品中隐藏着产品来源国的意识形态，特别是美国是最大的出口国，具有大量的美国式内容，美国将享有经济上和政治上的霸权，会对本国造成威胁。不过，对于这种威胁，彼得伯杰认为："这种说法都是大大夸大了。"经济和技术的全球化，无疑造成很大的社会问题和政治问题，传统国家的主权观念也受到挑战。然而他和塞缪尔·亨廷顿的研究表明，他们的"研究得出了更复杂的思维形象"，所以他们才敢如此断言。"当年，当世界文化希腊化的时候，希腊实际并没有帝国强权；今天，虽然美国实力强大，它的文化却并不是依靠强制手段去强加于人。"[①]特别有趣的是，这些观念，如人权观念、女权主义、环境保护主义、文化多元主义，以及体现这些意识形态的政治活动和生活方式，恰恰是西方知识分子所发明和提出的。如果是这样的话，那么，这些隐藏的意识形态具体是反对产品来源国呢？还是反对产品进口国

① （美）塞缪尔·亨廷顿. 全球化的文化动力[M]. 康敬贻等译. 北京：新华出版社，2004：序.

呢？因此，应该客观公正地评价"文化帝国主义"这些观念。

第二节｜艺术的形式美作用

一、艺术形式的演变

形式美是指构成事物的物质材料的自然属性及其组合规律所呈现出来的审美特性。审美来自于人们对艺术品的观照、知觉与联想等。通过形式增加美感，在史前时期的人类就在这方面表现出充分的创造力。他们在工具、身体、服饰、器皿中，广泛使用各种纹样来增加形式美感。克罗齐认为古代艺术装饰的演变过程是：

"我们观察身体涂彩，而装饰起源的形式也表示出了。"

原始民族身体装饰中最有兴味的，是腰部的装饰。腰部的被覆物，原始人感到生殖器有隐蔽的必要，这是羞耻感的起源之证据。在这性的关系上可以看出道德的进步，在文化的发展上很有意味的。

其次器具的装饰，比较身体的装饰发展得迟。原始器具的装饰，都取材于人物动物；现文化民族的器具装饰，都取材于植物。在这一点上，从动物装饰到植物装饰的变迁，实在是文化史上大进步——从狩猎文化到农业文化的变迁——的象征。复次描写艺术，如洞穴岩壁的雕刻及绘画的发现。[1]然后是舞蹈、诗歌、音乐。李格尔的观点和克罗齐的观点很接近，他认为："人装饰身体的欲望远远大于用织物掩盖身体的欲望，能满足身体装饰的简单欲望的装饰图案，比如线条的、几何形的人像，自然远在用织物保护身体之前便存在了"。[2]西方现代绘画中较早直接融入装饰意味的是马蒂斯，他吸取了日本版画艺术的灵感，消除深度感和空间感，通过构图、装饰、形式美感获得影响力。

工业革命之前的艺术，包括建筑、工艺品、绘画等，很多都是通过装饰手段增加其艺术性的，绘画与雕塑在古典主义建筑中一直起着增加形式美感的作用，巴洛克与洛可可广泛影响了室内设计、建筑设计、手工及其他视觉艺术。这种情形一直延续到近代工业革命。1800年后在巴洛克、洛可可最终陷入极限复杂装饰、拘泥小节的困境中。也正是这个原因，在阿贝·洛吉埃长老、阿尔伯蒂等人的领导下，发动了反对

① 转自：沈宁. 腾固艺术文集[M]. 上海：上海人民美术出版社，2003：246.
② （奥）李格尔：风格问题——装饰艺术史的基础[M]. 刘景联，李薇蔓译. 长沙：湖南科学技术出版社，1999：2.

巴洛克和洛可可无节制装饰的论战。

工业革命后，工厂、铁路、贫民窟迅速冒出，钢铁、煤炭、玻璃、混凝土等材料日益充斥着这个世界，社会结构要求新的建筑功能。在新装饰材料的威逼下，新的装饰语言和装饰形式已经成为一个不可回避的议题，面对工业革命带来的新材料、新技术的挑战，新的装饰形式和内容该如何表达，是一个亟待解决的问题。这时，前两种艺术运动已经显得力不从心，形式在这种混乱秩序中进行积极的探索。一部分艺术家和设计师无法掩饰对这些机械材料的冲动，开始尝试新的装饰语言。这时期的形式风格要么放弃、要么机械拼贴，各种"复古主义"——古典主义、历史主义、折衷主义、纯粹主义（新哥特）等各种革命性的"主义"纷纷登场。19世纪启蒙主义建筑经过芝加哥建筑学派的努力，终于将装饰、材料、形式、内容等有机结合起来。

但是，面对工业革命初期工艺品的粗陋，英国威廉·莫里斯（William Morris）和拉斯金（John Ruskin）指责现代工业化生产剥夺了人们劳动的乐趣和创造性，发动了手工艺运动。19世纪末20世纪初欧洲又兴起了"新艺术运动"，是继英国手工艺运动之后的又一个波及整个欧洲的风格。这两种运动都带有反"机械美学"、倡导回归自然的艺术理念，他们普遍从自然界，特别是从植物的花卉、果实、藤蔓、枝叶来提取创意灵感，广泛应用到壁纸设计、家具、平面印刷设计、书籍装帧设计、字体设计、花边设计等。早在1865年，欧文·琼斯（Owen Jones）在《装饰的句法》中称："形式的美产生于波浪起伏和相互交织的线条中。"琼斯的思想在这两次运动中得到充分体现，整个设计既带有中世纪的遗韵，又充满生机勃勃的装饰美感。

经过一个多世纪的喧哗，在荷兰的风格派、俄国的构成主义、德国的包豪斯的影响下，现代主义艺术终于初显雏形。19世纪末20世纪初，在芝加哥学派的努力下，终于解决了建筑的装饰问题、材料问题，实现了装饰与功能、材料、技术四者的有机统一。建筑师路易斯·沙利文强调形式追随功能，将现代钢铁结构与装饰有机结合起来，成功解决了芝加哥商业中心城市高层建筑的形式与结构的矛盾。沙利文的建筑既继承了古典主义建筑的精神实质，又不机械仿古，使建筑顺利地从古典主义过渡到现代主义。此外弗兰克·赖特的"草原建筑"影响了欧洲一代重要的现代建筑家，其中包括后来成为现代建筑之父的密斯·凡·德·罗及勒·柯布西耶等人，欧洲现代建筑体系经由他们逐渐从混乱的探索中找到一条明晰的道路。

立体主义和纯粹主义风格在20世纪50～70年代发展为国际风格后，受"少即是多"的影响，呈现出千篇一律的景观，缺乏人情味。城市建筑冷冰冰的钢筋混凝土森

林般的刻板印象，遭到人们的普遍反对。这反映了人类回归自然、向往田园文化的情感追求。到了20世纪80年代，罗伯特·文丘里旗帜鲜明地提出"少则厌烦"的主张，在《建筑的复杂性和矛盾性》中提倡通过装饰达到视觉上的丰富性。后现代主义建筑大量采用历史装饰增加视觉的欢娱性，开辟了新装饰主义阶段。新装饰主义因典雅、浪漫、装饰性、娱乐性及关注人的存在而获得普遍的赞同。艺术又进入一个复杂装饰的时代，通过装饰来增加趣味。不过，现代更多的是多元风格并存的时代。

二、艺术形式演变的规律

从西方艺术史中可以发现艺术形式演变的规律。西方艺术形式的演变基本遵循下列过程：从史前艺术形式的多样化，到希腊古典主义或者是基督教风格，从哥特式、巴洛克、洛可可的极繁主义装饰到极少主义，再到现在的极繁主义的新装饰。在这些诸多的规律中，有三点表现的非常明显，即周期性、继承性/连续性和互动性。

（一）周期性

周期性是艺术形式变化的一种规律。经过一定周期，必须创造出另外一种新的形式，艺术形式也将再一次地循环上升。在空间上，具有地域特色的艺术形式将越来越多地被挖掘出来。布格哈特的弟子沃尔夫林在《艺术史原理》中，认识到"以品质和表现作为对象的分析决不能详尽无遗地论述各种事实。这里有第三个因素——也就是这项研究的关键性因素——即再现的方式。"[①]所以他决定采用形式分析的方法分析艺术演变的规律，最后采用了五对对立的概念考察艺术史：线绘的与图绘的、平面与纵深、封闭的形与开放的形、多样性与统一性、绝对的清晰与相对的模糊，认为一切事物都反映了一个文化创造一种形式或某种"对形式的情感"的意志。

简单来讲，艺术的装饰形式就是这样在"多与少"、"简与繁"、"平面与纵深"、"表现与再现"中反复循环。后现代主义艺术经常被描述为平面性的，即深度的消极，这里的深度，既可以理解为空间深度，也可以理解为意义深度——即崇高、悲壮等宏大叙事意义的消解。对于这种周期性，应该正确理解，并不是说这一周期结束了，在下一周期中这种风格就完全消失了，相反，它可能会或多或少地存留在新的风格中。因此，并不能在新旧艺术风格中绝对清晰地划出一道界限来，它有时会形成一种奇怪的混合形式。

① （瑞士）沃尔夫林. 艺术风格学. 潘耀昌译[M]. 北京：中国人民大学出版社，2003. 13.

这种高度概括，难免有所遗漏或者不是那么绝对地一一对应。不过，质疑归质疑，沃尔夫林及同期的其他艺术史家还是清晰地为我们规划出西方艺术史演变的总体趋势和形式演变规律。就如同葛兰西在"文化霸权"理论中所阐述的那样，文化的具体表现形式具有特殊性，不能绝对清晰地划出一道线来界定是属于新文化还是旧文化，新文化经常会在新旧观点多少有些奇怪的结合的形式中被确定下来。

（二）继承性和连续性

新艺术通常具有复杂交叠状况的特征，每一次艺术形式的变革都是在前期艺术的基础上发生的。艺术形式变化的规律就是延续性和独立性的统一，每一次的艺术形式都或多或少地继承了历史上的某种渊源。"新颖而尽善尽美的风格的出现只能是这两种原则——延续性和独立性的结果。"[1]这点在西方艺术史家蒙德留斯和李格尔的著作中体现得非常明显，两者都考察了不同艺术形式在历史中的演变脉络。

蒙德留斯在早期考古学关于史前三期说的基础上，创立了科学系统的年代类型学。此学说的特点是以进化论为基础，考证了装饰纹样的连续性，重视艺术作品的造型与装饰纹样在考古学年代划分中的重要作用。意大利和北欧的金属斧锛、短剑及长剑，埃及、亚述利亚、腓尼基及希腊之莲花纹饰的发展行程，"探究渊源胎息之所自"及演化规律。[2]李格尔强调风格的起源和性质。他在谈及希腊装饰纹样时提到："通过对植物知识从开始至现在的多个世纪的追溯，我们可以清楚看到，装饰历史历经了凸现于所有时期艺术的、连续一致的发展"。[3]这样，我们一方面继承了历史的文化脉络，另一方面也不断创新，推动艺术不断发展。所以，同一个时代会存在着多种艺术风格。

（三）互动性

艺术形式变化周期与社会、城市化进程、开放程度、国际化密切相关。在这三方面都比较领先的城市和区域，形式变革快；而封闭的地区或城市变化的则慢一些。萨拉·桑顿谈到"艺术家遍布在世界各地，但主要在文化大都市，如纽约、伦敦、洛杉矶、柏林等。充满活力的艺术社区在很多地方都可以找到，像格拉斯哥，温哥华、米兰这些都是适合发展的主要聚集地。那里有很多的发展机会，艺术家也愿意留在那里。并且艺术世界是一个多中心的，20世纪是巴黎，然后是纽约取而代之。"[4]总之，

① （俄）金兹堡. 风格与时代[M]. 陈志华译. 西安：陕西师范大学出版社. 2004：177.

② （瑞典）蒙德留斯. 先史考古学方法论[M]. 滕固译. 商务印书馆，中华民国二十六年：1.

③ （奥）李格尔. 风格问题[M]. 刘景联、李薇蔓译. 长沙：湖南科学技术出版社，1999. 引言.

④ Sarah Thornton. *Seven Days in the Art World*. W. W. Norton & Company；2009. 10：6.

艺术与社会、城市，三者处于一种连锁般的互动关系之中。这是因为，这些城市能够为艺术家提供丰足的市场和便利的交通等条件。

如今，艺术形式变化周期越来越短。周期变化从一年到一周都有，这点在时装界体现得尤其明显。由于变化太快，对于历史学家、艺术学家来说，时尚往往显得轻浮。然而这一切对于创意产业来说却是至关重要的。创意产业必须抓住时尚趋势，才能够做到产业时尚领袖地位。香奈儿、卡地亚、范思哲、瓦伦蒂诺、阿玛尼等世界顶级奢华品牌，不惜重金举办时尚发布会，或派遣设计师到世界各地去挖掘地域文化艺术，汲取设计灵感，引领时尚。从这个角度来讲，创意产业反倒是促进地域文化的传播。美国建筑师赖特也曾经将混凝土和雕塑结合，抽取玛雅文化的符号特征，使得建筑极富神秘感。

三、现代装饰的途径

实用与审美是艺术创意产品的两大基本功能，严格地讲，产品可以分为纯粹的功能性、审美性，这类比较少见，通常限定在特定少数领域，而大多数是两者兼而有之。创意产品通过艺术形式的变化增强产品的美感，通常也被称为装饰。广义的装饰，包括建筑、美术、实用艺术。狭义装饰艺术一般指平面作品，通过设计装饰纹样来获得丰富的艺术表现效果。

从形式美的构成因素来说，一般划分为两大部分：一部分是构成形式美的感性质料，一部分是构成形式美的感性质料之间的组合规律，或称构成规律、形式美法则。构成形式美的感性质料主要是色彩、形状、线条、声音等。形式美法则主要有对比与平衡、比例与尺度、黄金分割律、主从与重点、过渡与照应、稳定与轻巧、节奏与韵律、渗透与层次、质感与肌理、调和与对比、多样与统一等。

增加形式美——装饰——的途径，从创作的角度来讲，一种是原创性形式，即上述的各种方法；一种是非原创性的移植、借用、模仿。在创意产品中，这两种方法交替使用。创意产品一部分是来自于纯艺术，如绘画、书法、雕塑等原创性创意产品，即艺术品和作者有着直接的联系。产品一旦完成，所有权归作者所有，通过销售后，使用权归雇主所有。现代版权法还出台了一些有利于原创者的规定，如果雇主再次出售该作品，仍然要支付给原创者一定的版权费用。另外一部分来自对拥有艺术品的再加工。当然，也有的创意产品会直接或间接使用这些纯艺术来做装饰，如在日常用品中采用某些名画等。这是借用手法，创意产品的创造者和原创者不一定是同一个

人，也可能处于不同的历史时期。这时，间接采用原初艺术品作为装饰就要注意版权问题。对于一些历史古物也许不存在版权问题，但是图片、资料来源仍然涉及版权问题。创意产业链的建立与延伸，关键在于第一种原创性的艺术表现。第二种借用手法大多数在后期衍生品中使用。

第三节｜艺术的精神作用

一、艺术精神

无论是"纯艺术"书法、绘画，还是建筑、雕塑、时装设计、工业设计，以及古老的工艺品，都凝聚着人类创造活动的精神性。艺术是通过塑造具体、生动的形象，象征性地把握世界，反映社会生活。艺术也借助于形象的美去表现人们对社会生活与人生经历的理解，并用美的感染力去影响人们的思想、情感和社会生活。今天的创意产品尤其重视产品的精神性，通过艺术形式来表达创意的内容，这是人类社会的重大进步。

"时代精神"一词来源于黑格尔等哲学家，他们认为艺术是一个时代的精神的代表和反映。黑格尔曾预言，艺术要终结，情感（绝对精神）都归于哲学和宗教。康德在"美的分析"和"崇高的分析"两部分中谈到了精神。康德的崇高主要是指勇敢精神的崇高，"至于崇高感却是一种间接引起的快感，因为它先有一种生命力受到暂时阻碍的感觉，马上就接着有一种更强烈的生命力的洋溢迸发"。但是康德认为崇高并不能在艺术作品中见出，只能在"只涉及体积的粗野的自然"界中见出，并且有两种崇高：数量的和力量的。康德认为"艺术的精髓是自由"是很符合现代艺术发展趋势的，"照理，我们只应把通过自由，即通过以理性为活动基础的创造叫做艺术"，"艺术是自由的"，心灵"在艺术里必须是自由的，只有心灵才赋予生命与作品"。艺术以及创意产业之所以能够完成从边缘到中心的转变，依靠的就是其精神性。

当时的一些德国的历史学家、文学史家和艺术史家也在极力寻求这种时代精神。温克尔曼、费德勒、库格勒、桑佩尔、布格哈特、李格尔、沃尔夫林等艺术史家则直接将这种"时代精神"简称为"艺术精神"，把自己的工作形容为书写"精神史"（Geistesgeschichte）。中国传统艺术从一开始就强调其精神性，如性情、神明、气韵、生灵等鲜明地表达出器物工艺及传统创意的精神特质。中国古代哲学追求"养生"、"养气"，"气"是"浩然之气"，这样就打通了生理与精神的界限，也融通了人

与自然的关系。中国的文化艺术从来没有像西方文化那样机械割裂过人与自然的关系，相反追求人与自然的和谐统一。中国古代艺术，一方面在于探索宇宙的本质与秩序，《中庸》认为艺术在于"致中和，天地位焉，万物育焉"；另一方面，"从艺术而始完成人类的生活"，艺术直观人生诸相，深刻体验生命的意义。

日本学者田宗介认为，在现代文化艺术中始终存在着一个"不依存于物质性消费的，知性和感性与灵魂的深度这样一个广阔的空间"。[①]这种空间，就是文化场域，即艺术在这一背景中由内外各种因素相互作用所产生的各种反映与复杂感受。艺术早被认为是创造、完美、完善、美丽、真理和灵感的根本源泉——这些美好的品质要花很长的时间才能使各国具有他们鲜明的个性。

创意产品的特点就是经济性、商业性、精神性、创意性、价值延伸性、增值性、意识形态性的集合体。当这些文化艺术作品以创意产品的方式创作，生产出来后，即嫁接了这些精神意义，也传播了这些精神修养与品味。今天，当我们再次回过头来看看新艺术运动时期的艺术设计时，明显地"感到充满了内在活力。他们体现了隐藏在自然生命表面形式之下，无休止的创作过程。这些纹样被应用到建筑和设计的各个方面，成了自然和生命的象征和隐喻。"[②]艺术精神在苏珊·朗格那里被称为"生命意味"，"就是情绪内容、情绪色彩或生命，一句话，就是情感"。

二、艺术的境界

谢赫六法中提出"气韵生动"，作为中国古代艺术评价的标准。这里的"气"不仅指具体的自然云气、人身脉气，而是进一步升华为一种构成宇宙万象、万物、万态的有形无形的生命原质，包括自然、社会、人类生命，乃至精神道德境界。唐代书法家孙过庭在《书谱》中记载："岂知情动形言，取会风骚之意；阳舒阴惨，本乎天地之心。"后来，中国古典艺术评价的标准，从"气韵生动"发展到倾向于书法和文人画的精神实质，即"士气"、"逸格"之类。这种称谓，用西方哲学术语来解释，就是纯粹的精神表现。这是衡量中国古典艺术价值最核心的标准。

艺术创意产品除了"怡神"外，还有出自亚里士多德的悲剧学说的怜悯、恐惧、净化等境界。"悲剧模仿的不仅是一个完整的行动，而且是能引起恐惧和怜悯的事

① （日）田宗介. 现代社会理论[M]. 北京：国际文化出版公司，1998：151.

② 何人可. 工业设计史[M]. 北京：北京理工大学出版社，2001：78.

件。"①席勒认为"艺术所引起的一种自由自在的愉快，完全以道德条件为基础。人类的全部道德天性在这一时间也进行活动。……引起这种愉快是一种必须通过道德手段才能达到的目的，因此，艺术为了完全达到愉快——它们的真正目的，就必须走上道德的途径。"②道德上的善在某种意义上可以使艺术的审美教育得到升华，悲剧的基本使命除了给观众以道德上的感受外，带有古典主义的崇高特性。净化灵魂、怜悯是一种特殊的"生命意味"，就是情绪内容、情绪色彩或生命。"净化"的目的是让人体回到人之为人的生死病痛，感悟人生的真善美。这是人生的至高境界，也是艺术所追求的最高境界。海德格尔的存在主义思想也透露着这种天人合一、追求空灵的思想，认为艺术就是让"真"发生。他把这种表现了"真善美"的至高境界称为"怡然澄明"——"站在诸神面前，而投身于万物的本质相交接"，但此中有真意，欲辩已忘言，只可意会，不可言传，是一种处于"出窍状态"的"神思"境界。这是一种鲜活生命自由、惬意的存在状态，是一种消除了异化作用的存在状态，是一种人与自然和谐相处的存在状态。

三、审美愉悦性

人总是按照美的规律来创造的，尽管这种表现能力或表现欲望有强有弱。罗宾·乔治·科林伍德将艺术的目的分为表现情感和唤起情感，在他看来，这种艺术的刺激—反应理论，关键是要看艺术家怎么"说"了。"如果艺术并不是一种技艺，而是情感的表现，那么艺术家和观众之间的种类差别就消失了。"③雕塑、建筑、景观、自然生态环境等也具有这种提高精神愉悦性的特点。现在雕塑在体量上也越来越大，目的在于借助体量形成场域感，以此来表达纪念意义，或传递某种观念，或仅仅是为了获得一种愉悦性的视觉形式。

不过，在黑格尔还是推崇那种神性、理想的静穆，要想达到理想的最高度的纯洁，"只有在神、基督、使徒、圣徒、忏悔者和虔诚的信徒身上表现出沐神福的静穆和喜悦，显得他们解脱了尘世的烦恼、纠纷、斗争和矛盾。"④在他看来，神性的东西不只是被作为纯粹的心灵或思考认识的对象，它既然已成为在活动中依附于身体的心

① （古希腊）亚里士多德. 诗学[M]. 陈中梅译. 北京：商务印书馆，1996. 82.

② （德）席勒. 论悲剧题材产生快感的原因//中国社会科学院文学研究所主编. 古典文艺理论译丛[C]. 北京：知识出版社，2010. 5：74.

③ （英）科林伍德. 艺术原理[M]. 王至元，陈华中译. 北京：中国社会科学出版社，1985. 11：121.

④ （德）黑格尔. 美学[M]. 朱光潜译. 北京：商务印书馆，1982：225.

灵，它也就属于艺术领域。

这种审美愉悦性，在约翰·哈特利看来，还包含着"对自由的渴望和对舒适生活的向往"这两个概念，作为消费者，我们对舒适、美和价格感兴趣；而作为公民，我们对自由、真理和公正推崇备至。这两对概念共同构成了创意产业发展的精神引擎，并且是紧密结合在一起的。

从创意产业的分类来看，人类的一切创造性活动，几乎无一例外地囊括其内，而这一切又与艺术设计联系紧密。艺术设计与生俱来的重要特征就是处在人类物质文化与精神文化的临界点上，任何一件的创意产品都既包含着一定的艺术审美特质，又同时是为满足一定的功能、目的而存在的。艺术创意产品就是将艺术中"美的构成形式与语言"作为创意产品的基本要素和准则。

创意产品是功能性与审美性的统一，但是这种产品的审美性又不同于纯艺术的审美。因为它不能超越具体的物质实用性、生产的工业性、目的的功利性的束缚而独立存在。但是，艺术又力图超越出这种束缚而达到完全独立。浪漫主义之后出现的"为艺术而艺术"的思潮，把艺术看作是对现实生活不满——政治、经济、观念、道德的束缚——的补偿，力图脱离现实道德的束缚。然而人们很快发现，艺术不可能完全孤立在整个社会系统之外。因此，艺术总是在这种围城关系中来回徘徊。卢曼（Luhmann）也谈道："我们当然已经发现，在历史的发展过程中，并不是只有一种越来越强烈的分化趋势而已，同时也存在一种去分化（Entdiffenzierung）的趋势。"[①]所以，现代艺术的审美愉悦，首先表现为封闭性与自主性，在此基础上，隐含着这样一个假设：让全社会——至少是最大限度地、尽可能地让所有人都能接受这种形式所带来的审美愉悦，不同程度地满足了消费者个性化服务与精神愉悦。

艺术与创意产品在"精神"上是相通的。创意产品就是借用艺术的这种"精神"而升华的。

四、体验与满足

"使用与满足"理论是哥伦比亚大学的研究部成立后，就人们是为何和如何使用大众媒介这一问题，在研究时所提出的理论架构。这些成果集中在赫尔塔·赫佐格发表的题为《我们对白天连续节目的听众究竟知道什么》的历史性论文中。他们发现，

① （德）卢曼. 社会中的艺术[M]. 国立编译馆译. 台湾：五南图书出版股份有限公司，2009. 268.

消费者，尤其是妇女，总是基于一定的目的来使用电视这个媒介的。广告学借用了这种理论来研究消费者是基于何种需求来购买和使用产品、获得满足感的。

消费者通过交换获取使用产品的体验，通过体验来判断是否获得满足。这个满足包括两方面：功能满足和精神满足。功能满足主要是解决实际运用问题，精神满足主要是心理层面上的满足，通过购买、体验获得某种自豪感、炫耀感。在艺术创意产业中，一定要让公众找到自己的影子、激发公众对该产品的兴趣，通过"使用"该产品而获得某种"满足"。

精神的满足来自商品，也来自艺术品。黑格尔认为："艺术理想的本质就在于这样使外在的事物还原到具有心灵性的事物，因而使外在的现象符合心灵，成为心灵的表现。"①这句话深刻揭示了人们接触商品、艺术品的深层心理原因。

具体而言，创意产品体现了人类的哪些精神呢？这些精神功能主要包括：给生活增加情趣、陶冶情操、增加气质、提高修养和生活品位、调剂学习生活节奏、愉悦身心、开拓思维等。阿瑟·阿萨·伯杰总结了24种人们接触大众媒介、欣赏文艺作品、提高精神修养的原因，基本上可以归纳为被愉悦，消除郁闷情绪；体验美丽，更加相信浪漫爱情；找乐消遣，消除郁闷情绪或其他发泄渠道；取得自信；肯定道德、增强正义感、精神的与文化的价值等。②赫尔塔·赫佐格在历史性论文中的研究表明，妇女使用电视媒介的原因，归纳起来主要基于：（1）她们从连续剧中找到了情感发泄、"哭的机会"，有人替代她们表示出某些反抗的机会；从连续剧中人物的遭遇，感到对自己的不快得到部分补偿。（2）把连续剧作为满足个人的"白日梦"的机会。（3）用来"学习"作为她们处世途径和方法的指导。③很明显，赫尔塔·赫佐格和阿瑟·阿萨·伯杰的理论有很大相通之处。无论是媒介接触或者说是文艺接触，基本上是基于"使用与满足"理论而来，差别是：（1）消费者接触这些文艺作品的具体动机不一致，有的是纯粹为了娱乐，而有的是希望接触到高雅品位；而施拉姆的研究表明，老人接触报纸，主要是为了讣告新闻，而没有了报纸，他们感到奇怪地"离开了世界"，好像他们"不在"这个世界上，好像帷幕放下来使他们看不见外面了。④（2）具体到

① （德）黑格尔. 美学[M]. 朱光潜译. 北京：商务艺术馆，1982. 9：201.
② （美）阿瑟·阿萨·伯杰. 媒介分析技巧[M]. 李德刚，何玉译. 北京：中国人民大学出版社. 2005. 8：142.
③ （美）威尔伯·施拉姆，威廉·波特. 传播学概论[M]. 何道宽译. 北京：中国人民大学出版社. 2010. 196.
④ （美）威尔伯·施拉姆，威廉·波特. 传播学概论[M]. 何道宽译. 北京：中国人民大学出版社. 2010. 197.

哪个人物或哪个事件上，艺术创意者的描述和处理方式是不同的。这些总结，基本上全面理清了人们接触艺术、获得精神满足的原因了。

总之，创意产品成为人们精神生活中的重要组成部分。艺术需要生活，生活需要艺术。优秀的创意产品含有很高的美学价值，可以升华人类灵魂，提高审美价值。创意产品需要更多地去表现人们的丰富情感，充实人生、开阔视野。通过这些作品，公众也可以更广泛地观察社会，接受生命启迪，获得某些思想，得到灵魂的净化。

第四节｜艺术的唤起性作用

英国美术史学家E·H. 贡布里希在其所著的《图像与眼睛》一书中指出："我们的时代是一个视觉的时代，我们从早到晚都受到图片的侵袭。图像的唤起能力又是优于语言"，这句话成为现代报刊利用大图片增强视觉冲击力的理论根据。现代传媒世界的一个显著变化就是图片数量的增加与追求强烈的视觉冲击力。以至于视觉文化理论先锋尼古拉·米尔左夫、符号学家罗兰·巴尔特都不得不感叹图像的至上作用，视觉艺术尤其成为创意产业创造经济价值的直接媒介，有的学者称之为"眼球"经济。

在黑格尔看来，艺术的目的被规定为："唤醒各种本来睡着的情绪、愿望和情欲，使它们再活跃起来；把心填满；使一切有教养的和无教养的人都能深切感受到凡是人在内心最深处和最隐秘处所能体验和创造的东西，凡是可以感动和激发人心最深处无数潜在力量的东西，凡是心灵中可以满足情感和观照的那些重要的高尚的思想和观念，例如尊严、永恒和真实那些高贵的品质；并且还要使不幸和灾难、邪恶和罪行成为可理解的；使人深刻地认识到邪恶、罪过和快乐幸福的内在本质；最后还要使想象在制造形象的悠闲自得的游戏中来去自如，在赏心悦目的观照和情绪中尽情快乐。"[①]总之，人们希望享受到被注意和崇拜带来的快乐。

图像的优点在于其唤起性。视觉艺术的语义呈现出开放性特征，作为整体艺术的符号，艺术意味具有不可读、不可言传的诗性特征；然而这种不可解读性并不是绝对的，每一件作品中的艺术符号都有它特定的意义，每个观众也都可以根据自己的理解去解读艺术品，"准确"不再是艺术的唯一要求，观念、思想、精神、情感才是艺术的精髓。视觉艺术就在这两者之间来回摇摆不定，恰恰是这种魅力，造就了艺术，使得艺术能够超越时空，具有永恒性。图像、绘画、书法、表演艺术是构成现代视觉艺

① （德）黑格尔. 美学[M]. 朱光潜译. 北京：商务印书馆，1982：57.

术的主要形式。图像包括两类，一类是原创性图像，如图形、绘画、书法等，另一类是经过一定的媒介转换后形成的影像。通常为了便于理解，人们将图像和影像的区别主要归结在声音和运动这两点上。狭义的视觉艺术是指绘画或其他平面设计艺术，广义的包括各类表演艺术，如歌剧、戏剧、舞蹈、交响乐/音乐会等。联合国教科文组织文化统计的视觉艺术包括美术和摄影、表演艺术和广泛的庆祝活动，如节日、展览会、庙会等。

人类具有的喜新厌旧的本性，求新立异的本能促使人类在不断追求更高的目标。全新的风景地貌、罕见的动植物形象、特殊的肌理效果等都会引起公众的极大的兴趣与兴奋。各大媒体为了能够得到一幅具有特殊视觉效果的图像，不惜代价，竞相竞争，不断地提供各种新奇的图像刺激公众的眼球。从心理学的角度来讲，公众很多时候是出于对名人、建筑、异域风情、明星等方面的好奇，是出于窥视欲的满足。不同的图像带给读者不同的视觉刺激感受，满足了他们的窥视愿望，从而获得极大的心理满足。当然，这种心理需求，应当避免陷入个人主义欲望的陷阱之中。

人类接受外界信息，大约有80%都是通过视觉来完成的。娇艳的色彩，充满诱惑的眼神，独特而又夸张的造型，通过视觉刺激，唤起观众丰富的想象，产生共鸣，享受艺术美感，观众很难拒绝这种诱感。我们可以想象，即使你有最优美的文笔，在描写浪漫夜景时也不如一幅逼真、绚丽的夜景照片具有说服力。视觉图像暗含的证据心理作用加强了公众对图像信息的认可，同时图像内涵丰富的信息会唤起每个人不同的联想。在饮料、食品的广告中，娇艳欲滴的色彩，不断刺激着观众的视觉欲望。在激烈的竞争中，这种唤起作用已经完全超越了产品的实用功能或营养功能，因为这种营养的同质性太多了。看来，艺术的唤起性作用在营销中起到了关键作用。

当然，创意产业有着更广泛的范围和要求，而不是仅仅通过一幅图像的唤起性就可以满足市场营销的目的。创意属于意念性的东西，看不见、摸不着，任何好的创意，都必须借助于一定的物质材料，通过一定的视觉形式展现给观众，才能够被充分认知。任何创意作品都要表达一定的主题或者目的，这个主题、目的也就是设计中要表达的主要语义。语言的特点在于其清晰表达，贡布里希在《视觉图像在信息交流中的地位》谈到，"图像的唤起功能优于语言，但是它在用于表现目的的时候则很成问题。而且，如果不依靠别的附加手段，它简直不可能与语言的陈述功能相匹敌"。他讨论的一个核心结论就是，视觉和文字的设计是相互依赖的。语言是可以通过图像来表达的，图像也可以通过文字来表达。但是并不是所有的文字都可以通过图像来表

达，同样，也并不是所有的图像都可以通过文字来表达。

就画面元素来讲，可以简单分为两大类：一是文字，二是图像。"为了完成一个成功的文案，视觉语言和文字语言必须共同作用以产生修辞效果。"尽管"视觉和文字在修辞时并不总是相互配合的——有时候视觉语言必须独立承担修辞任务"，[①]即视觉和文字的设计是相互依赖的，避免两者在语义表达上存在着某些真空。纯粹视觉艺术只是创意产业中的一个子类，因此，不能完全按照艺术的抒情或写意来进行创作和产业化运作。创意产品必须针对目的特定的公众，这些公众的信仰、文化背景、地域关系、教育层次、年龄、爱好、消费习惯、购买频率、购买地点、品牌爱好等，都不是相同的，而是异质的、分散的。

分析西方印刷媒体、电子媒体、网络媒体和实物媒体，总结他们的艺术设计特色，其中一个重要优点或经验，就是创意产品在设计与传播过程中清晰语义的表达。这在传播、消费过程中，可以大大减少传播障碍和文化折扣，避免不必要的浪费。德国设计师霍尔戈·马蒂斯1997年为《家庭教师》戏剧设计的海报，要表达的主题是"性的自残"。在这幅设计作品中，即使不懂国际图形象征意义的人，在看了这幅招贴后也会产生一种紧张感，对主题也会有所理解。香蕉在欧洲是男性器官的象征，绳子的紧勒清楚表达了对性的残害。该戏剧的内容是讲男主人公来到庄园做家庭教师，面对美貌的女主人产生暗恋而强奸，最后又因自责而自残自杀。马蒂斯用最简练的图形语言阐述了最复杂的戏剧内容，是海报设计史上不可多得的佳作。

第五节 ｜ 艺术的渗透作用

创意产业具有渗透性，能够跨界联合，这成为创意产业界研究的共识。那么这种跨界、渗透到底是如何产生的呢？或者说，创意产业与艺术存在着怎样的合作关系呢？现有的创意产业的研究学者大多数是直接借用创意产业的渗透性作用，直接切入到创意分类或其他路径分析之中去。除了在前文中通过创意产业的概念、以概念为核心展开产业分类或产业链的延伸，做过简单的创意产业路径的建立分析外，还应该继续强化这种艺术创意的"渗透"思想。

对创意产业的分类与创意产业链的建立，应该继续采用"动态—纵横"交叉思

① （美）查尔斯·科斯特尼克，戴维·D·罗伯茨. 视觉语言设计[M]. 周勇译. 北京：中国人民大学出版社，2005：29.

维。如果采用静态的、横向联系思维来分析，容易隔断它们之间固有的联系。在纵向关系中，通过艺术创意的渗透、跨界作用，形成稳定的产业链，梳理好创意产业的种类，如建筑、设计、游戏、表演艺术、视觉艺术等；在横向关系中，通过创意处理好"产品与服务"的关系。纵横交错，形成坐标轴，每一个创意产品都可以在这个坐标轴中找到自己的位置。从美国及世界知识产权组织的创意产业"文化圈"模式来看，艺术创意最初既可以是视觉艺术，也可以是设计咨询行业或任何其他创意产业。这从内容和形式方面对创意者提出严格挑战，创意者必须具有持久的创造性和丰富性，才能够满足产业链发展对创意的要求。

在借助艺术创意的渗透作用梳理好创意在产业的分类、形成体系后，对其功能与作用的认识，也应该借助这种渗透作用。从传统的高雅艺术到波普艺术、日常用品、视频游戏和软件，艺术随处可见。兰德斯认为，在以创意和想象力为基础的经济中，艺术的种种关联显而易见。除了科学外，艺术是少数能名正言顺发挥想象力的领域之一。而我们从中得到的启发，就是发自艺术最强烈的信息，或许正是艺术思维。艺术借助产业化运作，培养起人的审美能力、激发出人的创造能力。最终实现艺术的双重目的——使得艺术更具永恒性，培育人的精神的完整性和丰富性。

艺术除了自身的独立性外，其功能还渗透到经济、政治、社会领域，成为一个国家的形象代表和文化软实力的主要竞争手段。艺术创意通过再版、复制、传播和消费，虽然产品的物质载体会被损耗，但它的文化价值永不会被磨损，让更多的人享受到其中的艺术价值，得到社会的普遍认同。创意母国——产品来源国也借助创意产业而提升了国家、地域、城市竞争力，树立起良好的形象和声誉。久而久之，也会在消费者心中形成一定的认知观念和印象。创意母国"巴黎意味着风格，日本意味着技术，瑞士意味着财富和精细，里约热内卢意味着海上豪华游和足球，塔斯卡尼意味着美好的生活，大部分非洲国家意味着贫困、腐败、战争、灾害和疾病"。[①]无论是作为创意产业的一些子类的大众媒介产业及其产品，还是搭乘现代大众传播媒介快车的创意产品，都无形之中扩散了这些信息、观念的距离与速度。日益巩固的形象也会影响世界人们对该国（城市）创意产业的思考和行为，影响对该国生产的产品的反应，影响对该国或城市的投资政策、投资环境的选择。这点也可结合上文中观念的循环性来理解。

① （美）西蒙·安浩. 铸造国家、城市和地区的品牌[M]. 葛岩等译. 上海：上海交通大学出版社，2010：51.

第六节 | 艺术的推动作用

在哈利·希尔曼·沙特朗那里，应用装饰艺术除了包括广告、设计、工艺品、珠宝和时尚以及产品、室内设计外，它还包括一些时尚性休闲理念的应用。他认为艺术的推动作用体现在对美学和功利性价值的结合的挑战刺激了生产。

在创意广告产业中，广告为我们提供了丰富的视觉形象和深刻的观念体验，通过广告的宣传，连带地促进了社会各界产业的发展，这种推广作用是积极有效的。威廉姆斯也感叹道："如果我们真的是只看重物体本身，那么就我们日常生活中使用的生活用品这方面来看，我们可以发现，大多数的广告不但与事物本身无关，而且是犹如精神病般地胡言乱语。譬如啤酒广告，其实只有去除那些添加的许诺，比如说喝了它将会显得更有男人气概、青春焕发或是和蔼可亲，而只说啤酒就行了。说洗衣机是个有用的洗衣机就行了，何必暗示出了它就显得我们有先见之明，或能引起邻居的羡慕。但是有些研究证据显示，以上那些不管是明言也好，暗喻也罢，真的可以用来促销啤酒与洗衣机之类的产品，因此我们能够明确地推断：在我们的文化模式里，要把产品推销出去，光靠产品本身是不够的，只要有需求或者是有要满足的心愿，就必须得有社会和个人意义的结合作为根据；当然也可能另有一些与我们不同的文化模式，在传达这些意义的时候更加直接一些（Williams，1980）。

"不管是史学、人类学或者泛文化研究，都已提供了足够的证据，表明商品对人们之所以重要，不仅是因为它能够被使用，更是它的符号意义。"[①]在消费市场中，广告通过观念宣传，还促进了创造性消费的发展。法兰克福学派文化工业理论的缺点是建立在假定公众是被动地接受大众传媒提供的文化产品的基础之上的，而忽略了公众的积极性探索。消费者在享有这些创造性产品的过程中，个人得到的是一种深刻的观念体验和艺术水平的培养。这种消费，被创意产业学家理查德·E·凯夫斯描述为一种"理性消费"，[②]而并非视觉文化研究中的"炫耀性消费"的负面意义。符号学的积极意义在于肯定了消费者的自我探索作用。在"理性消费"和"炫耀性消费"中，符合消费者在积极探索创意产品中蕴涵的适合自己的符号意义和象征价值，而非全盘接受。

艺术对创意产业的推动作用，首先表现为促使政府抑或艺术家对历史责任与意义

① （美）阿瑟·阿萨·伯杰. 媒介分析技巧[M]. 李德刚，何玉译. 北京：中国人民大学出版社，2005. 8：137.
② （美）理查德·E·凯夫斯. 创意产业经济学[M]. 孙菲等译. 北京：新华出版社，2004. 5：168.

的反观。面对生态危机、恐怖主义威胁、民族文化与全球化的碰撞，我们没有任何理由推卸这些责任。即使是在一些深度剖析的视觉艺术媒介中，在表述的底线上不断地挑战人类的道德极限而忽略了伦理底线，造成道德、责任的缺席。严峻的现实使得有责任感的艺术家更加关注现代视觉艺术的意义。视觉艺术的意义的高低是决定其艺术价值高低的关键，当艺术过分追求技术效果营造的视觉盛宴而忽略了意义的建构时，艺术便成为"鸡肋"艺术。

其次是加强自主研发设计能力，不断借鉴科学技术的进步，促进产业链升级、各产业环节平衡发展。产业链的不同环节有着不同的挖掘价值和利润，在创意产业的衍生产业往往蕴藏着巨大的市场和利润空间。从创意产业结构看，电影、音乐、游戏形成稳定结构；软件网络及计算机服务规模最大，占据创意产业半壁江山；古玩和艺术品交易、设计服务等创意领域异常活跃。创意航母集群特征开始显现。

其三是激发城市活力，推动城市发展。艺术家密度高的城市和地区，创意活力明显突出，创意产业发展也兴旺。艺术家密度低的城市和地区，创意活力也低，创意产业发展状况不够理想。创意产业在伦敦、巴黎、慕尼黑、柏林、米兰、纽约、东京、墨尔本等地兴旺发展，并不是偶然，与这些地区的艺术一直处于活跃状态是分不开的。当这些艺术区出现规模效应后，各国政府、学者从产、学、研的角度，引导艺术在创意产业中的发展。创意产业学家考虑如何利用创意产业的聚集效应来发展创意城市、创意国家，实现城市与国家的复兴。这样，艺术走过了从自发松散的"艺术群落"到国家规划的创意经济、创意国家的历程。

其四，经济危机的良药。面对就业压力，欧洲陷入债务危机泥潭，国际上经济危机使经济增速下行，艺术为经济寻找新的增长点提供契机。艺术引起创造性产业的极大活跃，因为它涉及的不仅仅是改变以往消费者所享受的风格，而且还满足了消费者在个性、情感、气质等方面素质的需求，在消费中享受到与超级明星般同等的尊崇。在创意阶层集群中，既有明星般的超级艺术家，也有"为艺术而艺术"的艺术家。

艺术创意产业是与社会广泛接触的产业，对社会发展所起到的推动作用是关系到国家、民族整体利益的事，从建筑规划到城市设计、从工业产品到日常用品、从景观形象到服饰形象、人物形象等。45%的艺术产业部门带来巨大的经济冲击（（加）哈利·希尔曼·沙特朗：《论美国的艺术产业》）。艺术创意产业的发展，会对社会的科技、政治、文化、生态、环境等方面做出贡献。

第七节｜艺术创意的软实力

20世纪80年代以来，国家竞争力从工业生产力转变到以文化为代表的软实力竞争上来。迈克尔·波特认为，从国家的层面来考虑时，"竞争力"的唯一意义就是国家生产力，迈克尔·波特的竞争力观念还是建立在工业生产力的基础知识上的。20世纪80年代，美国新自由主义国际关系学派学者约瑟夫·奈最早提出软实力（soft power）概念。他认为，一个国家的综合国力不仅包括经济、科技、军事压力领域体现出来的硬实力，也包括文化、价值观等吸引力表现出来的软实力，包括政治制度的吸引力、价值观的感召力、文化的感染力、国际信誉及领导人和国家形象的魅力。经济诱惑或制裁、军事打击固然重要，但是魅力、激励、宣传也不可或缺。

无论是国家还是创意产业，都越来越重视提升文化软实力。借助艺术实施政治影响力，在历史上不断重演。勃艮第公爵将奢华艺术品视为一种外交策略，借此增加自己的政治影响力，争夺对英、法、西班牙等国的控制权。1851年后的历届世界博览会，这一盛会最终被各国领导者看作是展示大国实力的最佳途径。1855年法国巴黎第二届世界博览会，法国与苏联两国针锋相对，意识形态斗争达到白热化程度。两国竞相通过展馆的高度来压倒对方，在他们看来，高度象征着权力、征服、实力。

艺术创意产业成为国家展现软实力的重要载体。通过电影、图书、音乐、动画、游戏、体育、主题公园和其他衍生产品的开放和销售，美国向世界展示了其渗透力极强的文化软实力，树立了三个基本形象：维护世界和平、民主的自由斗士形象；攻无不克、战无不胜的美国大兵形象；以及探讨复杂人性或建立温馨家庭的图景。

法国在15世纪后成为欧洲的文化和艺术中心，雅克·路易·达维特（Jacques-Louis David，1748-1825）认为新古典主义绘画应该"具有英雄主义和公民美德的印记，来滋养人民的双眼，刺激灵魂，种下荣耀和忠于祖国的种子。"[1]这种民族自豪感一直深植于法国人的思维中，也体现在法国的文学艺术中。第二次世界大战后戴高乐总统一直致力于树立"独立法国"的形象。法国的电影，如《三个火枪手》、《芳芳郁金香》、《屋顶上的轻骑兵》、《天使艾米丽》，幽默、风趣、浪漫、优雅、高贵，不同于美国风格，具有明显的贵族主义情结，是法国文学的代表作。法国新导演最近也改变了电影的视觉风格，在延续上述风格后，无论是在技术、视觉特效，还是动态设计、节奏控制、音频效果，都表现出惊奇的创意。表现不俗的有《夺命蜂巢》和《暴

① （美）弗兰德·S·克莱纳等编. 加德纳世界艺术史[M]. 诸迪，周青等译. 北京：中国青年出版社，2007：850.

力街区》等。法国著名导演吕克·贝松在《这个杀手不太冷》中塑造了一个冷中带热、热中带冷的杀手形象，不失法国人的高雅形象；在《第五元素》中则再现了高科技视觉特征；在后期则以童话《亚瑟的迷你王国》作为收山之作，他想表达一种童真之趣。通过这些影片，法国也逐渐摆脱了陈旧形象，树立起年轻、活力、自信的世界形象。

英国也想通过《007》争得一份荣耀，在英国《007》几乎成为电影的代名词，邦德成为间谍的代名词。英国投入的资金、制造的大场面、涉及的叙事意义、豪华的宝马轿车、先进的武器、娇艳性感的美女，都是史无前例的。片中邦德也经常拿美国、俄罗斯的间谍开涮，大有不可战胜、不屑一顾的气势，傲慢语调中带有点冷幽默，传递出英国仍然在以传统的贵族精神和绅士风度为骄傲。

幽默讽刺归讽刺，仍然改变不了美国占据世界创意产业霸主地位的形势。美国《新闻周刊》评论法国社会学家、记者、前法国驻美外交官弗雷德里克·马特尔的力作《主流》，得出如下结论：尽管美国也许会丧失金融与政治领域的影响力，然而它却通过文化、传媒及技术的出口获取了软实力。[①]2012年6月14日东南大学艺术学院举办的交流活动中，笔者向他提出"法国人是如何看待美国文化产业的？"，他回答说："和你们中国人一样，法国人也爱喝可口可乐、穿牛仔裤，对美国文化产业是既爱又恨"。这种难舍情节，说明了文化软实力对世界观念的影响是巨大的。

创意产业活跃的地方，是艺术创造力活跃的地方，也是公众艺术参与率高的地方。观众广泛参与艺术活动，从自身角度来说，能够影响公众的品位，提升审美能力。从社会角度来说，他们会对艺术提出更高的要求，相应地促进艺术的兴盛。这样，两者处于一种相互促进的影响之中，无形之中提升了国家软势力。看来，提升软实力，需要创意产业组织、公众、国家三者之间积极协调，才能够形成统一的影响力。忽视任何一方面因素，所取得的效果也是片面的。当一个创意产业形成规模效应后，政府可以通过政策、资金等形式，通过契约式投资和联合募集风险投资方式，引导更大规模的社会资本进入创意产业领域，实现创意资源、社会资源的共享和协调发展。

① （法）弗雷德里克·马特尔. 主流[M]. 刘成富译. 北京：商务印书馆，2012. 4.

第八节 | 艺术的人伦关怀作用

煤炭资本主义取得的胜利代价是极其惨重的：大气的污染、森林的掠夺、土地的流失、可耕地表的破坏。由于人类活动，特别是开采、燃烧煤炭等化石能源，大气中的二氧化碳气体含量急剧增加，导致地球臭氧层遭受前所未有的危机，以气候变暖为主要特征的全球灾难性气候变化屡屡出现，已经严重危害到人类的生存环境和健康安全。美国橡树岭实验室研究报告显示，自1750年以来，全球累计排放了1万多亿吨二氧化碳，其中发达国家排放约占80%。蕾切尔·卡逊在《寂静的春天》中总结到："在过去的四分之一世纪里……这种污染在很大程度上是难以恢复的，它不仅进入了生命赖以生存的世界，而且也进入了生物组织内。"这些都需要几个世纪才能够恢复过来。

在18~19世纪的工业革命进程中，城市化进程在此期间也得到快速发展。但是"这些新兴的工业城镇没有哪怕一点文明的历史，除了无尽的劳作之外，不了解其他方式，也没有其他出路。工作重复而单调，环境肮脏，生活空虚。这里的生活可以说是野蛮、原始到了极点，与历史的决裂完全而彻底。人们每天劳作14~16个小时，就在工作过的煤矿或工厂近旁死去。他们活着死亡，即没有记忆，也没有希望。白天有点东西可以果腹，晚上有个地方可以栖身，做个心神不安但聊以自慰的短梦，他们就很满足了。"[①]

自然生态环境的恶化必然影响到人类的生存，人伦环境在一定程度上也是受其影响的。人伦生态环境的改善，首先来自于意识形态及自我意识的觉醒。艺术创意产业被认为是绿色产业、低碳产业，这在一定程度是对以往工业生产、环境污染的反思和补救。艺术创意产业是以低能耗、低污染、低排放材料为基础的绿色创意和产业整合，其实质是解决工业产品及材料的有效利用效率和清洁能源结构问题。

我国古代《周易》要求观物取辩时要"与天地合其德，与日月合其明，与四时合其序"，强调造物要顺应自然、师法自然、因势利导。这种思想非常值得艺术创意产业借鉴。当一种艺术创意无论是从生理或精神层面上都满足了人的需求时，同时又很好地诠释了产品或保护了产品、又节约了资源、降低污染时，这才是真正的艺术创意。现在的设计已经从以往的过度装饰、豪华设计转向理性设计，提倡绿色设计、低碳生活，强调不要过度浪费资源，而是合理利用资源。

① （美）刘易斯·芒福德. 技术与文明[M]. 陈允明等译. 北京：中国建筑工业出版社，2009：145.

　　较之传统工业，艺术创意产业在情感和思想方面的表现和关注，要深刻得多，体现得更多的是一种人伦关怀。优秀的艺术创意应该关注伦理道德问题，应该关注人的生存问题，并不应触及伦理道德底线。"仁爱"、"同情"、"怜悯"、"同感"、"对他人的自然情感"等道德感贯穿于整个18世纪传统社会，并活跃于英国哲学与道德话语的社会伦理基础。这些道德具有普世的效应，也是人类自我反思的一面镜子。在高污染的环境中，人与人、人与自然之间的伤害是相互的，当我们将这些道德感贯穿于艺术创意产业时，会发现它们之间并无阻碍，而存在着内在逻辑的统一。

　　因此，艺术创意产业将面临两大任务：一是减少生产、包装及其废弃物对自然环境的污染；二是在产业中树立并传播健康、绿色、安全的人伦观念，营造积极向上、健康有序的人文生态环境。艺术创意时代的艺术设计是以高品质的思想性、精神性、创造性来增加产品的竞争力，而不是仅仅依靠增加产业规模、增加数量、过度包装、虚化包装取胜。阿拉伯哲理诗人纪伯伦曾说过："我们活着只是为了发现美。其他一切都是为了等待。"当我们背离这种方向时，美与等待都将不再存在。艺术创意产业也是为了发现美、等待生活而努力。

　　佛罗里达在《创意阶层的崛起》中提出，资本的时代已经过去，"旧的秩序已经崩溃，新秩序尚未出生"。现在创意新贵的任务是"注入新的活力"，使每项工作具有"创造性"，"每个人都是创意者"。[1]他的创意理论给经济危机时代的美国人注入了一剂兴奋剂，新阶层的崛起涉及的行业之广、创造的就业率之高，必将使该产业成为未来城市解决就业的主要产业部门之一。如果将这种思想同绿色低碳、人伦道德，以及精神愉悦、满足等联系起来，那么这种创意时代的意义恐怕将超越任何一个时代。

① 　Richard Florida. *The Rise of the Creative Class*. Basic Books; Second Edition edition（June 26, 2012）.

第八章
Chapter 8

艺术创意产业的发展趋势

第一节｜艺术创意产业的现状与格局

目前世界创意产业格局是：美国第一，在文化艺术业、音乐唱片业、出版业、影视业、传媒业、网络服务业六方面居全球首位；欧盟占世界第二位，尤以英国的贡献最突出，其次是法国、德国、丹麦、芬兰、瑞典、荷兰等国。后四位分别是中国、日本、韩国、加拿大。

从创意类别来分，根据联合国教科文组织的数据统计，世界核心类文化产品贸易的市场格局是：

文物产品：欧洲扮演主要角色；在出口方面，英国是控制市场的唯一国家，美国主导着文物产品的进口。

印刷媒体：美、英、德、法、西是印刷媒体的主要出口国，2002年占全球出口的58.8%。

已录制媒体：三个主要出口国——德国、爱尔兰、美国，总计占全球出口额的40.4%，英国占8.9%，新加坡8.4%。爱尔兰、德国、英国和美国是音乐市场的主要参与者，2002年美国占据世界销售额的39.8%，欧洲占34.6%，日本占14.8%，拉美占3.2%，非洲占0.4%。

视觉艺术：视觉艺术贸易在2002年达到113亿美元，占整个文化产品交易额的19.1%，是继已录制媒体和印刷媒体之后的第三类产业。英、中、美、瑞士、德是2002年视觉艺术品的五大出口国，合计占世界出口额的72.8%。

视听媒体：2002年视听媒体产品占全部核心文化产品贸易的14.4%，中、日、墨西哥、匈牙利和德国是五大出口国。

从国别来分，除了设计，音乐是英国创意产业的支柱之一，平均每年创值30多亿英镑，出口额超过钢铁。

法国的创意产业集中在电影、旅游、博物馆业上。最初英国占据欧洲影视业的霸主地位，但是法国后来居上，成为现代电影的发源地和后期制作中心，但是却被好莱坞给夺取这一地位。因此，法国就一直致力于影视业的振兴。20世纪90年代后，法国电影开始复兴，2004年法国电影市场占有率为38.4%，美国为47.2%，仅次于美国。另外，由于法国在历史上的重要地位（与教皇的特殊关系，阿维尼翁曾是罗马教皇的新教都；以及法国在中世纪后期欧洲的影响力），拥有丰富的文化遗产和许多重要的人文景观。法国利用这一优势，大力发展文化休闲旅游业，形成一个庞大的经济收益

链。法国也是世界上博物馆最多的国家之一，这带动了艺术市场及旅游业的繁荣。法国还是世界图书生产和销售大国，仅次于美国和德国。

德国的创意产业情况与法国相似，德国的创意市场与软件市场、能源市场相平衡。

澳大利亚和新西兰利用本国得天独厚的自然奇观、土著文化，成为文化旅游业、影视拍摄的新视点。特别是新西兰，在影视后期制作中拥有庞大的高科技团队，能够创作高难度、超真实的视觉效果，是好莱坞的重要幕后工场。另外，澳大利亚的默多克新闻集团，新西兰的音乐、高级时装设计和数字媒体，都是它们的亮点。

北欧各国（主要指芬兰、丹麦、瑞典）中，丹麦不仅是童话王国，更是"设计王国"，很早就提出了"设计立国"的战略方针，并将创意设计覆盖到生活的每一个方面。在英国提出创意产业的第二年——1998年，丹麦创意产业企业有14000家，提供了59100个岗位，经济增长率为29%。

芬兰在20世纪90年代经济危机时，凭借创意产业而重新获得经济增长。2001年，芬兰分别被瑞士世界经济论坛和洛桑国际管理学院评为世界第一和第三最具国际竞争力的国家。在《2000～2004年内容创造启动方案》（SISU）中强调，要大力发展以市场运作为依托、以现代传媒技术为支撑的创意产业，要把芬兰文化符号推向世界。

瑞典的创意产业代表是电影与音乐，继美、英之后，成为世界第三音乐输出国，此外瑞典的工业设计、汽车与建筑也在国际市场中占有重要地位。创意产业实施后，截止到1999年，增长最快的是设计业124%、多媒体业112%、艺术（包括表演艺术、平面艺术和文学艺术）72%。

奥地利是一个文化浓郁的国家，被誉为音乐之都。奥地利利用这独一无二的文化资源优势，大力发展五彩缤纷的文化活动，其中最著名的是萨尔茨堡艺术节，每年吸引大量游客，仅票房收入每年在3亿先令，间接市场需求超过1亿先令。

20世纪90年代，在经济合作与发展组织的国家中，创意经济每年以两倍于服务业、四倍于制造业的速度增长（霍金斯，2001）。

目前韩国游戏占市场份额5.3%，其中网络游戏占韩国游戏产值的31.4%、手机13.3%、街机2.7%、PC游戏2.3%、电视游戏1%。出口率为中国大陆52.4%、中国台湾16.6%、东南亚6.5%、日本6%、美国5.7%、欧洲2%。

印度以宝莱坞为龙头，成为世界主要电影生产国，仅2003年就生产877部电影。2004年印度电影收入约为9.9亿美元。今天印度创意产业的价值估计有43亿美元，并

以30%～50%的增长率递增。

根据世界银行年度报告数据，"2005年，创意经济价值约为2.7兆亿美元，占世界经济总量的6.1%"。（约翰·霍金斯：创意经济. 2006：12. ）"2009年，我国文化创意增加值达8400亿元，占同期我国GDP的2.5%"。2007年我国各级政府共向文化产业投资136.17亿元，2010年中国文化产业投资基金为60亿，但"按13.2亿人计算，全国人均文化产业投入近为10.32元。在人均文化产业投资上，美国是我国的109倍"。[①]美、英、法、澳、德、韩、日等国家在竞争中逐渐形成了不同的文化产业梯队，也完成了世界市场的不同内容的分割，美国的电影产业、英国的音乐产业、韩国的游戏产业、日本的动漫产业等。创意产业研究对于发展本国经济、传播本土文化、树立文化大国形象具有重要的实践作用。

创意产业在英国兴起后，在短短的10年间，英国创意产值增长近11倍，保持了良好的经济发展势头。英国能否继续保持在未来世界创意产业鳌主的地位？对于这一结论，目前仍然存在很多的不确定性。全球50家媒体娱乐公司占据世界95%的传媒市场，而美国控制了全球75%的电影电视市场。美国在线与时代华纳合并后，拥有原美国在线的2000万网络用户和原时代华纳的1300万有线电视用户，是第一媒体巨人。迪士尼20世纪90年代成功地将其经营重心从主题公园转移到影视业，从而成为第二个媒体巨人。国际大牌媒体——报刊、电影、电视、互联网、游戏之间的殊死竞争还在继续，目前的结论仍然是暂时的，谁能够笑到最后仍然难以断言。

郎咸平认为，在现有的国际产业链形势下，国际大牌公司或制造业强国仍然占据主导地位，它们将产业链最低端——制造业都放在发展中国家，制造业环节的特征就是浪费资源、破坏环境、剥削劳动力。"而且今天的战争是我们从未经历过的金融战争，要在这场战争中取胜，有两个重要条件：第一，必须有最充沛的国际资本；第二，必须有世界顶级金融操作高手。"[②]对于这样的世界顶级金融操作高手要求，郎咸平本人也坦言、谦虚地承认：他本人只懂得经济理论，不敢做操刀手。所以，东西方之间的竞争——不论是制造业还是创意产业——是建立在一种生产力发展极不平等的基础之上的。以芭比娃娃为例，在整个9.99美元的价值链中，制造业仅占1美元；而在这1美元中，原材料占了65%，生产占了35%，我们能赚多少钱？几美分罢了。所以，在郎咸平提出的产业链非常6+1中，"6"（就是从产品设计到原料采购、物流运

① 国家统计局. 中国统计年鉴（2007）[M]. 北京：中国统计出版社：83.
② 郎咸平. 产业链的阴谋[M]. 北京：东方出版社，2008：18.

输、订单处理、批发经营、终端零售这6大软环节）被牢牢控制在国际产业资本和金融寡头手中。在整个世界文化市场的重新博弈过程中，有大小通吃的赢家（如美国、俄罗斯、加拿大、巴西、印度、中国），也有在新一轮竞争中裹足不前的输家（如伊朗的德黑兰、叙利亚的大马士革、沙特阿拉伯的利雅得、卡塔尔的多哈），还有那些市场份额逐渐减少的国家。

2010年世界十大传媒集团排名　　　　　　　　　表8-1

排名	名称	旗下子公司	所在地
1	时代华纳公司 AolTimeWarner	AOL（美国在线）、CNN、Netscape、HBO、《时代》杂志、时代华纳电缆公司和华纳兄弟公司等	美国
2	迪士尼公司	皮克斯动画工作室（PIXAR）、惊奇漫画公司（Marvel Entertainment Inc）、试金石电影公司、米拉麦克斯电影公司、博伟影视公司、好莱坞电影公司、ESPN、ABC(美国广播公司)等	美国
3	维旺迪集团	Canal+，百代电影公司，环球影业，Activision Blizzard等	法国
4	新闻集团（默多克）	华尔街日报、太阳报、泰晤士报、SKY天空电视台、FOX福克斯电视台、STAR TV（星空传媒）、20世纪福克斯制片公司、道琼斯等	美国
5	贝塔斯曼集团	RTL集团、兰登书屋、古纳雅尔、BMG、欧唯特、直接集团等	德国
6	维亚康姆+CBS	维亚康姆（Viacom）旗下：CBS（哥伦比亚广播公司）、MTV、尼克隆顿（Nickelodeon）、VHI、BET、派拉蒙电影电视公司（Paramount）、无线广播、国家广播公司（TNN）、乡村音乐电视（CMT）、娱乐时间（Showtime）、布洛克巴斯特（Blockbuster）等，另据消息，CBS从维亚康姆分拆组建CBS环球公司	美国
7	康卡斯特公司	康卡斯特（Comcast）公司是美国最大的有线电视公司	美国
8	NBC环球公司	NBC（美国全国广播公司）、维旺迪环球	美国
9	清晰频道通信公司	清晰频道通信公司（Clear Channel Communications, Inc.）是一个全球著名的多元化媒体公司，主要经营广播、娱乐事业和户外广告三大业务范畴，Channel也是全球第一大的户外广告公司	美国
10	索尼公司	Walkman、CBS哥伦比亚三星制片公司、米高梅电影公司、任天堂游戏等	日本

资料来源：记者网整理，2010-08-11. http：//www.jzwcom.com/jzw/04/965.html

联合国教科文组织一直奉行文化多样性政策，"让来自少数民族、土著群体或者特殊利益群体的声音有机会被更多人听到"，在政策、文化、基金、技术等方面做出很多努力。拉丁美洲（特别是巴西、委内瑞拉、阿根廷、哥伦比亚、墨西哥），加勒比海域，阿拉伯的传媒产业（迪拜、贝鲁特、开罗），东南亚（泰国、越南、新加坡、印度、马来西亚、中国香港、中国台湾），非洲等地的文化产品外贸出口呈现增长势头，这必将影响英国和美国创意产业的地位。

即使是像弗雷德里克·马特尔这样做过全球调查的人，在回答"谁将打赢全球文化战争"或"美国是否会失去文化创意产业领域的全球领导地位？"这样的问题上，也是含糊其辞。他不得不承认"针对这一问题很难找出答案"，"我们还未能看清世界的情形"。① 不过他还是提供给我们一些确切的信息：欧洲目前的境况，像葡萄牙、意大利和西班牙，在某种程度上也包括德国和法国，这些国家在文化贸易领域里的实力已经削弱。

联合国教科文组织2009年10月20日发表的一份报告指出，2006年，传媒和文化产业在全球GDP中所占的比例超过7%，总价值约13兆亿，几乎是当年国际旅游业6800亿美元总收入的两倍。② 相反，尽管近年来全球创意产业迅猛发展，但是发展中国家由于在资金、资源、标准化、机械复制、即时传播、大批量生产等这几个因素的竞争力明显不足，所以，在全球创意产品贸易中所占到的比重仍很低。例如，非洲尽管蕴藏着丰富的创作潜能，但其创意产品贸易不足全球总量的1%。（数据来源同上）。在整个世界创意产业市场格局中，西方发达国家与发展中国家比例明显不对称，无论是平面媒体还是影视媒体，其出口市场主要由经合组织成员国主导，20世纪90年代后，世界电影市场中，美国为47.2%，法国电影市场占有率为38.4%，仅次于美国。除印度宝莱坞和得到国家大力支持的法国电影业之外，全球电影业的普遍趋势是一些本土制作与电影业巨头生产的大片竭力竞争，大部分发展中国家尚不能充分发挥创造力来发展该产业。这样，世界创意产业格局特征是"少量的大企业"与"大量的小企业"并存，在以少数寡头公司为核心的外围，散落着不同规模的中小型公司。

① （法）弗兰德里·克马特尔. 主流：谁将打赢全球文化战争[M]. 刘成富译. 北京：商务印书馆，2012：373–390.
② 联合国官网http://www.un.org/en/News/printnews.asp?newsID=12417.

第二节｜前瞻性分析与对策

未来全球创意市场的竞争来自于文化综合竞争力。在人类的发展过程中，宗教、艺术、技术构成知识来源的主要部分，只是在现代以后，宗教逐渐被人文科学所替代。现在经济领域的综合竞争力主要来自于艺术、技术和人文科学这三个领域。因此，发展对策也主要是围绕着这三点进行的。

一、人文科学

从人文科学来讲，能否有效地整合全球资源、探索适合人类发展的新模式、保持文化的多样性是激发创意活力的关键因素。在卡西尔那里，启蒙"思维的任务不仅在于分析和解剖它视为必然的那种事物的秩序，而且在于产生这种秩序，从而证明自己的现实性和真理。"[①]通过自我批判达到"敢于认识"（Sapere aude）的目的。这一口号——康德曾将其称为"启蒙运动的座右铭"——在卡西尔看来，也适用于我们自己与启蒙时代的历史关系。所以，文章开始提到的法兰克福学派和卡西尔的有关"哲学的启蒙思想"——保持对文化的自我反思能力、自我批判能力——是保障文化进行自我创新发展的主要措施之一。

冷战结束后，全球政治在历史上再次成为多级的和多文化的格局。文化交流也从冷战模式走向热战，文化多元化已经发展为全球化的意识形态，国与国之间的交流日益频繁，这为像兰德斯提及的外来文化对促进本族文化自外而内地创新提供了条件。然而，其间既有摩擦和战争，也有合作和友谊，其结果与发展趋势往往会超出我们的想象和预料，也难以用统计数据准确概括。在塞缪尔·亨廷顿看来，"西方文化的所有权既不是永恒的，也不是不可转移的；相反，他们（指产品输入国或欠发达地区的人民——笔者）觉得完全有理由把本地化的外国文化视为自己的文化，是正在出现的全球文化的一部分，他们在这一全球化中也发挥着他们自己的作用。"[②]也就是说，对大众，特别是那些欠发达地区的人而言，并不存在着绝对的国别观念，他们愿意接受这些先进文化产品。从这个角度来说，产品促进了文化的多样性和情感的国际性交流。当然，亨廷顿在《文明的冲突》中还提醒我们，在全球性的"真正的冲突"中，"已经在宗教、艺术、文学、哲学、科学、技术、道德和情感上取得了丰硕成果的世

① （德）恩斯特·卡西尔. 启蒙哲学[M]. 顾伟铭译. 济南：山东人民出版社，2007. 4.
② （美）塞缪尔·亨廷顿. 全球化的文化动力[M]. 康敬贻等译. 北京：新华出版社，2004：15.

界各伟大文明也将彼此携手或彼此分离"①，即经济贸易、经济一体化还隐藏着分歧和战争的危险。因此，在政策方面，应该继续保持国与国之间的对话性伙伴关系，促进艺术产品在世界范围内的交流与碰撞。

在产业中，用郎咸平的话说，必须通过广告及包装在消费者心目中塑造出这些感觉——文化历史感。除了"包装"外，创意产业还应该自内而外地体现、颂扬或批判这种文化历史感。通过创造的"虚拟价值"——文化附加值，满足消费者对创意产品在营养、功能、精神等诉求需要。在其他相关创意产业中，特别是媒体产业中，应该继续关注那些世界大事件和大趋势，如通过作品去探索适合人类发展的新模式、宗教或文化的传统在生活中的变迁，或是既颂扬那些具有共同性的、具有普世价值的文化，又尊重世界各国的宗教、文化信仰，以及各种亚文化观群体，甚至是个人的精神需求。具体点地讲，在以反恐为名的战争中或宣传中给那些居住在美国或英国的普通穆斯林人士带来了何种的歧视和影响？给他们的生活、工作带来了何种的不便？"20世纪拉丁美洲美术"作为一个独立的概念提出后，在那些觉醒的美术家那里，体现了何种的思想呢？他们的地域化特色艺术和现代化艺术是对西方"后殖民主义理论"抑或是对以好莱坞电影产业为代表的美国文化帝国主义的回应和反抗吗？在阿根廷女画家拉奎尔·福娜（Raquel Forner，1902—1987）或墨西哥女画家弗莉妲·卡罗（Frida Kahlo，1907—1954）的表现主义作品中，怎样体现了的独特的女性视角的一面呢？……这些都是创意产业发展很好的文化资源。

在有关人文学科研究时应该注意的一个问题是，命题的假设和结果之间的因果关系并不一定是绝对的，而是存在着多种可能性。这是人文学科研究的一个特点，它并不像物理、化学那样存在着绝对的科学逻辑。即像沃纳·赛佛林和小詹姆斯·坦卡德所言那样，应该避免"如果-那么（if-then）陈述"，比如："如果一个年轻人看了很多暴力的电视节目，那么他或她会有挑衅性的行为"。在传播研究中，没有多少命题如此绝对，而一个更适用的形式是"更可能是"的陈述。②当然不容否定的是，现代社会的发展，往往是社会学家、思想家大胆提出的假设或观念、思想的引导。

① （美）亨廷顿. 文明的冲突与世界秩序的重建[M]. 周琪等译. 北京：新华出版社，1998：372.

② （美）沃纳·赛佛林，小詹姆斯·坦卡德. 传播理论：起源. 方法与应用. 郭镇之译. 北京：华夏出版社，1999：11-12.

二、科学技术

科学家坚信，技术是推动社会进步的决定性力量，人类进化史的基础是技术史。近年来，文化与创意产业的掌控权慢慢被集中到了一些大型跨国多媒体集团和全球媒体巨头手中。原因是这些全球媒体巨头有财力将资金、资源、标准化、机械复制、即时传播、大批量生产等这些因素集中起来，增加了在全球艺术产业市场中保卫战中取胜的机率。

科学技术是实现艺术产业化运作的基本前提和保障。经济学家沙特朗也认识到技术在促进创意产业发展中的作用，强调在以知识为基础的经济中，"是应用新技术导致了技术的变化，并且构成认识论或以知识为基础的技术变化（（加）哈利·希尔曼·沙特朗. 论美国的文化产业，2004.）。"所以，在技术层面采取的相应措施是，消除无知部分与有知部分的鸿沟，加强应用和知识系统之间的反馈，将更多的科技发明应用到经济领域（根据沙特朗1989年的研究，大约66%～75%技术在经济市场中被浪费掉，没有很好地发挥作用）。因为每一次根本性的技术发明都会改变人类的思维方式和价值体系，加大了艺术传播的方式与范围，在某种程度上也会促进艺术风格的突变。

乐观一点，亚非拉等地区的历史文化资源异常丰富，并不乏创造力来源。所以，报告同时指出，全球媒体版图现在已经开始出现了一些新变化，发展中国家的文化和媒体设备出口量在1996至2005年之间迅速增长，创意产业开始崭露头角。原因之一是一些发展中国家制订了增强全球竞争力的战略。原因之二是各国传媒对设备需求的不断增多，逐渐加大在文化艺术和媒体设备出口、内容生产等领域的投资建设。

除此之外，新兴工业化社会媒体输出的发展、区域性新媒体中心的崛起、泛地区或跨国新闻网的不断涌现都反映了"自下而上的全球化"。这种全球化创造了很多新机遇，让来自少数民族、土著群体或者特殊利益群体的声音有机会被更多人听到。无论是通过移民还是媒体、文化旅游，这些文化被广泛传播到世界各地。

三、艺术创新

在艺术领域，还需要创造出新的艺术形式和传媒形式，从根本上改变文化、艺术、信息和娱乐的原有属性。这是世界艺术史发展告诉我们最宝贵的经验。在布哥哈特艺术史三部曲《君士坦丁大帝时代》、《意大利文艺复兴时期的文化》和《希腊文化

史》中，根据建筑形式的要素（拱、柱子、立面等），风格（哥特式、早期文艺复兴式和盛期文艺复兴式），类型（教堂、修道院、宫殿、别墅和花园）和装饰分成多个专题进行讨论；同样，他也依据题材将文艺复兴时期的绘画分为神话画、宗教画、历史画、寓意画等专题。

在艺术媒介创新中，要求艺术家了解材料媒介自身特质的基础上，进行创造力表现。各种水墨、浓彩、宣纸、架上材料、指画、烙画、镶嵌等，都是创新的材料。当然，创新并不一定意味着隔断文化历史脉络，在以朱德群、吴冠中、林散之等为代表的中国艺术家中，他们开始了中西结合、传统与现代结合的探索。中国书法尤其强调这种继承与创新，没有对历史的继承——无论是基于金石篆文汉隶魏碑还是个人书法家——都是无源之水。以王羲之为例，他早年从卫铄卫夫人学书。卫铄师承钟繇，她给王羲之传授钟繇之法及自己独特的艺术风格。因此王羲之上承李斯、曹喜、钟繇、梁鹄、张芝等书，对张芝草书"剖析"、"折中"，对钟繇隶书"损益"、"运用"，都能"研精体势"、"融会贯通"，把平生从博览品鉴所得秦汉篆隶的各种不同笔法妙用，悉数融入于真行草体中去，一改粗狂拙美之势而为秀美，具有划时代的开辟之意。盛唐首推书圣王羲之，即使在宋明清时期的书家中，如苏轼、米芾、傅山等，都有二王的笔意。而魏碑在金石学的影响下，再次兴盛。可见，中国书法的发展脉络从来没有断过，都是一脉相连的。

所以，俄罗斯艺术史家金兹堡探讨了艺术风格的变迁与延续后，总结到："新颖而尽善尽美的风格的出现只能是这两种原则——延续性和独立性的结果"。[①]实际上艺术史中的每一次艺术风格的变化都不同程度地延续了历史上艺术风格。[②]具体到创意产业，应该设计出更好的、更具艺术魅力的产品、广告、家居环境，提供更多的富有人情味的服务。这是以知识为基础，创意经济增值的主要源泉。例如拉丁美洲的文化是欧洲文化、印第安文化和非洲文化三种文化经过大约三四百年的碰撞与融合后，形成的一种独特的、统一的而又多元的文化。但由于混合的类型、层次、成分、程度各不相同，就形成了多样性并存的文化风格。拉丁美洲独特、丰富的文化景观经过拍摄成影视剧或录制成音像制品后，传播到全球各地，日益受到欧美国家各人群的重视，满足了人们了解异域文化和追求"奇观社会"的好奇心。墨西哥的文化旅游业对GDP的贡献率就达到6%。拉美音乐热情洋溢、激荡人心，也有着上述丰富多彩的历

① （俄）金兹堡. 风格与时代[M]. 西安：陕西师范大学出版社，2004：5.
② 具体可参见（奥）李格尔.《风格问题》；（英）苏珊·伍德福德.《剑桥艺术史》等.

史和文化资源。拉丁美洲的音乐器就地取材，来源广泛，表现出极大的创造力：玛雅人以敲击乐著称，器乐与歌唱、舞蹈紧密结合在一起；印加人的音乐以排箫和竖笛著称，巴拉圭有"竖琴之国"之称的美誉；阿兹台克人则经常使用木鼓、竹笛、海螺和葫芦制成的摇铃。①经过他们的文化觉醒和努力，2001年拉丁美洲的音乐产业销售额为24亿美元，仅音乐录制产品增长率就达到38%。

四、社会秩序

科技、文化、艺术毕竟是联系在一起的，在有的时候无法割裂开来。良好的社会秩序是保障公众享有这些权利的前提。在一个战争的年代，人权很难受到保障，更不要谈物质享受或精神享受了。即使在一个和平的年代，在一个国家的政治管理中，如何建立良好的秩序以保障公众享有最充分的自由和权力——包括政治的、经济的、精神的等，也是值得思考的。当科技、文化、艺术被有钱阶级或权贵所掌控时，会产生怎样的后果呢？公众还能够享受到这些精神产品吗？这正是社会学家和思想家所考虑的。社会学家刘易斯·芒福德在《技术与文明》，爱弥尔·涂尔干在《论技术、技艺与文明》中，对未来秩序充满信心和乐观，"现在生命的主张能够得到核心技术的支持了"，"更充实、更丰富的生活会给人们带来享受和快乐"。但是，悲观的声音也有，"按照今天的批判眼光，通过观察科学史和技术史得到的长期观察，似乎更加清楚的是，进步既不是必然现象，也未必能够坚持下去。"②看来，正如作者在文中所言，科学家不会轻易相信类似"历史的悲剧不会重演"这样的社会学家的哲思。

这种担忧不是没有道理的，归根结底，科技与传媒具体是由"谁控制"和"如何控制"才是解决这些问题的核心所在。在一个没有充分保障人类社会发展秩序和充分重视人性本质的媒介环境中，唯利是图的本性和科技异化，或者失控所带来的危害往往是毁灭性的打击。电影《饥饿游戏》体现了这种担忧，批判了在未来那些掌握了高科技资源、军队、权力、财富的寡头们，仅仅是为了自己个人的喜好和贪婪，每年从本国十二个大区中挑选出2名青少年，参加杀人游戏竞赛，只有最后一名活着的人才可以活着走出来，赢得桂冠。好在电影设计了一对恋爱男女，通过女主人公对男友真挚的爱情，双双赢得桂冠，然而，其他人还是死亡。类似的电影还不少。

① 具体详细内容可参考：陈子明《丰富多彩的拉丁美洲音乐》，http：//www. bh2000. net/special/worldmusic/detail. php?id=9.

② （美）詹姆斯·E·麦克莱伦第三，哈罗德·多恩. 世界史上的科学技术[M]. 王鸣阳译. 上海：上海教育出版社. 2003. 5：517.

福山、爱弥尔·涂尔干等社会学家所担忧的恰恰是这一点。所以，福山在《大分裂：人类本性和社会秩序的重建》中积极探索未来世界发展模式和管理模式。福山所设想的扩大宗教信任和政治信任，建立起自由民主国家管理模式。另外，还需要教育、宗教复兴与救赎（一种泛宗教伦理道德观，即善与正义等），良好的家庭，消除技术变革的威胁，确立起人之尊严的普遍性原则，以及人人平等的原则。普遍承认人的尊严——普遍承认在道德选择能力基础上所有的人基本上是平等的——只有建立在这种基础上的政治秩序才能够避免上述各种非理性的东西，才能产生和平的国内和国际秩序。①现在的冲突还表现在文化的冲突、宗教的冲突等方面。亨廷顿在《文明的冲突》中借莱斯特·皮尔逊在20世纪50年代的话警告我们：人类正在进入"一个不同文明必须学会在和平交往中共同生活的时代，相互学习，研究历史、理想、艺术和文化，丰富彼此的生活。否则，在这个拥挤不堪的狭小世界里，便会出现误解、紧张、冲突和灾难。"②亨廷顿论证的最后的结论就是：建立在文明基础上的国际秩序是防止世界大战最可靠的保障。而要达到这种"文明"程度，关键的一点，就是要学会相互尊重，即尊重文化的多样性。

但是，福山的这种理想化的国家管理模式和带有乌托邦式的共同体，多少有点令人怀疑。正如桑德尔（Sandel，M.J.）在《自由主义与正义的局限》中所言："我们可以将这种假设的困难总结如下：首先，没有'整体社会或更普遍的社会'这样抽象的东西，也没有一个'终极的'、其至高无上的地位无需论证或进一步描述就能成立的共同体。"③所以作者在回应与罗尔斯的自由主义争论时，认为两人争论的焦点不在于个体重要还是共同体重要，而在于支配社会基本结构的正义原则，是否能够对社会公民所信奉的相互竞争的道德确信和宗教确信保持中立。简言之，根本的问题是，权力是否优先于善。

因此，桑德尔为我们提供了第三种选择的可能性，依他所见，也是更为可信的可能性是，权力及其证明依赖于它们所服务的那些目的的道德重要性。这和亨廷顿的文明思想差不多，只是侧重点不同而已。这种可能性在目前看来是最令人信服的了。然而，问题又出来了，即谁来监督这些权力。所言问题又回到原点——福山的"大重建"上来，至少在目前来说，福山所设想的模式还是比较完备的，他的材料是建立在

① （美）福山. 大分裂：人类本性和社会秩序的重建[M]. 刘榜离等译. 北京：中国社会科学出版社，2002：1.

② （美）亨廷顿. 文明的冲突与世界秩序的重建[M]. 周琪等译. 北京：新华出版社，1998：372.

③ （美）桑德尔. 自由主义与正义的局限[M]. 万俊人等译. 南京：译林出版社，2001. 177.

大量历史、数据基础上的，而不是简单纯粹的哲思。

第三节 | 发展趋势

一、国家战略性设计

如今设计在一定程度扮演起人类发展战略设计者的角色。新加坡、韩国、芬兰等国家相继提出"设计韩国"、"设计芬兰"等口号时，设计已经上升为国家发展战略，通过"设计"来改变国家形象。在新一轮的"设计之都"争夺战中，台北、中国香港、伦敦、巴黎、深圳、上海相继加入，为这些城市赢得了无限发展商机。这里，设计是广义的设计，而不仅仅限于狭义的建筑设计、平面设计、服装设计、工业设计等领域，还包括艺术创作。联合国贸发会议报告认为，设计类创意产品是人类将创意内容、文化价值和市场目标结合在一起的知识经济活动的行为，对经济和社会发展有着重大的溢出效应。

这些国家和地区通过设计，在产品、概念和服务设计方面也日益成为全球文化和商业中心，极大地满足了消费者对"舒适"和"个性"的追求。

1997年，英国首相托尼·布莱尔执政后，大力倡导"创意产业"，1997年英国文化媒体体育部（DCMS）成立了创意产业分部和特别工作组，这是英国文化创意产业最主要的管理部门和最权威的机构。它主要致力于提高英国创意产业的作用与地位，帮助他们达到其经济目的，以此来推动英国创意产业的全面发展。1998年英国正式采用"创意产业"的概念，将其定义为"源于个人创造力与技能及才华，通过知识产权的生成和采取具有创造财富并增加就业潜力的产业"，并划分出13个行业，分别是软件开发、出版、广告、电影、电视、广播、设计、视觉艺术、工艺制造、博物馆、音乐、流行业及表演艺术。经过多年的努力，英国完成了从世界工业中心到最酷首都的华丽转身，赢得全球三大广告产业中心之一、全球三大电影制作中心之一和国际设计之都的称号。

北欧各国（主要指芬兰、丹麦、瑞典、冰岛、挪威）几乎成为现代设计的代名词。丹麦不仅是童话王国，更是"设计王国"。丹麦很早就提出了"设计立国"的战略方针，并将创意设计覆盖到生活的每一个方面。最终在2001年，芬兰分别被瑞士世界经济论坛和洛桑国际管理学院评为世界第一和第三最具国际竞争力的国家。在《2000～2004年内容创造启动方案》（SISU）中强调，要把芬兰文化符号推向世界。

瑞典的工业设计、汽车与建筑也在国际市场中占有重要地位。创意产业实施后，截止到1999年，增长最快的是设计业——124%、多媒体业——112%、艺术（包括表演艺术、平面艺术和文学艺术）——72%。

北欧设计以典雅、自然、温馨、简洁享誉世界，他们延续了构成主义设计精神，设计中很少有过分的装饰。但是，北欧注意将现代主义设计思想与传统的设计文化结合起来，从而避免了过于刻板和严酷的几何形式。这些设计，首先是遵循自然的美学，欣赏材料的自然属性，在2000年汉诺威世博会中，这些国家的展馆设计以自然、绿色、环保著称。其次是尊重传统，北欧各国崇尚基督教简朴生活理念，同意大利天主教的奢华截然相反。北欧宗教运动时期奠定的以人为本的思想，一直深入民心。同这些理念相一致，注重产品的实用性，是为生活而设计。然而，这种功能主义设计思想，又强调设计中的人文因素，并不排斥现代美学与人性化细节，它们完美地融合在一起。所以，北欧的设计既简约、实用和精细，又富于人情味。

意大利集中了诸多的奢华品牌设计，在全欧洲和全世界享有盛誉。意大利设计将产品、服务、历史、科技、生活方式等融于一体，其象征价值满足了高端消费群体的精神需求，成为地位、财富、品味、独特的象征。通过对这些成功案例的分析，可以看出设计对于一个国家发展的重要性。

二、虚拟情感设计

人性化，以人为本是现代艺术与设计的重要趋势。鉴于目前有关设计美学中提到"以人为本"和"人性化"设计的理论比较多，在此，一起并入到"虚拟情感"中。从设计的本质上讲，任何产品设计观念的形成均以人——对象、消费者、使用者——为出发点，设计最终目的是满足这些"人"的需要——基于生理的、心理的、情感的需求。赫伯特里德认为艺术有三种构成要素：（1）比例或尺寸的形式因素；（2）情感或理智的表现因素，它可以和形式因素结合在一起；（3）直觉或下意识性质的因素。

如今的艺术设计创作，人们不再盲目地崇拜国际主义风格冰冷、单调的几何形式，对产品的要求也不仅表现为"安全"、"可靠"、"方便"、"舒适"等标准，还要符合"情感"、"自我价值"、"文化修养"等需要。这些都促进了设计人性化发展的趋势。

19世纪末20世纪初，受荷兰的风格派、俄国的构成主义、德国的包豪斯影响，20世纪20~30年代现代设计逐渐发展为一种几何主义、立体风格，迅速推广到世界各处，在50~70年代发展为国际风格。受"构成主义"及"少既是多"的影响，国

际风格建筑设计越来越被建成千篇一律的方盒子，冷漠无情、缺乏人情味。在这些方盒子身上，很难找到历史上那些精雕细琢的雕塑、圣经故事、历史传说、复杂的立面形象，曾经亲切浪漫的都市变成冰冷的玻璃幕墙，人的审美需求和情感需要都给忽略掉了，因此在20世纪70年代后普遍遭到人们的反对。罗伯特·文丘里旗帜鲜明地提出"少则烦"的主张，在《建筑的复杂性和矛盾性》中提倡通过装饰达到视觉上的丰富性，在《向拉斯维加斯学习》中进一步推广波普文化。到了20世纪80年代，后现代主义建筑设计大量采用历史装饰增加视觉的欢娱性，开辟了新装饰主义阶段。1972年7月15日，山崎实在美国圣路易市（St.Louis）设计的低收入住宅群"普鲁蒂—艾戈"被拆毁，标志着国际主义风格建筑走向衰落和后现代主义建筑的诞生。后现代主义设计因典雅、浪漫、装饰性、娱乐性及关注人的存在而获得普遍的赞同。贝聿铭设计的卢浮宫玻璃金字塔在细节上体现了典雅、温和的一面。

两次世界大战，严重摧毁了传统历史价值，给人类心灵造成前所未有的创伤。文学与艺术中越来越多地表现孤独、忧伤、扭曲、呐喊、暴力、情色、发泄、性、谎言等。20世纪50~60年代，世界经济开始复苏。大众传媒和后现代主义思想强化了个人主义、至上主义、孤独、情感、忧伤和私人化的生存方式，使人们的个性意识加强，人们越来越注重"个性"需要的满足。进入21世纪信息社会后，虚拟互联网和手机成为人们生活与工作的一部分，人们通过这两个工具来获取信息，完成社会交往及思想传播交流。从科技进步的另一方面来讲，人的生活在获得丰富的同时，人们越来越被拘泥在互联网和手机中，情感越来越孤寂。在这种背景下，在某种程度上，艺术创作与设计承载起对人类精神和心灵慰藉的重任。

人类大部分时间生活在节俭贫困的时期，王公贵族除外。只是到了工业革命后才逐步得到改善。人类脱贫致富的跨越期是在20世纪50年代后，这时，富裕才真正惠及世界上绝大部分的人——从亚洲到欧洲和美洲，除了极少数生活在森林和南北极的人外。这时人的生活方式和思维观念发生了重大转变，节俭美德并不是不重要了，而是因为富裕可以为公众带来了更多的选择机会。资本主义发展的逻辑就是不断刺激需求、刺激消费，从而赢得利润。从某种意义上来说，法兰克福学派及鲍德里亚的消费哲学对资本主义的评判是有道理的——有时候资本主义的确在人为地制造一种虚假需求，从而刺激消费，获取利润。如果仅仅停留在使用功能和使用价值的层面，资本主义是不会发展如此之快的。然而，这些刺激的需求也并不一无是处，人类社会越是发展，人类的精神需要层次和范围也越广。在这刺激的需求中，一些刺激不被人注意的

因素也给活跃起来，这恐怕是资本主义发展所没有想象到的。

"面向对象的设计"是基于消费对象和使用对象的虚拟的、情感的、经验的、感官的，以及个人才能、想象力和创意的艺术设计，日益受到重视并成为主流市场和传播手段。据联合国教科文组织统计研究所、联合国教科文组织文化处统计，在1975～1999年期间，休闲产品消费实际增长了93%，娱乐消费增长109%，教育消费增长319%，旅游消费增长270%。市场与设计向消费者和生产者共同主导的、人性化的服务和体验方向转变。在2000年汉诺威世博会到2005日本爱知世博会及2010中国上海世博会，可以说是集上述休闲产品消费、娱乐消费、教育消费、旅游消费为一体的嘉年华大场所。

创意时代的艺术与设计，销售的不仅是商品，还有服务、生活理念等附加价值，这种附加价值还能够刺激消费的持续再生，促进企业品牌的成熟和传播。艺术创意产业满足了消费者在个性、情感、气质等方面素质的需求，在消费中享受到与超级明星般同等的尊崇。在创意阶层集群中，既有明星般的超级艺术家，也有"为艺术而艺术"的艺术家。面向对象的设计改变了批量生产的误区，更关注深入细化、柔性、个性、人性化需求，如一对一设计、用户体验设计，交互设计师着眼的是对艺术与科技的综合。

面向对象的设计越来越摆脱沉闷和枯燥的陈腐现象，而倾向于艺术化、审美化、情感化、美观化。它已经蔓延到广泛的社会生活、日常生活及商业领域，在艺术美感和调动用户的情感方面，不断创新。曾任美国苹果公司先进技术组副总裁的唐纳德·A·诺曼，是一位享誉全球的认知心理学专家，他在《情感化设计》中提出："人们通常认为，产品关注的是技术和它们提供的功能。不是，成功的产品关注的是情感。"在游戏中，难度不断升级，挑战玩家的极限，而玩家也在这个虚拟的征服过程中，获得超越现实之外的极大的成就感。这种心理，正是游戏产业不断发展壮大的重要原因。

三、民族文化认同设计

在全球经济一体化的趋势下，民族文化认同问题日益凸显出来，这是资本主义发展未曾预料到的。发展具有民族特色文化的设计成为设计师们考虑的重要问题。民族意识当然不仅仅是由于经济的原因而激发出来。历史上的民族征服、民族压迫、民族斗争、民族英雄等，都深刻钳制在生活这个民族群体内的每一个成员意识中。所谓民

族设计不是民族元素符号的视觉堆积，而是民族精神的再融合。民族设计当然离不开这些民族元素符号的重新建构，重要的是能够发掘、升华这些符号精神和意义。

在联合国教科文组织公布的《文化的发展》文件中，奥古斯丁・布拉德（Augustin Girard）更加肯定了创意产业的作用，把创意产业的未来发展作用归结为六点：

（1）可以更接近文化；

（2）可以提高大众交流的质量并发展独立的公共媒介；

（3）可以促进创造性的工作；

（4）可以使传统文化机制现代化；

（5）可以加强民族文化生产；

（6）并且可以保护国家的文化出口。

可见，艺术产业的民族性问题是不可回避的。乔治亚・布蒂娜・沃森和伊恩・本特利这样描述布拉格的民族文化认同：新的民族社群常常在反对帝国的对立关系中建立起来。从属的社群为了实现他们对领土的渴望，必须找到建设统一的文化与政治规划的方法，来把"我们"联系在一起。布拉格是哈布斯堡王朝至关重要的文化中心，设计师在发展民族主义的文化政治上起到了主要作用，这里是场所——认同思想的发源地。从公共空间的总体结构，到建筑和公共艺术品再到街道家具的细节，街道名称变迁的时间及名称本身，都在追溯布拉格"黄金时期"的民族文化认同这一节点上，因为这些因素"在民族认同建设方面都很重要"。①

设计美学的民族化建立在环境、地理、气候、物产等因素基础之上，加之语言习俗，民风、民情的差异，形成了独具民族特色的美学取向。不同的民族，不同的历史时期，不同的文化背景，人们审美标准不尽相同。在设计中采用这些传统的约定俗成的象征形象和典故，更能引起当代消费者的情感共鸣。从影像文化产业中可以明显地看出以美英俄法四国为首的世界大国在角逐世界领导地位，强化民族意识心态。美国作为世界第一强国，在他的好莱坞电影产业中，几乎处处渗透着这种大哥意识。在《坦克尼克号》一篇中，英国的没落贵族也不得不屈身"下嫁"给她们不屑一顾的"暴发户"美国人；而未来的新郎美国人却对这位英国"贵妇人"也有着一种不屑一顾的态度。影片中还有英法人类似的相互斗嘴的台词。英法两国的争斗源自于英法百

① （英）乔治亚・布蒂娜・沃森和伊恩・本特利. 设计与场所认同[M]. 北京：中国建筑工业出版社，2010：21.

年战争时期对欧洲大陆的控制权，至今，在新拍摄的《三个火枪手》影片中仍能看到民族意识、国家意识的幽默互讽的镜头。但是在美剧《生活大爆炸》中，美国单身女人却对法国的高贵投之以桃。至于美俄，至今仍然延续冷战思维，俄国经常成为美国影片、英国邦德007系列电影的假想政治敌人，反之亦然。北欧风格深深植根于20世纪的国际风格，但是现在的北欧风格，在保持了鲜明的风格特征前提下，仍不失一些温馨、柔性、甜蜜、可爱的细节设计。日韩似乎将这种精神继承地尤其透彻，在动漫游戏中，以一种女性化的柔情形象来塑造男性。

现代艺术创意设计，即便是国际性、世界性设计，也应该注重这些民族价值观念。抛开政治意识形态不言，出于人道主义的援助计划，由于忽视当地文化而造成的失败的建筑案例也有。在非洲、南美洲的建筑援助工程中，建筑师们成功地解决了住在森林中的印第安人和黑人的住宿难题，提供了电灯和水泥住房。但是后续的支援——卫生、驱蚊剂、自来水等并没有跟上，遭到当地人的严重抵制。对于这些森林部落人来说，晚上大家聚集在简陋房屋或帐篷里，围绕着篝火，可以交流、沟通、协商，篝火在一定程度上起到了防蚊驱虫的作用，但是分割而居的现代建筑并没有考虑到这一点，无形中剥夺了他们的社交权力。电灯不但没有起到防蚊驱虫作用，反而招来了更多的蚊虫；传统建筑是泥土地面，婴儿的大便很快就可以干燥并能够方便地清除，但是水泥地不利于他们及时清除婴儿的粪便，结果地面、卫生条件越来越恶劣。在伊斯兰国家自来水援助工程中也同样犯类似错误。伊斯兰国家，妇女地位受到诸多限制，她们唯一的社会交流机会就是在井边打水时的交流。在将纯净自来水引入到这些风俗国家的住户中后，无形中剥夺了妇女社会交流的权利，同样遭到她们的强烈抵制。

四、群体身份认同设计

群体是一个范围宽泛的概念，它可以是一个带有政治色彩极其强烈的政党组织或劳工组织，也可以是一个不带任何政治色彩的个人兴趣爱好小组、学术协会，或者大到一个民族。在民族主义盛行的时代，在创意产业关注各种小群体、社区的生活状态下，使用群体文化替代民族文化，更全面些。在他们追求文化认同的同时，也在追求文化身份认同。

随着科技的进步，生活质量也在逐步提高，但是社会工作的节奏和产品的更新换代，其速度之快，完全超过了人们的想象。艺术脱离了传统历史的叙事性描述，发展

为对个人情感的表现对象。在经历了现代主义、后现代主义百年喧嚣之后，艺术变革之快，也超过了人们的预想，人们也开始对此应接不暇。这时，群体归属感和个人身份认同开始凸显出来。

创意时代的艺术与设计，勇敢地面对这一现实状况，开始有步骤地采取措施以弥补这一缺陷，消除潜在危机。这种应急措施，一方面是国家开始重视这一问题；另一方面，作为生活在这一现实环境中的艺术家和设计师——尤其是新生代艺术家和设计师——对此有着切实的亲身体验，也应该担当起这种责任。在媒体赋予他（她）们"新生代"、"新新人类"、"80后"、"90后"等各种新鲜时尚名词的背后，是否真正关注过他（她）们内心世界和精神需求呢？后现代主义所提倡的那种反叛精神会给社会带来什么样的后果呢？是否应该注意到每一个人的实际状况呢？这又会如何影响人类今后的发展呢？

社区文化认同作用开始在创意国度受到重视。在英国、美国、法国的不少城市中，居住着来自世界各个不同文化民族的人们。如何处理好他们之间的文化关系，也是各政府部门伤脑筋的事情。因此，各级政府部门开始重视建设社区文化，以消除文化差异、创造和谐。对于设计，一方面要提供一种普世的、没有任何文化冲突的价值观产品，这一内容主要来自于公共艺术产品；另一方面也要针对他们的特殊文化风俗来设计产品，这一内容来自于他们的目标群体细分。在全球时代，设计似乎面临着这种两难选择。无论如何，这是设计无法回避的，关键是做好公共性和私利性的区别。在有关公共性的艺术设计中，绝对不能融入有冲突的文化价值观，否则会导致严重的抵制运动，甚至是大规模的破坏活动。这种失败的，或者是无意错误，在可口可乐、油漆广告中，已经出现。在前几年的中国油漆广告中，某品牌广告为了表现该油漆光滑这一特效，将广告设计在殿庙门口的立柱上，因刷了该品牌的油漆，结果立柱上的盘龙萎缩滑倒在立柱下方。这一广告发布后激起国人的爱国情结而遭遇强烈批评。在建筑设计中，因为建筑色彩与周遭环境不协调而引起的抗议、法律纠纷也不少，中国台湾地区在法律史上第一次认定某建设色彩呈橙色严重扰乱公共环境而败诉。

在某一群体的文化中，他们常常会通过佩戴某种文化产品标识，或者认同某种文化观念、消费观念，喜欢某个品牌、某种产品而聚集在一起。在深夜的霓虹灯摇曳照耀下的小巷深处的某个酒吧、咖啡厅或者是茶楼、俱乐部、保龄球馆，常常聚集着一批志同道合的业余爱好者群体。他们拥有某种在群体内部通行的认同标识，或者是服饰、头饰、戒指、服装类型、头型等，这都是他们的名片，不是这个群体或者没有这

个共同标识的人很难融入这个群体中去。他们对某一特定产品，如对陶瓷——是景德镇瓷还是唐山骨瓷、淄博瓷，抑或是打火机、香水、电影海报、猫屎咖啡、卡地亚首饰、LV皮包等——有着深入的研究和偏好。因此，设计能够理解他们的消费文化品位，满足他们喜好的产品，也将赢得他们的市场。

五、炫耀性消费设计

现代炫耀性消费研究是随着鲍德里亚的《消费社会》等著作中提出的一系列思想而引起世人注意的。作者开首讲道："今天，在我们的周围，存在着一种不断增长的物、服务和物质财富所构成的惊人的消费和丰盛现象。它构成了人类自然环境中的一种根本性改变。恰当地说，富裕的人们不再像过去那样受到人的包围，而是受到物的包围"，"千万不要忘记在奢华和丰盛之中……制约它的不是自然生态规律，而是交换价值规律。"①

扩大需求和炫耀性占有的信条，一直存在于人类生存意志之中，史前人类需要不断扩大狩猎范围或渔猎、种植范围。对金钱、贝壳、黄金、羽毛、特殊色彩、稀缺物品的需求，最初出现在氏族部落和富裕阶层之中，然后才慢慢地渗透到宫廷贵族和其他社会阶层。在资本主义占统治地位之前，教廷和皇族、贵族有着与生俱来的先天优越性权力。即使如此，他们仍然在追求一种炫耀性物品——战利品、勋章、头衔、名誉、艺术品、古董、宝剑、铠甲、名酒等。"为了让自己的征服名正言顺，也为了炫耀显赫的门庭……为罗马判断身份并歌功颂德、名正言顺的任务落到奥古斯都时期，公元前31~14年的历史学家和诗人身上。有李维和维吉尔，以勇士、政治家和神为题材，为罗马蒙上了使命和宿命的光环。这些故事塑造了罗马的过去，确定了自己的身份。"②玛丽娜·贝罗泽斯卡亚为我们提供了勃艮第公爵们企图通过艺术品——包括黄金饰物、奢华织锦、刺绣、挂毯、家具、皮革制品、乐器、手稿书籍、音乐、绘画、圣物圣像雕刻、铠甲等——来炫耀国家经济实力，以此达到控制他国——英、法、德、西班牙、葡萄牙等国的目的。1465年加布里埃尔·特次勒（Gabriel Tetzel）陪伴波西米亚男爵罗滋米妥（Leo of Rozmital）在欧洲进行外交旅行，描述了好人菲利普的奢华壮丽：

① （法）鲍德里亚. 消费社会[M]. 刘成富，全志钢译. 南京：南京大学出版社，2000：1-2.
② （法）艾娃·德·安布拉. 罗马世界的艺术与身份[M]. 张广龙译. 北京：中国建筑工业出版社，2007：16.

项目：十二件战袍，每一件价值四万克朗；

项目：公爵帽子，价值六万克朗；

项目：大金十字架；上面镶嵌的宝石、珍珠和黄金价值四万克朗；

项目：帽子上的一根鸵鸟羽毛，价值五万克朗；

项目：马鞍夹子和一件斗篷盔甲，价值一万克朗；

项目：小钱包，价值三万克朗；

项目：两个小型十字架，价值超过六万克朗；

项目：大金十字架，上面有一根（神圣）钉子，价值六万金币；

项目：马额前饰护符，价值超过三万克朗。[①]

在12世纪前期，商业中产阶级并没有多少权力和名誉可供炫耀。商业资产阶级革命的兴起是在13世纪以后的事情。随着商业资产阶级革命地位的上升，他们也想挣得一份与贵族同等荣耀的地位和权力。但是，当时的历史传统并没有赋予他们那种可以继承的"贵族"的血统和机会，因此，他们要么和没落贵族联姻，要么也是通过购买和收藏贵族曾经拥有过的艺术品来炫耀自己的身份和地位、财富。所以，理查德·詹姆斯对当时的商业资产阶级革命评价道："但其收藏从本质上说与文艺复兴以来的绝大多数收藏家是一致的：追求虚荣，期望为自己的权利、地位和财富找到一种可以看见的、永久的表达方式，间或还掺杂着不同程度的、思乡病式的浪漫主义成分。"[②]当金币或纸币的抽象数目成为权力和财富的象征时，人们开始崇拜这些商品，成为新的拜物教徒。

在鲍德里亚的思想中，对资本主义消费多采取一致批判的态度。如同福山、芒福德所批评的那样，"在生活的方方面面金钱已经成为体面消费的象征，无论是艺术、教育、婚姻还是宗教。"（刘易斯·芒福德，347）不过，在创意经济的国家研究中，对消费持一种中性的、甚至是赞扬的态度。英国职业委员会和文化体育媒体部认为，消费可以越来越被视为一种形式的自我展现和个性训练，其核心元素是文化、创意和艺术展现。炫耀性消费设计代表着个性化极端需求的发展，其消费哲学就是：我消费故我在。

其实，即使是在维多利亚时代，经济学家就把社会商品区分为三种：生活必需

① （美）玛丽娜·贝罗泽斯卡亚. 反思文艺复兴——遍布欧洲的勃艮第艺术品[M]. 刘新义译. 济南：山东画报出版社，2006：54.

② （英）理查德·詹金斯. 罗马的遗产[M]. 上海：上海人民出版社，2002：395.

品、舒适品和奢侈品。够享受舒适品和奢侈品是富裕阶层和工人阶层梦寐以求的时期，也是每一个普通人的梦想。从某种意义上来说，对这一梦想的追求，是推动人类历史不断发展的一个重要动力。对于炫耀性消费这一观念，也始终存在着虚荣与真实的两种截然不同的论调。我们也可批判这是资本主义的虚假、虚荣消费刺激后的结果，也可以理解为在这些对时尚的炫耀性追求过程中，彰显着个体生命的意义。"对舒适生活的向往——不单是特权阶层或特权阶级，而是全体人口都能获得丰富的物质，使人们免于匮乏——这一梦想推动了19世纪的工业革命。这是商业的管辖领域……这种伙伴合作关系建立在认识差别、创造亲和力和通供充分信息以帮助消费者做出选择的基础之上，而不是建立在蛊惑大众、操纵大众，使大众被动接受的基础之上。"①

今天，当我们回过头来重新回顾一下莫泊桑经典著作《项链》时，已经少了许多对小资虚荣心的批判，更多地是关注人性的复杂与无奈、同情、怜悯。根据美国行为科学家马斯洛（Abraham Harold Maslow，1906~1970）提出的需要层次论，可以深层次地分析涉及"面向对象的设计"的实质。马斯洛将人类需要从低到高分成五个层次，即生理需要、安全需要、社会需要、尊敬需要和自我实现需要。马斯洛认为上述需要的五个层次是逐级上升的，当下级的需要获得相对满足后，上一级需要才会产生。这种需要层次的划分，也为"面向对象的设计"提供了分析的依据。

当人们在欣赏了一场优秀戏剧、歌剧、音乐会、电影，或是其他表演艺术或者戈雅、塞尚、毕加索的画展后，或是通过创意旅游来获得一种人与自然的身心交融，这种炫耀性消费所带来的心理影响，就很难一概而论。这种幸福，连同其他形式的艺术消费充实了人的精神生活，从而使得生活更加富有意义。这时的生活是一种更高层次的存在，是一种鲜活生命自由、惬意的存在状态，是一种消除了异化作用的存在状态，是一种人与自然和谐相处的存在状态。这种理想状态的"生活之美"，就是"资生、安适、美目、怡神"（张道一）。"资生、安适"主要指满足人的生理层面需要，而"美目、怡神"则主要指满足人的精神层面需求。"资"有滋养之意，中国道家文化追求"养生"、"养气"，"气"是"浩然之气"，这样就打通了生理与精神的界限，也融通了人与自然的关系。海德格尔将这种艺术至高境界称为"怡然澄明"，"站在诸神面前，而投身与万物的本质相交接"。

① （澳）约翰·哈特利. 创意产业读本[C]. 曹书乐等译. 北京：清华大学出版社，2007：7-8.

六、从低度信任到高度信任

世界经济组织的生产，经历低度信任生产到高度信任生产的历程。传统工业化生产，以亨利·福特的大工厂为例，实现垂直线管理模式，是具有高度规范化的等级制组织。这种管理制度命令自上而下，每个人各司其职，按部就班地工作，不需要多少信任，效率也高。

世界电影产业的飞速发展，给管理体制带来新的改制。20世纪中期之前，在电影、唱片、广播和电视领域出现了庞大的垄断组织，其中著名的有派拉蒙、华纳兄弟、米高梅，20世纪福斯、雷电华等五个大公司与环球、联美、哥伦比亚三个小公司。这些最著名的电影公司垄断了电影的生产、制作和发行，也是垂直整合（纵向一体化）的八大工作室。20世纪40年代后期，美国最高法院以《反垄断法》的名义指控这八大公司，在1948年做出裁决，强制性地将电影制作和发行放映拆解为两大块，就此打破了好莱坞八家公司一手垄断电影制作、发行和连锁影院的旧格局，这就是著名的"派拉蒙判决"。20世纪60年代，重要的改变发生了，集团化扩展到文化产业的每一个角落，这是整个文化产业普遍趋势中的一部分。集团，就是由经营不同产品和服务的一群公司组成的企业。集团的出现为集中式管理与分散式设计相结合的新型创作生产体制奠定了基础。从50年代中期到60年代中期，美国新生的独立制片迅速崛起，"从1946年到1956年之间，独立制片的年产量增加了一倍多，达到150部左右。联美这家主要发行独立影片的公司，一年中就独自发行了50部影片（克莉丝汀·汤普森，大卫·鲍威尔，1998）。"

这些电影集团无法在本公司内部完成所有的制作和发行，因此，很多工作开始分包给各个中小型企业。这种体制，是一种横向联系的伙伴合作关系，相互之间有着更大的信任和合作经验。这是一种带有非雇佣性质的合作关系。在这些中小型公司运营中，他们同样有时候也需要将各项工作再次分配给比他们更小的企业或个体创意者手中。这样，基于高度信任的合作伙伴关系逐渐普及开来。以《阿凡达》为例，其成功经验在于团队协作的成功，包括艺术管理、语言学家、创意、灯光、渲染的横向联系的合作。其中有20多位语言学家、物种学家负责语言与物种设计，48个企业参与合作，1858人投入电影创作。

这种合作模式，在高科技研发公司中开始尝试。其中尤以美国硅谷、苹果公司贯彻的比较彻底。硅谷表面上竞争无序，但是萨克赛尼恩指出，硅谷的成功在于那里有

与众不同的文化。表面上激烈无序的竞争，其实有一系列社会网络，把不同公司的个人联系在一起。尽管大公司之间通过合并、购买、交叉批准、建立正式合伙关系等来转让技术，但有关硅谷技术发展的各种论著却强调指出，在那里进行的许多研发工作都具有非正式的性质。

大卫·赫斯孟德夫将这种组织协作关系称之为"创作投入的从宽控制和对复制发行的从严控制"。在20世纪70年代开始发生变化，"从事创造与构思的项目团队被授予高度的自主权……因此，文化生产的专业复合时代的一个独特之处就是这种非凡的自主权，这种自主权从文化生产的前两个时代延续至今。"现在这种高度信任的专业复合体设计模式在表演艺术产业、广告产业、建筑艺术产业、影视集体创作与拍摄等产业都得到普遍推广。这类产业涵盖了非常多的创意艺术家——作家、编剧、视觉艺术家、数字视觉特效师、灯光师、音响师、作曲家、设计师、工程师等。

如果我们将这种方式的协作追溯更早的话，可以从1850年第一届世博会水晶宫设计开始。伦敦水晶宫是英国19世纪工业革命时期的代表性建筑，由英国园艺师J·帕克斯顿按照当时建造的植物园温室和铁路站棚的方式设计，是英国为第一届世博会（当时正式名称为万国工业博览会）而建于1851年位于伦敦海德公园内的展馆建筑。该建筑建筑面积约7.4万平方米，宽408英尺（约124.4米），长1851英尺（约564米），共5垮，高三层，由玻璃和铁这两种材料构成，内部结构大部分为铁，外墙和屋面均为玻璃，整个建筑通体透明，宽敞明亮，故被誉为"水晶宫"。该馆从1850年8月到1851年5月，总共施工不到九个月时间。当时参展者共计25国，共用去铁柱3300根，铁梁2300根，玻璃9.3万平方米。在如此短的时间内完成如此数量巨多的钢柱、玻璃，在当时的历史条件下，除了按照图纸，在世界各地工厂分批加工外，别无选择。这可以看做是分散式协作的成功案例。此后，至少在建筑、园林、桥梁行业，都采用这种标准预制件加工拼接工程。只是随着时代的发展，这种协作方式逐渐扩展到影视、动漫、游戏、雕塑行业中来，并且这种扩展范围会越来越大。

美国创意产业学家理查德·佛罗里达在《体验性生活》中这样描述了一位蜗居在室，通过互联网实现购买的人物——DotComGuy。在新千年的黎明，也就是2000年1月1日，26岁的原系统分析员，把自己的名字改为具有法律效力的，他的DotComGuy.com网站在新年这一天获得惊人的1000万次点击。世界各地的人通过网上摄像机从他们的电脑屏幕上目睹了这个看起来模样平平的年轻人搬进了一所看起来同样模样平平的德克萨斯州北达拉斯的房子。在那所房子里，他将完全靠网上订购

食物和服务度过整整一年：由Food.com提供蔬菜，由TheMaids.com提供清洁服务，从网上选择点击比萨饼送货上门服务，以及许多其他服务。他把大部分时间花在与他的爱犬DotComDog玩耍上，看电视，网上冲浪上。可他仍然吸引了一大批人……年轻女孩常常光顾这里评论他的可爱之处。DotComGuy.Guy之所以迷人，是因为他完美地体现了有关互联网时代新经济人的所有神话。这是一个特立独行的人通过互联网把整个系统打乱的典型。……他反倒使人把整个世界带到他的面前供他选择……他就是一个守在家里的无限计算机空间的国王（理查德·佛罗里达. 体验性生活：112. ）。

如果我们联系网络中的大众舆论现象，会清楚地看到这一点：当隐秘在世界各国角落的网民对某一话题产生兴趣，或者激起他们愤怒时，这些网民们会蜂拥而至；而当这一话题或舆论不再具有影响力、新鲜感时，他们又神不知鬼不觉地隐去。法国拍摄了一部电影，名为《夺命蜂巢》，这是一个非常形象的比喻。设计中也存在这种现象，这种"分散性与统一性的结合"现象也可以称之为蜂鸟现象，进行这种体制的设计可称之为蜂鸟式协作设计。

这种协作设计并不是空穴来风。在游戏设计中，这种现象屡见不鲜，甚至从某种意义上来讲，大牌游戏正是利用、集中了游戏迷的玩家心理和玩家建议，从而获得广阔的市场。在游戏《古墓丽影》、《无尽的任务》、《毁灭战士》、《雷神之锤Ⅲ竞技场》、《虚幻竞技场》、第一人称电脑射击游戏（EPS）《半条命》等都是这样运作的。游戏开发商开发某一款游戏，都有一个系统的、长期的规划，在游戏设计完成后进入测试阶段。在开发初级阶段或者说在测试阶段，开发商会提供一个玩家平台，供游戏玩家免费玩，在这免费玩的过程中，开发商不断根据玩家喜好进行调整游戏规则和难度，以及游戏场景、服饰设计、动作设计等，最终完成整款游戏的创作上市。在这个过程中，有两点非常重要：其一攻与防的完善；其二是玩家的意见。

游戏是借助一个平台而面对成千上万的玩家的攻击。没有一款游戏在初始阶段的防守都是完备的，即使是最顶尖的游戏设计师也无法做到完美无瑕的防守。因此，为了在今后市场中站稳脚步，必须进行防守测试。在玩家进攻的过程中，可以逐步完善游戏的防守能力。

对于玩家的建议，是免费还是高额悬赏这一问题，在游戏界已经回答的很清楚了。一方面，大牌玩家或者说是高级游戏玩家对于"钱"已经看得比较淡漠，因为这些高级玩家手里攥着大量虚拟游戏币和等级身份，这些都可以兑换成可通行的真币；

另一方面，这些高级玩家感兴趣的是实现征服感，他们也希望参与到游戏的开发与设计中来，这才是他们参与游戏的最重要的心理因素。如果他们能够像黑客一样攻破某个游戏后台，他会被游戏界称为顶尖人物，游戏开发商也乐意高薪聘请他们来做游戏开发者，从而成为游戏革新者。当然，游戏开发商也会"投入大量时间和注意力，确保向游戏粉丝们提供清楚明白的'诱饵'，他们希望参与设计工作，并将自己的工作加入和整合进游戏系统中去。"加拿大游戏开发商Bioware的创始人和联合首席执行官雷·穆齐卡（Ray Muzyka）这样说。当然并非所有的玩家都会这样无私高尚，"但哪怕只有百分之一的人对产品的创新有所贡献，哪怕他们只做非常微小的、积累性的改善和改动，那加起来也是一种无须支付报酬的万人研发大军"（J.C.赫茨. 驾驭蜂鸟：268-269）。

这种协作方式的前提是他们发自内心地对某一主题感兴趣，并且愿意参与进来。在动漫、影视设计中，虽然还没有完全达到这种无偿齐心协作，但是也是有迹可循的。不同的是，这些设计必须是有偿的而不是无偿的。互联网的普及，将这些不同玩家、个体创意者、小型公司通过某个感兴趣的议题连接在一起，他们的创作地点有时候分散在世界各地。在按照规定完成视觉效果特效、建筑场景、服饰设计、角色设计等任务后，会集中在某一大牌开发商旗下。这些协作，有时候是一种平等的等价交换，有时候是一种非平等的产业交换。之所以这样讲，比如我国目前是动漫、游戏外包大国，在创意初始阶段，大牌公司将所有的角色、任务、建筑、场景等关键性创意规定好后，剩下的就发送给世界各地的动漫、游戏公司进行后期加工处理。这些公司都处于世界产业链强国的末端，属于"制造"端而非"创造"端，也就是处于被剥削最残酷的一端。当然，也有部分设计师并不在乎属于何种性质的合作，对于他们而言，能够在自己喜欢的工作、行业中占有一席之地，能够拿到自己理想的薪值，已经足够了。

七、传统手工艺的新生

英国的威廉·莫里斯强烈反对工业化生产，发起艺术与手工艺运动。他认为实用装饰艺术起源于民间，他和罗塞蒂等致力于艺术的研究，并开设绘画、雕刻、家具和金属制品美术工匠公司，其宗旨是通过艺术来改变英国社会的趣味，使英国公众在生活上能够享受到一些真正美观而又实用的艺术品。这在艺术设计史上具有重要意义。但是最初这种运动无力改变工业化发展的历史趋势，否定代表新生产力的大工业机器

生产，使他们不可能从根本上解决机器生产与艺术的矛盾。而德国包豪斯学校则继承了英国"艺术手工艺运动"的精神，主张的技术与艺术相结合，并使这种新的设计理论和观念在欧洲各国得到了广泛传播。校长格罗皮乌斯主张适应现代大工业生产和生活需要，把艺术从一些特定的阶层的垄断中解放出来，使艺术全面介入现代生活。

经过200多年的工业化大规模、大批量的标准化生产，当"技术变得越来越内容贫乏"的时候，人们开始对这种生产方式产生厌倦。这种厌倦心理，同威廉·莫里斯是一样的。实际上这种对自然与手工艺的眷顾，并没有退出历史舞台。在18世纪的美学中，也经常会看到这种回归心理写照。英国创意产业的兴起，是在工业生产陷入困境，为争取更广阔的发展空间而采取的一种国家政策。从英国产业发展的经验来看，手工业，比如是工业化生产物极必反的回归。严格地讲，手工业运动在现代，是工业化生产发展到高级阶段后的一种必然趋势。

2008年4月，联合国贸发会议（UNCTAD）和联合国开发计划署（UNDP）南南合作共同发布了《2008创意经济报告》。该报告显示，发展中国家设计师将少数民族的原始物件与各种各样的时尚设计结合，正在积极拓展世界市场。手工艺产业对马来西亚的经济贡献为每年5亿美元，在泰国更是高达45.5亿美元。我国最大宗的出口创意产品是"设计"类产品，包括室内用品、绘图、首饰、玩具、时尚饰件等5类，占全球市场21.58%。

创意产业时代传统民间文化工艺获得了重生的机遇，传统工艺产业优势地位更加巩固，为保护非物质文化遗产做出贡献。因此，创意时代通过教育来传承、传播手工艺知识和技能就显得十分必要了。这样既可以保全技能，也可以作为培养洞察力、发现和发明能力的一种手段。从中国台湾、日本、韩国等地区的创意实践以及保护手工艺教育活动来看，国家重点扶持一些濒临灭绝的手工艺或者一些曾在历史中占据重要地位的手工业。国家通过制定计划，如"JAPAN BRAND"计划和"产业群集"计划，借助艺术家、设计师的谋划与设计灵感，重新焕发出生命生机，在东京国际家具展和巴黎国际家具展中都获得了消费顶端市场品牌的青睐。

从英国创意市集[①]、日本创意现场[②]及笔者在江西景德镇陶瓷市场、上海、青岛等地的考察来看，它们融时尚、造型、设计、个性于一体，最适合英国关于创意产业的定义，这也是中国台湾、中国香港、英国如此重视手工艺品的原因。这些创意阶层，

① 王怡颖. 英国创意市集[M]. 北京：三联书店，2008. 4.
② 蜂贺亨. 日本创意现场[M]. 台北县新店市：大家出版：远足文化发行，2011. 2.

受教育程度高，大多数在美术学院或设计学院受过专业训练，如摄影、平面设计、工业造型设计、珠宝设计、丝网印刷等。他们有着独特、优秀的创意，并且能够将其转换成产品，创意产品包括饰品配件、T恤、卡通创意图画、卡通布娃娃、手工织物、手工回收刀叉饰品、朋克装饰、女性家居服、灯具、手印出版品、手工皮件、爪印/动物头图案、家居环境、公共空间设计等。

景德镇的创意人员更是有着得天独厚的先天优势，创意设计产品五花八门，在色彩肌理上从青花瓷到各色或各种特殊肌理的釉色瓷品；在造型上，从高贵典雅到可爱型；在功能上，从实用性到装饰性、欣赏性等，应有尽有。他们自发形成了一个市场，位于景德镇陶瓷学院后老厂，并给这个市场取了一个有趣可爱的名字——鬼市。所有上述的这些创意设计人员有着共同的品牌意识，他们大部分都申请了自己的商标或公司注册，没有的也期待在积累一定资金后去注册。这些创业发展良好的创意阶层，已经开设了自己的品牌店，环境优雅。但在闲暇之余，他们仍然乐意到这跳蚤市场上兜售自己的产品，因为这里除了简单的买卖（成功）行为之外，还有着交流、分享的欢乐。在这个市集上，也是创意意念碰撞最激荡的地方。

中国部分城市工艺时尚类行业发展概况　　　　　　　　　表8-2

城市	企业数量		就业人数		资产总额		营业收入	
	数量（个）	排名	数量（人）	排名	数量（亿元）	排名	数量（亿元）	排名
北京	3255	2	31850	6	24.89	7	16.22	8
上海	4620	1	62392	4	73.36	1	75.15	3
天津	766	7	34486	5	25.23	6	25.00	6
重庆	267	13	6916	10	3.95	12	3.46	12
大连	340	10	4452	14	4.43	11	2.80	14
南京	359	9	8633	9	12.73	9	12.22	9
苏州	551	8	17269	8	21.65	8	17.30	7
成都	269	12	4547	13	4.44	10	4.92	10
西安	271	11	6282	11	3.68	13	4.67	11
广州	1489	3	74725	2	40.36	4	60.57	4
深圳	830	5	74361	3	71.23	2	128.64	1
青岛	1153	4	78374	1	49.86	3	82.09	2

城市	企业数量		就业人数		资产总额		营业收入	
	数量（个）	排名	数量（人）	排名	数量（亿元）	排名	数量（亿元）	排名
杭州	770	6	25552	7.	32.91	5	38.08	5
长沙	128	15	4923	12	3.27	14	2.94	13
昆明	143	14	3309	15	2.51	15	1.93	15

资料来源：张京成.中国创意产业发展报告（2007）[J].北京：中国经济出版社，2007：226-227.

八、个体创意者的兴起

世界创意产业的兴起，仅仅依靠国家政府或公司是远远不够满足消费者对个性化消费的需求。创意产业兴起的一个重要原因，在于大众或者说个体创意者的自发热情与参与热情，没有这些巨众、大众的参与，创意产业也不可能取得今天令人骄傲的成绩。

20世纪80年代后，信息技术已经取得突破性进展，迅速发展的宽带技术、多媒体传播、数字化与互联网的兴起，网民基于互联网的连接性而创造的大量"内容"涌现出来，这是个体创意者的集中体现。在大众媒介理论中，媒介越来越多地将大众分解为异质的、分散的小众和个体。现在，机械复制技术越来越多地渗透到产业和个人家庭中，每个人几乎都拥有一部手机或DV，他们开始以自己的视角来拍摄这个世界发生的事情，无形之中催生了个体创意者的兴起。这些复制技术具有强烈的产业化色彩，并且越来越依赖技术复杂的电子系统，尤其是在电影、书籍、唱片等母本的复制和发布上。数字技术创造出来的网络空间蕴含着众多创新机会：图形、影像、音乐、新文本、故事。所以，这些创意产品介于专业与非专业之间。个体创意者自发地在网络空间中进行有关专业性的意见修改、参与游戏升级或其他互动，这又促进了创意产业的发展。所以，随着艺术产业不断向公众提供日益丰富的物质财富与精神财富，公众的审美能力也在不断提高，无形之中激发了他们的创新和互动性。

2000年悉尼奥运会时，一个名不见传的小网站——悉尼独立媒体中心（Independent Media Centre，IMC）在2000年9月12日的2.2万名记者中脱颖而出。这个中心只有12台简陋的电脑，有的电脑是从别人丢掉的垃圾中捡回来的，用其志

愿者加布里埃尔·凯柏（Gabrielle Kuiper）的话说，IMC "运行在一台烧焦的调制解调器的焦臭气味上"。办公地点是位于St Peters西部的一个改建的仓库中，很多工作人员都是志愿者。然而，就是这样一个简陋中心，2000年9月7日启动前，网站点击率每天达到1000次左右。到2002年3月，IMC网络已经发展到70多家（格雷厄姆·米克尔. 开放出版，开放技术：57.）。它的成功在于创意者自发的热情，以及及时抓住了当时悉尼举办奥运会事件的时效性。关键的是，创意者自发的热情，在每4年一届的奥运会中，为什么只有像加布里埃尔·凯柏这样的创意者才会脱颖而出？

正如约翰·霍金斯强调的那样，"在创意时代，总而言之，我们应该更具有创造性。"英国职业基金会、英国文化媒体体育部的总结报告深刻地指明了原因所在：人们希望参与制作和创造文化产品的过程中，这种对创造力的需求的规模处于特殊的高涨状态。这种高涨的热情与欲望恐怕是催生创意产业在全球范围内迅速蔓延开来最坚实的现实基础。这也应对了本文开始所提到的创意产业的概念界定上：出于对自由与舒适的渴望。对自由的渴望表现在公民身份、权力、文化认同和身份认同中，对舒适生活的向往——不单是特权阶层，而是全体人口都能获得丰富的物质，免于匮乏的梦想。佛罗里达在论述创意阶层时说，创意阶层"过去被用来指艺术家和作家。今天，它意味着工作稳定和繁荣"。

艺术创意产业是生产力，特别是近代工业发展到一定阶段出现的必然产物。它是在物质生产极大丰富的前提下，适应了公众对精神、自由与舒适的高层次需求而出现的。艺术创意产业是以艺术的创造性或思想性的表现性价值为核心的产业。它广泛汲取历史文化的文脉价值、以科技为支撑、以版权为保护、以内容为出发点进行创意。它同文化工业、文化产业、内容产业、版权产业既有联系又有区别。不管现状创意产业采取何种称谓，最终都要落实到一定的视觉形态和思想价值上。因此，艺术的视觉性、思想性、情感表现性、设计理念尤为重要，并构成创意产业的核心竞争要素。而这些要素的实施又落实在创意人才自身，所以它又广泛涉及教育改革、国家政策导向、城市生态环境、文化环境、市场规范、法律保护等问题。这些软环境的健康有序发展，其综合效用远远超过国家对创意产业进行简单资金资助，即政策扶持效果胜于资金扶持，自我创新胜于简单输血。

从对古埃及、古希腊到文艺复兴时期的艺术经济史的考察中，我们发现，在古代就形成了有关艺术创意产业的组织机构、监督机构、信用制度、交易方式的雏形。到了近代和现代，这些组织和制度得到进一步的完善。大量的艺术品在市场中进行交易，并流散到世界各地。一些优秀的艺术品，并不存在因商品交易而产生艺术价值损失的问题。因此，对于艺术能否介入商业、功利性与非功利性的争论，只是发生在近现代时期，对于古人，并不存在这样的忧虑。这种争论，反映了人们对艺术价值的自觉认识。它如同一面镜子反射出部分经济组织片面追求经济价值而忽略社会伦理道德的负面效应，从而对艺术的表现性价值提出了更高层次的要求。

创意产业具有很强的渗透性、融合性，这是传统工业制造业无法比拟的。借助艺术创意中的思想性、表现性，很容易超越各种产业之间的壁垒界限，相互渗透与融合，形成产业链和价值链。创意产业对于塑造国家形象也有着积极作用，人们在

对创意产品的消费中逐渐形成对产品来源国的印象性感知。创意产品独特的形象与美誉度在国际竞争中是不可复制的，是产品产出国最宝贵的无形资产。

由于创意产业涉及诸多复杂变量，可以用"多样性的统一"来解释。它不是多种表现形式的整齐划一，也不是某种意识形态的大一统，而是在保持艺术享有丰富多彩的表现性的前提下，能够为人们普遍接受和认同的艺术形式及其思想、精神、观念、价值观。这些思想和价值观涉及勇敢、人格尊严、忠诚、宽容、关爱、高尚、享受、自由、愉快等，也包括不危及道德底线和宗教信仰的娱乐或快感。简言之，创意产业应该既具有中立性、普世性，又不失思想性和表现性。

创意产业体现了人类所共享的精神意义的追求。创意产业不仅仅是少数艺术家个人情感的表现，而且还要求能够面对社会公众对社会文化起到一定的传承与创新作用，借以保持社会与文化的延续性。创意产业的发展，使得高雅文化和通俗文化处于一种共存状态。如今部分高雅文化脱离了原来的历史情境、意识形态、文化习俗，因进入创意产业而具有新时代特色。

机械的复制性，在一定程度上严重损伤了艺术的原真性。但是在量上，使得众多公众受益。这是机械复制性的得与失的客观考察。在科学技术的支持下，借助于数字化的虚拟现实、云安全、互联网，这种损失也在逐渐得到弥补。它超越了物理空间、时间、场域感的界限，给公众带来身临其境的感觉，最大程度地满足公众对真实性体验的要求。创意产业的成功案例告诉我们，科技是创意产业发展的重要动力；但是失败的案例也告诉我们，仅仅依靠技术制造华丽的视觉效果，只是昙花一现，缺乏生命力，也不会得到公众的普遍认同。因此，科技只有借助于文化、思想，才能够使创意产业获得生命的血液。

中国国情不同于西方发达资本主义国家，我国整体生产力落后于西方。中国正式提出文化产业的概念比英国晚了十多年。因此，中国政府应该立足现实，制定适合本国国情的战略目标，真正实现跨越式发展。这种战略包括地域差距、产业结构平衡、文化的传承与创新、社会保障系统等。

创意产业是一种朝阳产业，带有极大的不确定性。对于那些富有冒险精神的年轻人来说，有着无限空间。对于企业家来说，这种冒险精神更重要。企业战略一方面需要建立在有效的营销体制下，保证产业利润的最大化；另一方面，也需要在有效性的基础上冒险投资。借用广告语来说，心有多大，世界舞台就有多大，创意空间就有多大。

[1] Charles Landry. The Art of City Making；Routledge(October 3. 2006).

[2] Sarah Thornton. Seven Days in the Art World. W. W. Norton & Company；1 edition(November 2，2009).

[3] Lily Kong Justin O'Connor. Creative Economies，Creative Cities；Springer；1 edition(May 27，2009).

[4] Trish Miller，George Yudice. Cultural Policy. Sage Publications Ltd；1 edition(December 17，2002).

[5] Don Thompson. The $12 Million Stuffed Shark：The Curious Economics of Contemporary Art；Palgrave Macmillan (May 13，2010).

[6] Richard Florida. The Rise of the Creative Class；Basic Books；Second Edition edition(June 26，2012).

[7]Neil Postman. Amusing Ourselves To Death；PENGUIN books (1985).

[8]（英）约翰·霍金斯. 创意经济[M]. 洪庆福等译. 上海：上海三联书店，2006. 12.

[9]（美）大卫·赫斯孟德夫. 文化产业[M]. 张菲娜译. 北京：中国人民大学出版社，2007. 10.

[10]（美）凯夫斯. 创意产业经济学[M]. 孙绯等译. 北京：新华出版社，2004. 5.

[11]（美）詹姆斯·海伦布尔，查尔斯·M·格雷. 艺术文化经济学[M]. 詹正茂译. 北京：中国人民大学出版社，2007. 10.

[12]（澳）约翰·哈特利. 创意产业读本 [C]. 曹书乐等译. 北京：清华大学出版社，2007. 5.

[13]（美）马克卢普. 美国的知识生产与分配[M]. 孙耀君译. 北京：中国人民

大学出版社，2007.

［14］（英）查尔斯·兰德利. 创意城市[M]. 杨幼兰译. 北京：清华大学出版社，2009. 10.

［15］（美）内森·罗森堡，L. E. 小伯泽尔. 西方现代社会的经济变迁[M]. 曾刚译. 北京：中信出版社，2009.

［16］（英）英国职业基金会，英国文化媒体体育部. 站在前列：英国创意产业的表现［J］//张晓明，尹昌龙，李平编. 国际文化产业报告（第一卷·2007）. 北京：社会科学文献出版社，2007. 12.

［17］（英）詹姆斯·古德温. 国际艺术品市场[M]. 敬中一等译，中国铁道出版社，2010. 6.

［18］（英）大卫·派瑞斯. 创意企业构想[M]. 潘谨译. 上海：学林出版社，2008. 8.

［19］（英）查尔斯·兰德利. 创意城市[M]. 杨幼兰译. 北京：清华大学出版社，2009. 10.

［20］（英）斯科特·拉什西，莉亚·卢瑞. 全球文化工业[M]. 要新乐译. 北京：社会科学文献出版社，2010. 5.

［21］马里奥·普瑞肯. 创意CEO[M]. 周芳苑译. 台湾新北市：远足文化发行，2011.

［22］（法）弗兰德里·克马特尔. 主流[M]. 刘成富译. 北京：商务印书馆，2012. 4.

［23］（印）玛玛塔·拉奥，冯崇裕，卢蔡月娥. 创意工具[M]. 上海：上海人民出版社，2010.

［24］（美）薇安·A. 施密特. 欧洲资本主义的未来[M]. 张敏，薛彦平译. 北京：社会科学文献出版社，2010. 4.

［25］（英）珍妮特·沃尔芙. 艺术的社会生产[M]. 董学文等译. 北京：华夏出版社，1990.

［26］（加）哈利·希尔曼·沙特朗. 论美国的艺术产业［J］// 林拓，李惠斌，薛晓源编. 世界文化产业发展前沿报告（2003-2004）. 北京：社会科学文献出版社，2004. 1.

［27］联合国教科文组织统计研究所，联合国教科文组织文化处. 1994-2003年

特定文化产品和服务的国际流通//国际文化产业报告（第一卷·2007）[C]. 张晓明等编. 北京：社会科学文献出版社，2007. 12.

[28] 贾斯汀·奥康纳. 从文化产业到创意产业//2011年中国文化产业发展报告. 张晓明等编. 北京：社会科学文献出版社，2011. 7.

[29]（美）戴维·思罗斯比. 经济学与文化[M]. 王志标，张峥嵘译，北京：中国人民大学出版社，2011. 9.

[30] 丹麦文化部、贸易部. 丹麦的创意潜力. 丹麦的文化与商业政策报告[M]. 李璞良、林怡君译，台湾典藏艺术家庭，2003.

[31] 张生祥. 欧盟的文化政策[M]. 北京：中国社会科学出版社，2008. 6.

[32] 孙有忠等编著. 美国文化产业[M]. 北京：外语教学与研究出版社，2007. 4.

[33] 王怡颖. 英国创意市集[M]. 北京：三联书店，2008. 4.

[34] 郝雨凡，吴志良主编. 澳门经济社会发展报告：2010～2011[M]. 北京：社会科学文献出版社，2011. 4.

[35] 蜂贺亨. 日本创意真实现场[M]. 台北县新店市：大家出版：远足文化发行，2011. 2.

[36] 李雁玲. 澳门产业结构与就业结构变动研究[M]. 广州：暨南大学出版社，2010. 5.

[37] 苏东斌. 共享的价值——澳门外向型经济与泛珠三角区域合作[M]. 澳门：澳门理工学院，2004. 11.

[38] 候聿瑶. 法国文化产业[M]. 北京：外语教学与研究出版社，2007. 3.

[39] 林拓等编. 世界文化产业前沿报告[M]. 北京：社会科学文献出版社，2004.

[40] 杨共乐. 罗马社会经济研究[M]. 北京：北京师范大学出版社，2010. 6.

[41]（美）丹尼尔·贝尔. 后工业社会的来临[M]. 丁学良译. 北京：三联书店，1973.

[42]（美）阿尔文·托夫勒. 第三次浪潮[M]. 黄明坚译. 北京：中信出版社，2006.

[43]（美）迈克尔·波特. 国家竞争优势[M]. 李明轩等译. 北京：中信出版社，2007. 10.

[44]（美）西蒙·安浩. 铸造国家、城市和地区的品牌[M]. 葛岩等译. 上海：

上海交通大学出版社，2010.

［45］（英）阿尔布劳. 全球时代[M]. 高湘泽，冯玲译. 商务印书馆，2001.

［46］（美）尼尔·波兹曼. 娱乐至死[M]. 章艳译，桂林：广西师范大学出版社，2008.

［47］（法）弗兰德里克·巴尔比耶，卡特琳娜·贝尔托·拉维尼尔. 从狄德罗到因特网——法国传媒史[M]. 徐艳译. 上海：上海人民出版社，2009. 1.

［48］（英）克拉潘. 现代英国经济史[M]. 姚曾廙译. 北京：商务印书馆，1986.

［49］（法）乔治·蒙格雷迪安. 莫里哀时代演员的生活[M]. 谭常轲译. 济南：山东画报出版社，2005.

［50］王亚南主编. 中国文化消费需求景气评估报告. 2011［J］. 北京：社会科学文献出版社，2011. 7.

［51］（美）尼葛洛庞蒂. 数字化生存[M]. 胡泳等译. 海南：海南出版社，1996.

［52］刘江华，张强. 战略创新与产业演进[M]. 广州：中山大学出版社，2008. 1.

［53］吴明娣. 艺术市场研究[M]. 北京：首都师范大学出版社，2010. 8.

［54］郭辉勤. 创意经济学[M]. 重庆：重庆出版社，2007. 1.

［55］贺寿昌. 创意，从知识到资本[M]. 上海：上海文化出版社，2007. 11.

［56］魏鹏举. 文化创意产业导论[M]. 北京：中国人民大学出版社，2010. 6.

［57］孙福良，张迺英主编. 中国创意经济比较研究[M]. 上海：学林出版社，2008. 5.

［58］（德）普瑞根. 广告创意完全手册：世界顶级广告的创意与技巧[M]. 初晓英译. 北京：中国青年出版社，2005. 1.

［59］张艳辉. 价值链视角下创意产业功能演化研究[M]. 上海：华东理工大学出版社，2011. 2.

［60］（美）约翰·帕夫利克. 新媒体技术：文化与商业的前景[M]. 周勇等译. 北京：清华大学出版社，2005.

［61］何志钧. 文艺消费导论[M]. 北京：中国社会科学出版社，2007.

［62］（奥）李格尔. 风格问题[M]. 刘景联，李薇蔓译. 长沙：湖南科学技术出版社，1999.

［63］（美）玛丽娜·贝罗泽斯卡亚. 反思文艺复兴[M]. 刘新义译. 济南：山东画报出版社2006. 1.

［64］（美）伊利尔·沙里宁. 形式的探索[M]. 顾启源译. 北京：中国建筑工业出版社. 1989，10.

［65］（美）约翰·格里菲斯·佩德利，希腊艺术与考古学[M]. 李冰清译，桂林：广西师范大学出版社，2005. 8.

［66］（美）弗兰德·S·克莱纳等编著. 加德纳世界艺术史[M]. 诸迪，周青译. 北京：中国青年出版社，2007. 6.

［67］（英）苏珊·伍德福德. 剑桥艺术史：古希腊罗马艺术[M]. 钱乘旦译. 上海：译林出版社，2009. 1.

［68］（英）奥斯汀·哈灵顿. 艺术与社会理论[M]. 周计武，周雪娉译. 南京：南京大学出版社2010. 3.

［69］（英）保罗·约翰逊. 艺术的历史[M]. 黄中宪等译. 上海：上海人民出版社. 2008，12.

［70］（英）彼得·柯林斯. 现代建筑设计思想的演变[M]. 英若聪译. 北京：中国建筑工业出版社，2010. 1.

［71］（英）维多利亚·D·亚历山大. 艺术社会学[M]. 章浩等译. 南京：江苏美术出版社，2008. 8.

［72］（德）本雅明. 迎向灵光消逝的年代：本雅明论艺术[M]. 许绮玲，林志明译. 桂林：广西师范大学出版社，2010. 3.

［73］（德）本雅明. 机械复制时代的艺术[M]. 李伟等译. 重庆：重庆出版社，2006. 10.

［74］（法）雅克·蒂利耶. 艺术的历史[M]. 郭昌京译. 天津：百花文艺出版社，2009. 4.

［75］（瑞典）蒙德留斯. 考古学方法论[M]. 腾固译. 商务印书馆，中华民国二十六年一月.

［76］（意）安伯托·艾柯. 开放的作品[M]. 刘儒庭译. 北京：新星出版社，2005. 5.

［77］（俄）金兹堡. 风格与时代[M]. 陈志华译. 西安：陕西师范大学出版社，2004. 5.

［78］（古希腊）亚里士多德. 诗学[M]. 陈中梅译. 北京：商务印书馆，1996.

［79］（德）霍克海默，阿多诺. 启蒙辩证法[M]. 郭敬东等译. 上海：上海人民

出版社，2006．4．

［80］（德）恩斯特·卡西尔．启蒙哲学[M]．顾伟铭译．济南：山东人民出版社，2007．4．

［81］（德）黑格尔．美学[M]．朱光潜译．北京：商务印书馆，1982．

［82］（德）西美尔．时尚的哲学[M]．费勇等译．北京：文化艺术出版社，2001．9．

［83］（德）奥斯瓦尔德·斯宾格勒．西方的没落[M]．吴琼译．上海三联书店，2006．10．

［84］（美）赫伯特·马尔库塞．单向度的人[M]．刘继译．上海：上海译文出版社，1989．2．

［85］（美）苏珊·朗格．艺术问题[M]．藤守尧等译．北京：中国社会科学出版社，1983．6．

［86］（美）理查德·沃林，瓦尔特·本雅明．救赎美学[M]．吴勇立，张亮译．南京：江苏人民出版社，2008．1．

［87］（意）克罗齐．作为一般的科学和一般语言学的美学的历史[M]．王天清译．北京：中国社会科学出版社，1984．7．

［88］（美）尼古拉斯·米尔佐夫．视觉文化导论[M]．倪伟译．南京：江苏人民出版社，2006．

［89］（法）丹纳．艺术哲学 [[M]．傅雷译．北京：人民文学出版社，1963．1．

［90］（美）温尼·海德·米奈．艺术史的历史[M]．李建群译．上海：上海人民出版社，2007．

［91］（英）科林伍德．艺术原理[M]．王至元等译．北京：中国社会科学出版社，1985．

［92］（瑞士）沃尔夫林．艺术风格学．潘耀昌译[M]．北京：中国人民大学出版社，2003．

［93］（德）温克尔曼：希腊人的艺术[M]．邵大箴译．桂林：广西师范大学出版社，2001．

［94］沈宁：滕固艺术文集[M]．上海：上海人民美术出版社，2003．

［95］（美）埃帕森．世界新秩序[M]．张伟平译．长春：吉林出版集团有限责任公司，2010．4．

［96］（美）福山．大分裂：人类本性与社会秩序的重建[M]．刘榜离等译．北

京：中国社会科学出版社，2002.

[97]（德）卢曼. 社会中的艺术[M]. 国立编译馆译. 台湾：五南图书出版股份有限公司，2009.

[98]（日）田宗介. 现代社会理论[M]. 北京：国际文化出版公司，1998. 10.

[99]（加）谢弗. 文化引导未来[M]. 许春山等译. 北京：社会科学文献出版社，2008. 4.

[100]（法）G. 格洛兹. 古希腊的劳作[M]. 解光云译. 上海：上海人民出版社，2010.

[101]（英）理查德·詹金斯. 罗马的遗产[M]. 晏绍祥，吴舒屏译. 上海：上海人民出版社，2002. 8.

[102]（苏）A·古列维奇. 中世纪文化范畴[M]. 庞玉洁，李学智译. 杭州：浙江人民出版社，1992. 7.

[103]（法）罗兰·巴特. 流行体系：符号学与服饰符码[M]. 敖军译. 上海：上海人民出版社，2000.

[104]阿诺德·汤因比. 历史研究[M]. 刘北成等译，上海：上海人民出版社，2001.

[105]（美）. 塞缪尔·亨廷顿. 全球化的文化动力[M]. 康敬贻等译. 北京：新华出版社，2004. 1.

[106]（法）鲍德里亚. 消费社会[M]. 南京：南京大学出版社，刘成富，全志刚译. 2001.

[107]（法）弗兰德里克·巴尔比耶，卡特琳娜·贝尔托·拉维尼尔. 从狄德罗到因特网——法国传媒史[M]. 徐艳译. 上海：上海人民出版社，2009. 1.

[108]（加）埃里克·麦克卢汉，弗兰克·秦格龙. 麦克卢汉的精髓编[M]. 何道宽译. 南京：南京大学出版社，2000. 10.

[109]（德）阿诺德·盖伦. 技术时代的人类心灵[M]. 何兆武，何冰译. 上海科技出版社，2003.

[110]（美）唐纳德·A·诺曼. 情感化设计[M]. 付秋芳，程进三译. 北京：电子工业出版社，2005. 5.

[111]（日）原研哉. 设计中的设计[M]. 朱鄂译. 山东人民出版社，2006.

[112]（美）威廉·阿伦斯著. 当代广告学[M]. 丁俊杰，程坪，等译. 北京：

人民邮电出版社，2006.

[113]（美）詹姆斯·E·麦克莱伦第三，哈罗德·多恩. 世界史上的科学技术[M]. 王前，孙希忠译. 上海教育出版社. 2003.

[114]（英）查尔斯·辛格，E·J·霍姆亚德，A·R·霍尔主编. 技术史[M]. 王前，孙希忠主译. 上海：上海科技教育出版社，2004. 12.

[115]（美）约翰·奈斯比特. 高科技思维[M]. 尹萍译. 北京：新华出版社，2000.

[116]（匈）阿格妮丝·赫勒. 日常生活[M]. 宋俊卿译. 重庆：重庆出版社，1990.

[117]（澳）约翰·哈特利. 创意产业读本［C］. 曹书乐，包建女，李慧译. 北京：清华大学出版社，2007. 5.

[118]（美）大卫·雷·格里芬. 后现代精神［C］. 王成兵译. 中央编译出版社，1997. 5.

[119]（法）罗兰·巴尔特，让·鲍德里亚等著. 形象的修辞［C］. 吴琼等编. 北京：中国人民大学出版社，2005. 12.

[120]（英）库兰. 大众传媒与社会［C］ 杨击译. 北京：华夏出版社，2006. 6.

[121]范周主编. 文化、技术、市场：国家竞争力与城市发展［C］. 北京：中国传媒大学出版社，2011. 4.

[122]范周，吕学武. 文化创意产业沿——韬略：变革的力量［C］. 北京：中国传媒大学出版社，2008. 7.

[123]范周，吕学武主编. 文化创意前沿——对话：启迪与反思［C］. 北京：中国传媒大学出版社，2008. 7.

致　谢 | Acknowledge

首先我要感谢父母。是父母教给了我踏踏实实做人的道理，也赋予我坚韧不拔的毅力，使得我在多年的学习中能够坚持下来，而不是随波逐流。

其次，我还要感谢我的姐姐，是她鼓励我走上艺术之道路。没有她，恐怕我离"艺术"这个词还很遥远。

我还应该感谢我的导师王廷信教授，他的指导使我的学习与研究受益匪浅，开阔了视野，并开始着手研究创意产业。他那严谨的治学态度、朴实的作风、深切的关照，仍然不能忘怀。

感谢浙江财经大学副校长、中国书法产业研究所所长黄建新教授以及副所长黄齐辉先生，他们给予我很大的帮助。本书由中国书法产业研究所特别资助出版！

感谢所有的同事、朋友、同学，甚至其他的人，是他们让我成长起来。

也将本书献于我的新生儿子和他的微笑，我感觉肩上的责任更加厚重了。

另外，本书在出版过程中，得到中国建筑工业出版社沈元勤社长大力支持，也感谢陈仁杰编辑在此期间付出的耐心和细心。

由于本人水平有限，虽然一再努力，文章错误在所难免，在此恳求各位专家学者不吝赐教、批评指正，在今后的修改中进一步完善。

张波

2012年7月